原點

古 攵
事

金獎剪輯師的
電影深層學

從電影敘事、17階段戲劇結構,到類型電影心法攻略

高鳴晟

著

我當導演的電影才三部，那些年，怪物，跟月老。

那些年的剪接師廖明毅極致龜毛，怪物的剪接師念修很溫柔細膩，月老的剪接高鳴晟跟王瀞巧則是……求新渴變！

見面時我們聊了對劇本的看法，高鳴晟有很多對角色與結構上的奇想，他尤其喜愛馬志翔演出的鬼頭成的角色（原著裡沒有），他熱切地想改動劇本的結構。不過這方面我有很頑固的定見，所以有一半都是皺著眉在聽，遇到我不認同的奇想，我的惡癖就是順著對方的邏輯往下一起講，講到那個新故事自我毀滅時大家就會知道那條路其實不行，早已在腦中試過種種路線的我，只要用正常語氣回到原先的本上就行。

但高鳴晟有點停不下來，越說越奇怪，表情很多，臉也開始紅……我覺得，嗯，這果然是一個未爆彈，但這是一顆在見面前有仔細閱讀過劇本、苦苦思考過的未爆彈！面對用功的未爆彈，身為用功核彈的我決定合作下去一起炸掉好了啦幹！

後來月老拍了一個禮拜，我收到小阿綸與小小咪的童年回憶戲，以及阿綸與小咪多年後告白

戲的剪接，我看著看著就哭了，是感動的那種不是爛到絕望那種。

嗯從此我就帶著更強壯的心靈繼續把月老拍下去。

後來一起在他那間爆滿漫畫的工作室剪全片時，我常常看到高鳴晟強掩著沾沾自喜的表情，這個表情就是他極高熱情的證明吧。

高鳴晟很愛講對影片的各種見解（所以他有開剪接課啦，大家可以去上），那種隨時都想從厲害的電影裡發現套路、發現公式、找出絕招的心意，你要不就是很討厭，想回他一句……「也不一定是這樣吧？」

要不就是跟我一樣，很替他高興。畢竟在創作的路上，擁有那種……「幹原來是這樣啊竟然被我發現了！」的孩子氣，是十分珍貴的。

當然什麼事都不一定。哪有一定？

但渴望破關的眼神總是令旁觀者著迷，也會讓一個人確實慢慢變強，就好比一個人在挑戰魔王的路上撿到雙截棍，使了使，覺得很好用，就下了一個「幹打魔王就是要用雙截棍才氣魄啦」的結論）。然後又走了走，看到長槍撿起了又戳戳看，很驚喜時說出長槍更屌！繼續走走走，被迴旋鏢絆倒，若有所思悟到……「是不是……我一開始先射出迴旋鏢，再用長槍跟魔王保持距離纏鬥，中段改用雙截棍近身互拼，魔王打我三下我至少得甩中他一棍！等到我快被打死時，迴旋鏢也該飛回來斬中魔王的後頸了吧！」

此時簡單回高鳴晟一句「還好吧？不一定是這樣吧？哪有一定啊？」的人，要不真的很強到

4

隨心所欲的地步，要不就是看他不順眼吧。

我沒有那麼強，也沒有看他不順眼，我不過就是另外一個⋯⋯

同樣在創作的路上撿兵器試來試去，隨時都在妄下新結論的挑戰者啊！

一直想試新招，一直覺得自己好像又更強了，一直嘗到挫敗，一直自我懷疑，一直覺得別人更強好煩喔好羨慕！

胡說八道過頭了，在遇到同類時，比遇到魔王還高興吧！

帶著無論如何都想變強的心意，在遇到同類時，比遇到魔王還高興吧！

我很喜歡月老的剪接，因為不喜歡的部份我都逼高鳴晟修掉了（廢話），在合作的過程中我學到很多，感受到很多，以及看了好幾本很有趣的漫畫，我也常常在臉書上看高鳴晟最新的、對電影結構、對剪接、對劇情的新發現，我覺得⋯⋯「這你現在才知道？」、跟「是喔？是這樣嗎？」、跟「呵呵才怪！」

當然也會有「嗯嗯嗯嗯⋯⋯好像是這樣齁！」

真是有趣的同類。

哈囉高鳴晟，你的剪接沒有入圍金馬獎，只是這次而已。

但以後沒有也許也很正常。

不會沒關係，大有關係。

反正你也沒事，累了就去躺你那張撿便宜買到的按摩椅，醒來就繼續變強吧！

　　　　　導演　九把刀

5

身為一個商業電影導演，我百分之百推薦這本書，無論你是否要當剪輯師，他都打開了一扇門，讓你更加明白剪輯與觀眾之間的關係。

導演　柯孟融

製作一部電影是理性與感性的綜合體，我們常聽到：要感受生活，感受情感。然而，感受是難以量化與控制的，我們難保不會有判斷錯誤的時候，這時理性的邏輯便是我們身後一堵堅實的城牆，可以讓我們更加放心的去探索更多的可能性；認識阿晟已經快要二十年，這些年來一直看著他鑽研著剪輯的技巧，並且將其歸納整理，讓他有著十分堅實的後盾來面對各種不同的工作，有時看著專心致志研究的他，與其說是走火入魔，更像是一個每天下課回家打開電動想要破關的大孩子，很純粹的精進自身的知識與技藝，而本書像是小時候人手一本的攻略本，給予在同一條路上努力的玩家面對各種關卡的訣竅，但切記，每個人的遊戲體驗都是有無限可能且獨一無二的。

攝影　陳克勤

是文青夠了沒？這本書不只詳載了商業電影剪輯的武林絕活，更蘊含了洞悉觀眾心理與市場的內功心法。年輕人，我看你骨骼精奇……這本祕笈，還不買起來！

霹靂布袋戲總經理　黃亮勛

阿晟是我認識最勤學也最有想法的剪輯師，從《粽邪》開始就領教過他的本事，如今出書，是他集畢生所學淬鍊而來，從類型、故事剖析甚至是產業面向等等，都有他獨到的見解與眼光，相信也會對熱愛拍片的你有所幫助，推薦給大家～

導演　廖士涵

製作影片的時候堵了，有時候就會看看阿晟的文章，順便跟他鬥鬥嘴，很高興它們集結成書了。「這世界上沒有一個電影理論可以百分百適合你啦！就連這本裡的也是。但這是實戰啊！你至少要攻破這本書的作者提問，才算有實戰經驗啊！」

導演　蕭力修

# 序

## 把靈感存起來！
## 剪輯師的電影工作筆記

這本書收錄了我從事剪輯工作以來來對於電影、剪輯的認識與想法，以及各式各樣的剪輯技巧；之後我又發現，剪輯師所需要的深層學問，其實要往編劇的專業裡去找……因此又埋頭整理出自己詮釋的「電影的戲劇結構十七個階段」，可以說我將自己目前在這個行業闖蕩所累積的心得跟方法，全部都寫下來了。

我是一個死腦筋的人，如果沒有將工作中乍現的靈感整理成文字，我就無法完整的消化和理解。而我又害怕過於依賴靈光乍現的「感覺」，深怕無法掌握，也很怕哪天「感覺」就不再來了，為了抵抗這點，每次我在工作中對電影的理解一有新的發現，我就會用文字將之記載起來，並且想辦法去歸納重點、解析原理，透過這樣的紀錄跟理解，以便往後能隨時將這些新的想法拿來使用。

我將這些從實作中領悟到的電影筆記，通通發表在我個人的臉書與FB社團「工作人的電影研究」上了，願意將這些寶貴的知識免費公開的原因，其實只是因為害怕存在電腦硬碟裡，哪

8

天硬碟壞了，所有的累積都將付之一炬，放在網路上，隨時都能查找，短時間內也不用擔心會消失，就這樣持續累積了十餘年。

一直以來，我都想將這些貼文整理成冊，恰逢原點的貼文找出來，挑選幾篇，然後就可以交誕生。我原本以為這是一件輕鬆的工作，只要把臉書的貼文找出來，挑選幾篇，然後就可以交稿了，沒想到這些文章橫跨十幾年，前後的文筆差異非常大，對於電影的理解、想法的成熟度也差很多，又尤其十幾年後的我，看十幾年前的文章，那可真是害臊啊！因此到最後，我還是一字一句重新敲寫，重寫了十幾年來累積的想法，就算是過去發現的靈感，也用現在更成熟的心來重新撰寫、潤飾，因而完成了這本資訊量龐大的書。

這本書收錄了我二十四歲到三十七歲間，對於電影、對於剪輯的認識與想法，從何謂剪輯師？剪輯是什麼？直到了解各式各樣的剪輯技巧；而到了某個階段時，我又發現，剪輯師所需要的深層學問，其實要往編劇的專業裡去找，因此我又埋頭於「三幕劇結構」裡，整理出自己詮釋的「電影的戲劇劇結構十七個階段」；最後一個篇章則整理我目前最常承接的工作「娛樂電影的剪輯」，裡面分享了許多與傳統文藝電影截然不同的作法與邏輯。

《剪故事》這本書把目前我在這個行業闖蕩所累積的心得跟方法，全部都寫下來了，希望對各位能有所幫助！

高鳴晟，寫於二〇二二年七月十五日，台北

9

# CONTENTS | 目次

## Ch1
## 剪輯師的真心話大冒險

# 1

chapter

剪輯師的真心話大冒險

# 01

## 電影世界就是活生生的地獄

多年前的某個傍晚，我正在剪輯關於一樁命案的紀錄片，剪到心神不寧，自己的心中有很大的精神壓力，這是一樁真實的命案，是一條人命！一個夭折的人生！不可以因為效果好就這樣剪！不可以因為這樣煽情、催情就這樣剪！不可以追求虛構的情感！

這個故事，不，這不是故事！這是真實的！

剪輯時表面上平靜，內心卻有好多聲音對我的大腦千刀萬剮，我壓力好大，在這樣的狀態下挑選素材，無形中，我也跟被攝者、紀錄片中的真實人物有著一樣的心情，一樣背負這個壓力。

有點精神渙散的狀態下，我挑選著素材，拼貼著素材，組合出面對命案的壓力、精神累積而成的故事，收工前，將整部片看一次，很好，不只是好看，而且很好。我好像把自己內心的壓力、憂慮、焦慮、憂鬱，全部都搓揉到紀錄片電影裡面了，呈現出來的被攝者就是我自己內心被千刀萬剮的樣子，然後才發現自己入戲太深了。

剪輯師絕對不只是技術人員，我們做的事情遠超技術工作，為了編輯故事、演繹情感，我們時常要像演員一樣去扮演角色，像個藝術家一樣，把自己的情感與情緒，表現在自己的造物上

面，只是在剪輯紀錄片時面對的是真實的人生。後來不太接鬼片的案子就是因為這樣，每天剪

著故事中被嚇破膽的角色，持續一個月、兩個月、三個月，自己也會嚇破膽，真的很恐怖。

關於剪輯時的感受力，我在二○一五年就有過神奇的頓悟時刻，也是從那之後就很自覺自

己對於剪輯態度的改變。當時是在剪輯《四十年》這部紀錄長片，我看螢幕裡面的東西都變成

3D的，那個感覺很奇異，我彷彿被環繞在影片的環境裡面，我就活在影片裡面，重臨現場。

剛剪完那個段落，我跑到公司抽菸區的沙發坐著，點根菸讓自己冷靜一下，我跟同事說：「講

起來應該會很智障，但我剛剛到達了一個境界」。

後來我花了很多時間試圖整理那個經驗，得到的結論是：「不能把影片當素材，要把影片當

真」，「觀看素材的時候，每一次都要當做自己的親身經驗、親眼所見，如此一來才能看到影片

最動人的地方，剪出來的片子也才會『活』」。之後，我去用新的方法來剪輯人生劇展《再見

女兒》，裡面有一場非常激烈的吵架戲，大概剪了三個小時，其實沒有很久，我剪到一半跳起

來，跑去跟同事哭訴：「我真的不行了啦，那個人根本是瘋子嘛！他怎麼講都講不聽，他就是

一心只想要吵架而已啊！怎麼搞的嘛！」。

說著說著才發現我讓自己徹底入戲了，當天晚上無法繼續工作，就回家休息了，隔天一早來

看著昨晚剪的序列，覺得真好！戲很好看！而且看不出剪輯的痕跡。不會過於理性、也沒有過於

操作的痕跡，戲好活！好像真的！

## 剪輯師會入戲，也要會出戲

剪輯的時候要想像自己活在電影世界裡面，看著畫面想像電影空間的溫度、濕度、物品的觸感，角色站的地面是硬的？軟的？角色的身體狀況如何？會累嗎？呼吸是急促的？心跳是平靜的嗎？只要把每一個細節都想過一次，你就會好像活在電影世界一樣。

你必須把素材當真，才能夠**以真造假，以假亂真**，在最好的反應時機時，去剪輯出最真摯細膩的表演。但偏偏戲劇性的根源是衝突與對立，電影裡的世界往往都很痛苦，每個角色都要經歷九八十一難才能超脫，才能追尋到真理，而電影往往演到角色圓滿時，就瞬間迎向終點，所以我們可以說電影世界就是活生生的地獄，而剪輯師是帶領觀眾地獄遊的引路人。

剪一支電影長片大約要六個禮拜左右，整整六個禮拜，剪輯師都要活在地獄裡頭，剪輯師要細心地去打造角色的痛苦，專注在角色痛苦掙扎的心情上，然後才能透過剪輯演繹角色，帶領觀眾去了解、去感受。如果剪的是喜劇那還好，每一小段痛苦之後都是歡樂；如果是愛情片那也很好，愛情裡的每一個痛苦都是甜蜜的曖昧；但如果是動作片、恐怖片、飛車戲，那剪輯的這六個禮拜就會非常的痛苦，非常的噁心，因為在這些類型的電影裡，角色大部分的時間都在求生，角色在電影裡大多處於極端的情緒之中，一個不小心就會死掉。剪輯師要讓自己入戲才有辦法剪輯，太入戲的你必須活在極端情緒之中，非常不舒服地度過六週。

還有那種主角從頭到尾心情都很差的文藝電影也是，真實人生的重量、厚度，真的會壓得人

喘不過氣來，你很難不被那樣的憂鬱給影響，所以不能入戲太深，要入戲，也要學著出戲。每天工作結束都要有一個儀式來讓自己的腦袋清空、放慢，慢慢地找回自我，慢慢地將自己從虛構的世界裡抽離，你可以學著靜坐，或是去慢跑、去運動，這些都是很好的方法。

也因為這樣子，每剪完一支電影，我都會把它們徹底地忘記，離開地獄，回到自己舒適的生活裡，所以我剪一支電影就忘記一支電影，往往等到電影上映的時候，我反而可以回歸單純觀眾的眼光來欣賞自己的作品，其實也是美事一件！只是偶爾接受訪談，要聊到過去剪輯電影作品的回顧，那就要努力地回想，好像宿醉一樣，要很用力地去拼湊那些模糊的記憶，才有辦法擠出隻言片語來回答訪談，而為了克服這個缺點，就養成了把當下的想法寫成文章的習慣，以免自己又遺忘了。

很多人以為剪輯是很技術性的工作，好像玻璃切割工人，或是牽引纜線的工人一樣，他們把剪輯師當作操作機器的師傅，對剪輯師的要求只有「快不快」、「順不順」、「節奏好不好」，會這麼說的人都是不懂剪輯的人。

剪輯師拿到的影片素材，雖然都是導演和劇組努力拍攝完成的，剪輯師承接的雖然是上一個階段創作者的創意，但其實從分散的影片素材到影片剪輯完成之間，也需要投入大量的創意，剪輯師並不只是依照指示將影片拼接在一起而已。剪輯其實更像是寫作，雖然剪輯師無法無中生有，創造詞句，但卻能從導演拍攝回來的大量影片素材裡去揀選想要的畫面，並且用自己的方式來詮釋故事。

剪輯的過程中可以加入剪輯師對世界的看法，對人生的體悟，把剪輯視為「**寫作**」。

剪輯師雖然無法創造詞句，卻能從劇組辛苦拍攝的影片素材中去揀選想要的「**字句**」，那就好像一道擁有無限選項的選擇題一樣，有很大的發揮空間。因此剪輯師的職稱在許多國家，反而是被稱作「編輯」，剪輯師就是影片的編輯，細心揀選影片的每個瞬間，並且妥善編輯成一篇

論述完整的故事。

我來舉個例子，故事的開頭是這樣的：「我看著他顫抖的肩膀」，接下來我們可以選擇要呈現以下四種選項，我們可以先剪主角緊張的表情來表現「我心裡很忐忑」；又或者是說，我們可以把「他」喘息的聲音放在主角的表情上面，來表現「我聽到了他喘息的聲音」；你也可以挑選影片素材中，主角皺眉頭眼神往下飄的畫面，來表現「我覺得很心疼」；又或者是你可以先不把畫面跳掉，從「我看著他顫抖的肩膀」這顆鏡頭再等一下子，攝影機就會往下搖，讓觀眾看到「我發現他的手也在抖」。我們把以上的論述整理成比較淺顯易懂的選擇模式：

我看著他顫抖的肩膀⋯⋯

（1）我心裡很忐忑，

（2）我聽到了他喘氣的聲音，

（3）我覺得很心疼，

（4）我發現他的手也在抖，

於是我又靠近他一點。

這個故事從「我看著他顫抖的肩膀」到「於是我又靠近他一點」之間一共有四個選項銜接，無論挑哪一個選項來接，都會改變角色「**我**」靠近「**他**」的動機與理由，這個「**我**」也會在剪

輯師的選擇之下，使其人格慢慢成形。所以說剪輯師並不只是在拼湊而已，更多時候**剪輯師的選擇定調了角色的人格塑造**，可以說是參與了形塑角色的過程，就像一個作家，看著角色在自己的筆下慢慢成形一樣。而剪輯師的選擇並不是只有去或留而已，不是只有選一、複選、全選這麼簡單，很多時候「**呈現的順序**」也會改變情節的發展，例如：

我看著他顫抖的肩膀，

（4）我發現他的手也在抖，

（2）我聽到了他喘氣的聲音，

（3）我覺得很心疼，

（1）我心裡很忐忑，

於是我又靠近他一點。

像這樣子的描述，就會讓觀眾去產生疑問，為什麼「**我**」覺得很心疼，卻讓「**我**」感到心裡很忐忑呢？是不是「**我**」這個角色心理也曾經有過類似的創傷，「**我**」跟「**他**」兩個角色是同病相憐，心有戚戚焉呢？

由以上的例子來看，你就會知道剪輯師雖然不能更動拍攝素材，不能無中生有去創造素材，卻能夠透過這樣選擇、改變順序的剪輯技法，來改變角色的思緒與動機，進而去影響故事情節

的發展。那如果我們進一步地用剪輯技巧來修飾詞句，也就是控制畫面的長短，又或者是說放上配樂之類的方法，來讓故事的呈現更加細膩，然後我們再加上一個變因，我們把「我心裡很忐忑」刪除，但是卻讓「我聽到了他喘氣的聲音」重複兩次，那就會變成以下：

於是我又靠近他一點。

（3）我覺得心疼，

（2）我又聽到了他喘氣的聲音，

（4）我發現他手也在抖，

（2）我聽到了喘氣的聲音，

我看著他顫抖的肩膀，

些微不同的詞句，不同的停頓時間，重複兩次的資訊，以上變數疊加在一起，則又變成另一種情境了！這次的「我」靠近「他」的動機，改變成「我」對於「他」的憐憫，「我」聽到第一次喘氣的聲音，並未做出反應，聽到第二次喘氣的聲音，才有了惻隱之心，於是決定多靠近「他」一點，這樣的剪輯還能描寫「他」持續增強的悲傷，讓「他」的悲傷有階層性的成長，而更加細膩。

所以我才說剪輯是寫作啊！因此剪輯師在工作的時候，不要老想著鏡頭的組接順不順、節奏

好不好，這都只是基本功夫而已，而不是剪輯的真諦。剪輯師更應該要像作家在寫作時一樣，一邊寫著，一邊去扮演筆下的角色，剪輯師更多時候要想著「如果我就是這個角色，我會怎麼做呢？」、「如果我就在現場看著他，我的心情會是如何呢？」，剪輯師在剪輯抒情的戲時，更應該去扮演角色，去沉浸、去投入、去演出，只是我們演出的方式是用剪輯的方式，去選擇、去排列、去編輯、去演繹。有些時候，我們也會像個編劇一樣去為觀眾安排事件，去更動場次的順序，又或者是隱蔽重要資訊，來造成懸疑的效果。如果我先不讓觀眾知道事情的原由，戲劇性會不會更強？或更細節地去修飾詞句，去改變字句的順序，讀者會不會更感動呢？

很多人不了解剪輯，這個狀況放眼全球皆然，「**高深莫測**」是能夠形容目前剪輯師處境最好的詞語。但也因為高深莫測，所以剪輯師時常處於很吃虧的境地，沒人了解你做了什麼努力，也沒人知道你的職責，甚至我們大部分的人一直都在領很低的薪水，卻做著超過這份薪水數倍的努力。然而儘管我們都做了超過這些薪水的努力，行業地位卻依然很低，時常被人看不起，一不小心就會被認為「踰矩」、「干預創作」而得罪導演，可是剪輯就是在寫作啊！剪輯就是在創作啊！我們不是操作機器的工人而已啊！

因此我覺得我應該讓更多人了解剪輯師的職責與本事，讓剪輯不再高深莫測，而更能被人所理解。

# 03

## 關於剪輯師，你該知道的事——
## 除了演主角，還得演觀眾、演環境

很多人不知道，剪輯師很多時候其實不是在擺弄剪輯軟體，而是用心地在演戲。剪輯師也需要演戲，剪娛樂大片的時候，剪輯師都在演「**觀眾**」。如果我是電影院的觀眾，突然看到這個場景會興奮嗎？會驚奇嗎？會期待嗎？如果這個時候情節峰迴路轉，觀眾會覺得訝異嗎？會生氣嗎？還是他們都猜到了呢？

你必須要去演，你要說服自己就是電影院的觀眾，才有辦法去檢視自己的剪輯成果。我們要用觀眾的角度來檢視自己的剪輯成果，就像是每一個廚師都會像客人一樣品嘗自己的食物，千萬不要用編審的角度來看，或是用檢查貨物瑕疵的方式來審視自己的作品，那樣子一點幫助也沒有。

剪文藝片，或是感人場景的時候，我們通常都在演角色。如果我是劇中角色，我會哭嗎？聽到台詞，我會先哭嗎？我是馬上哭呢？還是眼神先呆滯，無法接受現實，然後才發現自己眼淚早已落下呢？剪輯師要像這樣子去揣摩角色，才能在剪輯的時候決定角色哭泣的時間點。我們可以讓畫面接緊，讓角色一聽到台詞就馬上掉淚；也可以讓角色隔了幾秒鐘再流淚，而這兩個

選擇則反映了截然不同的兩種人格心智，因此剪輯師也要去演角色。也因為每一個表演的時間點都是剪輯師決定的，所以剪輯師要去演所有的角色，才有辦法選擇每一個表演，來呈現出最細膩的情感。

剪藝術片的時候更絕了，有些藝術片的主題已經超越男歡女愛，超越人與人之間的感情，那些電影的主題更絕大，講的可能是一個民族的歷史、一個城市的興衰，或是一段過往的回憶，在那樣的電影裡面，時光才是主角，角色都只是其中的內容物而已。

所以在這個時候剪輯師就要去演「環境」，環境？沒錯，我指的就是背景啊！我們要去演背景，怎麼演呢？你要想像你自己就待在那個空間裡面，你要去想像所有視聽無法提供的感受，像是溫度、氣流、材質、氣味，才能夠去呈現城市裡的擁擠、孤獨房間裡的寂靜，以及高牆裡的壓迫。

有的時候你還覺得想像你在電影院裡面，才能夠針對電影院的播放環境去呈現最好的演出效果。你要去模擬自己的感受，想像自己逛了一整天的街，腳痠了，走累了，跟女友決定選一部電影來看，電影開演時，你們都還沉溺在都市鬧區的喧鬧氣氛裡頭，心都還沒靜下來，你們才在放外套，還在分著爆米花跟飲料。這個時候「啊！」，一個慘叫聲從黑暗的電影院中傳來，你們頓時放下了手中的事情，畫面淡入，一個人慘死的大特寫映照在大銀幕上，下一個畫面，你看到中世紀的騎士把劍從屍體中拔出來，遠景是城市的廢墟，滿天都是等著吃腐肉的烏鴉，上上字幕：「中世紀，兵荒馬亂，歐洲分裂成幾百個王國，騎士團之間互相征伐……」。

我們必須去模擬自己逛街、看電影的行程，才能夠給這樣的觀眾一個震撼的開場，每次剪輯開場戲的時候，我都會自己在內心演這一段，才能夠為觀眾呈現一個最好的開場戲。

如同上述所說，我們幾乎每一個東西都要去演、演觀眾、演每一個角色、演空間、演背景，東演西演，往往混在一起演，剪輯師在一天之間要切換好幾個角色、好幾個觀點、好幾個維度。

我受過幾次訪問，他們常常會問：「剪輯師常常看電腦眼睛會很乾嗎？肩膀會很痠嗎？用滑鼠手會很痛嗎？」，他們都不知道，上面所講的這些小問題根本不構成麻煩，最麻煩的是腦袋會很痛、很脹，太多事情要思考，太多想法要切換了，腦筋轉速太快，晚上會睡不著，狀況久了還可能會變成憂鬱，所以我們的日常保養反而是要訓練自己的腦袋適時停止轉動，而像這樣子的煩惱，沒有太多人能夠體會。

# 04

## 關於剪輯師，你該知道的事——
## 剪輯不是「再創作」

我在第一次講課的時候都會問學生：「剪輯是什麼？」得到的答案五花八門，通常我不太會去糾正，因為面對真理的每一種講法都算是在「瞎子摸象」，我們都是瞎子，只是摸的部位不太一樣而已。可其中有一種關於剪輯的說法，我一定會多做解釋，免得過於簡單的講法引起多餘的誤會。

有些人說，剪輯就是「再創作」。把導演拍攝回來的影片重新拆解，並賦予全新的風貌。因此有人說，剪輯師就是電影的第二導演，當導演一籌莫展的時候，就是剪輯師大顯身手的時候了。這個說法聽起來很帥，很多年輕人會效法，我也曾這樣子想，也用這樣子作風在職場上度過幾年，帶給我很糟糕的影響。

說剪輯師是一部片子的第二導演，這不是過譽，根本就是在瞎掰！就我自己慘痛的經驗，導演就是導演，剪輯師就是剪輯師，這不是什麼封建時代的階級，而是電影產業詳細的分工。如果剪輯師把自己視為第二導演，那他就很容易在工作上跟導演較勁，剪輯師跟導演的關係是競爭關係，而不是合作關係，還有什麼分工會比這樣子更糟的嗎？所以千萬不要這樣子想！

## 創意不是源頭，而是層層加工之後的結果

那難道說剪輯就不是創作嗎？也不是這樣的，電影的創作也不是獨一無二，或是推翻原有的造物，然後重新「再創作」。創意不是源頭，而是層層加工之後的結果。很多人以為創意就是源頭，而實際上創意的源頭只是一個「點子」而已，誰都可以有點子，每個人都會有突如其來的點子，這些點子不經琢磨也能夠是個好點子，但創意並不是這樣子的，在電影的製作流程中，每一個環節、每一位主創人員都在用他們的創意為電影進行加工。

電影的最開始可能是一個點子，也可能是一筆錢；有一個補助案開始徵件，電影公司老闆連忙聯絡幾位認識的編劇，或是企劃人員，看有沒有什麼正在進行中的創作，剛好符合這個徵案。如果他們決定要開發這個創作，那麼電影的製作就此開始了。

編劇跟企劃人員合作完成了一個絕佳的劇本與企劃案，也順利拿到補助金，他們開始徵選導演，尋找可以執行拍攝劇本企劃的絕佳人選。而當導演進組以後，導演提出他想要如何拍攝劇本的想法，也就是「詮釋劇本」的想法，劇本是拍攝的藍圖，但不是執行說明書，劇本完成之後，導演會開始依照他的想法跟理念來「詮釋」劇本。

既然名曰「詮釋」，那就會跟編劇一開始的想法有所出入，導演根據自己的需求來徵召工作人員，在過程中可能因為時間因素，或是因為預算的限制，而需要作出調整，等到主創人員都到齊之後，每一位主創人員都會對拍攝計畫，也就是如何詮釋劇本提出想法，這些人都是專業

的工作人員，他們會考量有限的預算與時間，提出最佳的解決方法，在討論的過程中彼此互相理解，並且慢慢地達到共識。

有些人會誤解所謂的「**導演作者論**」，導演作者論並不是在說導演是電影的唯一作者，電影不是這樣子做的，如果說電影只有導演是唯一作者的話，那除了導演以外的工作人員，通通都將被人工智慧給取代。

導演作者論一開始只是一個「研究電影的方法」而已，意思是說要以導演的作品年表為順序來研究電影，這樣子就能夠觀察到導演在每一部電影作品裡面貫穿的中心理念，以導演為中心來研究電影，也能夠看到拍攝技法的演進變化。並且，以導演為中心，並不代表導演就是唯一的作者，其他人只是在執行導演意志的手腳，如果這樣子理解導演作者論，那真的大錯特錯了。

迷信導演作者論，或是誤解導演作者論的下場，那就是所有的工作人員都腦袋放空，把自己當成服從命令的機器人，把劇組當成軍隊，而不是一個創意團隊，每個人都不敢違逆導演，也不敢提出創作上的想法。這種作法反而會孤立導演，把所有的職責都歸咎在導演一人身上，導演會被要求做出超過導演職責的事情，一個人扛下所有的責任，每一個工作人員到現場看到導演就問一句：「導演，今天要拍什麼？」而不是先做準備，導致拍攝進度落後，工作起來也沒有效率。

回到我們的論述，當主創人員跟導演達到共識之後，就開始各自發揮所長，攝影師根據導演的目標與方向，來決定拍攝的鏡頭、構圖，以及光影佈局；美術指導根據導演的目標與方向，

來決定佈景的設計、風格與材質；而到了剪輯師這一端，剪輯師詳細了解劇本，並且跟導演多次開會，了解了鏡頭的設計，而當拿到拍攝檔案時，剪輯師也會發揮所長，用剪輯的技巧去修飾、去編排、去創造出獨一無二的剪輯風格敘事。

因此，製作電影不只是執行命令，也不是推翻原有的設計來進行「再創作」，而是在層層的加工之中，每一位主創人員都投注自己的創意去創作，聚沙成塔，完成一個人辦不到的事情。

匯集各個主創人員的專業與巧思，**我們是用創作在加工，一層一層疊上去，**

所以電影的受眾才會這麼廣，影響力也才會這麼大，因此我說「創意不是源頭，而是層層加工之後的結果」，我覺得剪輯不是再創作，而是這整個加工鏈中的一環，既要承先也要啟後。

只是剪輯比較特殊的一點在於，前製期的定調是在劇本完成的時候，而後製期的定調則是剪輯完成的時候，剪輯完成之後，後製流程的諸多人員會依照定剪版本的影片來進行詮釋，調光人員會讓影片染上不同的色調，聲音指導會設計各種音效、音量，來引導觀眾的情感，配樂師就更不用說了，你們一定都了解配樂對於電影的影響，這就是電影製作，眾人努力完成一個凝聚眾人意志與創意的作品，很美好吧！

## 剪輯跟節奏無關係

我知道這個標題看起來有點爭議，但我學習剪輯已經將近二十年，我真的想不透剪輯跟節奏

有什麼關係，我自己在剪輯電影的時候，仰賴的也不是節奏感，而是對於剪輯學問的深入理解。

既然你們都買這本書了，就聽聽我的做法吧！況且，我們都是在瞎子摸象，只是摸的地方不太一樣而已，就聽聽我摸到的這一側吧！

「**節奏**」是音樂理論的術語，在字典上是這樣介紹的：「節奏（Rhythm）是一種一定速度的快慢節拍」，而剪輯肯定不是按照一定速度的嘛！你能想像一個生離死別的場景，有兩個鏡位可以選擇，一個是男主角，一個是女主角，男女主角畫面跳切的速度是固定的，好像一個固定的節拍，一下子跳男主角那一側，一下子跳女主角那一側，而還依循一個固定的節奏？這樣子怎麼會有情調呢？兩個角色的台詞都沒有固定長度了，畫面的切換又怎麼會按照固定的節奏呢？是吧！

我認為剪輯其實更像是寫作，電影裡的聲音與畫面呈現，就像詞語文字一樣，承載的都是資訊，**剪輯其實就是在控制並且編排資訊**。所以有的時候我覺得剪輯很像是寫作，只是我們無法無中生有，只是在做編輯，剪輯師的英文為「Editor」，日文為「編集」，兩者都是中文「編輯」的意思，只是不知道為什麼華語圈翻譯成「剪接」、「剪輯」，這個翻譯是辭不達意的，那就好像把作家翻譯成「寫字的人」一樣，而導致很多人理解困難；所以我說剪輯不只是「剪」跟「接」，而是在「寫作」、在「編輯」。

剪輯師編排電影敘事的方式，則仰賴**「蒙太奇效應」**，意思就是不同的事物並置在一起，就能產生全新的意義。例如你將一個肥胖的人的畫面，跟豬圈裡的肥豬剪在一起，那就產生了「污

辱這個人肥得像頭豬」的全新意義。

剪輯師必須要掌握並且熟悉「蒙太奇效應」，將其運用在不同的畫面之間，甚至是畫面跟聲音之間、音效跟音樂之間、場次跟場次之間。一個很慘的場景，卻配上了一個快樂的音樂，那呈現出來則更加淒涼無語；紀錄片裡被攝者雖然一臉緊張，但是聲音的部分卻是他受訪的時候，吹噓自己從來不會感到緊張，對什麼事都駕輕就熟，這樣剪輯似乎就能讓觀眾更了解被攝者一言難盡的真實個性。以上兩種方式都讓畫面跟聲音產生「蒙太奇效應」，反而能夠碰撞出新的意義出來。

所以到底他們說的節奏是什麼呢？我覺得很可能就是掌握「蒙太奇效應」的能力，而不是指電影表面的畫面與聲音之間。觀眾腦海中因為「蒙太奇效應」所產生的「全新的意義」，剪輯師要順著這個「全新的意義」去組接下一個鏡頭或聲音，從而又讓觀眾腦補出「全新的意義」，如此與觀眾的思緒緊密互動的過程，就會讓觀眾感覺到一股如同在跳舞，或是徜徉在音樂裡頭的感受。以下容我用文字來為各位舉例：

鏡一、特寫。湯姆詢問：「那今晚有空嗎？」→（觀眾心想：他終於要追她了！）

鏡二、特寫。安妮眼睛瞪大，吃驚貌→（觀眾心想：安妮會怎麼回答呢？）

鏡三、特寫。湯姆等待安妮回答→（觀眾心想：安妮會怎麼回答呢？湯姆追得到安妮嗎？）

鏡四、遠景。咖啡廳裡都是一對又一對的情侶，湯姆與安妮也是其中之一→（觀眾心想：這就是戀愛的季節啊！安妮快回答湯姆吧！）

鏡五、特寫。安妮開始收包包→（觀眾心想：怎麼了！安妮怎會這樣！明明就互相喜歡。）

鏡六、特寫。湯姆懷疑自己是不是說錯話，開始慌張起來→（觀眾也跟著慌張起來。）

鏡七、中景。安妮：「我等一下要去上瑜珈課。」安妮起身，鏡頭也帶到湯姆，湯姆：「喔……那沒關係啦，還是妳要……」→（觀眾心想：看來是沒招了，玩完了。）

鏡八、特寫。安妮：「還是你要陪我走去搭地鐵？」→（觀眾心想：太棒了！兩個人終於要開始談戀愛了！安妮很會撩嘛！大反攻！大反攻！）

鏡九、特寫。湯姆微笑：「走。」→（觀眾為湯姆感到開心。）

鏡八、特寫。安妮笑開懷→（觀眾為安妮感到開心。）

從例子中你會發現，剪輯的每一個新的資訊都是扣著觀眾的想法在走，有的時候會回應觀眾的期待；有的時候則會故意賣關子，延宕資訊的更新，以此造成「懸疑」的效果，來吸引觀眾繼續期待謎底的解開；而真要解開謎底的時候，還故意做一個反轉，來讓觀眾先失望，之後再來滿足觀眾的期待。如此一來，觀眾的心情就會被電影牽著鼻子走，看電影的過程其實具備高度的互動性，而不只是單方面在講故事給觀眾聽而已。

另外，我也覺得他們所說的節奏，其實指的是「三幕劇結構」，也就是「電影的戲劇結構」。

戲劇結構存在於人類的歷史已經幾千年了，幾千年來講述的故事，都有照一個大致的模式去走，符合這樣的模式，就很容易滿足觀眾的期待（當然有時要故意違背觀眾的期待，來造成懸疑或反轉），似乎這就是人類最能夠接受的敘事形式與框架，而究竟什麼是戲劇結構，我們會在第三章展開來講，有些時候會讓觀眾覺得「節奏不錯喔！」，其實也只是符合了戲劇結構的篇幅安排，在對的時間發生了對的事情。

# 05 你的作品不是你的孩子，你的孩子才是！

之前上課時被學生問到：「老師，每個作品都像自己的孩子，都是費盡心血做出來的，你是如何面對修改意見呢？」我這樣回答：

「作品就是作品，不會是你的孩子，你的孩子在隔壁房間睡覺，好好去愛他，去陪他」。

聽起來很好笑，但真的是我目前的理念，作品不會是你的孩子，所以千萬不要把他當孩子。

你的作品就是別人的產品，出資者花錢買的就是你的心血，他們付的錢就是你薪水，不是嗎？

如果你把作品當孩子，當然會捨不得賣啊！可，你不就是為了你真正的孩子在賣藝賺錢？你的孩子才是你的孩子，你的作品是為了你的孩子的學費、生活費而做的，我覺得這樣子想會比較健康一點。

所以，我是怎麼面對修改意見的呢？

我的作品在變成別人的產品之前，本來就是會被修改，一路從我的作品，改改改改改，改成別人的產品，然後我才能領到薪水，這就是專業人士每天都在做的事情。

我的工作不只包含傾聽創作原由，然後編輯整理創作物，用上我的技藝去完成作品，接著，

我還需要幫助我的客戶（導演），去完成他的客戶（監製、投資者）的需求，使其變成出資者的產品。

如果你只想到作品，那麼你對電影製作的了解只有一半而已，還有另一半的時間要努力讓作品變成產品。至於什麼樣的產品才好賣，才能獲利？那是販賣者的責任，也是他們的專業所在。要人尊重你的專業之前，你也必須去理解、尊重他們的專業，如此一來才容易達成共識，才會是良善的合作模式。

就剪輯電影的流程來說，從拿到素材到順剪完成，對我來說這只是在做剪輯的前置作業而已，至此大約會花四到六週，跟導演、監製一起看完順剪，並且與他們討論出一個主要的修剪方向，之後，我會再花二到三週的時間，去做出一個剪輯師版本，這個時候是我創作力最強的時候，也是最享受的時候，對我來說這個版本就是我的作品。

而接下來的時間就要為導演做產品了，做出那個可以代表導演這幾年來心血的產品。導演版的剪輯流程可長可短，但大約也會落在兩週左右的時間，而在之後，監製也會修一個版本，來讓監製更有自信地去面對投資者、出品人。這個過程比較快，大約會花上一週的時間吧，投資者或是出品人也有他們心中想像的樣貌。此時還會修改，大約會花一到兩週的時間。

有的時候，到了電影發行的階段，發行商根據他們的專業也會提供意見，讓電影更適合上映的檔期來販售，這個時候又要花一週左右的時間來修改電影。

講到這邊，你們覺得電影還只是創作而已嗎？

不，電影不只是創作，從創作的作品到產品還有很漫長的過程，所以只會做作品是不行的！

你還得把它變成產品，那才是創作的終極樣貌，這樣才是專業人士啊！

作品不是你的孩子，你的孩子才是你的孩子。

作品也不可能走到最後，因為最後的樣貌是一個產品，而你也不會擁有這個產品，因為版權歸屬並不在你身上。

但是在電影加工的過程中，你奉獻了你的技藝成就了電影，成為眾多工作人員之一，要是電影成功了，心裡的成就感也是十分豐滿的，然後你可能可以得到更多，或是更好的工作機會，繼續發光發熱，繼續賣藝賺錢養孩子，這才是專業人士啊！

# 06

## 電影就是一個活物，別在意被修改推翻！

剛開始接觸這個行業的剪輯師們，應該時常被修改影片的要求搞得很煩吧！好不容易剪好一個版本，卻又被推翻了，一直改、一直改，不知道要改到什麼時候。我以前也是這樣子的，一直想不開，搞得自己好憂鬱。後來我領悟到一個道理：**電影是活的**。

「電影是活的」這個破天荒的概念，解決我在工作中大部分的思考矛盾、盲點，以及心裡過不去的問題。這個想法其實更貼近電影製作的現實面，也可以說就是事實了。我時常在各種講座被問到兩個問題，而這兩個問題也是我職業初期心裡最大的矛盾。

第一個問題是：「做電影是不是一定要完全照一開始的設計去走？」

第二個問題是：「如果我剪好的東西，被客戶修改怎麼辦？」

其實這兩個問題的概念是一樣的，其內心的矛盾來自於「我的心血被推翻了，怎麼辦？」我也曾經卡在這個想法好幾年，每次面對這種狀況都回應得不太好，所以反而錯失了更好的工作機會。但後來我想通了，我現在反而覺得電影不可以完全只照一開始的設計去走，而且剪出來的東西本來就會被推翻。為什麼呢？因為我們都該追求**更好**。

你應該要想的是，要是拍到的東西比你一開始的設計更好，那怎麼辦？要把它改回原來的設計嗎？即使本來的設計沒有比較好，你究竟是想要拍好的電影？還是你個人標記的電影？

要是演員演得比你想得還好？攝影師找到了一個更完美的構圖？剪輯師呈現了更好的敘事順序？要是，你的同伴們都幫你做到更好了，你怎麼選擇？

去追求極致，追求卓越，追求完美，追求超越自身的極限，而不要只是完成你原本一個窩在被窩裡想出來的設計。電影的製作常常會遇到這種狀況呢！有的時候拍的比想得還爛，有的時候拍的比想得還好，反而是完全拍成想像中的樣子，這種狀況還真的不容易見到呢！所以我們可以這樣去想，電影，是活的！

製作的過程中，電影就是一個活物，難以捉摸，但可以去引導，一個好的監製、導演，就是負責這樣的事情，他們負責引導工作人員製作的方向，而我們底下的工作人員則是火力全開，竭盡所能，盡可能地讓電影往好的那個方面成長、前進。

而既然是「成長」，是「前進」，那就勢必會改變原本的設計，因為原本的設計只是我們的

**出發點**而已，我們要從原本的設計出發，努力向前，繼續讓電影變得更好才行。

剪輯的第一個版本也是這樣的。剪輯師的第一個版本，也是第一個設計，也是通往「更好」的出發點。剪輯的版本本來就會被修改，我現在覺得最好是能被改，而且被越改越好！我現在反而會更希望在剪輯完成之後，有人可以一起合作，一起想辦法來讓電影被剪輯得更好，能夠得到這樣的助力是很有福分的。在合約時間的範圍內盡可能地去做，努力往更好的方向去前

進，就能做出超越所有人想像的好作品，最好能夠超出每個人腦海裡的設計，而成就一個卓越的電影。

然而在這樣開放式的思維下，也存在著越改越爛的可能性。這個時候全體人員應該都要清楚明白「好」的定義，才能讓「電影是活的」的這個特性幫助到電影。「好」可以有不同方向的好，要在國內得獎的那種好；要去歐洲三大影展的那種好；要在國內大賣的那種好；要瞄準亞洲或是全球市場的那種好；要在特定節日大賣的那種好；或是只要能幫助導演出名就是好。

各種不同的「好」，就會有各種不同的修改方向，但建議要專注地往同一個方向去走，才不會分散力量、分散焦點。就怕又想得獎、又想大賣、又想特定節日大賣，又想隨時都能大賣，這是神仙也辦不到的事情。這個方向是好的，從另一個角度來看，很可能就變不好了，若是每個方向都想去，那只會在原地打轉，做出一個平庸的作品來。好像 Google Map 叫你連續向右轉四次一樣，回到原點。而回到原點絕對是一種貶義。你們工作了那麼久根本沒加分啊！浪費錢、浪費生命啊！

若是剪輯完成，想要找人來試映，測試不同觀眾的反應與回饋，我則會建議尋找電影類型的目標觀眾，而不要每一種觀眾都找，因為每一種觀眾追求的「好」也是不一樣的。一個喜歡看動作片的觀眾，跟一個喜歡看文藝片的觀眾，他們對於電影的要求與期待是截然不同的，這兩種意見會互相抵觸，若是全部遵守，也很容易讓電影回到原點，而去做出一個完全沒有個性的電影。做人要圓融一點，可是做電影並不是這樣的呢！越有個性才是越好的。

所以我覺得電影是活的，這句話對每一個職位的人來講都很恰當，我們都要接受自己職位任務完成以後，後續的人員繼續對其加工。一個編劇完成了很好的劇本，交給導演去詮釋，勢必會跟編劇一開始所想不一樣，但只要越來越好看，那就沒問題了，電影會在每一個職位的工作人員手上，不停成長、進化。就是因為如此，製作電影才會那麼的有趣呢！

# 07 我成為電影剪輯師的方法

剪輯軟體的操作看似複雜，實則簡單，只要花個兩到三天的時間就能上手了，可剪輯電影的原理卻十分難以捉摸，隱而不宣，不太容易了解。我剛退伍進入剪輯公司擔任剪輯助理時，就深感困惑，明明就是一些簡單的操作，為什麼公司裡的前輩剪輯師剪出來的影片，跟我剪出來的影片卻有這麼大的差異呢？

在那個時候，公司老闆鼓勵我多向前輩學習，好好學習他的「剪輯節奏」，於是我就在上班的時間坐在前輩剪輯師的後面，用心去感受前輩獨特的韻律，觀察前輩身體的律動，以及影片中的剪輯點，我就差沒有翩翩起舞而已，然後就被前輩轉過頭罵了一頓：「你在看哪裡啦！專心學啦！看螢幕！看螢幕！」

我的運氣很好，遇到了這個前輩，他是一個很好的師父，他花費許多時間教導我剪輯的原理，他跟我說著螢幕裡女主角的心情，因為懷抱著怎樣的動機，所以做出了怎樣的行為，又導致了男主角怎樣的反應與猜忌，所以才會這樣子剪，這樣子處理。

而當年的我只這樣想：「好厲害喔，明明是一個中年男子，為什麼這麼了解女主角的心情

**43** 剪故事

咧？」、「所以，要了解剪輯，要先去了解人囉？」。或許我當年真的藉由這樣的教導體會到了剪輯的真理了，可對於一個二十三歲的少年來說，要完全的了解人性，得要再過十五、二十年才能開始自己的剪輯事業了。那對當時的我來說太漫長了，要熬太久了，年輕的我逼迫自己找到一個更快的方法，雖不求速成，但有沒有其他更紮實的學習剪輯的方法呢？

## 從逐格研究開始

在前公司的要求，也在前輩的鼓勵之下，我下班之後都會鑽進一間空的剪輯室，打開前輩剪輯師的工作專案，一個人悶著頭鑽研前輩的剪輯手法與痕跡。假日的時候，我也會尋找自己喜歡的電影片段，反覆地觀看，反覆地鑽研，我會把這些片段的剪輯點都一個一個切開，試著重新排列組合，不停地思考究竟剪輯是什麼？剪輯又該如何進行？什麼時候要用什麼手法？要快？還是要慢？在這個過程中，我找到了自己的學習研究方法，後來被幫我辦課程的單位命名為「逐格研究」。

「逐格研究」的做法就是要先找一場戲，然後將剪輯點一個一個切開，一場戲平均大約會有三十到四十個剪輯點，將每一個鏡頭的長度計算出來，然後詳細編號以後，我要求自己必須去想出每一個剪輯點的作法與邏輯為何，用這樣的方式強迫自己思考，**哪怕是瞎編的都沒關係**，並且我要求自己把每一個剪輯點的看法都寫下來，因此，當我完成一場戲的「逐格研究」，我

就能寫完一個完整的剪輯研究報告，雖然我也沒有繼續攻讀研究所，沒有撰寫報告的需求，但當時身為剪輯助理的我，就這樣地要求自己。

然而，一無所知的我是如何讓自己能夠看著影片，洋洋灑灑地寫出一篇煞有其事的剪輯心法呢？以下就要講到「逐格研究」最重要的觀念：「我們要從影片去找問題，而不是找答案」，找問題比找答案重要，看著剪輯完成、敘事手法流暢而圓滿的電影，是很難從中找到作法的蛛絲馬跡的，但我們卻能夠問自己「為什麼要這樣剪？」、「為什麼要切特寫？」、「為什麼要放遠景？」、「如果換一個手法會怎樣呢？」。抱著這樣的精神，我看著三十到四十個剪輯點，對自己提問了三十到四十次，每一個剪輯點，我都必須提出至少一個問題，並在這個問題上去找出解答，我便是用這樣的方式來強迫自己思考、鑽研，並且從中自我學習，看著影片挖掘出隱藏在之中的電影敘事學問。

當我開始做「逐格研究」以後，我就對此深深著迷，可以說是到了廢寢忘食的地步了，記得當年的春節連假我都沒有出去訪友、遊玩，而是自己一個人窩在電腦前面，完成了八篇的逐格研究報告，這真是太有趣了！隔年我離開公司創業，一個大學的友人看到我在做這樣的研究，於是也加入一起研究，我們幾乎用每一個週日在做「逐格研究」，而在當年年底，我們就一起做出了一支公共電視的短片《神算》，他是攝影師，我是剪輯師，而這支短片也幫助我得到了電視金鐘獎的剪接獎。

## 深入戲劇結構研究

初試啼聲之後，我們兩個年輕的創業者都開始忙碌了，也得到了更多的工作機會，可我在第一次剪輯電視電影《只想比你多活一天》（公共電視人生劇展），馬上又遇到了瓶頸。我才發覺「逐格研究」學習的是一場戲裡「鏡」與「鏡」之間拍攝與銜接的敘事邏輯，可是「場」與「場」的連結，可以說完全學不到，《只想比你多活一天》也入圍了金鐘獎多項獎項，可那完全是導演王傳宗的功勞，我充其量只是一個軟體操作員而已，為此，我又開始醞釀一個新的自學、研究的方法。

這個新的方法我把它稱作「戲劇結構研究」，研究的是神話學、戲劇理論裡的「三幕劇結構」在現代電影、影集上的適配方法，這方面完整內容有收錄在本書第三章，各位可以繼續向後閱讀。從「戲劇結構研究」中，我了解了場次跟場次進行的邏輯，也學會了整部電影的劇情結構，以及調整、調動的方法，更幫助我自《紅衣小女孩》之後的電影剪輯作品，能運用的技巧、手法更多，也更趨成熟，更能夠給我的導演、客戶們提供專業的建議與服務，我也確信是這樣的努力，讓我又入圍了兩次金馬獎最佳剪輯。

從那個時候到現在，我又花了七年的時間，用假日的時間召開課程，在剪輯電影的本業之餘，用每個週末帶領研究小組持續地做「逐格研究」與「戲劇結構研究」，我也一起投入在這個學習的過程之中，一週研究兩個案例，七年下來已經將近七百個案例在我的腦海裡頭了。

所以我成為電影剪輯師的方法是什麼呢？那就是自主學習、自我提問、自主尋找方法，我認為除了學習之外，沒有什麼成為剪輯師的不二法門。而在現在這個資訊爆炸的網路時代，藝術美學的進展日新月異，每隔一、兩年，就會蹦出一個嶄新的手法，以現有的學校體制，根本趕不上這樣快速的進展，所以唯一的方法就只有自主學習了。

可也正是這個資訊爆炸的網路時代，自主學習的方式很多不是嗎？網路上有很多免費的工作人員訪談，他們剖析電影製作手法，也有許多價格實惠的課程、分享座談。以往被封閉在大學裡，或是少數人才能參與的人脈圈裡的那些珍貴知識與經驗，現在通通都被釋放出來了，在這樣的時代，只要你能抓住這些開放的學問，靜下心來自主學習，就能夠趕上時代的列車了！

# 08

# 我對 Youtuber 的剪接有什麼看法

昨晚的講座又被問到一次，「你對 Youtuber 的剪接有什麼看法」。

關於這個問題我被問過好幾次了，而且問這個問題的都是學院派的年輕學生，我不知道他們期待我做什麼回答，難道期待我回答「他們都在亂剪」嗎？才不是咧。好吧，或許他們都在亂剪吧，但我超羨慕啊！**亂剪，也可以啊！**

而我的回答一向都是這樣，「我覺得超棒」。我超級喜歡看 Youtube，一天要看三到四個小時，我看 Youtube 的時間比電影的時間還多得多，而且我真的很羨慕他們，電影曾經輝煌過，代表了一個時代，華語流行音樂也曾經輝煌一時。我們這些成長於九〇年代的小孩，都是在美國娛樂電影跟華語流行音樂的盛世之下長大的，那是多麼美好的青春年代，但那都已經過去了。

我覺得現在足以代表這個時代，以及這個時代年輕人青春歲月的，不會是電影跟流行音樂，而是 Youtube、抖音、IG 跟競技類的手機遊戲。

所以我覺得 Youtuber 的剪輯是很新潮的，很棒！他們每天都在創造新的東西、新的表現形式、新的節目模式、新的主持方式、新的內容，這是一個全新的國度，在這裡做什麼都可以，

幾乎沒有不能做的事。

「洋蔥」畫這麼醜，這樣也可以！而且每一集都好好笑、好好看！「賤葆」一個男生跟三個美少女出去玩，這樣也可以！但是每一集都還好厭世，好有寓意！這是一個沒有前輩的地方，每個人都可以盡情的表現自己，理論、形式都還沒有建立，現在怎麼做都可以，多好啊！

所以我通常都會跟大學生說，Youtube 是一個老人進不去的地方，這是專屬於你們的地方，我進去剪，說不定還會被你們嫌棄老派呢！你們生逢其時，為什麼要排斥呢？

其實我也時常看 Youtuber 製作的影片來尋找嶄新的剪輯手法，例如那些直接將構圖放大，以憑空製造出特寫的技法；或更瘋狂一點，像「娜娜大歌廳」那樣，把主持人的圖層挖下來，複製好幾個主持人在螢幕上；還有現在 Youtube 節目更趨向將影片的終點，結束在笑料最高潮處，而不是以往那種在高潮過後，還要留時間交代故事如何完滿結束。看新型態的影片才能夠了解新時代的觀眾，現代的觀眾每天接受大量的資訊、大量的影片轟炸，對他們來說影片的功能性是遠大於真實性的，透過鑽研、觀賞 Youtuber 製作的節目，還能讓我學習到這樣的事情。

但要注意的是，Youtuber 節目跟電影的戲劇本質畢竟是不同的，電影除了表面上的效果之外，內裡還必須有強烈的人物情感，以及心境上的轉折，這方面的內容在電影的形式與篇幅裡還是不可或缺的。而談到這點，最好的例子就是《媽的多重宇宙》這部電影，該片的動作、娛樂效果有很多借鏡自網路節目的手法，外在事件的推進速度與方法，也很像 Youtuber 製作的節目，

可故事的內裡還是講述了一個母親該如何面對自己變質中的家庭關係，該如何改變自己、調整自己、放鬆自己，以至於才能夠顧到家裡的其他成員，並且讓每一個人都能夠共享幸福，其劇本的內在故事還是非常紮實的。

只不過，我還是認為 Youtuber 的剪輯師（片師）薪水偏低，但想讓薪水變高的方法，不是跟老闆哭窮，這個招數從來就沒有奏效過啊！而是要更強烈地證明自己的價值，建立方法與理論體系，強化自己獨一無二的風格，讓自己的名字、職位，能夠被人們所看到，如此一來才能爭取應有的酬勞。

新的國度充滿新的可能性，但也需要有拓荒者的精神披荊斬棘，我覺得這是很好的！

# 09 剪輯師看新手編劇常犯的八點錯誤

幾年前，我受邀去台藝大電影系帶編劇工作坊，為學員審視劇本，他們希望我能從剪輯師的角度給予更專業的意見，畢竟，剪輯師是最了解電影篇幅、內容與影片時長之間關係的職位，到底什麼樣的戲會被剪輯師留下來？什麼樣的戲是在剪輯的階段會被刪除的呢？而在這個過程中，我發現編劇初學者容易犯以下幾點錯誤：

## 一、想到一個「點子」就開始動筆了

幾乎每個初學者都會犯這個錯誤，想到一個點子就開始動筆了，他們會從這個點子開始著手，這樣會讓你劇本的前十頁都蠻好看的，世界觀、角色介紹這些都挺好的，可是寫著寫著，當你一開始的那個點子用完了，接下來就開始湊字數亂寫，中間的篇幅都沒什麼內容，好像都只是過渡的場次，然後你會看到有一個高潮的段落寫得非常好，很明顯就是一開始就想到的那個點子，之後沒多久，故事就莫名其妙地結束了。你的劇本是不是也長這個樣子呢？

為了克服這點，則要了解戲劇結構，並且詳細設定故事主題，主角的內在目標、外在目標為何？內外在目標可以追溯至內外在問題，主角有什麼心結？主角有什麼缺陷？所以才會想向外去探尋自己內心不足的部分？然後你還要根據三幕劇結構來整理安排情節，什麼時候進入第二幕開始冒險？什麼時候在中間遇到苦難？什麼時候主角覺醒，在第三幕的大反攻裡，主角又有什麼樣的改變？

只有一兩個點子是無法撐起一個故事的，你必須了解到戲劇的核心，主角的人格變化、心境成長，這個才是觀眾所在意的。

## 二、不停地講述

新手編劇也常常讓角色講述台詞來推進故事，而非去做出各式各樣的行動。其實角色不用自己說，也不用透過其他角色來說自己是怎麼樣的人，觀眾也能夠更生動地了解角色的為人。因為人類的溝通並不是只靠語言的，更多時候我們是透過觀察他人的行為來了解他人。例如：你不會輕易地相信交友軟體上的自我介紹，而是會在第一次約會的時候，觀察對方面對各種狀況的反應，他會闖紅燈嗎？他對服務生友善嗎？他衛生習慣良好嗎？見面，然後觀察，這不就是第一次約會最重要的事情嗎？

又例如，你不需要讓你的主角說明自己有過敏的症狀，也不需要讓別的角色說明，而只要讓

主角接觸過敏原，在後續的場次一直讓他抓癢或發病，這樣觀眾就能夠很生動地了解到主角的過敏症狀，這比那些艱深難懂的專業醫學詞彙更容易了解得多，觀眾也更容易體會。

尤其講述台詞其實會花上大量時間，讓主角的皮膚因為過敏而紅腫，觀眾一眼就看到了，幾乎不需要一秒的時間，反而可以更生動。所以盡可能不要講述，而多用演繹的吧，讓主角遭遇事情然後產生反應，這才是更好的方法喔！

## 三、完美無缺的角色

新手編劇也常常有一個壞習慣，就是把自己的理想代入故事的主角裡面，因為新手編劇將主角就視為自己本身，自己寫自己，那絕對只會寫好話的。老王賣瓜，自賣自誇，誰相信呢？又，這個世界上本來就沒有完美無缺的人，每個人都有缺點，或是一些小小的壞習慣，只是平常不表露出來而已，並且人有七情六慾，在極端情緒的影響下，比如說憂鬱，比如說暴怒，人們更容易去做出極端的事情，原本完美的人也很容易因為情緒而誤事，而沒有誰是沒有情緒的，不是嗎？

況且戲劇性的根源就是衝突與對立，衝突的根源則是人性的各種缺陷，有缺陷的角色才像個人，他有著各種痛苦、迷惘，有著式式各樣的不足，所以他也才需要展開冒險，或是向外追求，或是向內彌補，有了缺陷就會有需求，有了需求才會有行動，故事也才會有冒險跟目標，戲劇

性就延展開來了。

如果你真的就想寫一個不存在真實世界，只存在於你的劇本中的奇人，這個人真的完美無缺，完全沒有性格上的缺陷，那還有一個辦法，再怎麼完美無缺的人，都還是個人，只要是人都一定會遭遇病痛，可以試著讓你的主角有些病痛，不論是生理疾病，或是心理疾病，一個兩腳癱瘓的人，卻面對著一條長長的樓梯，他要如何上樓呢？像這樣子戲劇性不就凸顯出來了嗎？是不是就很容易讓觀眾去期待之後的故事了呢？你們有沒有發現好的電影中，主角大多數都會有病痛在身呢！

## 四、缺乏歷練，只寫舒適圈的事

我們一定都缺乏歷練的，一輩子都缺乏足夠的歷練，就算活到六十歲，也無法了解八十歲老人的心情。雖然無法經歷未來的事，但我們可以時常觀察、探訪、蒐集資料，平時就養成習慣，剪報、路人觀察筆記、大量的閱讀，都會有幫助。

觀眾想要了解的故事都是他們所好奇的，而你卻只寫你自己的故事？誰關心你呢？先試著拓展開來，不要寫自己的故事，寫寫你周遭的事吧！你周遭就是一個小世界喔！你的家庭，你的父母，你周遭商店的店員，如果你是個善於聊天的人，就多去找他們聊聊，如果你沒有這樣的技能，就多看、多觀察，一開始用看八卦的心情去看，之後用同理心去看，蒐集了這樣的資料

以後，再來發揮你的想像力，在真實的基礎上去創作，這樣你寫的東西將會更容易打動跟你不一樣的人。別忘了，你的評審、你的老闆，可能都大你三十歲喔！

## 五、沒有企圖心

大部分學生寫劇本的初衷只是練習，不然就是交學校作業，或是純粹的創作自娛娛人，這樣的劇本都沒有設立目標，展現出來的劇本就不會有企圖心。那如何設立目標？又或者說劇本的目標是什麼呢？得獎、大賣、希望能夠找到編劇的正職工作、希望能夠拿到資金拍成短片，或是發展成院線電影，這些就是目標！

沒有設立目標的劇本，我就算看完也不知道拿它來幹嘛，就好像道聽途說的一個有趣的八卦而已。有設立目標的劇本才能展現企圖心，看完劇本的人才知道拿這個劇本來幹嘛，劇本也才會有被拍出來的可能性，這樣才能看到未來啊！為了你的未來而寫劇本吧！不要老寫一些你高中時期的心情呀！

## 六、不會運用懸疑

「一個討厭貓的男人，因為海難漂流到日本貓島」，像這樣子的故事，要怎麼讓觀眾知道現

在主角腳踏的地點，就是日本的貓島呢？

初學者會這樣寫：「主角看到招牌，招牌上寫著貓島」，這真的是最無聊、最沒有專業技能、最爛的劇本了。又或者是，初學者會寫「主角一上岸，就看到滿滿的貓佔據碼頭」，這在畫面上的確比較有衝擊感，但還是挺無趣的，不如運用懸疑的技巧來寫故事吧！

懸疑就是「延遲的資訊」，讓資訊延遲出來，過程中慢慢地丟線索讓觀眾去猜，去參與故事，一旦觀眾對故事產生疑問，並且有渴望想要知道答案時，觀眾就等於參與到敘事之中囉！那我們是不是可以這樣寫：

男人上岸後，看到兩條粗粗的輪胎印，他心想：『有車就有人！太好了！我得救了！』，男人跟著筆直的輪胎印向前走，卻發現輪胎印開始不規則彎曲，最後變成四條曲線各自分開，男人仔細一看，發現那是貓腳印！不是輪胎印！然後男人發現眼前有一隻肥貓盯著他，肥貓轉頭離開主角，但邊走邊回頭，彷彿要主角跟著牠，主角上去，走著走著，越來越多貓加入隊伍，主角發現自己四周全部都是貓！然後他發現路招牌上寫著『歡迎來到貓島』。

這樣不是有趣多了嗎？你是不是也覺得自己身歷其境，隨著主角來到貓島了呢？

讓觀眾去猜、去想，讓觀眾跟你的故事互動，觀眾參與到敘事之中，就會產生身歷其境的感受。一個電影篇幅的故事是不需要太多元素的，反而是用有限的元素，編輯而成一個又一個充

滿懸疑性的有趣情節，並利用這個機制去製造進程與轉折，這樣就能在有限的預算中寫出有趣的故事了喔！

## 七、讓主角改變吧！

就像前面提到的，新手編劇因為把主角當成自己的理想人格，除了捨不得讓主角有缺陷之外，還會捨不得讓主角改變。每一部電影的主題都是關於「改變」，不管是一個價值觀的改變，一個環境的改變，或是常見的一個人的成長，成長的本質就是改變不是嗎？不論變好、或是變壞都可以，但最忌諱一成不變！一成不變的情節就像是一灘死水，很容易讓觀眾覺得沉悶無趣。觀眾更渴望能看到角色的人格成長，情節的進展，所以一定會需要改變！

在寫故事之前就應該設定好從第一頁到最後一頁中事物的改變，**整部片的情節進程，就是改變的幅度變化。**而呈現改變幅度的變化，最忌諱平均地呈現改變。

例如：我是一個候選人，我今天的民調高過我的對手百分之四十，再來要怎麼進行，才能對劇情產生劇烈的推動呢？一夜之後，我發現我落後了，而且對手反超我百分之四十！一夜之間我們的差距高達百分之八十，到底發生了什麼事情？像這樣子劇烈的改變，就能夠為劇情的推進帶來轉折，也帶來強烈的懸疑性，更加勾引觀眾想要了解發生了什麼事情，進而參與到故事之中。

除此之外，主角的心情、性格的改變，也可以讓發生的事件更有分量、更有影響力。要是你辛苦寫了一場生離死別的戲碼，每個角色都哭個半死不活，而到了下一場戲，每個角色都好像沒發生過這件事情一樣，依然故我，日常過活，這樣絕對是最糟糕的呈現，生離死別在你的劇本裡都變成不值得一提的事情了。

## 八、請不要排斥通俗

如果你跟大多數的創作者一樣，內心都有一股止不住的衝動，你好想要告訴別人一個故事，又或者是說你發現一個理念，一定要傳達給這個世界。如果你的故事真的這麼有價值，那豈不是應該要讓更多人看到、讓更多人了解嗎？

為了達到這一點，就用更多人能夠輕易了解的形式吧！用最通俗的電影類型、用最流行的畫面語彙，讓電影帶有娛樂性，用娛樂性來包裝你的理念，如此一來才能將你的理念傳達給更多的觀眾，為了你的理念努力推廣吧！如果你的故事真的這麼有價值，卻敗在你所選擇的冷門形式，而無法讓更多人了解，你甘心嗎？

以上條列八個常見的錯誤，各位讀者可以用它來檢視自己正在進行中的劇本，並且以此為根據來進行修改，就能夠讓你的劇本呈現得更加生動，並且更能夠引起觀眾的共鳴。更重要的是，

要讓你的第一個劇本幫助你的事業成長，爭取到更好的工作機會，離夢想與目標更近一步，一起投入這個產業，做出更好的電影！

# 10 好好寫一個反派吧！

「這世界上沒有絕對的反派，每一個人都不會覺得自己是壞人」。我常聽到許多年輕的創作者這樣講，所以他們決定讓自己的片子裡面**沒有一個壞人**，然後片子就變得超級難看，變得好像 Vlog，好像生活隨筆影像日記，這種影片網路上有很多了，根本不需要去電影院觀賞。

每一部電影都需要反派，反派可以是一個阻礙，阻擋主角前往目標；也可以是主角最不想成為的人，用來映照主角是否有朝目標前進；反派甚至可以是自然災害，例如逐漸逼近的彗星。反派甚至不用是一個人，也可以是主角不願意面對的回憶，又或者是來自他內心的憂鬱；

一部電影需要有反派，才能突顯主角的行為準則，以及前往目標的必要性。如果沒有反派這樣的對立角色，則容易淪為流水帳，讓觀眾在觀看電影時無所適從。剪輯師必須要了解這個道理，才能夠確切了解劇本裡的角色群對於敘事功能性的分工，要是沒有確立主角、配角、反派，以及其他相關角色，那就容易被個人喜好影響，隨意調整角色敘事功能的配重，而導致影片的敘述亂無章法，而使得觀眾感到混亂。

## 戲劇衝突

要知道戲劇性的來源是「衝突」，不要用中文的意思來理解「衝突」這個戲劇術語的翻譯，在此指的並不是中文意思中的「吵架」，在這裡「衝突」這個術語代表的是「對立，或是意見相左」。雖然你可以說這個世界上沒有絕對的壞人，但就算如你所說大家都是好人，我們也會有意見相左的時候，就像此時在讀這本書的你，你是好人，你全家也都是好人，但討論晚餐要叫什麼外賣時，也會意見不同吧！

而在這個時候，跟你意見不同的家人，對你而言，就變成了戲劇上所謂的「反派」，所以說也不要用中文的意思來理解「反派」這個術語，其實「反派」就只是站在對立面的人而已。戲劇性就來自於正反雙方為了堅持自己的理念，而執行的那些「互相對立的行為」，這些行為都會互相衝突、激盪、碰撞，戲劇性也會在衝突中彰顯出來。

## 正反派的形成

就好比你打算要叫外賣吃漢堡，可是你姊姊卻想要叫拉麵，於是你們兩個人展開爭奪手機的激烈戰鬥，全家被你們兩個人的爭執搞得人仰馬翻。這樣的故事聽起來還不錯吧，但還差了一點火候，正反雙方的比重太平均了，我們試著往**你這個角色**偏袒多一些⋯

你跟姊姊爭奪手機的過程中穿插回憶，從小你就被姊姊欺負，你想要幹什麼都會被姊姊壓制、霸凌，但現在你不一樣了，你長大了，你成熟了，你知道這些事情應該要被抑止，你要為自己發聲，你要努力為自己爭取權利，你要展現自己的成長，叫外賣這件事變成你的人格養成中最重要的事件了！

在這個場次之後，原本有點滑稽的手機爭奪戰，就變成一個小孩要反抗原生家庭壓迫，並且想要活出自己人生的故事了，變得更有戲劇性，也更值得一看了。

影片的敘事逃離不了「觀點」的設置，決定從誰的角度來講故事，就決定了主角，也就決定了「觀點」，也就是故事的切入點。在此我們並沒有去加深姊姊的暴行，而是讓故事更往「你」這個主角去偏祖，於是就產生了「主角（你）」與「反派（姊姊）」的對立衝突。

但仔細想想，在上面的例子中，姊姊有**很壞**嗎？其實也還好，就是小孩子之間會有的小小爭執！只是從主角的角度來看，姊姊彷彿就成了萬惡之首。所以說客觀來看，這個世界上沒有人會認為自己是壞人，但只要從衝突的其中一方來切入，站在衝突對立面的那個角色，就是「反派」了。

## 有辦法同時呈現正反派的觀點嗎？

有些導演會選擇在故事的不同階段裡，去呈現正反雙方的觀點，但要記住，即便是如此，你

依然沒辦法提供多元平衡的觀點，為什麼呢？

那是因為電影的形式所限制，電影的播映形式在常規的狀態下，一次只能呈現一個平面的畫面，所有的畫面都要按照順序來呈現。「順序」是無法避免的，並且這個順序共享一個時間線，所以一定會有「先後」的差別。但我們人習慣去相信先聲奪人的意見，容易先入為主，率先呈現的觀點比較容易被觀眾接受，如果先講A角色的觀點，之後再提供B角色的觀點，B角色被認同的難度則會更大。

又，故事終會迎來終結，最後的階段，你又打算用正反哪一方的觀點去呈現呢？我們也更加地相信結論、總結，最後呈現的觀點往往最有說服力。

所以不管你有沒有呈現雙方的視角，因為「先後順序」的限制，你還是得選擇單一觀點的呈現。想要同時呈現雙方基本上是辦不到的，就算你勉強地做到了，那你也只是選擇了非正方也非反方的另外一個「相對客觀」的單一觀點呈現，這往往變成採用這種做法之後，會得到的唯一的結果。

## 剪輯師與反派

剪輯師在剪輯影片的時候，會細心地去觀察演員的細部表情，並且很容易從中與角色產生「共情」的作用，其實剪輯師很容易在剪輯的過程中愛上角色的，不論他的性別，又或者他是

主角，還是主要反派。當然攝影師、導演在製作的過程中也很容易進入這樣子的狀態。

一旦對角色著迷了，在製作的過程中就很容易偏心，而忘記了每一個角色的敘事功能性之分配，以及在電影敘事中的重要性，很容易讓自己喜歡的角色反客為主，搶走主角應該要有的風采。而另一個更容易犯下的錯誤則是：你對每一個角色都一**視同仁地偏心**。一旦進入這樣的狀態，就會在剪輯的階段對每一個角色一視同仁，給予平均的篇幅，並且試圖讓觀眾可以了解每一個角色內心的痛楚與動機，還有各自無奈的地方。可是劇情的安排上，主要的角色卻都站在對立的位置，這樣的處理會讓觀眾在觀看電影的時候容易無所適從，或是過度客觀地把觀眾拉遠，而無法進入角色的觀點裡去感受角色的細微心思。又如上述提到的，電影是無法脫離順序的，觀眾喜歡了前面的主角，就會很難喜歡上後面處處跟他作對的反派；觀眾在故事的中間點喜歡上反派，又怎會在電影的末盤去將反派扳倒的主角呢？

因此我建議角色在電影敘事功能性的分配、分工是最重要的，每一個角色都像專業的工作人員，為呈現電影故事巨大的主題而服務，主角是那個帶領觀眾一起前進的人，反派則與他相互映照，並且用實際的阻礙來測試主角的成長，觀眾會在觀賞主角的努力、奮鬥的過程中，去明白故事背後的中心主旨與意義。

因為立場不同、意見不同，所以產生了誤會，因為誤會而激發了一系列的衝突，情緒也因應

而生。因此我們透過電影、透過戲劇來表達故事的中心理念，利用正反雙方的對抗，透過正反雙方行動的辯證，來彰顯主角內心理念的重要性，所以說沒有反派是不行的，就請好好地寫一個反派吧！

# 11 電影拍不好，
## 究竟誰才是兇手？

電影拍不好，究竟是誰的問題？

怪剪輯師囉？很多人看完電影不滿足，會怪剪輯師亂剪一通，把好的東西都剪掉了。可剪輯師無法無中生有，也無權插手劇本的撰寫，觀眾時常會把情節不通順的問題拿來怪罪剪輯師，但實際上劇本早就寫得零零落落了。

怪編劇囉？劇本情節在電影中顯得不深刻，或是情節之間的邏輯不通，有可能是拍攝的時候沒有用鏡頭語言去凸顯，所以才會如此尷尬，也有可能在拍攝的過程中，就已經被導演刪掉，連拍都沒拍成。

怪導演囉？導演上面還有監製、投資者，監製只要不同意，導演也不能隨意做決定，預算不足的狀況下，也限制了導演能夠表現的空間。有時還會遇到天候、演員受傷……等各種意外，能拍成就謝天謝地了。

以此類推，其實很多問題都不是表面上看到的那樣，每一個職位都有可能遭受這些不白之冤。被輿論責怪的工作人員也只能忍氣吞聲，如果這個時候主事者能夠傳來一個支持或安慰的

訊息，相信在輿論風頭上的工作人員都會感動落淚，甚至還可能下定決心把一生都奉獻給導演或是監製。

可往往導演才是在輿論風頭上的人，導演才是那個責無旁貸，永遠都在背黑鍋的人，所以工作人員要往往給導演最大的支持與鼓勵，我們都是在同一艘船上，同舟共濟就是這個意思。但若想要解決這個問題，其實最應該改變的是工作流程，必須要「加長前製時間」，並且「安排更多主創人員的共同會議」，正因為影視戲劇作品的每一個環節都息息相關，所以主創人員共同參與多項會議，一起討論、激盪、互相配合，才不會有上述的諸多慘劇發生。

若場景好像不太符合劇本裡的描寫，美術指導此時就可以提供場景佈置的建議；場景佈置因為預算而無法盡善盡美，攝影指導則可以用拍攝角度，還有燈光修飾來解決；剪輯師發現感情難以再加強，可以請配樂師做一個旋律更強烈的音樂來補足。電影的分工更應該像這樣子互相配合、互補不足、互相合作，一起在有限的時間跟預算裡達到最完美的總體演出，而非單打獨鬥，甚至是互相競爭。

你們一定想像不到，在我寫書的當下，台灣電影大多數的前製時間，跟一個中型的30秒廣告差不多時間吧，這樣講起來真的是短得太離譜了。

老闆不願意把錢花在看不到的地方，而導致後面的所有過錯都被觀眾看到了，台灣現在大多數的劇組工作流程，是採用「接力賽」的概念，編劇寫完交給劇組拍攝，劇組拍完交給剪輯師，剪輯師剪完交給特效、調色、配樂、音效，除了導演與監製從頭到尾都有控盤之外，其實我們

這種主創人員接到工作之前，能開會的時間是不太多的，多數也只是跟導演開會而已，而很少互相協作，在現有行業的倫理裡面，做完自己份內的工作以後，我們也不能再多過問後續的狀況了。

如果這樣的流程能改進就好了啊！我們就不用怪來怪去了，那些誤會都是沒必要的，導演也不用扛全部的責任，我們可以從頭到尾都像是一個創意的團隊，而不只是單一作者的個人作品，也不只是分開的承包單位了！

# 12

## 在電影的路途上修行著

因為剪輯紀錄片的頓悟，「把一切當真來剪，這樣就對了」是我三十、三十一歲覺得可以傳遞最真摯情感的時候。但在那之後，我開始著手製作一系列的娛樂電影、類型電影，這又完全是另一個領域了。

娛樂電影更像是一場秀，不需要過度細膩的情感，但情感又不能虛假，當時讓我傷透腦筋，覺得電影這個東西怎麼永遠學不完！我在自己帶領的「戲劇結構研究」課程中，從學生的分析報告發現，娛樂電影的場次時間都很短，而要達成這樣的敘事節奏，則必須建立在「動作不連戲」的前提之下（詳見第126頁〈你的剪輯犯規了〉），在當時，我發現不論是娛樂大片《瘋狂麥斯：憤怒道》，又或者是文藝大片《派特的幸福劇本》，這兩部片的剪輯都建立在「動作不連戲」的基礎上，可以說要有多不連，就有多不連。

那幾年我專心在研究要如何處理「動作不連戲」，怎樣做才會自然，不自然的時候又能造成什麼樣的效果？同時我也發現，單一場次不能把話說完，最好的呈現方式就是「去頭去尾」，訊息之間的空隙，則是讓觀眾投入劇情，盡情腦補的時候。原來現代電影已經是這樣了。

講不清楚、講得又快，動作一直不連戲，觀眾卻更加喜歡！過程中，我還醉心於研究「三幕劇」，也就是「電影的戲劇結構」，也透過自己帶領的課程撰寫出「電影的戲劇結構十七個階段」，每一堂課，我都帶領學生來挑戰這個看似不可破的公式，並且努力去研讀，何時可破、何時不可破，讓自己在電影的「形式」上，又能更加掌握了。當我覺得我已經掌握了，想通了，卻又在「戲劇結構研究」的學生分析報告中，讓我察覺到「平行剪輯」的重要性。

「平行剪輯」是用不同場次的並置，來碰撞出全新的意義，也就是造成「蒙太奇」的效果。

可在當年兩班的學生報告中，我又從中領悟到其實在現代電影中，尤其是諾蘭的電影中，他的平行剪輯已經細碎到不是「場」跟「場」在碰撞，而是不同場次的「鏡」跟「鏡」在碰撞。

更離譜的是，有的時候是 A 場的畫面，B 場的聲音，全部混在一起，蒙太奇效果達到最極致。

於是我又頓悟了，電影敘事的一切原理就是蒙太奇；鏡跟鏡的組接是蒙太奇；場跟場的轉場也是蒙太奇，蒙太奇就是兩個不同的東西並置，卻產生出新的意義。所以電影的敘事邏輯絕對不是線性的、推論的，而是化學反應，必須時時刻刻都碰撞出新的意義。

紀錄片的訪談＋Insert 畫面，必須是蒙太奇，必須碰撞出新的意義，而不是補充說明，配樂的使用上，也必須是蒙太奇，而不是輔助或是引導影像。

蒙太奇就是電影敘事的 Karma，一切都以它為中心來進行。

而到了今年，我則把心思都專注在「角色」上面，角色跟故事到底哪個重要？又或者說，什麼時候角色重要，什麼時候故事重要？到底是跟著角色展開故事？還是先有故事才有角色？怎

麼樣的角色才是吸引觀眾的角色？又應該如何選取、提點、強調演員的動作使其成為那個大家心目中的角色？

先前剪輯一支大片，跟導演在修剪的過程中對於篇幅有一些討論，導演後來說服我了，他說「阿晟啊，你這樣做真的有比較好，片子比較緊湊、好看，但是呢……」我心想「都緊湊了、好看了，你還想怎樣啊！」。

他說：「但是如果這個角色不講這句話，你覺得他還是他？」、「如果我的角色不講這句話，他跟其他電影的角色有什麼差別呢？」。

喔我的天！這句話在我腦中形成大爆炸，爆炸化成無數的疑問在我腦中形成求知的宇宙，對啊！他說的超對啊！我一直以來都在學習什麼才是好電影，但是如果大家都一樣好，電影還會這麼精彩嗎？

什麼樣的角色才是好角色？什麼樣的角色才是有個性的角色？又，什麼樣的好電影，才是最有個性，讓人無法忘懷的呢？不，應該說**要找到每部電影的個性啊**！已經學會了、做得出好電影了，再來一定要往做出那個最有印象的好電影前進啊！好多問題隨著長年以來的修煉一直冒出來，逼迫著我去找答案，有的時候我覺得我的背後有一個意志在遙控我、在引導我，走上一條早就注定好的路，已經不只是熱血了，而更像是一個修道人，專心一志地在這條道路上探尋著解答。

# 13 剪輯師的工作流程

經過了前面的鋪墊，各位讀者對於電影剪輯這份工作應該有基本的認識了，剪輯更是像在寫作，像是在編輯，而不只是單純的「剪」跟「接」，我們利用蒙太奇效應的原理，揀選、並置畫面與聲音，讓觀眾的腦袋能夠想像出更為生動的真實感受，是為「以真造假，以假亂真」，電影敘事就是這個樣子。那麼，剪輯師的工作到底是什麼樣子呢？

## 開拍之前的剪輯

具體來說，剪輯的工作從電影還沒開拍就開始了，從劇本完成，或是將要完成的時候，剪輯師就可以加入討論，對於劇本內容該如何進一步的「編輯」來提出建議，我們會用剪輯的方式來檢視劇本，什麼樣的台詞需要縮減，才能使得電影敘事更為通順呢？這個場次的篇幅又大概會是多少時間呢？

剪輯師可以說是電影製作流程中，對於電影時間篇幅最熟悉的人，因此可以做出最精準的判

斷，並給予適當的建議。又，場次的進行會通順嗎？什麼樣的場次應該要延長？有可能會需要加戲嗎？更重要的是，哪些場次其實可以刪除呢？

與其花費大量預算、時間來拍攝，卻在剪輯階段才決定要刪除場次，倒不如在劇本將要完成之際，就請剪輯師來就「編輯」劇本內容來討論，這樣能使得拍攝的進行更有效率，也能省去不必要的花費。

在好的情況下，剪輯師也會被邀請加入分鏡設計會議，剪輯師可以就導演跟攝影師討論的內容，給予剪輯上的建議，建議多拍哪些鏡頭會比較有效果？又或者是在哪些剪輯手法之下，其實可以少拍哪些鏡頭？如果要特定風格，一定要拍足哪些鏡頭的數量？剪輯師的加入可以給分鏡設計多了一層的省思跟討論，能夠讓電影分鏡的設計更為完善。

以上兩個在電影開拍前就加入的會議，可以幫助剪輯師在著手剪輯之前，就能夠與導演有更深的討論，也能與編劇、攝影師有良好的協作，彼此互相配合，才能夠合作創造出更豐富、更平衡，也更經得起觀眾推敲，更有深度的電影。

## 開拍之後的剪輯

電影開拍之後，剪輯師的工作就是各位所熟知的內容了，也是剪輯師的主要戰場，我們會拿到導演與劇組辛苦拍攝的影像與聲音素材，依照**劇本的精神**，並且透過觀察素材去推敲**導演的**

詮釋，然後加入剪輯師自己的想法，來讓電影能夠既符合導演的詮釋方向，又能夠還原劇本的精神，並且生動地演繹電影裡的種種表演，來讓觀眾能夠以假亂真，得到更為真實的感受。

而為了完成上述這段話，我們會需要學習並熟悉剪輯的種種技術，但在此之前，先讓我們再進一步了解剪輯的工作流程。

## 順剪版

電影拍攝的流程並不會依照電影裡的時間順序來拍攝，並不會從第一場一路拍到第一百場，反倒是因為租借場地，以及節省人員在場景之間移動的時間，通常都會把「單一場景」裡的戲一口氣拍掉。

例如：我們今天是拍攝咖啡廳的場景，那麼在這一天的工作時間裡，我們就會拍攝第七十二場、第四十一場、第四十五場，然後最後拍攝第一場。

使用這樣的拍攝流程就不用反覆搭建、佈置場景，工作人員也能夠待在單一的工作場地，用最有效率的方式來拍攝電影，而不需要反覆移動。

也因為是這樣子，剪輯師拿到的影片素材也不會是依照電影的時間順序，而是像上述那樣跳來跳去的。在這個時候的剪輯，剪輯師只能盡可能地去發揮影片素材的潛力，好笑的戲就剪到最好笑，感人的戲就剪到最感人；然而在這個工作流程下，因為是跳著拍、跳著演、跳著剪，所以其實很難去做出場次跟場次之間，那些細膩的情感流動。不過沒有關係，現在這個階段也

就只能這個樣子。

等到每一個像這樣跳著拍的場次都剪完了以後，剪輯師就完成了所謂的「順剪版」。順剪版只是將所有的場次都依照拍攝的順序剪完，然後再按照劇本的順序接在一起。由於剪輯師並沒有去做出進一步的修改，因此一定會有以下幾個缺點：

1・情感流動不細膩（原因就像第二段提到的）。
2・時間過長（電影拍攝都會拍比較長，這樣才有修剪的空間）。
3・出現邏輯謬誤（可能是拍攝時的缺失，也可能是剪輯師誤解導演的想法）。

雖然有上述三大缺點，但是順剪版作為一個過渡期的版本，也展現了影片素材最原始、不經修飾的樣貌，很適合拿來討論進一步修剪的方向。所以在順剪版完成之後，就會與監製、導演一同召開會議，我們會看著順剪版來檢查拍攝成果，並且在看完順剪版之後，剪輯師可以提出預計著手修剪的方向與建議，剪輯師、導演、監製會一同討論，直到三人得到共識以後，真正的剪輯才會展開。

這裡有提到幾個很重要的部分，希望各位不要誤解：

1・「順剪版」只是過渡期的版本，主要是盡可能發揮素材的潛力，以及還原拍攝的完整樣

貌，剪輯師的想法還沒投入進去，不能拿它來評斷剪輯師的能力。

2·近一步的修剪方向，剪輯師也不能隨心所欲，必須與監製跟導演討倫，得到共識後再來修剪，才會更有效率，也比較不會產生誤會。

3·與監製跟導演討論出來的共識，也只是一個粗淺的方向，例如：再感動一點、再好笑一點、再更像是情人節會播出的電影一點，這類的粗淺方向，具體的作法則需要剪輯師投入自身的專業才有辦法完成。

4·通常在更完整的剪輯工作團隊裡頭，順剪版是由助理剪輯師來進行，而非剪輯指導。

## 初剪版、剪輯師版

緊接著，剪輯師就會依照會議結論所提出的修改方向，再來做進一步的剪輯。

此時，我們會按照故事的進行順序著手修剪所有的場次，行話叫做「順一遍情緒」，這樣子就能夠將整部電影的情感流動做得更細膩，也更合乎邏輯；同時也會開始刪減台詞、篇幅，來讓電影的長度更接近播映的長度；最後就是依照「三幕劇結構」、「電影的戲劇結構十七個階段」的理解（**詳見第三章**），來調整影片的結構，讓事件的推進更有進程，而不只是反覆展現重複的資訊。

上述三件事「順情緒」、「刪減篇幅」、「調整結構」是「初剪版」（通常會跟順剪版搞混），也場次的刪減、調動，就是在這個時候完成的。

就是「剪輯師版」這個階段的作業重點，三大重點之間沒有一定的順序，就看個人的工作習慣。

而究竟是否一定要按照場次的順序來修剪，也沒有一定的規定，像我剪輯娛樂電影時的個人習慣就是先把完整的第三幕剪完，然後是第二幕上半、第二幕下半，最後才會處理第一幕，也就是倒著剪。

我覺得娛樂電影反而更適合這樣子的順序。總之，在這個階段就不會像拍攝時一樣跳著剪，不管是從第一場剪到第一百場，還是先剪第七十五場到一百場，都還是會順著剪，才有辦法調整情緒邏輯。

「初剪版」也就是「剪輯師版」完成以後，原則上就會很接近電影最終的版本了，無論是情緒、篇幅，或是情節推進該有的抑揚頓挫通通都有，這是一個完整的版本，而不像「順剪版」是個過度的版本。

## 從導演版到最終上映

雖然「初剪版」也就是「剪輯師版」已經很完整了，但在細節的處理上，一定還是會有許多當初討論時，言語無法詳細溝通的地方，因此「剪輯師版」和導演一開始的意圖，在細節上時常會有所不同。再來剪輯師就會和導演一起在剪輯室工作，以每一場戲為單位，逐場修剪鏡頭，以完成導演心中的樣貌。

兩個人一起工作的過程中，會有更接近導演設想的作法，當然也會有導演與剪輯師一起激

盪，都超出兩人原先設想的更好的剪輯方式，而這個才是我們在「導演版」裡頭去追求的境界。

千萬不要淪為互相比較誰的版本比較好的無聊競爭，而是要共同合作、共同努力，一起激盪出更好的方式來演繹電影，這樣才有合作的必要性嘛！

而當「導演版」完成以後，這不會是電影最終的樣貌，甚至可能不會是最好的樣貌，電影完成「導演版」到最終上映之前，還會經過好多次的檢視，會有更多的人員加入，提供他們專業的意見與想法，監製加入了，可能會再修一個版本；投資者加入了，可能會再修一個版本；甚至行銷團隊也會給出更好的意見，也可能因為這樣再修一個版本；我也遇過因為發行商提出意見，而修改出更好的版本的狀況。

總之在這過程中，一定要抱持著「電影是活的」的心態（詳見第39頁〈電影就是一個活物〉），把電影修剪得越來越好，才不會因為你的固執、執著、無謂的面子與堅持，扼殺了電影的成長與潛力。

而基本上從「導演版」完成以後，後續的版本都是微調而已，也不會佔用太多的時間，當然也有比較糟的情況，把電影越修越糟的狀況也是有的，那個時候真的就很灰心了。但畢竟電影是眾人合作創造的，每一個職位都必須要有良好的美學、專業的能力，以及精準的判斷，才有可能做出一個讓眾人印象深刻，甚至足以流傳後世的藝術作品。

而在眾人的意見都加入，反覆修剪，並且反覆檢視之後，一旦決定不再修改了，這個時候電影剪輯就完成了。我們會把它稱作「定剪版」。

「定剪版」完成，剪輯師的工就就大致結束了，但這不是電影工作流程的終點，剪輯作為電

影後製期的開端，後續的配樂、音效、混音、調色、特效……等都將依循「定剪版」的精神，展開各自專業的加工與詮釋。以上就是電影剪輯的工作流程！

# 2

chapter

電影敘事，剪輯可以幫忙的是……

# 01 | 電影其實是以真造假，以假亂真

看電影時，儘管我們大多數都沒有電影主角那樣的奇遇與冒險，但我們還是會用類似的生活經驗來填補或取代，**觀眾在電影院裡所掉下的每一滴眼淚，都來自於觀眾的生活之中，而不是電影**。電影和觀眾的互動模式，在於用聲音和影像來提示觀眾去提取生活中的種種記憶並且以此為基底去激發想像。

例如：看到銀幕上的火光，以及火焰燒柴的聲音，就會覺得很燙，要是主角被反派用手壓著頭，主角的臉逼近火焰，主角因此發出慘叫，觀眾就會用自己曾經接近火焰的回憶，進一步去想像主角的感受。儘管這個火焰並不是燒柴產生的，卻還是要配上燒柴的聲音，拍攝的時候也不可能讓主角的臉這麼逼近火焰，而是用攝影機底下的黃光代替，觀眾還是能根據這些影音符號的暗示，去聯想到生活中的種種記憶，並以此為基底激發想像。好的電影會運用各種符號去引發觀眾的想像力，而不是要求演員親歷險境。

## 再怎麼講究真實，電影都是假的

因此，電影的寫實並不是真的寫實，而是從各種細節的考究之中，取捨出「足以激發更多觀眾的回憶與想像」的畫面與聲音，並以此為基底激發觀眾的想像力，造就觀眾腦內的真實。如此一來，就如同當代的電影一樣，沒有打過二次大戰的觀眾，也能聲稱戰爭電影很逼真，好像身歷其境；沒有經歷生離死別的觀眾，也能夠明白劇中人的悲傷了。很重要的概念有兩個：

1. 電影是假的。電影工作者只能安排情節，並且藉由這些「情節的提示」，讓「故事」在觀眾的腦海中產生，**好的電影只是一連串精彩的引導**。

2. 電影唯有在與觀眾的智識「互動」中才產生意義。

因此，我完全不認同那些「不需要去考慮觀眾」的說法，反而我認為觀眾才是電影敘事的最核心，無論娛樂電影、文藝電影都是這樣的。

## 觀眾與角色的對號入座

也因此在電影進行的過程中，觀眾拿自己私密的生活經驗與角色的冒險歷程相互映照，觀眾

跟角色會產生親密的連結，在這樣的互動之下，角色會有驚人的現實感。而當觀眾在觀影的過程中一度會相信電影為「真實」時，從那一刻起角色就不是角色了，在觀眾的意識腦海裡，他們就是活生生的人，而非虛構的，不只如此，觀眾還會覺得角色是自己認識的人，觀眾自己對於角色也有「話語權」，能跟電影製作者辯論角色的真實心意，或是角色的本色為何，甚至觀眾會說出「我覺得主角不可能會做出這種事情，一定是編劇亂編！」，好像真的認識虛構的電影角色一樣。

所以說電影製作者不能只是因為情節的需要，而隨意地讓角色死亡、或是性情大變，當觀眾與角色產生親密連結，當觀眾認為角色已經是「他認識的一個人」的時候，因為觀眾心中的期盼，觀眾對於角色的「話語權」已經大大超過電影製作者。電影製作者在此時必須小心地「說服」觀眾，「我們共同認識的朋友死了、變了」，必須用這樣的語氣來說明，否則無法使觀眾信服。這樣的現象在長篇劇集尤為明顯，此時真的宜保持低姿態去「說服」觀眾，而非大筆一揮，為所欲為。

而在電影的末段，若電影製作者還在將角色當作實現情節的工具的話，這個痕跡只要被觀眾察覺，那等於是戳破電影的真實謊言，好不容易累積起來的現實感就崩潰了；若在電影結束的最後一分鐘前，觀眾依然不認同電影的真實性，這部電影就宣告失敗了。所以說，電影對於觀眾是多麼的重要，觀眾對於電影又是多麼的重要，劇本的撰寫、拍攝的執行、剪輯的編排，在在都要考慮到觀眾的心思，畢竟角色並不存在於真實世界，只存在於觀眾的腦海之中，銀幕上

的那些光影變化，都只是刺激觀眾想像而已。

我認為攝製電影的行為，可以用以下幾個字句概括說明：「以真造假，以假亂真」。

我們用真實的事物去拍攝，演員也用真實的情感去演繹，目的都是為了完成一個逼真的「虛構故事」，但電影的文本投射在銀幕上，觀眾吸收了視聽的資訊，到了觀眾的腦海裡，這些假的東西又變成觀眾腦海裡的真實，「以真造假，以假亂真」，最後在觀眾腦海裡形成的腦內真實，才是創作者絞盡腦汁、竭盡所能去追求的。

# 02

## 蒙太奇，
## 電影敘事的原動力

最近對於剪輯的體悟又進了一步，還是說退了一步呢？好像返璞歸真似的，回到基本層面去思考。電影的敘事原理就是「蒙太奇效應」，蒙太奇效應的意思就是兩個不同的事物，並置在一起卻產生了新的意義。例如：「我看著美麗的月空」，就是字面上的意思，就是我在看月亮這樣子。但如果在這之前，先給觀眾看一段我失戀的過程，就會變成：「我分手了，我看著美麗的月空」，那麼這個美麗的月空會就充滿惆悵，而不只是美麗而已，可能還會象徵我過去美好戀情的回憶。

我們再改動一下，先給觀眾看一段主角初次的性經驗，就會變成：「第一次性經驗完，我看著美麗的月空」，此時月色的皎潔，是否帶有情慾的意味呢？月亮又代表別種隱喻了！不同的事物並置，就會產生新的意義，不只如此，**還會改變本來的意義**。很多時候不需要千言萬語，只要好好的利用蒙太奇效應，兩個不同的畫面，或是兩場不同場次的戲並置在一起，就能夠讓觀眾主動地聯想到更多、更生動的敘述，而這就是電影敘事的根本原理。所以我們甚至可以說剪輯的概念就是電影敘事的根本。

## 碰撞的蒙太奇

而最近我對於蒙太奇的體悟又進一步了，蒙太奇效應所影響的不只是鏡頭與鏡頭之間，也可以是影像與聲音之間，台詞與台詞之間，場次與場次之間，蒙太奇在電影之中是無所不在的。

初學者剪輯電影會努力找到一個脈絡，並且承繼這個脈絡往下發展。例如：上一場戲是悲傷，那麼這一場戲要延續悲傷繼續往下走。又或者說是這樣：這顆鏡頭放遠景，再來就要找中景，然後是特寫，越放越近，循著一個脈絡前進。

可我現在剪輯時，則不停在尋找蒙太奇效應能發揮的地方，讓電影展現更豐厚的敘事能力。

我看到一個畫面，就會想說，哪些元素能和它**碰撞**出蒙太奇呢？不去仰賴同樣脈絡以及同樣元素的延續，而是透過並置不同事物，產生出**新意義**，這個「新意義」才是我想要傳達給觀眾的資訊，因為經過蒙太奇效應產生出的全新意義，是由觀眾自己「腦補」出來的，是觀眾腦中自行生成的資訊，因此對觀眾來說更容易相信，就好比在恐怖電影中，觀眾想像出來的鬼怪形象，那絕對是最恐怖的，若呈現一個特殊化妝的鬼怪在觀眾面前，觀眾反而會覺得不恐怖。

## 與觀眾進行互動

在蒙太奇的邏輯之下敘事，我們在電影裡面精心設計的畫面跟聲音，都是一道又一道給予觀

眾的「提示」，我們給的都是「線索」，讓觀眾在電影裡面去蒐集這些提示與線索，並且依照蒙太奇的原理，激發觀眾的思考與想像，在這個過程中，觀眾觀賞電影並不是被動地接受資訊，而是主動地跟電影進行「互動」。因此，觀賞電影的感受，並不是像參加一場演說那樣地被動接收，反而更像虛擬實境一般，給予觀眾身歷其境的感受。

由此你會發現，**其實電影敘事的引擎並不是創作者，而是觀眾的大腦。**

創作者編排情節、設計角色的行為，都是為了激發觀眾的想像力與情緒反應，這就是電影敘事的運作模式。因此在電影的製作裡頭，考量到觀眾，並且鎖定目標觀眾，為目標觀眾量身定做一套敘事是非常重要的。為觀眾打造一部電影，那不叫作媚俗，而是電影敘事的本質，如果不為觀眾而做電影，就很容易流於空洞的形式，或是山寨模仿經典電影的模式。

又，在這裡指的觀眾，並不一定是大眾。更多時候我們會去鎖定一群「**目標觀眾**」，為目標觀眾設身處地，打造屬於他們的電影。看似背對觀眾的影展電影，其實也鎖定了目標觀眾，只是很多時候他們鎖定的目標觀眾就是影展的評審，或是與評審過著相同生活，有著相同煩惱的人們。這些人大多是文化菁英人士，飽讀詩書，生活優渥，又或者是無憂無慮的大學生，一樣努力地在讀書，生活也沒有太多煩惱；他們因為生活環境類似，使用的思考模式也類似。也因此瞄準大眾的娛樂電影，跟瞄準文化菁英人士的藝文電影，兩種電影使用的敘事語彙才會如此不同，但相同地都是瞄準鎖定各自的目標觀眾，並且為了目標觀眾的感受而做電影，就這一點來說並無二致。

學習電影將近二十年，每次在製作電影時，也還是一直不停地在思考蒙太奇，很多時候剪輯卡關了，只要往蒙太奇的方法去思考，就能夠迎刃而解，也因為蒙太奇就是電影敘事的根本，所以之後所講述的內容都離不開蒙太奇，如果你閱讀後面的篇章，有難以理解，或是腦子轉不過去的地方，都可以回頭翻翻這篇，就可以找到答案喔！

# 03 了解鏡頭語言

剪輯師必須了解「鏡頭語言」才能正確地解讀影片素材所蘊含的資訊，以便揀選適當的鏡頭來並置、組接，以及利用緊接著而來的「蒙太奇效應」來進行電影敘事。而「鏡頭語言」這個聽起來很酷炫的名詞究竟是什麼呢？

「鏡頭語言」的意思就是電影拍攝的畫面裡頭所蘊藏的資訊。為什麼稱之為「語言」，乃在大部分的觀眾會對拍攝到的畫面有普遍的共識，並做出方向一致的解讀，就像使用文字或語言一樣，我們能用其來進行溝通。電影敘事就是用「鏡頭語言」來進行溝通，當然電影的內容並不只包含畫面而已，如果連聲音的表現也算上去，也有人會將其稱作「電影語言」，作為電影內容綜合表現的溝通方式。在此意指的溝通，是電影製作團隊透過電影這個造物，裡頭蘊含著許多內容，這些內容可以用來溝通，讓觀眾可以透過觀賞電影的行為，來了解故事的內容、情節的發展、角色的情緒、創作者的意圖⋯⋯等等。

## 鏡頭，隱形的洗腦

我們在這邊先專注於「鏡頭語言」的介紹。「鏡頭語言」的解讀其實不需要教學，就像上面講的「大部分的觀眾會對拍攝到的畫面有普遍的共識」，「鏡頭語言」的解讀其實是很直覺的。

例如：用仰角拍攝（由低往高拍），就會讓角色顯得更為高大，會讓觀眾直覺地認為角色身材修長，又或是身形高大，也可能解讀成角色自信滿滿，或是情緒高漲、怒氣沖天……等等。而相反地，用俯角拍攝（由高往低拍）就會讓觀眾覺得角色身形渺小、處於弱勢、備受委屈、意志消沉，或是正在被窺視著，以上的文字形容又是另一個截然不同的方向了。

我們再舉一些例子，**暖色調**的燈光或是顏色，會讓大部分的觀眾感覺到溫暖；**冷色調**的燈光，則會讓大部分的觀眾覺得寒冷、冷漠；**特寫**可以讓我們看到物體的細節，進而能夠放大情感；**遠景**則會讓角色顯得更為渺小，並且呈現人與人的疏離。以上這些例子其實都是可以很直覺地感受到，不需要多作說明，也不需要多作引導，甚至是不需要教學，可以說是每個人本來就會的。

然而就算是人人都會解讀，但要如何學習運用在電影敘事上，那就是一門學問了。因為「鏡頭語言」的表現大多時候其實非常隱晦，大多數的觀眾都會將注意力放在演員的表演，以及編劇所寫的台詞上面，「鏡頭語言」對觀眾的影響，其實很多時候觀眾是不容易察覺到，但卻實

際地發揮著作用。觀眾看電影時不會這樣解讀：

「喔！仰角拍攝，讓主角變得巨大，他顯得自信滿滿，暖色的光調照在主角的臉上，主角展現出人性的光輝，就這些線索來看，我覺得主角應該是贏定了！」反而觀眾看電影時腦筋所想的是：

「主角要反攻了！我希望他能贏！」如此而已。

表面上的「演員表演＋角色唸出的台詞」，在隱晦的「鏡頭語言」輔助之下，更容易引導觀眾往特定的方向思考，例如上述的例子「我希望他能贏！」，就是那些精心設計的「鏡頭語言」導致的。所以電影敘事在很多時候，都讓我感覺像是在對觀眾洗腦，用可以說是「隱形」的「鏡頭語言」偷偷地牽引觀眾、引導觀眾，觀眾的每一個想法都是我們精心設計的，但觀眾並不會察覺，反而覺得是自己的想法與感受，也因為觀眾認為是自己所想所思，因此不會去懷疑電影的真實性，進而去相信虛構的電影為真，最高明的溝通好像就是這麼一回事。

## 試著拆解誘發情緒的場次

而學習電影製作的人，為了學習「鏡頭語言」，可以多作以下的練習。首先，你要先把電影完整地看一次，這一次請盡可能地去享受電影的內容，盡可能地去感受，千完不要預先分析什麼，就當個最單純的觀眾，跟著電影一起哭、一起笑，享受電影、享受故事，這是第一個步驟。

再來呢，你可以挑選一個你想要研究的場次，也可以是你印象最深刻的場次，因為你已經享受過電影了，所以你已經知道所有問題的解答，這個解答即是觀眾的感受，而一切的拍攝都是為了觀眾的感受。現在你可以把你在電影中所感受到的情緒，去對照該場次的拍攝細節，例如：用什麼角度拍攝的？構圖的大小？燈光的配色佈局？演員的表演？剪輯的順序？……等等，把自己所感受到的情緒時間點，去跟電影拍攝的方法去做一個「連連看」的動作。

就上面的例子來說，我想要知道為什麼我會覺得主角的反攻一定會成功？明明主角正處於劣勢，於是我找到主角反攻的那個場次，我就是從那一場開始期待主角反攻會成功的，於是我反覆觀看那一個場次，細心地去觀察拍攝細節的種種設計與安排。我才發現在那一個場次中，攝影師都使用仰角來拍攝主角，而使用俯角拍攝反派；而且剪輯師所選的畫面中，拍攝主角的構圖都比反派還要特寫，因此主角在銀幕上看起來都比反派還要巨大；除此之外，我還發現燈光在大多數時候把主角的臉給照亮了，反派卻時常顯得黯淡無光。透過這樣的練習，你就會發現電影的工作團隊是如何精心打造隱晦的「鏡頭語言」來影響觀眾的思想與判斷，你會很容易地發現其中都遵照一定的邏輯在進行，我就是這樣子來學習電影製作的，這是我進行至今長達十餘年的自我練習，你們也可以試試看喔！

# 04 視覺焦點引導的五大手法

剪輯師在處理電影敘事的時候，控制觀眾的「視覺焦點」是最重要的事情，意思就是我們可以控制觀眾看畫面的哪個地方，**觀眾看到了什麼，就會想到什麼；觀眾想到什麼，故事就會是什麼**。掌控觀眾的「視覺焦點」，這個技巧要是掌握得好，導演有沒有提供更多鏡位的素材都無所謂了，因為哪怕只是一個遠景，剪輯師也可以精準地引導觀眾的眼球，讓觀眾看到角色的臉部。

而首先我們要知道，到底有哪些事情會吸引觀眾的目光：

1・看向攝影機的視線
2・動作中的物體
3・畫面亮部
4・熟悉的物體
5・聲音的來源

# 一、看向攝影機的視線

我們先從第一點開始講起，不知為何我們人類對於視線是非常敏感的，或許是出自於生物害怕被獵殺的本能，有的時候我們甚至會說出：「我的後面好像有人在看我」，這是一個很不合邏輯的話語，因為我們的眼睛是長在前面的，又怎麼可能看得到後面呢？怎麼能察覺到來自後方的視線呢？可有的時候我們就是辦得到。

所以第一點「看向攝影機的視線」，是吸引觀眾目光的五大要素中影響力最大的，因此在拍攝群眾的戲時，副導演會嚴格監控背景的群眾演員，千萬不可以看向攝影機，因為不管離銀幕有多遠，只要畫面角落的一個演員看向攝影機，電影院裡的觀眾都會非常明顯地察覺到。

而如果我們要將影響力最大的「看向攝影機的視線」這個因素運用在電影敘事上，則會是在**情緒強度最極限**的時候。例如：恐怖電影都會有扮演鬼的角色直接向鏡頭襲來的設計，扮演鬼的演員眼睛直視著銀幕前的觀眾，這樣的做法就很容易讓觀眾嚇破膽，這種情緒強度最極限的驚嚇，就能讓電影院裡瀰漫著尖叫聲。

又或者是電影會在主角立志反擊時，讓主角的眼睛看向攝影機，這樣主角心中的決心就會被放到最大，甚至讓觀眾被主角的決心所感動；當然在愛情電影中也會有這樣的情節，男主角躲在暗處偷偷觀察暗戀的女主角，一個望遠鏡頭拍攝的特寫，我們看到美麗的女主角的臉部特寫表情，背景因為望遠鏡頭的關係呈現淺景深，非常朦朧，就像戀愛中的滋味一樣，這個時候女

主角無意間轉頭，看向攝影機，眼睛直視銀幕前面的觀眾，此時所有的觀眾都會被女主角的眼神給電到，並了解為何男主角會如此深深迷戀女主角。

另外還有一個例子則是在動作電影的打鬥戲中，每一個鏡頭都非常短，通常都在一秒鐘以內，而且剪輯師還用碎剪處理這些鏡頭，呈現流暢而刺激的打鬥。在這樣的剪輯序列裡面，觀眾很難在一秒鐘內的時間裡看清楚畫面的重點，這個時候如果你的角色的臉部特寫中，角色的眼神有這麼一剎那是看向攝影機的，那麼這個不到一秒鐘的眼神，就會被觀眾清楚地識別到。

## 二、動作中的物體

接著我們聊第二點「動作中的物體」，這個重點幾乎涵蓋了電影表演的核心概念，因此我們會花比較大的篇幅來說明。

或許也是出自於生物的本能，我們人的視線很容易被動作中的物體給牽引過去，戲劇表演的原理也是根源於此，演員們會利用各種「動作」來表演，可能在講話的時候向前走一大步，讓全場的觀眾都看得到舞台上的他，又或者在講話的時候比手畫腳，更能夠呈現角色的情緒狀態；而所謂的「表情」、「眼神」其實也是肌肉的動作，電影演員在特寫鏡頭中，更擅長運用細微的表情變化來呈現情緒，演員就是利用「動作」來表演，所以演員的英文才會是 Actor，演戲則叫作 Acting。而在鏡頭前面的「電影表演」的領域，好的演員則會善用臉部表情的小動作，

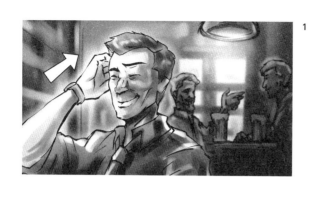

來吸引觀眾看到角色內心的情緒狀態。

例如在一個臉部極特寫的狀態下，我們先看到演員的眉頭微微地皺起來，觀眾的視線被吸引到眼睛附近，接著我們看到演員的黑眼球微微地晃動著，觀眾被這個動作吸引，視線關注著演員的眼睛，而在這同時，演員說出深情的台詞，哪怕演員並不是看著觀眾（攝影機），觀眾的視線正注視著演員的眼睛，耳朵正在聽著角色講述台詞，此時就會產生錯覺，好像演員是在對觀眾講話一般，若在這個時候，演員還讓自己的眼淚落下，那麼觀眾就會產生憐憫而心生感動了。

而在剪輯的技術上，我們可以在每一個剪輯 in 點（畫面的第一格），都去選擇演員表演中的其中一個動作，觀眾的視線將會追隨著那個動作，因此，我們選擇的動作在畫面的哪裡，觀眾的「視覺焦點」就會在畫面的哪裡。

例如（圖1）：演員在畫面的第一格時舉起了右手，抓抓頭，這個時候觀眾的「視覺焦點」就會被右手的動作吸引，停留在角色的頭附近，銀幕上的構圖就差不多會落在左上

半的位置。如果在這個時候剪接下一個畫面，那在下一個畫面時，觀眾的「視覺軌跡」就會以

上一個畫面的「視覺焦點」為起點，也就是從左上半開始，此時如果你想要傳達更強烈的情感，

或是想要快速地讓觀眾看到下一個畫面的重點，那下一個畫面的演員動作，最好也是出現在左

上半的位置，也就是觀眾「視覺焦點」的停留所在，這樣的作法我把它稱作「視覺焦點重疊」。

我很喜歡在剪輯恐怖電影時運用「視覺焦點重疊」，這樣子就算鬼怪出現在畫面的角落，也

能夠被觀眾快速清楚地識別出來，例如就上面的那個例子來說，第一個畫面角色舉起右手抓抓

頭，觀眾的視線停留在畫面的左上半，我在這裡剪掉，接上下一個畫面，下一個畫面雖然是遠

景，不過在畫面的左上半有一個穿著紅衣的女鬼（圖2），這個時候觀眾就會清楚地辨識出來，

女鬼好像是突然出現在觀眾眼前一樣，進而讓觀眾感到驚嚇。

又，在那種激情對望的戲中，可能是在吵架，可能是在談情說愛，總之角色跟角色有著激烈

的對談時，我也很喜歡在剪輯點的時候，讓兩位角色的眼珠子「視覺焦點重疊」（圖3、圖4），

這樣子不只在言談上他們正在激辯，就連眼珠子在畫面上也是激情地碰撞著，好像你的眼中有

我，我的眼中也有你，這樣子就能夠剪出角色內在靈魂的衝擊。

不用害怕找不到對應的動作，因為人是無時無刻都在動的，只要還活著，一輩子根本沒有一

刻是靜止的，尤其在特寫鏡頭之下，那些呼吸、眨眼的小動作會顯得更為明顯，在特寫鏡頭下，

一個小小的擺頭，就可以讓眼珠子從畫面的左邊移動到右邊，所以不論是尋找可以表達情緒的

動作，又或者是動作要出現在畫面構圖的哪一個位置，只要細細地去搜尋，都能輕易地找到。

2

3

4

剪輯師在挑選每一個剪輯點，找的其實不是時機點，而是演員的**哪一個動作能夠表達此時此刻的情感**？這才是我們決定剪輯點的要素，而不是節奏，也不是虛無縹緲的感覺喔！

另外，我們也不須完全遵照、完整保留演員做出的每一個動作，演員的表演對剪輯師來說比較像是一個近乎無限的選擇題，在電影裡面，一秒鐘紀錄了二十四個畫面，一個抬頭的動作如果做了一秒鐘整，你無須把這一秒鐘的第一格用到第二十四格，反而你該去思考，在這二十四格的畫面裡面，哪一格的畫面最能夠表達情緒，觀眾「視覺焦點」的位置又是你想要的，所以你選擇第十二格到二十四格的畫面當然也可以，省略掉前面一半的抬頭動作，反而可以使得這個抬頭動作變得更急、更快，也更能去展現角色的吃驚或是慌張，我們也可以說剪輯師就是用這樣的剪輯技巧去參與角色的演繹的。

畫面跟畫面之間也不一定要「視覺焦點重疊」，如果你的故事現在正展現主角在搜尋、迷茫、困惑……等，這個時候其實很適合讓觀眾的眼球在銀幕上找東西，反而「視覺焦點」不要重疊會更好。像是在恐怖電影的剪輯中，我們時常讓觀眾在畫面上搜尋鬼會出現的地方，我們會給觀眾的視線更大的自由，讓他在畫面上任意搜尋，這樣子就會讓觀眾感覺到自己也在鬼屋裡面探索一樣，只不過在鬼要出現的時候，我就一定會用「視覺焦點重疊」的技巧來讓觀眾嚇個半死就是了。

用動作來引導觀眾的「視覺焦點」，也很適合展現動作場景中，大幅度動作的動感，例如：我們要呈現這樣的動作場景——「主角跳起來，身形向後迴旋，他的踢腿從畫面的左方踢向畫面的右方（圖5），但是踢腿大約到畫面構圖的中間我就會切。再來，在「視覺焦點重疊」處，反派在畫

（圖5）

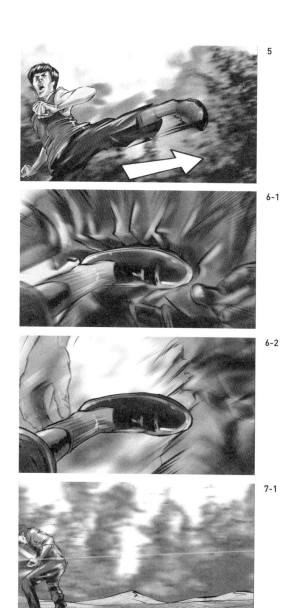

5

6-1

6-2

7-1

面的中間被踢中，並且往右邊飛去（圖6-1、6-2），出鏡，這個畫面非常短。接著是一個大遠景，視覺焦點沒有重疊，此時觀眾的「視覺焦點」在畫面的右方，右方空無一物（圖7-1），但是觀眾的眼角察覺到畫面的左方有東西，觀眾的眼球從右方移動到左方。接著大遠景，反派從左方被踢

7-2

7-3

8

飛到右方，橫掃過整個畫面（圖7-2、7-3），反派被踢飛的方向，會跟觀眾「視覺焦點」移動的方向相反（觀眾從右看到左，反派從左飛到右），這兩個相反的方向就會像列車對撞一樣，產生強烈的衝擊！再來觀眾的「視覺焦點」會被反派的身體移動方向牽引，跟著從左到右看過去，最

後，我會剪輯一個反方向的特寫，讓反派從右到左撞到牆壁落下（圖8）。這樣就會在牽引觀眾的視線從左邊看到右邊後，卻在反方向的特寫意外地「視覺焦點重疊」，繼續從右邊飛向左邊直到撞到牆壁為止。

在上述這個例子中，觀眾的眼珠子劃過整個大銀幕總共四次，第一次是主角的迴旋踢，從左到中，反派在畫面中間被踢飛，從中到右；第二次是大遠景中，觀眾在畫面右邊看不到反派，所以觀眾的「視覺焦點」從右到左；緊接著是第三次跟著反派的身體一起從左到右飛到畫面的右邊；第四次是一個方向相反的撞牆，觀眾的「視覺焦點」再從右邊看到左邊。

只是一個簡單的踢腿，然後把人踢飛，就讓觀眾的「視覺焦點」劃過大銀幕四次，這樣就會讓觀眾產生一個錯覺──反派被踢飛了好遠好遠。儘管實際上沒有這麼遠，但是橫越畫面四次的「視覺焦點」移動，就會讓觀眾覺得這個簡單的動作非常的大，非常地具備動感，主角的迴旋踢威力好大，反派好慘，被踢得好遠好遠。如果想多了解這一點，可以去參考《美國隊長

3：英雄內戰》中的德國機場大戰，應該就能了解我的意思了！

「動作中的物體」這個重點因為涉及表演（動作），所以運用的層面非常廣泛，可以說是剪輯時最常用到的技巧喔！再來幾點我們就不會花費這麼多篇幅，但會舉例講述關於影響觀眾「視覺焦點」的五大重點「看向攝影機的視線」、「動作中的物體」、「畫面亮部」、「熟悉的物體」、「聲音的來源」的混用舉例。

## 三、畫面亮部

因為電影院是一片黑暗，所以觀眾的視線會注意銀幕上比較亮的地方，而非比較暗的地方。這個重點雖然沒有前兩點的影響力這麼巨大，但也可以拿來引導觀眾的「視覺焦點」。

而除了光影的強弱之外，畫面亮部也會是顏色比較鮮豔的地方。

## 四、熟悉的物體

「熟悉的物體」意指觀眾在一片陌生、複雜的影像符號中，會快速地看到自己熟悉的物體。

例如：在一片用多國語言噴漆塗鴉的水泥牆上，我們先屏除大小、顏色……等變因，假設一切都相等，我們會快速地看到我們熟悉的語言，如果是熟悉的詞語，例如「南無阿彌陀佛」，那就會更快地看到。又例如：在茫茫人海中，我們會快速地看到我們熟悉的主角。

## 五、聲音的來源

雖然這一點是影響力最低的，但是觀眾會用「真實世界的邏輯」，而非電影院裡聲音從哪個揚聲器出現，來尋找銀幕中劇情裡聲音的來源。例如：一個遠景，這是一條馬路，我們聽到了

汽車喇叭的聲音，就會下意識地把視線轉向汽車。又例如：恐怖電影裡一個破敗的古宅，我們聽到潺潺流水的聲音，就會下意識地把視線看向牆壁上的老舊水管。

剪輯師如果有意識地讓觀眾的「視覺焦點」，並且善用上述的五大重點去引導觀眾的「視覺焦點」，那就可以快速地讓觀眾看到畫面中的重點，也可以善用「視覺焦點」的軌跡引導，來讓觀眾與角色彷似精神同步地一起經歷搜尋、思考、移動，又或者是同伴感受各式各樣的情緒。

然而雖然在文章中我們分開講述了「看向攝影機的視線」、「動作中的物體」、「畫面亮部」、「熟悉的物體」、「聲音的來源」這五個能夠影響觀眾「視覺焦點」的重點，但其實這些都是很常見的狀態，因此大部分的時候我們會混用這些影響力，來吸引觀眾的目光，並且讓電影敘事更具動感、更具臨場感。以恐怖電影來舉例：

一個遠景，一個昏暗的小巷，只有畫面的盡頭有一盞路燈，微微地照亮整條路。

此時觀眾一定都會看向路燈照亮的區域（**畫面亮部**）。

同一個畫面中，傳來了風吹樹葉的聲音。

我們用聲音將觀眾的目光引導到畫面上半部昏暗的樹影（**聲音的來源**），觀眾也看到樹梢被風吹到（**動作中的物體**），接著讓觀眾聽到：

一個女人的笑聲。

此時觀眾一定會感到害怕，因為觀眾的「視覺焦點」正在看樹梢，他們會覺得聲音是從天空來的，但樹梢的高空不應該出現一個女人，所以這個邏輯的謬誤，就會讓觀眾直覺聯想到鬼怪要登場了。緊接著，同時我們聽到了：

陰森的配樂緩緩地淡入，遠方傳來高跟鞋走路的聲音。

觀眾這個時候又會看向同一個畫面路的盡頭，尋找高跟鞋的聲音從哪裡來（**聲音的來源**），在這裡切一刀，我們換下一個畫面：

路面的特寫。路面被路燈照亮，呈現慘白的反光，一個人影隨著高跟鞋走路的聲音閃入。

觀眾會馬上看向人影的地方（**動作中的物體**）。

隨著人影的閃入，可以看到一雙蒼白皮膚的腳，上面還浮現暗紫色的血絲，她穿著紅色的高跟鞋走進來，從畫面的左邊走向右邊。

觀眾的視線也從左邊被帶向畫面的右邊。

一個俯視的視角，好像監視器那樣，但構圖是歪斜的，我們看到一個紅衣女郎戴著大大的紅色帽子，從畫面的右上角，走向畫面的左下角，跟周圍的景色比起來，紅衣女郎異常地高大。

雖然這個俯視的畫面與上一個腳步特寫的畫面，兩個畫面在視覺焦點上不重疊，但反而可以給予觀眾自行搜尋紅衣女的體驗，會讓觀眾更身歷其境，而為什麼觀眾會在一個俯視的畫面，快速看得到紅衣女郎的身影，則是因為「**動作中的物體**」（紅衣女正在走路）、「**畫面亮部**」（紅色是現在最鮮豔的顏色）、「**熟悉的物體**」（因為我們上個畫面正在看紅衣女，下個畫面會下意識地去尋找她）、「**聲音的來源**」（腳步聲持續）。

好的，在俯視畫面中，紅衣女郎走到畫面中間的時候，我們切一刀，換下一個畫面。

攝影機對著紅衣女郎的背，紅衣女郎位於畫面正中，**（視覺焦點重疊）**，大概是胸上的構圖，可以聽到黏液或流水的聲音，此時紅衣女郎低下頭，露出蒼白的脖子跟濕漉漉的頭髮**（聲音的**

來源＋動作中的物體＋畫面亮部）。

相信觀眾現在心裡都毛毛的了吧！

大概像這樣子，雖然我只是用文字轉述電影的內容，但你們有沒有發現，緊緊地抓住觀眾的視線，控制並且引導觀眾的「視覺焦點」，就能夠給予觀眾如臨現場的感受，讓看電影不像是被動地觀賞他人的故事，而更像是一個接近虛擬實境的過程，更像是去電影院經歷一個如真似幻的夢境一樣。

雖然舉的例子是恐怖電影，但比較文藝的電影如愛情片也可以用這樣的手法，讓觀眾親自去扮演片中的愛侶，同時感受愛人與被愛的感覺，而不是像看八卦一樣去旁觀別人的愛情故事。

「視覺焦點」是了解電影敘事如何進行一定要知道的基本原理，導演若有意識到「視覺焦點」，就能夠安排精湛的走位；攝影師若有意識到「視覺焦點」，才會在構圖上做出洽當的安排；演員如果有意識到「視覺焦點」，就能用各種動作去引導觀眾看到表演的重點；剪輯師一定要知道「視覺焦點」，因為剪輯師就是安排觀眾的「視覺焦點」如何流動的人；音效設計有意識到「視覺焦點」，就能引導觀眾去看到最細微的改變……

相信各位已經很知道「視覺焦點」的重要性，如果想要進一步練習，可以在用電腦看電影的時候，以滑鼠的鼠標模擬自己的「視覺焦點」，眼睛看到哪裡，鼠標就移動到哪裡，這樣子你就能夠發現那些優秀的電影是如何設計、安排「視覺焦點」！

# 05

## 對話戲的剪輯要點

前面的篇章都是在講述基本的概念，介紹電影敘事的方法，再來這個篇章就會更接近實務的層面，有剪輯工作經驗的人，應該能夠一目瞭然；沒有剪輯工作經驗的人可以發揮一下想像力，但不用擔心，我會盡量使用例子來幫助各位理解的。

### 初學者容易犯的錯誤

對話戲的剪輯是電影剪輯最常處理到的場次類型，也是最基本需要具備的功夫。我會先列舉反面的例子，來跟各位講述對話戲的剪輯要點。初學者容易犯下的錯誤有以下三種：「過度依賴特寫」、「誰講話就剪誰的臉」、「用台詞的邏輯來剪輯」。

### 1．過度依賴特寫

在對話戲的剪輯裡面，特寫固然是表現力最強的鏡頭選擇，但是過度依賴特寫鏡頭，將導致

「鏡頭語言」的引導過於單一，無法循序漸進地引導觀眾，就好像你正在譜寫一首樂曲，每一個琴鍵你都彈得超級大聲一樣，只會覺得吵雜，聽得麻木。但如果表現力最強的特寫放在最需要強調的台詞，或是角色最關鍵的情緒上，那就能達到畫龍點睛的效果。

所以剪輯師應該詳細閱讀劇本與影片素材，審視該場次的情感強度，並且依此去規劃一個由低到高，或是有低有高、高潮迭起的情緒波動曲線，再依此去安排鏡位構圖的大小，而不是從頭強到尾。情緒曲線一直維持在高點的話，這樣基本上是一條水平線，其實會讓觀眾感到很悶喔！

## 2・誰講話就剪誰的臉

也是最常見的初學者錯誤，這會使得你的電影看起來就像是一場現場直播的總統辯論會，哪一位總統候選人開始講話，鏡頭就對著他，電影不會這麼無趣的。會犯下這個錯誤的原因，乃是因為對於前面篇章講述的「鏡頭語言」、「電影語言」的認知不夠，不知道浮在表面的演員表演、台詞，需要用隱晦的「鏡頭語言」來影響觀眾、引導觀眾的思考。

「誰講話就剪誰的臉」只會讓觀眾了解對話的內容，以及談話者的神態，但卻無法讓觀眾知道「聽話者的心思」。觀眾看電影並不是在聽演講，不是單方面地在接收資訊，更多時候我們能夠在一場戲裡面了解到**談話者**與**聽話者**各自的心思，另外還有**觀眾自己**對於他們談話內容的評價；而有的時候談話內容只是違心之論，跟言論相反的情緒、眼神、反應中所透露的「潛台

詞」才是重點。

「聽話者的反應鏡頭」除了能反映聽話者的心思之外，還能夠引導觀眾去解讀或評價談話的內容，例如：小明講了一個笑話，笑話講到一半，**小美笑出聲來**，這個反應就能夠引導觀眾去覺得笑話很好笑，我們會用小美的反應去評價小明的談話內容；相反地，小明講了一個笑話，笑話講到一半，我們剪輯**小美翻白眼**。小美的這個反應就能夠讓觀眾了解到小明講了一個不得體的笑話，或是感受到小美對於小明的評價，同時也能反映出小美的個性，小美對怎樣風格的笑話有反應，呈現出小美的性格。

## 3・用台詞的邏輯來剪輯

也是很常犯的錯誤。其實我們人運用語言在溝通的時候，時常是言不及義的。明明是在問說：「你肚子餓嗎？」，卻帶有關心對方，甚至是想邀約對方去約會的含義。例如：小明跟小美在咖啡廳聊到天黑，兩人意猶未盡，但是服務生明顯在趕人了，這個時候小明問說：「你肚子會餓嗎？」，小美跟觀眾都會意識到，其實小明只是想延續跟小美繼續相處的時間。但如果真的要純粹地用台詞來表現小明內心所想，讓小明這個時候說：「因為我想再多跟你聊天，剛好天又黑了，現在差不多是晚餐時間了，我想邀請妳共進晚餐，以便延長我們兩個相處的快樂時間，請問妳願意嗎？」，我相信你們也開始覺得很怪異了，因為人不是這樣在運用語言溝通的，這樣根本不像人類，反而像是一個沒有生命的機械人，又如果小明真的這樣講話，那小

明就不是個羞澀的人了，反而變成一個憨直、不懂情趣的人，角色的個性也可能因為這樣的表達方式而改變了。

## 潛台詞敘事——表情與動作的暗示

因此，千萬不能只依賴字面上台詞的邏輯來剪輯，而是要讀懂台詞與情節背後，角色內心的「潛台詞」。剪輯師在閱讀劇本時，要謹慎地去審視自己在閱讀時，是否有讀到這些「潛台詞」，講什麼話是為了什麼？做什麼事又為了表現什麼？並不是說電影一定都這麼喜歡用隱喻的方式來表達，而是**我們人類就是這樣子在溝通的**。你想要結交一個朋友，你會問他：「禮拜六要不要一起打籃球？」而不會直接說：「我想跟你做朋友，你願意嗎？」

而為了讀懂劇本，你必須去想像劇本上密密麻麻的台詞，都是由一個真實的人講出來的，而不是編劇寫的。你要看著文字去想像一個活生生的人，想著他為什麼要講這句話？他的意圖是什麼？想像是什麼樣**個性**的人，才會講出那樣的話語；而不是去想**編劇**寫這個台詞，是為了表現什麼個性。這聽起來很拗口，但卻是最關鍵的思考邏輯。剪輯電影時必須把電影當真，你要把角色當成人，把台詞當成話語，把場次當成事件，你要把一切都當真，才能夠打造一個「以假亂真」的電影敘事世界。

而我在閱讀完劇本之後，往往會在心裡構建出另一個「潛台詞敘事」，有的時候我會把它

寫在劇本的空白處，例如上面那個小明約小美吃飯的例子，我就會在空白處寫下：「這場戲的重點是兩人眼神的互相吸引，他們聊的話語都不重要，重點是他們兩個人互相愛慕，愛到多麼不重要的內容都可以聊一整個下午，而且還想繼續攤繼續約會」。上面寫的內容，就是「潛台詞敘事」。

至於該如何在銀幕上呈現出那些根本沒說出口的台詞，則需要剪輯師細心地去閱讀、搜尋演員表演裡的各種蛛絲馬跡，剪輯師要利用手上的一切資源，影片素材、音效、配樂去編輯組接，利用「蒙太奇效應」來讓觀眾能在腦海裡感受到這個「潛台詞敘事」。也就是說，對話戲的剪輯重點其實根本不在對話上，反而要花費許多心思在演員的表情與動作的暗示上面，對白進行的是表面的台詞，畫面表情的剪輯則努力呈現潛台詞，這才是對話戲剪輯的表現重點喔！

所以為了能表達這場戲的「潛台詞敘事」，我會在閱讀影片素材的時候，多加留意小明跟小美互相關注的眼神，還有他們聽話時候的反應；我也會去挑選表演，尋找小明跟小美講話時，更加快樂的表演，因為他們兩個只要能夠相處在一起，心裡就是最大的滿足了。而在進行剪輯時，我會盡可能地剪輯小明跟小美聽話的時候的反應，尤其會選擇聽話時剪輯小明或小美關注對方的眼神，我會蒐集他們兩個最開心的表情，並且在這場戲情感波動最高潮的時候，用兩個特寫來對剪，再讓他們的眼睛在銀幕上的位置「視覺焦點重疊」，這樣更能夠表達兩人心意相通、互相注視，你的眼中有我，我的眼中有你。

由以上的例子，希望能夠讓你們了解到台詞的邏輯最好不要當作剪輯的敘事邏輯，因為大多

113　剪故事

數時候人都是言不及義的，而「潛台詞敘事」才是更重要的表現重點。評價一位剪輯師的優劣，往往取決於他解讀劇本的方式，而不是他會多少花裡胡哨的剪輯軟體特效。剪輯師對人的同理心、對社會的關懷，或是其人生的歷練，往往能夠幫助其解讀劇本，也就是構建「潛台詞敘事」的功力。

對話戲在剪輯時，素材的揀選，「蒙太奇效應」的建立都是為了表現「潛台詞敘事」而成立的，所以一定要謹慎閱讀劇本、解讀劇本，並且構建「潛台詞敘事」，這樣才能掌握對的邏輯來剪輯對話戲，而不是隨心所欲亂剪一通喔！

## 敘事的觀點──呈現的是誰的心思與心情？

我們在前面的段落裡有提到說，不能只讓觀眾看到講話的人而已，因為觀眾觀賞對話戲的時候，也要讓他們了解到談話者與聽話者各自的心思。這裡講的是觀眾看完一場對話戲以後腦中得到的資訊，可電影礙於播放形式上的限制，同時只能呈現一個平面的畫面而已（不管那個畫面包含幾個分割畫面），所以我們無法**同時**呈現多元的「**觀點**」提供給觀眾吸收消化，觀眾也不是同時間了解這麼多訊息的，而是經由剪輯師精心的編排策劃出來的。

那「觀點」到底是什麼呢？我舉個例子來說明吧！小明跟小美提分手，就這麼一場戲的內容，你可以選擇從頭到尾只呈現小美的心思與心情，那麼觀眾就能夠從這一場戲去了解小美內心的

詫異或是傷心；當然你也可以選擇從頭到尾只呈現小明的心思跟心情，觀眾就能夠了解到小明內心的無奈、傷心，或是冷漠。像上面的兩種狀況，我們就會這樣講，你要呈現小明的「觀點」？還是小美的「觀點」呢？也就是說你要觀眾去扮演、認同哪個角色呢？

當然，觀眾並不是只能選擇了解角色的心情而已，還有其他的觀點可以選擇，例如：「接近客觀的旁觀」、「接近角色的旁觀」。要注意，我個人覺得「觀點」的選擇是沒有「客觀」這一個選項的，我認為人類的思考邏輯裡面是沒有「客觀」的，因為人都是有感情，而且一定都是主觀思考的，所以不管距離再怎麼遙遠，再怎麼冷靜，都無法達到「客觀」，因此我覺得用「旁觀」來描述這件事情，會更加貼切一些，只是「旁觀」也有距離遠近的差別。

「接近客觀的旁觀」通常會把攝影機放置在離演員比較遠的地方，用遠景或是全景來拍攝（圖1），這個拍攝的角度就能夠呈現出「接近客觀的旁觀」。這樣子的觀點模擬的是，讓觀眾成為距離遙遠的旁觀者，用遠望的方式在觀

察我們的兩個角色，這樣的角度比較事不干己，更容易冷靜理性地觀看場次裡正在發生的衝突，如果你希望觀眾能夠稍微冷靜，稍微用理性來看待事物，就可以選擇這個觀點。

而遠景跟全景在「鏡頭語言」的表現中，又能讓兩位角色在構圖中的身影變小，還可以帶有「渺小」的意味，跟什麼相比是渺小的呢？是命運嗎？是緣份嗎？是金錢的誘惑嗎？你想要讓愛情與什麼對比時，也可以利用這樣的畫面來表現。

遠景與全景對比於特寫，也能讓兩位角色的距離在構圖中變得遙遠，如果你用廣角鏡來拍攝那就更遠了，倘若你想要表現兩位角色此時的心已經離得很遠了，也可以選擇用這樣的構圖來呈現。描寫離婚或是分手的戲，我也時常會選擇在最後一個鏡頭放全景或是遠景，這樣子就能呈現那個無法再拉近的距離。

「接近角色的旁觀」則時常用「過肩景」來表現，也就是我們行話俗稱的「拉背」（圖2），例如：前景有小明模糊的肩膀，後景則是小美清晰的胸上景。這樣的觀點模擬的是讓觀眾旁觀，但是坐在小明後面旁觀著小美。

在這個位置上觀眾不是透過小明的主觀在觀察小美，所以不會單純地只了解到小明或是小美的心思，觀眾扮演的是一個虛擬的角色，一個不存在於戲劇裡的角色，我們是一個隱形的人，但是我們坐在小明的後面支持著小明，我們會從關心小明的角度來觀察、評價小美。通常會用小明的特寫鏡頭（圖3），搭配著小明過肩拍攝小美胸上景，這兩個鏡頭來互相剪輯呈現對話，以表現小明的觀點，這樣做就會讓觀眾更支持小明。

你也可以從頭到尾都只使用兩個角色的過肩景來呈現對話，這會呈現出兩人始終無法拉近距離，卻又還不到相互親近、心思相通的程度，這樣的剪輯適合用來呈現對話始終無法達到共識的時候。

而用兩個臉部特寫來剪輯時，則能呈現兩種相反的狀況，第一種是兩人已經達到共識，心意相通；第二種則是激烈的吵架，兩個巨大的臉部正適合來表現兩個極端的情緒，或是衝突中的對話勢均力敵的時候。

當然，鏡頭擺放角度與距離的選擇幾乎是無限的，所呈現出的觀點也近乎是無限的。我只是用以上幾個例子來跟各位說明「攝影構圖」與「剪輯敘事觀點」的應用，其實還有更多種狀況，各位可以多多觀察。

2

3

## 觀點的轉移方法

然而，我們也不一定只會在一場戲裡，單純只呈現一種觀點。更普遍的狀況是會在一場戲、一段對話裡就呈現出多元的觀點，雖然無法同時呈現，但會挑選對話的段落，依照特定的順序來呈現不同的幾個觀點。

例如：小明跟小美提分手，我們先用特寫呈現小明的觀點，展現小明一定要分手的決心（圖4），接著我們剪輯小明過肩看小美的畫面（圖5），在過肩景的構圖中，小美的臉在銀幕上比小明的特寫身形還要小，所以小美看起來特別弱小。當小明繼續講話的時候，我們依然放在這個過肩景，觀眾看不到小明在講話的角度，但是卻一直在看小美聽話的細微表情變化，就在這個時候攝影機慢慢地向前推，越過小明的肩膀，讓構圖變成只有小美，我們不剪掉，讓攝影機繼續推，直到構圖變成小美的臉部特寫（圖6）。經過長時間的觀察與注視，還有構圖細微地發生了變化，此時觀點就產生了微妙的轉移，觀眾從認同小明轉而變成認同小美了！以上就是「觀點轉移」的例子。

當然如果你手上的影片素材中，攝影機並沒有移動，你也可以用剪輯的方式來呈現。首先你剪「小明的特寫＋小明過肩看小美」，運用這一組鏡頭的對切，讓小明講述分手的理由，這個時候觀點是以小明的角度來理解故事。但是再來你剪輯了小美的特寫，去呈現小美特別受傷的表情變化；接著呢，你在這個時候跳回小明的角度時，選擇的是從小美過肩去看小明，之後一

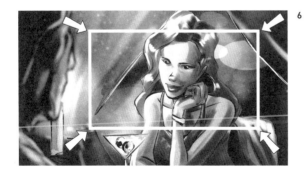

段時間，都用「小美的特寫＋小美過肩看小明」的這一組鏡頭，這樣子也能夠讓觀眾的觀點從認同小明，轉移到認同小美這邊。

還有一個常見的手法，就是用「接近客觀的旁觀」鏡頭來過渡。起初都用「小明的特寫＋小明過肩看小美」的這一組鏡頭，來表現小明的觀點，然後我們剪輯一個從側面拍攝的兩人全景，讓觀眾冷靜下來，用更加理性的方式觀察兩個人，再來隨著台詞的繼續，我們都剪輯「小美的特寫＋小美過肩看小明」，這樣子也能順暢地讓觀點過渡到小美那邊。

其實方法還有很多種，可以說是無限了，各位可以從優秀的電影裡去分析，多多觀察觀點轉移的各種不同手法，篇幅有限，僅以上述幾個例子簡單說明概念。

## 多元觀點的順序選擇

我們學會了觀點轉移的手法，但為什麼要轉移觀點呢？

因為我們只能同時呈現單一的觀點，所以當我們以小明的角度在思考的時候，小美的觀點就變成了**盲點**，盲點就是**未知的資訊**，我們可以利用未知的資訊來塑造**懸疑**，而懸疑正是吸引觀眾投入故事最好的敘事工具。

例如：我們只用一個特寫來呈現小明講述為什麼要分手的原因，讓小明一直講、一直講，這個時候觀眾看小明看膩了，就會想說，小美呢？小美還好嗎？小美的心情呢？因為我們隱蔽了小美那方面的資訊，所以觀眾會更想要知道小美怎麼了。

我們再繼續賣關子，我們剪輯小美的手部特寫，小美的手握拳，微微發抖，我們在猜想小

美怎麼了？是生氣呢？還是難過呢？因為我們已經心思都在小美上面了，所以再來我們剪輯小美過肩看小明，小明是胸上景，小明的身影相比剛剛的特寫變得更小了，也離觀眾更遠了。小明繼續講述為什麼要分手的原因，我們讓觀眾用支持小美的角度來看小明，我們開始用這樣的「觀點」來評價小明，小明也太過分了吧！太無情了吧！不只是「鏡頭語言」、「觀點的順序」也能牽引著觀眾的思考與情緒。

再來我們剪一個大遠景，小明講完話，小美不回應，雖然我們終於看到小美的身影了，但是看不到她表情的細節，觀眾更焦急了！好想知道小美怎麼想的！觀眾也好想替小美出氣！好想替小美發聲啊！就在這個時候，小明離開了，在大遠景的構圖裡，兩人的距離越來越遠，越來越遠，最後只剩下小美一個人，碩大的構圖裡，小美的身影顯得更加渺小。最後我們剪輯小美的臉部特寫，小美的臉上有著無奈的微笑，兩秒鐘、三秒鐘，我們注視著小美無奈的微笑與空洞的眼神，四秒鐘、快五秒鐘的時候，小美的眼淚落下來了，小美的臉皺起來了，小美哭了。

大特寫不只放大了小美的情緒能量，也拉近了觀眾跟小美的距離，這個時候觀眾的情緒已經最滿溢了，觀眾不只完全感受到小美的悲傷，自己也不禁悲從中來，就在這個時候放下傷感的配樂，觀眾就很容易被你逼哭囉！

這個例子就展現了「觀點轉移」的過程中，利用「懸疑」來敘事的方法。所以剪輯師在選擇要用哪個鏡位時，除了思考鏡位中要看到哪個哪色，還要考慮呈現「觀點」的先後順序，這些都能展現出截然不同的故事喔！

## 到底要用誰的觀點？

而究竟該選擇哪個觀點，取決於整部片的戲劇結構，不能只用單一場次來考量，必須考慮到目前要處理的場次，是承繼自前面幾場戲的什麼情緒？而剪完整個場次所產生的情緒，又將要推動後續的哪些情節發展。除此之外，也要考慮到角色在整部片子裡的篇幅，在故事主題，也就是主要衝突裡的地位與功能性。當然也得顧及角色的情感流動，在整部片子裡的細膩轉變與鋪排。

所以我在剪輯一場戲的時候，都會要求自己要閱讀這一場戲的前五到十場戲，以及後五到十場戲，也就是說，我如果要剪第十六場，我會要求自己從第六場一路閱讀到第二十六場，這樣子我才能夠明白正在處理的場次所必須要推動的故事線，以及該場次必須要達到的功能性。也因為沒有一場戲是獨立於整部電影之外的，所以到底以要用什麼觀點來講述，得先明白該場戲必須達到的功能性，在這個限制之下，選擇就不會是無限、難選的了，也能夠在框架裡面好好地思考鏡頭編排的策略。

如果還想要了解觀點怎麼轉移？觀點的順序怎麼安排？怎樣的安排才好？剪輯師平時就要有觀賞各種電影，以及閱讀小說、書籍的習慣。因為剪輯真的很像是在寫作，我沒辦法跟你講怎樣寫才好？寫什麼才對？只能介紹敘事的概念，提醒該注意哪些不該犯的錯誤，又有哪些思考邏輯與敘事工具能夠幫忙到你的選擇。

而且寫作文章也包含觀點、觀點轉移、觀點的順序，要先寫什麼事？要先寫誰的情感？要讓讀者理解哪位角色的心思？要了解這些，剪輯師在平時就必須要有大量的累積。而比起大量的觀賞電影，我覺得養成閱讀書籍的習慣，是最有效率的學習方法，閱讀書籍其實比觀賞電影來得快速，手上一本書到哪裡都能看，而且文字的排列順序，會比近乎是隱形的「鏡頭語言」和「剪輯手法」更容易察覺，更容易學習，所以若想要成為優秀的電影剪輯師，這閱讀的功課是必不可少的喔！

## 如果，演員的表演風格不統一

有一個常見的疑問，當演員的表演風格不統一時，那該怎麼辦呢？我在職業初期也時常有這個疑問，每個演員受的表演訓練、使用的表演方法都不一樣，有的時候就連講台詞的韻律、口音腔調也都不一樣，很難剪在一起，很像是不同時代的人，或是不同領域的人，整理起來會很混亂，當時我是這麼想的。

可後來在工作中有一個頓悟，這個頓悟的想法解救了我，也解了這一道難題。那個頓悟的想法就是**每個人本來就都不一樣**。

每個人本來就都不一樣，不同的地方會有不同的腔調，文化跟禮貌也會不一樣，而導致不同的說話與行為風格。不只是地域會導致差異，就連在同一個城市裡，不同階級的人也會有不同

的說話與行為的差異；而就算是同地域、同階級，個性的不同，也會導致說話與行為上的諸多不同。

我們把它反過來想，不同的表演風格可以反映每個角色的出身背景，又或者是專屬於他的個性。所以我們面對表演風格不統一的狀況時，剪輯師反而可以透過觀察不同演員的不同表演風格，賦予每個不同表演風格不一樣的意義。

例如：唸台詞時善用手勢的表演風格，你可以解讀為這個角色充滿自信，天生就具備演講者的領導力；又或者是當成角色其實自信不足，所以需要用手勢來虛張聲勢。從這樣子的角度來解讀素材，來理解表演，你就能擁有更多的元素來表現劇中不同人物的個性、心情與情緒。

有表演自覺性的演員，都會刻意去選擇不同的表演風格，來呈現自己扮演的角色，所以身為剪輯師，你本來就該擁有解讀表演的能力，才不會辜負演員的努力。而遇到那種「本色演出」的素人演員，或是表演風格固定不變的資深演員時，你則要去揣測導演選角時的心思，哪怕素人演員本來就是這個樣子，但是導演的選角也有精心設計，刻意而為之的考量，這個考量就隱藏著導演心中想要詮釋角色、故事的意圖，若在這個層面有更深的思考，你跟導演就更容易產生共識而合作愉快。

你負責的電影故事所呈現的衝突越廣、越大，在這樣的電影裡面，更容易處理到表演風格不統一的狀況，因為不同出身的人、不同文化的人、不同個性的人被湊在一起，本來就很容易產

生各種不同的衝突，因此也更容易去激盪出更強烈的戲劇性。

所以表演風格不統一並不是特例，也不是缺陷，而是一個很常遇到的狀況喔！要用正確的方式來理解，才不會把好好的一齣戲給剪砸了！

# 06

## 你的剪輯犯規了！

在初學電影製作的時候（往往是大學就讀相關科系時），我們會學習到很多關於「不能這樣做」的規則，例如：動作一定要連續、連戲；不能越過一百八十度線拍攝，角色面對的方向一定要一致。在初學電影的幼幼班教育時，大多數時候我們是這樣學習電影的，相關的規則也時常在各種電影概論的書籍裡出現。

但我必須說，那些「不能這樣做」的規則都只是最初階的教育而已，不只初階，而且這些規則由來非常久遠，有的都已經將近一百年了，一百年前的人跟一百年後的人，其對於電影的認知、了解都不同，人們的生活也早就都不一樣了，又怎麼能沿用呢？其實在電影初階教育時所學到的那些「不能這樣做」的規則，大多都源自古典好萊塢時期，也就是好萊塢的片廠時期所訂下的規則，在那個時候好萊塢的大片廠把電影製作當成代工流水線的工廠，不同的片廠對於電影拍攝的方式，都有不同的規定，好讓不同的劇組都能快速地製作出相同水準的電影，並且能在一到兩週之內就攝製完畢並上映，別忘了，那是一個沒有網路、沒有電視，電影的競爭對手僅有廣播以及舞台劇的時代。

可在上世紀六〇年代開始，也就是「法國電影新浪潮」所掀起的一波學術上的革命，他們就在挑戰這些制式的規則，動作可以不連戲，甚至是跳接；燈光可以昏暗，不必明亮；攝影機可以晃動、手持；焦點可以模糊，用來製造朦朧的效果；一個場次的開始不需要界定鏡頭，也能夠從特寫開始。上世紀六〇年代，距我寫書的二〇二二年，已經有六十年的時間，也就是一甲子的時間了喔！而深受法國電影新浪潮影響的「美國新好萊塢」也承繼這樣的手法，繼續探索片廠規則以外的拍電影的手法，而美國新好萊塢就是現在的好萊塢，新好萊塢的成員大多是現代好萊塢電影的大導演、老導演，也就是說這樣的作法已經成為絕對的王道，絕對的主流，如果在此時此刻還緊守著一兩代人之前的規則，也就是六十到一百年前的規則，那真的就太不合時宜了。

可對於初學者來說，了解電影的歷史、了解基礎、了解過去的規則，依然是必須要學習的脈絡，只是在這之後還必須學習規則以外的方法，如何在恰當的時機突破規則？並且了解規則外作法的脈絡與原理，也是必須要學習的。況且也不是所有的規則都沒有價值，在突破規則之前，需要好好地解說跟引導，以免淪為亂無章法的地步。

而在討論如何突破規則之前，有幾個要點需要思考：

1・**百年前會令觀眾不適與混淆的，現今的人們仍會有相同感受嗎？**

不要只從書本跟課堂去了解電影，而要實際地去觀看電影、觀察電影、並了解觀眾。你有仔

細觀察過現代電影真的百分之一百遵循那些規則嗎？得獎的電影有這樣做嗎？大賣的電影有這樣做嗎？如果你對於自己的判斷沒有信心，可以先觀察那些叫好或叫座的電影，書本上的規則真的就是不能違反的鐵則嗎？

## 2‧違反規則的後果是不是就是你想達成的效果？

常見的規則總是會說，要是違背了規則就會令觀眾感到混淆、困惑，抑或是方向混亂，又或者是不安、焦慮、吃驚。但如果說現在的劇情，就是要讓觀眾感受到主角內心的不安跟焦慮呢？現在主角就是迷了路、醉了酒、亂了神、吃了驚，如果要傳達這樣的感受，是不是更適合用這些犯規的手法，就能輕易地讓觀眾感受到上述那些犯規後的結果呢？答案是確定的，而這也是犯規的拍攝與剪輯最主要依循的思考邏輯，也常見於當代的電影之中，尤其是類型明確的電影，諸如動作電影、科幻電影、恐怖電影，很常使用犯規的技法來達到上述的結果。

## 3‧電影真的追求平穩通順嗎？

戲劇性根源於衝突，電影裡的主角總是遭遇各種磨難，一會兒憂鬱，一會兒焦慮，時常傷心或是動怒，不然就是被歹徒追殺、逃難、逃生；電影裡的主角常常處於生死一瞬之間，或陷入生離死別的場景之中，甚至我們可以說，在電影裡體驗到的大部分情感都是負面情感。遵照書本上寫的規則，可以讓你的觀眾在平穩通順的狀況下把電影看完，但你的主角在劇情

裡面，可曾有感到平穩通順嗎？你的目的是要讓觀眾平穩通順地把主角的悲慘狀態看完嗎？你真的追求平穩通順的敘事嗎？還是你想要讓觀眾設身處地去體驗主角的心情，也就是前面所說的那些極端情緒，以及負面情緒呢？

思考了以上三個重點，接著我來列舉幾項常見的「犯規的方法」，並說明這些方法的原理與邏輯。

## 不能越過一百八十度線？

所謂的「一百八十度線原則」，意思就是指攝影機必須在同一側拍攝，以達到角色的臉永遠面向畫面的某一邊，以免觀眾感到方向混亂。

意思就是說大約六十到一百年前，那個時候的觀眾要是看到主角A看著畫面的右邊講話，之後接對象B的反應鏡頭，談話對象B必須要看畫面的左邊，六十到一百年的觀眾才會覺得兩個角色是在面對面講話；而要是主角A看著畫面的右邊講話，對象B也是看著畫面的右邊，觀眾就會感到混淆，並且覺得看不懂了。

還有一種狀況是，主角A看著畫面的右邊講話，對象B看著畫面的左邊講話，但是又切回來主角A的畫面，要是主角A變成看著畫面的左邊講話，此時就嚴重地違反了「一百八十度線原

則」，犯規了！

那什麼時候可以犯規呢？這個時候我們就要來看違反「一百八十度線原則」所得到的後果：「方向混亂」。

如果我們要拍攝角色迷路，並且表現主角已經方向混亂時，我們就可以違反「一百八十度線原則」。例如 (圖1~5)：湯姆走在陌生的街上，我們用一個全景拍攝，湯姆從右邊走向左邊；緊接著是湯姆的臉部特寫，湯姆說：「奇怪，這裡是……」

就在此時，我們跳過一百八十度線，從另一側拍攝湯姆的全景，湯姆站在街道上，此時在銀幕上湯姆是從左邊走向右邊，同時我們可以看到另一側的街景，再來，我們再跳一次一百八十度線，回到之前的特寫，湯姆的臉面向左邊，神情非常焦慮，湯姆停步，並且轉頭，面向攝影機，湯姆說：「一百八十七號？」，下一個畫面是湯姆的主觀鏡頭，我們看到一個斑駁的路牌，上面寫著一百八十七號。我們再跳一次一百八十度線，一個全新的構圖，高角度俯拍全景，左邊是湯姆，湯姆面向右邊看著路牌，仰天長嘯「怎麼又走回來了！」。

從上面這個例子你可以看到，在這段戲裡總共跳過一百八十度線三次，看起來好像是完全沒在管這個規則，但實際上你會發現，每次跳躍一百八十度線的時候，都是在表現湯姆感到方向迷失，察覺自己可能已經迷路的時候。這樣子的鏡頭編排就是利用「違反一百八十度線原則」所造成的後果→**方向混亂**，讓觀眾體會湯姆迷路時內心的感受。

又在例子裡，湯姆**面向右邊**的方向時，都著重在表現「已經迷路」的狀況，而原先**面向左邊**

1

2

3

4

5

的方向，則是用在湯姆仍在「試圖掙扎、找路」的時候。因此你會發現，「一百八十度線原則」是可以違反的，但不能亂來，使用起來依然要有所章法，才不會真的讓觀眾感受到電影敘事的混亂。

除此之外，還有幾個時機點可以違反「一百八十度線原則」。首先就是可以在角色情緒達到

最激烈，角色的腦中已經沒有理智、很混亂的時候，例如說，我們可以用這樣的方式來表現一個人的心神已經異常、失去理智，在角色徹底展現他的瘋狂的場次之中，可以拍攝兩個不同方向的特寫，反覆跳切。當然這是最極端的狀況，其實不是只有精神病患才適合這樣表現，一個理智的人，在他忍受壓力達到極限時，使他情緒崩潰，無論他情緒崩潰的方式是大哭或是暴怒，都可以適時違反「一百八十度線原則」，把角色內心的混亂給表達出來。

另一個可以違反「一百八十度線原則」的時機就是當「局勢反轉的時候」。

「一百八十度線原則」的特色在於方向的統一，違反規則的作法就是讓方向不統一，前面提到的時機點都是利用方向的不統一來表達迷失、迷路，或是內心的混亂。但我們也可以做出一個統一性的方向改變，用來表達「局勢反轉的時候」。

例如：在一個會議中，保守派佔盡優勢的時候，都統一一個方向（**主角都面向左邊**），可是當改革派的方案開始獲得支持，在這之後的半場戲，則可以跳躍一百八十度線，呈現另一個方向的拍攝（**主角都面向右邊**）。像這樣子統一改變方向的作法，也是常見到的拍攝方式，透過這個鏡頭語言的引導，觀眾都可以明顯的感知到，現在劇情要往**另一個方向走了**。

再舉一個簡單的例子，賽車的場景裡，我們的主角一直都會坐在汽車的駕駛座上，我們可以在主角落後的時候，大多從**車外拍向車內**，從這個角度拍過去，主角的背景會是副駕駛座，比較沒有速度感。而當主角掌握到反敗為勝的方法，並開始驅車反超之後，就統一改成從**車內拍向車外**，此時主角的背景會是車窗外的景色，高速行駛之下，窗外的景色颼颼颼地飛過去，極

具速度感！這樣在畫面上就可以有明顯的不同，不只是方向，還有背景的速度感也不一樣！觀眾也就很容易察覺到此時賽局的局勢已經反轉過來了！

最後還有一個可以違反「一百八十度線原則」的時機，那就是動作場景的時候。並不是說動作場景就可以完全無視方向性，而是在近距離搏鬥的時候，可以用一個突如其來違反「一百八十度線原則」的攻擊動作，也就是突如其來方向不統一的攻擊動作，表現「天外飛來一腳」，又或者是表現「觀眾也看不清楚這個攻擊從哪裡來」，呈現一個突如其來的攻擊，突如其來的必殺技，這也是很常見的手法。

## 第一個鏡頭一定要放場地的遠景（界定鏡頭）？

還有一個古老的規則，那就是說每一個場景的第一鏡一定要是該場地的遠景，又或者說是一個明顯的招牌，要是違反了這個規則，觀眾會搞不清楚場景在哪裡。

同樣地，我們先來思考一下違反這個規則的後果是什麼：「觀眾會搞不清楚場景在哪裡」。

我們先從這個點來突破規則的限制，如果我們就是要觀眾搞不清楚場景在哪裡呢？例如：亞瑟在朦朧中醒來，他全身痠痛，他不知道自己在哪裡，眼前是漆黑又潮濕的空間。亞瑟悶哼一聲，他發現自己的嘴被塞住了，發不出聲音……像這樣的故事，就不太適合在一開始就放上場地的遠景，因為我們要讓觀眾的感受盡可能地接近亞瑟，因此反而更適合用一個主觀鏡頭來開場，

攝影師模擬亞瑟的視線，甚至要用失焦的鏡頭來拍攝，再慢慢把焦點對準，用來模擬「亞瑟在朦朧中醒來」的感受，而在這個例子中，直到最後亞瑟都還搞不清楚狀況，也不知道自己身在何處，在此應專注於表現亞瑟內心的惶恐，而不是清楚地跟觀眾說明場地在哪裡，「懸疑」才是此處的表現重點。

其實電影裡「場次」的進行方式是這樣的：「行動→衝突→反轉→情緒」，在場次的一開始，觀眾意識到的是一個行動、行為、動作，而這個動作在進行中將會遇到衝突（對立的事物），行動遇到阻礙，無法進行下去，或是必須換個方式進行，在此我們稱作為「反轉」，這個反轉的結果則將導致角色產生一股濃厚的情緒，場次就到此結束。而在場次尾段產生的濃厚情緒，則將成為下一個場次行動的「情感動力」，場次跟場次之間就此綿延不絕地持續進行下去。

從這個敘事模組來看，你會發現場地在哪裡根本不是重點，場次一開始的重點是「行動」。前面提到的例子裡，場次的一開始，「行動」就是亞瑟在朦朧中醒來，並且想搞清楚自己身在何處，只要能達到這個效果，場次就能更順暢地進行下去。另外我認為，在一個場次的第一個鏡頭，**與其讓觀眾搞清楚狀況，不如讓觀眾搞不清楚狀況**。場次的最開頭「懸疑」會比「說明」更重要，因此任何鏡頭不論是特寫還是遠景，只要能達到「懸疑」，我覺得都是可以放的。

例如：在上一個場次的結尾，小明約了小美在咖啡廳見面，小明掛完電話，非常開心。下個場次的一開始，我們先放小美嚴肅而拘謹的臉，不發一語；接著我們放小明有點吃驚的臉，小明說：「是喔……好，那……」，緊接著我們看到一個特寫，咖啡桌上，小明攪拌著自己的咖

啡，接著才是一個全景，小明跟小美坐在咖啡廳的角落，兩個人都沒有交談。

例子中，我們第一個鏡頭並沒有放全景，但看到小美的臉，我們大概就能猜到兩個人已經在咖啡廳赴約了，只不過小美的表情竟然嚴肅又拘謹，到底發生了什麼事呢？接下來我們看到小明的表情，跟上一場開心的小明有很大的反差，透過小明的台詞，我們更好奇了，兩個人到底發生了什麼事情呢？再來，我們看到咖啡杯的特寫，不需要一個遠景，我們看到咖啡杯，就已經能夠完全確定兩個人是在咖啡廳約會了，雖然接下來放了一個全景，不過這個全景是用來表現兩人之間的尷尬，以及小明跟小美無法拉近的距離，目的不是用來跟觀眾說明場地在哪裡。

以上舉例應能讓各位明白，現今的觀眾不需要看到場地的遠景，光是從情節的前後文連結，就能猜測到場地在哪裡，而觀眾更在乎的也不是場地，而是小明跟小美之間的關係能否拉近。

而且也不需要用到遠景，光是一個咖啡桌、咖啡杯，就能讓觀眾清楚明白地了解場地何在了。

但這不代表說，在場次的一開始就不能放上遠景，就只能有「說明」的意義，而無法造成「懸疑」。

例如：在上一場戲中，志忠穿著運動衣，跟老婆說自己要去慢跑，老婆詢問為何深夜還要去運動呢？志忠回答：「運動對身體好嘛！」，然後就出門了，老婆也不以為意。而在下一場戲的一開始，我們看到的是一個深夜酒吧遠景，酒吧外都是俊男美女，熱鬧非凡。志忠下了車，鬼鬼祟祟地走進酒吧，「忠忠！」一個妙齡女子向志忠揮手，志忠看到她也開心地笑了……

在這一個例子你會發現，一個場地的遠景也很適合拿來製造「懸疑」，上一個場次明明說要去運動，為什麼下一個場次會來到深夜的酒吧呢？志忠為什麼鬼鬼祟祟呢？那個妙齡女子又是

誰呢？難道志忠要面臨中年的婚姻危機了嗎？一個充滿懸疑性的故事就此展開。

## 動作一定要連戲（連續）嗎？

所謂的「動作連戲」指的是「在連續的幾個鏡頭中，不同鏡位裡的相同角色，在剪輯點的前

最後要講的是，我們還是得搞清楚百年前的規則之由來脈絡，在經典好萊塢時期，也就是所謂的片廠時期，當年因為攝影機過於龐大，還有接線、電力、底片感光⋯⋯等等問題，當時的主流拍攝方式都是在棚內搭景拍攝。那個時候的棚內搭景還沒有現在電影棚內搭景那樣精緻，當時的因此場景跟場景之間的相似度是很高的。所以在那樣的拍攝條件之下，若不在開場的時候放一個場景地遠景，或是明顯的招牌，真的很容易讓觀眾感到混淆。

而現在的電影普遍都實景拍攝，就算是棚內搭景也是追求跟實景一樣精緻的程度，在實景的拍攝條件下，觀眾很容易從場景裡的燈光、或是背後模糊的景色，就可以辨識出場地的大概樣貌。又，觀眾不只是從視覺去辨識，背景的各種音效也能夠讓觀眾大致上去分辨場地在哪裡，例如觀眾只要聽到背景有餐具碰撞的聲音，人聲聊天的聲音，大致就能夠猜到場地應該是餐廳或是咖啡廳；要是主角的背景有一些書櫃，現場的環境音鴉雀無聲，而且我們的主角還刻意壓低聲音講話，所有的人也都猜得到現在的環境是在圖書館之類的地方。

後，其動作應該要**保持一致**，否則觀眾就會感覺到動作的中斷，或是動作前後不一致，而導致邏輯混亂。例如：這個角度的鏡位角色是坐著，下個鏡位角色突然就變站了，如此大幅度的動作不連戲，的確會造成許多理解的困難，進而打斷觀眾對於電影的情感投入。

可實際上「動作不連戲」的剪輯方法已經普遍地運用在現代電影之中，只是其做法非常隱晦，而且有許多需要注意並學習的小技巧。首先必須聲明，像上述的例子，一眨眼就從坐著變站著，這樣大幅度的動作不連戲，至今仍會對現代觀眾產生理解上的困難，而接下來要講述的動作不連戲的剪輯方法，都是規模、幅度更小的「動作不連」，大部分都在半秒鐘之間，而在這半秒之間就能夠做出差異甚大的情感表現差異。

## 方法１·用動作不連戲來加速

在剪輯動作場景的時候，剪輯師時常改變影片播放的速度，藉此來調整攻擊，或是閃避動作的快慢，以達到更強烈的戲劇性，並且讓演員能做出超越人體極限的驚人動作表演。而實際上「加速」這個效果，在電影的技術原理之中，其實就是把一秒播放二十四格的畫面**平均地抽除格數**，例如：加速一倍，百分之兩百的速度，就是把兩秒鐘共四十八格的畫面，兩秒鐘的畫面變成一秒鐘就能播放完畢，速度快了一倍，實際上是偶數格的畫面都被剪掉，這樣子就只剩下二十四格，兩秒鐘的畫面變成一秒鐘就能播放完畢，速度快了一倍，實際上是偶數格的畫面都被剪掉了。

就著這個技術上的原理，你會發現「加速」其實等同於「抽格」，只不過用剪輯軟體設定的

變速，是平均地抽除畫面格數。所以其實也可以**手動抽格**，把特定的畫面剪掉，就能夠達到更生猛有力的**突然加速**的效果，行話裡俗稱「抽格」。例如：同樣的鏡位，主角揮出一拳，我們可以在主角出拳的瞬間，剪掉數格的畫面（約莫二到五格之間），這樣子連續播放下來，主角的出拳動作就會像火箭一樣突然間噴射出去，展現出攝影機也無法捕捉到的速度，而實際上都是剪輯技巧造成的。雖然剪輯點前後因為剪去了畫面，而導致「動作不連戲」，但實際上二到五格之間的動作差異，連續播放時幾乎是沒有人能夠看出來的，還能夠達到卓越的戲劇效果。

同樣的作法也能夠在鏡頭跟鏡頭之間進行。為了舉例方便，我們把一個完整的動作分成0到9，動作指數0是動作開始的起點，動作指數9是動作完成的終點。例如：

在上一個鏡頭我們的主角察覺危險而慎然起身，主角才要剛起身（動作指數：0、1、2），我們在這裡就剪掉，換下一個鏡頭。下一個鏡頭裡，主角迅速起身舉起手槍（動作指數：6、7、8、9），主角大喊：「不要動！」。

在例子裡，我們把一個連續動作的中間（動作指數：3～5）都用抽格的方式剪掉了，兩個不同的鏡位分別展示連續動作的頭（動作指數：0～2）跟尾（動作指數：6～9），但因為抽除的格數不多，所以不容易被觀眾察覺到，而且這樣的剪輯手法，還能夠讓觀眾產生「主角的動作好快！好強！」這樣的錯覺，更創造了戲劇性，是一個非常好用的手法。

## 方法2・用動作不連戲來展現情感

加速的動作、抽格的剪輯手法，不只能夠讓動作變得更迅速流暢，還能夠反映主角內心的慌張、焦急，因此不只是動作片能夠用到這樣的剪輯手法，文藝片也是很適用的。例如：

懷疑老公外遇的小美內心憤恨不平，她拿起了老公的手機，我們在小美的手指一碰到手機的時候，就剪掉，把手指掌握手機、拿起手機的瞬間都抽掉，下一個畫面，小美的手**已經握著手機**，小美將手機拿到眼前，**手指一觸碰到手機**，就剪；下一個畫面，我們先剪小美焦急的眼神，再跳老公手機螢幕的畫面，上面都是跟小三親密的對話訊息。

在這個例子裡，觀眾更在意的是故事的進展，更在意的是小美的老公有沒有外遇，以及小美的心情會遭遇怎麼樣的創傷，動作的完整進行已經不是重點，誰會想要詳細地看到手機是怎麼被拿起來的？又，手機輸入密碼的解鎖程序是怎麼進行的呢？反倒是這樣適時的省略動作，更能反映出小美此時此刻內心焦急的心，也更能夠傳達小美內心的情感，與觀眾產生共情效應。

## 方法3・用動作不連戲來讓敘事流暢

現代電影平均每一個場次的時間，大約只有三十秒鐘左右，不過這個平均值包含了極端的長時間（五到八分鐘一場戲），以及極端的短時間（五到八秒鐘一場戲），所以實際最常出現的場次時間長度，其實大約是一分鐘左右。

在現代觀眾習慣的敘事速度裡，一分鐘就必須演完一件事情，來讓同樣片長、同樣篇幅的電

影，能夠比競爭對手包含更豐富的情節轉折，以及豐沛的人物情感。

但人在現實生活中一分鐘是極短的時間，例如：從回到家門口、拿出鑰匙、用鑰匙打開門、關門、把鑰匙放好、脫鞋子、換上室內拖鞋、脫下外套掛好、放好公事包從玄關走到客廳沙發、坐在客廳的沙發喘口氣。

光是這個現實中的回家行為，至少就要兩分鐘左右了。因此要按照現實生活的動作順序，完整地在電影裡面展現回家的行為，是絕對會造成電影敘事沉悶而拖沓的。

所以，現代電影的剪輯師時常利用類似「轉場」的手法，大幅度地刪除現實生活中的瑣碎動作，而只把動作當成對觀眾的提示，利用「蒙太奇效應」，只要能讓觀眾聯想到主角回家休息即可，而不需要完整地呈現現實生活中的瑣碎動作。

所以像是上面提到的「主角回家休息」的例子，現代電影剪輯會這樣呈現，我們以每個引號代表不同的鏡位：

「主角回到了家門口」→「鑰匙打開門」→「從玄關走到客廳沙發」→「坐在客廳的沙發喘口氣」

中間的瑣碎動作通通省略，觀眾自然會在腦中產生「蒙太奇效應」，把中間的動作都用邏輯補起來。上面展示的剪輯手法算保守的了，因為我著重在表現主角的放鬆，所以讓敘事的速度

稍微減緩。如果說這裡要表現的重點不是放鬆，而單純說明主角已經回家的話，那只會留下「從玄關走到客廳沙發」↓「坐在客廳的沙發喘口氣」，只要這兩個畫面就足以讓觀眾理解主角到家了，其他的畫面建議不要拍，拍了也可以選擇不要剪進去。

讓我再舉一個例子，「下車」，這也是時裝劇裡面很常處理到的動作，不管駕駛的是汽車還是機車，下車的動作也是十分瑣碎，常見的剪輯手法是這樣的，如果是汽車的話：「車子到達目的地」↓「主角開門下車」，至於車子有沒有熄火、鑰匙有沒有拔出來、主角有沒有退掉安全帶，這些動作可以通通省略掉，也沒有人會覺得動作連續的邏輯不連戲，現代觀眾已經很習慣這樣的演繹手法。

如果駕駛的是機車的話，則會這樣剪輯：「機車到達目的地」↓「主角把安全帽抬起」↓「主角單腳抬起跨過機車，下車」，同樣地，機車熄火、拔鑰匙、鬆開安全帽的扣子、掛好安全帽、架設機車立柱的動作通通都省略掉，而有的時候要表現更加十萬火急的緊急場景，甚至連脫下安全帽的動作都會被直接省略掉，各位往後在觀看電影的相關場景時，可以多加注意這類的剪輯手法。

## 動作不連戲也得有章法

以上雖然展現了諸多可以施展「動作不連戲剪輯方法」的時機點、作法，還有其中的原理脈

絡，但還是有一點必須要提醒，剪輯師必須清楚知道此時此刻觀眾在乎的重點，觀眾是更在乎角色的情感流動嗎？觀眾是更在乎後續的情節發展嗎？如果觀眾更在乎的是動作細節的話，那麼這個動作細節的連續性就不太適合用不連戲的方法來剪輯了，這點一定要多加注意。要再次強調，違反規則不是不行，但一定要清楚其中的原理以及脈絡，不然就會落入亂無章法、亂剪一通的地步。

接著跟各位分享四個處理「動作不連戲剪輯方法」的小技巧：

## 技巧 1 · 視覺焦點的掌握

前面的篇章有講述到掌控觀眾**視覺焦點**（眼球運動軌跡）的方法，觀眾的注意力其實只會在銀幕上的一部分，而不會看到整個銀幕的所有細節，因此只要透過掌控觀眾的視覺焦點，不要讓觀眾看到完全不連戲的動作就好了，只要觀眾沒看到，那在觀眾的思覺裡面就不存在這個畫面。許多動作不連戲的手法都是透過這樣子的方式，才讓觀眾沒有注意到，因此不會造成敘事邏輯的混亂。

## 技巧 2 · 圖形連戲

「圖形連戲」意思就是**看起來差不多**，兩個看起來形狀相似的圖形，在電影持續進行的播放中，觀眾也會忽略其中細節的不同。例如：這一個畫面主角站著，下一個畫面主角也是站著，

只是手插在口袋。因為一樣都是站著，手插在口袋也沒有改變站姿太多，這樣的小細節觀眾也是不會察覺的，只要手不是觀眾在乎的重點，也不在觀眾的視覺焦點之內即可。

## 技巧3．情緒必須連戲！

不論動作有沒有連戲，但一定要注意，角色的情緒必須連戲！畢竟看電影是非常情緒性的行為，觀眾在觀賞電影的過程中，追求的是情緒的起伏，因此觀眾對於情感的連續性是非常注意的，可以說是永遠都在觀眾的注意範圍內，因此關於情緒的連續性一定要特別注意，不能讓主角在兩個鏡頭之間，呈現兩個截然不同的情緒狀態，至少在目前為止，現代觀眾還是不能接受這樣的情感跳動。

## 技巧4．不要為了連戲而捨棄最好的表演

演員在演出那種特別感人、情感豐沛的劇情時，時常會因為過於投入，而忽略了動作連續性的微小細節，而在這個時候，導演、攝影師、剪輯師都應該要詢問自己，觀眾到底是為了什麼來看電影？又或者問自己，此時此刻觀眾最在乎的是什麼？觀眾最喜歡、最在意、最共情的主角都哭成那樣了，觀眾真的還會在意那個小小的動作不連戲嗎？

剪輯師可以透過很多方法來讓觀眾察覺不到動作不連戲，也可以透過很多方法利用動作不連戲產生更好的戲劇性，可是演員卻很難再做出一模一樣的表演，尤其是那種情感充沛、情感

極端的戲，真的很難再重演出一樣的高度。當然在拍攝現場，導演跟演員通常都會在時間限制內，決議再重新拍攝一次動作連戲的表演，但剪輯師在剪輯的時候，一定要用觀眾的眼睛去感受，究竟哪一個表演比較動人呢？是那個最感人的表演，但是動作不連戲？還是那個動作百分之一百連戲，但明顯眼淚哭乾，比較不動人的表演？究竟要選哪一個？

就我的經驗來說，選那個**最感人的**準沒錯。

千萬不要為了「動作連戲」的理由而捨棄最好的表演，剪輯師應該選擇最好的表演，再發揮本篇提到的各式各樣的「動作不連戲的剪輯方法」來讓這段最好的表演更加精鍊、更加動人、更加不被看到瑕疵、更加完美，我覺得這樣的選擇才是最明智的。

最後要多說一句，當你學會了許多「不能這樣做」的規則之後，鼓勵各位去做更進階的學習，去學習「其實也能這樣做」的方法，並呼籲大家多多拆解、分析、研究最新的電影，才能夠讓自己所使用的電影敘事手法趕得上電影美學的最新進展。

# 07

## 弄懂交叉、平行剪輯手法，放大感官刺激

我們要來談論電影剪輯的進階技巧，也就是「平行剪輯」與「交叉剪輯」；這兩者是很類似的東西，差別只在於處理的是否是同一時間發生的事情。

「平行剪輯」意指將同一時間，但是不同地點發生的不同情節，剪輯時將這些情節並置，交錯地呈現在觀眾的眼前，例如：

我要趕快出門，不然約會可能會遲到。

（平行剪輯）小美站在信義區，等到有點不耐煩。

我迅速地下樓梯，沒想到卻跌了一跤。

（平行剪輯）小美不耐煩地拿起手機看時間，並傳了訊息「到底要我等多久？」

我趴在樓梯間，我發現右手已經骨折了，手機訊息聲響起，我卻無法拿起手機。

（平行剪輯）小美負氣離開，將兩張電影票丟在街頭，然後離去。

我躺在樓梯間大喊救命。

「交叉剪輯」則是類似的手法，只是不限同一時間發生的事。例如我們可以把成年跟童年的經歷並列，來做交叉剪輯：

我看著眼前的老婆，清楚地聽到她說「還是我們離婚吧？」

（**交叉剪輯**）童年時期的我看著父母在我眼前吵架。

現實中，老婆在我眼前流下淚水，老婆說：「你都不說些什麼嗎？」

（**交叉剪輯**）童年時期的我看著母親，母親問我：「不然讓小明來決定，小明，你說你想要跟爸爸還跟媽媽？」，童年的我無語。

成年的我一臉木然，看著老婆帶著行李離開我們的家，忽悠二十年，又剩下我一個人了。

而常見的「時間蒙太奇」、「美式蒙太奇」、「交錯蒙太奇」指的也是「交叉剪輯」，例如：

為了呈現一支球隊在暑假兩個月間，所有的球員都放棄假期，密集苦練，導演拍了四到五種練球的場景，分別在不同的天候、日夜呈現，球員們也換了四到五套服裝，將這四到五種練球場景混剪在一起，再搭配一首熱血、激勵人心的配樂或是歌曲，觀眾就會產生錯覺，好像在這一到兩分鐘之間，就看到球員兩個月間的努力一樣（實際上只有四到五次）。

名詞釋義就到這裡了，我覺得把這些分清楚其實沒有多大的意義，因為兩者背後的原理是一樣的，只是程度上會有所差異，對專業的電影工作者來說就是一個很好用的敘事工具而已，至

於搞清楚究竟工具如何命名？工具命名的規則又是什麼？我覺得對實際製作電影來說真的沒什麼幫助。更何況電影發展至今，「平行剪輯」與「交叉剪輯」時常被拿來混用，用來製造懸疑，或是刻意誤導觀眾以製造驚奇。

例如：在《蝙蝠俠》中，蝙蝠俠破解了謎語人的謎題，他發現謎語人下一個目標是自己的家；

此時**平行剪輯**：

蝙蝠俠的管家阿福在家裡收到奇怪的包裹。

蝙蝠俠撥電話給阿福，驅車狂奔，非常緊張。

電話聲響起，阿福卻因為太專注於包裹，而沒有注意到電話響起。

蝙蝠俠驅車狂奔，吶喊著「快接！快接起來！」

阿福打開包裹，發現裡面是遙控的炸藥，炸藥爆炸。

電話被接起來了，女管家跟蝙蝠俠通電話。

蝙蝠俠說：「你跟阿福快離開！那裡有危險！」

女管家說：「已經來不及了，一個小時前阿福被炸成重傷……」

蝙蝠俠開車到大宅外，看著破敗的大宅與濃煙。

像前面《蝙蝠俠》的例子，請問這是「平行剪輯」？還是「交叉剪輯」？這是分不出來的，

因為導演刻意誤導導演觀眾，讓觀眾以為蝙蝠俠趕路與管家阿福拆包裹是在同一時間發生了，讓觀眾以為是「平行剪輯」，可是隨著情節的推進才發現，阿福早在一小時前就受難了，蝙蝠俠的趕路根本徒勞無功，這個時候才發現原來是「交叉剪輯」。所以，幹嘛分那麼清楚？是不是？不如融會貫通吧！了解「平行、交叉剪輯」背後的原理，然後適時地用在自己的電影製作裡，用來幫助敘事通順，用來製造更強烈的戲劇性。

## 平行、交叉剪輯的原理

剖析「平行、交叉剪輯」的作法，其實就是不停地中斷敘事，使得被中斷的敘事懸而未決，進而產生**懸疑性**，幾個事件同時進行，不停地被中斷，並且交錯呈現，就會讓這些因為中斷而產生的懸疑一層一層地疊加上去，而「平行、交叉剪輯」的敘事原理，就在於**持續擴大的懸疑**，如此就能做到一加一大於二，甚至是大於三的戲劇強度。並且交錯進行中的場次，彼此之間還會產生「蒙太奇效應」，使得原先薄弱的敘事，變得更加強烈，並且蘊含弦外之音，使得電影的敘事不會因為中斷而碎裂，反而變得更加豐富，好幾件小事情集合而成為一件大事情。

的敘事不會因為中斷而碎裂，反而變得更加豐富，好幾件小事情透過「平行、交叉剪輯」的手法來處理，就能讓這幾件小事情集合而成為一件大事情。

「平行、交叉剪輯」可以是在撰寫劇本時就設計好的，但也可以是到了剪輯後製期間才決定的，使用的時機點則在於，當剪輯師發覺電影有個段落**過於平鋪直敘**，又或者是**太容易被觀眾**

**猜測到後續的發展**，在這個時候就可以考慮使用「平行、交叉剪輯」，來為這段原本可能被預測到的情節發展，增添強烈的懸疑性、戲劇性，使得電影變得更加精彩。

另外還有一個使用的時機點則在於剪輯師發現**某一場戲真的太長了**，又或者是**連續好幾場戲都太長了**，而這些場次的進行流程又很雷同，但又因為這是必要的情節，所以無法捨去，這個時候也可以使用「平行、交叉剪輯」，將這幾個很長的場次交錯、並置，中間就可以省略掉很多瑣碎的動作，同時還能夠為電影增添強烈的戲劇性。例如：

反派發威了

第一場：殺手去殺 A

第二場：殺手去殺 B

第三場：殺手去殺 C

到了第四場戲，觀眾不用看也知道再來殺手應該會去殺 D。

要觀眾一直看類似的重複場次，真的會讓觀眾覺得很累、很悶、很無聊。這個時候就可以選擇把殺手分別去殺 A、B、C、D 的四個場次，使用「平行、交叉剪輯」交錯地剪在一起呈現，這樣就能夠讓觀眾產生一個錯覺，反派一發威，ABCD 幾乎同時遇害，這樣子更能夠凸顯反派發威的強大，來讓連續類似事件的戲劇張力變強。

像這樣子的作法，就近代電影來說，尤以克里斯多福‧諾蘭導演的電影，做得最明顯、最多、也是最好。例如在《全面啟動》之中，就有以下類似的呈現：

1‧**汽車旁，主角們辛苦地搬運傷兵，搬到一半，切！**

2‧男配角走到窗邊發現有敵人，切！

3‧**汽車旁，主角們辛苦地搬運傷兵上車，搬到一半，切！**

4‧男配角在窗邊遭受子彈攻擊，男配角躲起來伺機反擊，窗外的敵人越來越多了，男配角準備起身，一起身就切！

5‧**汽車裡，傷兵被搬運上座，痛苦表情，切！**

6‧窗外的敵人中彈，痛苦表情。

7‧**主角在車上喊「他媽的！諸事不順！」**

8‧男配角快速開了兩槍，窗外敵人又兩人中彈，危機排除。

從例子來看你會發現，用粗體字標起來的主角那邊的故事線，其實一點也不刺激，基本上就是一直慢吞吞地在搬運傷兵而已，但只要將男配角遭遇槍戰的的那條線剪進來做平行剪輯，也會產生「蒙太奇效應」，讓觀眾誤以為男主角搬運傷兵的過程，好像也會遭到槍戰中的流彈射擊，險象環生，實際上兩個地點其實離得滿遠的，男主角那就能夠讓兩條線變得同等緊張，

裡其實相對安全。而男配角所遭遇的槍戰其實也不是多大的動作場景，但因為男主角那條線慢吞吞，變得好像一個倒數計時的沙漏，男配角必須撐到男主角他們把傷兵搬上去，才能夠展開正式的反攻，這也是「平行、交叉剪輯」能夠引發「蒙太奇效應」產生弦外之音的很好的例子。

所以說「平行、交叉剪輯」並不是要讓觀眾站在全知的觀點，或者說要讓觀眾很客觀地來觀看多處發生的事情，反而我們是用「平行、交叉剪輯」來讓觀眾產生錯覺，讓觀眾以為**事情比眼前發生的還要嚴重**，及越來越複雜的「蒙太奇效應」**混淆觀眾的理性，利用疊加的懸疑，以**這也才是「平行、交叉剪輯」這個手法最主要的目的。

另外我在韓國電影《屍速列車》裡也發現一個很好的作法，《屍速列車》的主要場景都發生在列車上，大部分的時候都是主角一行人在列車上跟殭屍展開死鬥的過程，然而列車的每一節車廂都長得差不多，觀眾看久了難免會覺得膩，覺得重複，《屍速列車》則利用「平行、交叉剪輯」的手法，讓同一台列車的危機可以無止盡攀升，舉例如下：

分場一、車廂前側，角色ＡＢＣ進入車廂前側與殭屍群廝殺（主戲都在演這個）。

分場二、車廂後側，Ａ先逃到車廂後側，回頭看向ＢＣ兩個角色。

分場三、車廂前側，ＢＣ跟殭屍群持續廝殺，但是Ｂ成功突圍，跑向車廂後側。

分場四、車廂後側，Ａ接應Ｂ來到車廂後側，兩人共同回望車廂前側Ｃ的狀況。

分場五、車廂前側，Ｃ孤軍奮戰，好像快要撐不住，快要陣亡了。

分場六、車廂後側，AB兩人很著急。

分場七、車廂前側，C突圍了，跑向AB所在的車廂後側，殭屍也蜂擁而上。

分場八、車廂後側，千鈞一髮之際，車廂後側的AB接應C，然後很驚險地把門關上，阻擋著蜂擁而上的殭屍。

從例子中你會發現，不論是劇本原先就這樣寫，還是導演就設計這樣拍，或是剪輯時才決定這樣呈現，總之製作這部電影的人很巧妙地將同一個車車廂，切割成列車車**前、後側兩個空間**，並且在剪輯的呈現上，透過觀點鏡頭的連接，來讓同一台列車也可以在列車前、後側兩個空間之間，產生「平行剪輯」的效果。故事裡成功逃往列車後側的角色，他們到達那裡之後原則上沒有事做，只能夠乾瞪眼而已，但是透過「平行、交叉剪輯」的手法，就能夠讓兩個場所的角色心境交錯、交疊，讓兩地的角色互相影響，以至於情緒張力被放到最大，呈現出如此精彩的結果出來。

## 平行、交叉剪輯的具體作法

先前分享了使用「平行、交叉剪輯」來處理電影敘事的時機點，現在要跟各位分享實際在執行剪輯的具體做法。「平行、交叉剪輯」雖然效果很好，可以把幾條原本可能會無趣的故事線，

變得極具戲劇張力，但要是處理得不好，就會讓觀眾感到敘事破碎，情節線跳來跳去，反而有點難以適從。

執行「平行、交叉剪輯」的時候，首先就是要找到每一條故事線的**共通點**，這個共通點可以是**情節**上的共通點，也可以是**鏡頭畫面**上的共通點。

情節上的共通點可以是之前提過的例子，我看著老婆跟我提離婚，同時想起過往父母離婚的回憶，這兩段情節有強烈的共通點，因此就可以很容易地剪在一起，並且相互映照。

而我在剪輯《粽邪》的時候，有一段情節是三個角色各自回家，並且各自都在同一個晚上遇到鬼怪作祟，這也是一個很明顯可以拿來做「平行、交叉剪輯」的時機點，當時我將三個角色回家的情節同時並置、交錯，並讓他們三個角色幾乎同時遇到鬼怪作祟，這樣就把鬼怪的威力渲染得極其強烈，更具戲劇張力。

而如果沒有情節上的共通點的話，則要找鏡頭設計上的共通點，例如說，有沒有相同的鏡頭畫面設計？

例如前面的例子提到，《屍速列車》用觀點鏡頭來銜接兩條不同的線，又或者前面提到《全面啟動》的例子，主角將傷兵搬上車，傷兵表情痛苦，此時平行剪輯男配角窗外的槍手中彈，表情痛苦，利用這樣相同的鏡頭畫面表現來作為轉接。

而我當初在剪輯《粽邪》這部電影時，我將三位角色步入黑暗的鏡頭平行剪在一起，同樣都是攝影機在角色的背後拍攝，前景是角色的背影，後景則是無垠的黑暗，將這三條不同故事線，

但是相同的構圖並置在一起，三位角色各自在不同地點面對的黑暗，就好像連在一起一樣，形成一股瀰漫整個濱海小鎮的巨大黑暗。

最後還有一點要注意的就是，如果有超過三個以上的故事線做「平行、交叉剪輯」，故事線的來回穿梭**不要太過於遵照相同的順序**。例如：

ABCD四條線，你可以這樣子剪A1、B1、C1、D1，然後試著不要再跳回A1，而是這樣子接B2、A2、C3、D3，然後是D4、A4、B3、C5，像上面這樣子，雖然依然都會演到ABCD四條線，但是故事線來回穿梭不要依照相同的順序，不然觀眾會很容易預測得到故事的走向。

另外，ABCD四條故事線來回穿梭的時候，一旦觀眾明白每條故事線都在同一個時間軸上進行時，就可以適時省略每一條線的過程，也就是上面展示的作法「B2、A2、C3、D3、D4、A4、B3、C5」，C3之後演了其他故事線，而在跳回C這條故事線的時候，就可以演到C5了，C4可以省略不演，這樣子也能夠讓觀眾更能夠感受到電影的懸疑性，還能讓電影敘事的速度加快，讓觀眾感覺到刺激的感受。

## 在同一場地做「換場」──場次跳接

最後再來介紹一個很接近「平行、交叉剪輯」的作法，我把它稱作「場次跳接」，亦即在同

一個場地，卻在剪輯點過後就換場，角色的位置、動作可能都略有不同，同場地換場，也是一種現代電影很常使用的轉場手法。「場次跳接」的作法，可以讓觀眾感覺到時間快速流逝，很常用在一個漫長的討論，或是一個繁忙的工作場所之中。在《雲端情人》之中有這樣的例子：

主角西奧多與前妻相約在餐廳談離婚，兩人已經分開多時，這次的見面只是為了簽字。西奧多與前妻閒話家常，似乎離婚之後還能當朋友，西奧多拿出離婚協議書，前妻猶豫了一下，西奧多眼神也露出不捨，前妻最後還是簽字了，西奧多神情悲傷。而就在這個西奧多悲傷的臉部特寫時，下一個鏡頭變成→**遠景**，同一場地，西奧多與前妻用餐中，兩人繼續閒話家常，互相詢問彼此的感情狀況，西奧多開始聊起新戀情，只不過對象並不是真人，而是ＡＩ……。

像例子這樣子，只是在一個剪輯點之後，同樣的場景，但是角色的位置、動作都不一樣了，桌上的離婚協議書也消失不見，而變成餐前的沙拉，兩人正在用餐。雖然有類似跳接的感受，但卻會被現代觀眾理解為時間快速飛逝，好像兩人已經聊了很久很久。

又或者是在《全面啟動》中，夜晚，愛蓮走到寇布的辦公室，詢問關於「夢境標記物」的原理，兩人面對面講話，寇布跟艾連講解其運作的原理與由來，之後寇布問：「那妳夢境迷宮設計得如何了？」，而就在這個寇布詢問的臉部特寫之後，下一個鏡頭變成→同場地，**遠景**，寇布觀看著愛蓮的設計圖，愛蓮背對著寇布講解自己設計夢境迷宮的理念。

《全面啟動》的例子也向各位展示了「場次跳接」的作法，這樣的剪輯可以省略掉瑣碎的動作，而讓對話的重點直接展現在觀眾的眼前，同時也表現了時間快速的飛逝，好像兩人已經討

論了一整個夜晚一樣。

執行「場次跳接」時，在兩個場次的中間，**必須要有一個鏡頭來做轉場使用，才不會讓觀眾**感到混亂。前面的兩個例子都使用了「遠景」來轉場，但也可以使用場地內的物件特寫來轉場。

例如在《全面啟動》的例子中，我們也可以這樣子剪⋯寇布問：「那妳夢境迷宮設計得如何了？」，而就在這個寇布詢問的臉部特寫之後，下一個鏡頭變成→同場地，**愛蓮的設計圖特寫**，觀眾聽到愛蓮講著設計理念，然後才是一個遠景，寇布觀看著愛蓮的設計圖，愛蓮背對著寇布講解設計夢境迷宮的理念。

像這樣子呈現也是可以的，總之「場次跳接」的技法需要一顆，或是一組鏡頭來作為轉場使用，才不會使觀眾感到混亂。

## 交叉剪輯＋場次跳接的混用例子

以上所述的總總技法，都是可以混合使用，或者說本書提到的總總技法，實際在剪輯電影的時候，其實都是混著使用的，若對每個技法融會貫通，執行剪輯的時候就能夠隨心所欲，創造更流暢、更生動、更富戲劇張力的電影敘事。

例如在影集《后翼棄兵》第四集中，有這樣的作法：

分場一、（客廳）女主角在整理男友客廳。

分場二、**場次跳接**，（客廳）女主角在喝男友的藏酒。

分場三、**交叉剪輯**，（房間）女主角在整理男友房間，女主角穿上男友的衣服賣弄風騷。（聲音是跟媽媽講電話，說今晚也不回家）

分場四、**交叉剪輯**，（電話旁）女主角跟媽媽講電話，媽媽問：是不是跟男生在一起？

分場五、**交叉剪輯**，（房間）女主角在男友房間賣弄風騷。

分場六、**交叉剪輯**，（電話旁）女主角跟媽媽講電話，要她放心，媽媽卻覺得交男友也不錯。

分場七、**交叉剪輯**，（客廳）女主角在狂飲男友的藏酒。

分場八、**交叉剪輯**，（房間）女主角在男友房間賣弄風騷。

分場九、**交叉剪輯**，（客廳）女主角在狂飲男友的藏酒。

分場十、**交叉剪輯**，（客廳）女主角在男友房間賣弄風騷。

分場十一、**交叉剪輯**，（客廳）女主角在狂飲男友的藏酒。

分場十二、**交叉剪輯**，（房間）女主角在男友房間賣弄風騷。

分場十三、**場次跳接**，（房間）女主角從男友床上起床，男友還是沒回來，女主角一臉失望。

《后翼棄兵》這個例子裡的作法，剪輯師混合使用了「交叉剪輯」與「場次跳接」，又帶有前面篇章提到的「不連戲剪輯」、「跨越一百八十度線」，混合使用了四種剪輯的手法，來呈現

女主角此時此刻放蕩不羈的心理狀態，尤其在分場七～分場十二的時候，這一組「交叉剪輯」展現了女主狂放的心境，持續堆疊以至於接近重複的訊息，也讓觀眾感覺到疲憊，最終一個突然的「場次跳接」換場，讓觀眾感覺到時間快速的飛逝，宴歡過後，女主角一個人躺在男友的床上，感到內心極度空虛。

## 刪得越多，內容越豐富的進階剪輯

以上提到的是進階的剪輯技巧，為何稱作為進階？因為實際在執行剪輯的時候，我們會先把分開的故事線都分別剪輯完成，之後再決定是否要用「平行、交叉剪輯」來拆散場次，或是使用「場次跳接」的技巧來省略場次的部分內容，讓電影經過這樣的剪輯處理，反而變得更生動、更精彩、更富戲劇張力。

也因為「蒙太奇效應」的緣故，場次的內容明明大幅度被刪除了，卻反而更加豐富，並且富含弦外之音，其內容還會超越原本的分量，「平行、交叉剪輯」、「場次跳接」很適合拿來解決電影剪輯在比較末期時所遇到的困難，也很適合透過這些技巧來刪減電影的長度。

# 08

# 小孩和動物的情緒是剪出來的

小孩、動物的戲怎麼剪？這應該是讓很多剪輯師頭痛的問題。兩者處理的方式差不多，我就以小孩演員來舉例，跟各位分享諸多方法。

剪小孩的戲要掌握幾個要點，首先是**沒有所謂的天才小童星**，沒有一個小孩天生就能揣摩那些他沒經歷過的人生百態，一定要經過導演的引導、輔助，之後再經過化妝、戲服、攝影、燈光、剪輯、音效的加工，最後才是電影銀幕上所呈現的**完美演技**。我所遇過最好的小孩演員可以演出一種情緒，並且把那個情緒呈現得最自然，但卻很難遇到能將多種情緒轉換自如，或是在單一情緒裡做出細膩層次變化的，而這些困難的演技，則需要每個主創人員發揮他們的創意，對角色進行加工才行，以下就來分享剪輯師是如何運用剪輯的技術參與戲劇角色的演繹。

## 用剪輯呈現細膩的表演層次

具體的做法是這樣子的，首先，如果你擁有同一段表演（Shot，註1）的多個鏡次（Take，註2），

雖然只有少數的鏡次被導演認為是OK的表演，但其實從NG到OK之間，就有了層次的差異。

雖然小孩演員一次只能呈現一個層次的表演，但因為電影會拍很多次，使得剪輯師實際上有了小孩演員各種不同層次的表演。

因此建議剪輯師在剪輯小孩演員，或是動物演員的時候，不可以只處理被標示為OK的鏡次，而應該將所有不同鏡次、不同層次的表演素材拿來靈活運用、互相組接，這樣子就能夠用剪輯的技術，為小孩演員，或是動物演員修飾出有細膩層次變化的表演，而這個過程中，我覺得剪輯師也共同參與了角色的詮釋。

## 找出小孩心思的潛台詞

影視劇裡，對小孩子角色最糟糕的處理，就是把小孩當成天真無邪的「寵物」。小孩子並非是無心思的，你回想一下，在你小的時候，第一次覺得怨恨是什麼情況呢？第一次感到慾望是什麼時候呢？第一次被怒火充滿你的心思，又是什麼時候呢？是不是，你從小就有很多心思，或許天真，但絕非無邪。未經教化的孩子，內心的情緒其實更加滿溢，也更容易失控。

很多時候小孩子在大人面前看似天真無邪，或是眼神放空，害羞無語，那只是因為他們不太擅長表達，或是懼怕大人的責罵，所以才把情感跟心思藏起來，不願意跟大人多做溝通，而選擇最不會被責罵的表達形式就是**不表達**。我認為小孩的心思跟大人是無異的，只是處理情緒的

熟練度差很多，情緒很容易暴衝，溝通的技巧也少很多，時常表達不清楚，導致很多誤會，我覺得人不管長到多大，靈魂最根本的那一塊其實是不變的呢！也因此剪輯師在開始剪輯之前，我必須自己在心中好好地把小孩角色演一次，才能夠一起參與角色的詮釋。剪輯師要觀看表演素材，並且把小孩心中那些沒有被演出的「潛台詞」通通想一遍，把那個**跟大人無異的小孩心思**都捉摸一遍，這個時候孩子的心情是什麼？如果我是他，我會怎麼想？我小時候是不是也有**類似**的片刻？當年的我又是怎麼想的呢？根據以上的邏輯，剪輯師要在心裡好好表演，才能夠在接下來的階段，去挑選出對應的影片素材來編輯情感與故事。

## 挑選素材—動作

剪輯師要根據上述譜寫出來的小孩心思潛台詞，在拍攝素材裡尋找足以表達潛台詞的「動作」。人類無時無刻都在「動作」，小到呼吸、眨眼、眼神飄移，這些都能夠表達出豐富的情緒。我們有時看到同事走出主任辦公室，他一句話都沒講，你就會問他「你還好嗎？主任跟你說了什麼？」，是吧，肯定是他的臉色、神情，或是細微的動作被你發現了吧，我們現在要尋找的就是這樣的「動作」，也就是 Acting，這個詞被翻譯為「表演」。例如：

Shot 01 社工：弟弟你還好嗎？

Shot 02 弟弟**眨了眼**，沒有回應。

Shot 03 社工：怎麼了嗎？

Shot 04 弟弟**眼神飄走**。

你看，是不是一句台詞都不用說，觀眾就能夠了解小孩的心思了呢？從例子中我們就能看出弟弟一定有心事，而且他不願意跟社工透露，這樣的懸而未決也讓觀眾心急，想要知道弟弟到底遭遇了什麼事情。而實際上剪輯師只是挑選了一個「眨眼」，人無時無刻都在眨眼；還有一個「眼神飄移」，小孩演員超容易分心，眼神一天到晚飄來飄去。上述的兩個動作看似都是無意義的，但只要去挑選可以對應潛台詞的動作，把這些看似無意義的動作，賦予潛台詞的意義，那就能夠表演出細膩的心思了。

但要注意！你不要以為這些「剛好」都是小孩演員所演出的，更多時候是剪輯師努力從素材裡面去撈出來的（註3），剪輯師要搜尋素材，當作蒐集零件一樣去找出小孩演員無意識做出，卻足以表達情緒的「細微動作」，然後再放在對應的台詞上。

對剪輯師來說，我們沒辦法在當場演出，也沒有辦法運用我們的肢體肌肉無中生有創造表演，但在剪輯軟體前面，我們卻可以像是選擇題一樣，去素材中選出適當的表演，然後放在正確的時機裡頭，我們是用這樣子來參與角色的詮釋與演出的。

而在大多數時候，其實也不用這樣到處去蒐集素材，小孩演員只是反應慢了點，又或是反應

在錯誤的時機點，在台詞的前後去翻找，應該就很容易找到了。所以也可以說，剪輯師大幅度地參與與角色的表演喔！

## 剪輯的小祕訣

因為用剪輯移花接木偷來的表演會有些許不自然，所以剪輯的每一個 in 點（**註4**），都要能讓觀眾意識到動作的存在，也就是說每一個鏡頭的最開始，都是一個明顯的戲劇動作。這樣的做法，就會讓觀眾的目光馬上被動作吸引，觀眾每一次看到小孩，映入眼簾的都是那些可以表達情緒的戲劇動作。如此就會讓觀眾覺得這位小孩演員超會演戲！好多層次、好多心思！其實很多時候都是剪輯師下的苦工。

另外，一個表演也不宜放得太長，否則「沒有層次」這點很快就會露出破綻了，如果表演的力道還不夠，那就裁切畫面，改變構圖，放大那些戲劇動作的強度，又或者是做「後期 Zoom in」，也就是用剪輯軟體去模擬攝影機的放大功能，讓畫面的中心微微放大百分之五到百分之十的大小，這樣也可以引導觀眾的視線去看到那個微小的表演，讓表演去產生漸進式的變化。

小孩演員、動物演員、素人演員通常被認為很難處理，都可以使用上述的方法來解決問題，其實以上的方法也不過是剪輯表演的基本功夫，若真要說這篇文有什麼很了不起的祕訣，我覺得應該就是「小孩子的心思跟大人無異」這句話吧！

註解

**1.Shot**——鏡，一個場次之下，每一個畫面稱之為 Shot；但這裡指的是電影拍攝中，攝影機開機到關機中間所拍攝下的內容。

**2.Take**——鏡次，因為通常一個 Shot 會拍攝多次，直到導演覺得達到完美的呈現為止，因此不同的鏡次稱為 Take。

**3.撈素材**——這是台灣影視行業裡的行話，意思是指瀏覽所有拍攝的素材，抱著「瞎貓遇上死耗子」的心態，去素材庫裡面尋找沒有在拍攝計畫裡拍到的畫面，更多時候這是一個碰運氣的行為，會花上大量的時間，效果也不會比計劃拍攝到的素材好，但聊勝於無，也被認為是剪輯師無中生有，創造奇蹟的時候。

**4.in 點**——指該鏡頭出現在銀幕上的第一個影格，也就是一個鏡頭的最開始。

# 09

## 逼出電影觀眾的大把眼淚

為了要讓觀眾對虛構的電影信以為真，做戲的人也必須讓自己完全投入在裡面。在這樣情緒最高潮的場次當中，剪輯師不可以把角色當角色，情節當情節，台詞當台詞，而必須都要當真才行。

剪輯師必須要想辦法洗腦自己，讓自己完全投入在拍攝素材裡面，想像自己就在事件的現場，旁觀著發生的一切。角色不是角色，而是我們認識的人；台詞不是台詞，而是我們認識的人說出的肺腑之言。每一次看素材都要讓自己如臨現場，每一句話都要是第一次聽到的那樣。

而為了要達到這樣的境界，剪輯師必須具備和演員一樣投入情境的能力，以上是一開始必須準備的步驟。

將自己一部分真實的情感與回憶投入在裡面，剪輯師不只要演旁觀者、演觀眾，還需要演角色。為了要達到角色的情感，剪輯師要提取自身的經驗、過往的回憶，想像離別的場次中，過世的如果就是自己的親人，自己將會有什麼樣的反應、做法？剪輯師要透過想像力，將自己一部分真實的情感與回憶投入在裡面，也才能去選取表演、反應。

## 編寫、組建潛台詞

在那種感人落淚的場次裡，角色與角色之間已經不需要千言萬語，幾個眼神的對望、簡單明瞭的台詞，就能夠發揮出動人的情感。誰會在死前還叨叨不休呢？是吧！雖然台詞不多也不清楚，但其實每一個眼神對望、每一個小動作，以及每一個無言凝視，都代表著清楚的情感與「**潛台詞**」。

他摸著她的頭髮，代表的是疼惜，或是最後的問候。她看著他微笑，回應的是「還能再見你一面真是太好了」。這些無言的潛台詞都暗藏在每一個眼神與動作之中，剪輯師必須清楚地察覺每一個動作代表的意義與潛台詞。或是發掘、或是編寫，並依照寫作的邏輯，將之組合而成一個清晰卻無語的敘事。

我個人的方法，或說是私房的怪癖，就是會邊剪，邊將這些潛台詞唸出來。反覆地檢視潛台詞所組成的「**文章**」有沒有問題，又或是可以試著改變**詞語（鏡頭）**，更改修辭、文風使得**文章（影片）**能夠更動人。潛台詞組建的眉角在於其雖是無語，但卻清晰，所以試著在剪輯的時候把它唸出來吧！這是很好的方法喔！其實觀眾在看電影時，腦中也產生很清晰的潛台詞喔（只是沒唸出來而已）！

## 善用劇中旁觀角色的反應

劇中旁觀角色的反應會提醒、引導觀眾該做出什麼反應，旁觀角色的反應鏡頭彷彿是在提醒觀眾，彷彿是在說著：「是不是該感動了，該哭了，該哭出聲來了喔！」觀眾需要這樣子的引導，才會去對影片做出正確的反應。

但不宜喧賓奪主，這些反應都不宜過長，剪輯點也不宜太精準，但可以藉由旁觀角色的反應作為一個情緒的起點，讓觀眾開始慢慢地被牽引，更重要的還是讓觀眾自己去觀察角色，讓觀眾看似自己在腦中產生潛台詞，實質上是剪輯師的精心安排，而就這一點來說，我覺得跟恐怖電影的做法非常相似，恐怖電影也時常用角色的眼神、表情，來暗示觀眾那個無形的鬼魅已經靠近了。

## 善用音樂的鋪墊

音樂的鋪墊很適合用來催情、煽情。但因為這個手法太好用、太多人用了，所以必須做得不著痕跡才行。

這個做法有幾種層面，首先呢，要了解，音樂是拿來抒情的，抒發情感，而不是產生情感。

觀眾要先有情感，你才催得動，所以不可以在什麼事都還沒發生的時候就下音樂催情，這個會

使觀眾產生反感的。在還沒有情感的時候，其實要用前面提到的「旁觀角色的反應」來做比較好，用反應鏡頭來暗示觀眾，這個時候應該要有什麼情感，觀眾帶著這樣的情感，就能讀懂角色表情所代表的潛台詞，於是觀眾在意識上就與你的電影敘事同步了，等這樣的情感產生之後再來催情。

音樂是拿來抒情的，音樂作為讓觀眾情感**宣洩的出口**，我們只是用音樂來把水庫的大門打開而已，裡面滿滿的水，都是觀眾已經有的情感。以上所述，是音樂用來抒情的第一種層次用法，第二種層次的用法則是要做出多段落的情感，並且用多段落的音樂去催情。

當觀眾累積到一個程度，你用第一段配樂讓他宣洩以後，讓第一段的音樂慢慢消失，故事繼續進行。讓觀眾以為這段催淚戲就這樣了，讓觀眾放下戒心，靜靜地觀看故事。當故事又進行到感動的時候，你可以再放第二次的配樂，這次試著隱晦一點，隱藏一點，讓觀眾在這個陪襯的音樂之下，又陷入那樣的情境，又產生情緒，觀眾的情緒水庫又開始注水了。而當觀眾察覺音樂存在的時候，他的情緒早就陷入你的套路之中。

故事繼續演出，你再找個段落讓音樂慢慢消失，又演了一段戲，真的受不了了，觀眾光看戲就哭了，角色哭了，觀眾哭了，旁觀角色也哭了，就在這個時候放情感磅礡滿溢的主題曲吧！雖然觀眾已經哭了，但我們再來就讓觀眾哭出聲音來吧！主題曲很大聲的，不用害羞啊！讓卡在眼框的眼淚流到臉頰上吧！進行一個最徹底的宣洩吧！

只放一段音樂，觀眾會察覺到你的套路，第二段音樂，讓觀眾開始失去戒心，第三段音樂，

觀眾就加入這個流淚派對了。

當然，並沒有規定說一定要剛好放三段，可以視情況來做調整，你可以放數段音樂，但原理是一樣的。

## 將情節分段落，展開 Combo 連續技

剪輯師看完劇本，看完素材之後，要將情節與台詞分段落、分批來處理。要清楚地了解情緒最高的情節段落在哪裡，並且逐段增強。

關鍵的做法在於，要在每一個段落都讓觀眾誤以為「**就只有這樣而已**」。第一段結束，「就只有這樣而已」，有點感人啦，沒想到繼續演出第二段；第二段結束，「就只有這樣而已」，起雞皮疙瘩了捏，還行、還行、沒想到還有第三段；第三段結束，「就只有這樣而已」，我眼框泛淚了，好感動啊！天哪，還有第四段、第五段，越來越緊湊、越來越強，我的眼淚 Hold 不住了！

將感人的場次分段落來處理，並在每一段都讓觀眾以為強度僅此而已，就能夠對觀眾展開連續技，趁勝追擊！擊潰觀眾的理性，讓他們用感性對著虛構的情節付出真感情，讓他們拋開羞恥心，在電影院裡嚎啕大哭。

# 讓以上幾點「蒙太奇」起來吧！

「蒙太奇」意指不同的事物並置，會產生新的意義，甚至改變原本的意義。

不只鏡頭跟鏡頭之間會有蒙太奇效果；影像跟聲音之間也有蒙太奇效果；影像跟台詞之間；台詞跟台詞之間，都會有出色的蒙太奇效果。蒙太奇至今都很難對非電影專業者解釋，因為它產生效果的過程實在太無形了，太不容易被察覺了，觀眾根本不知道什麼時候被影響到的，因此非常適合影響人於無形之間。

因此在融會貫通以上幾點作法後，你也可以將以上幾點的作法並置，混用，就會產生一加一大於三的蒙太奇效應。重要的是你得察覺不同的事物並置將會產生什麼樣新的意義，而蒙太奇碰撞產生出來的新意義，其實又能進一步地蒙太奇起來，而這就是電影敘事最玄妙的地方。

## 檢視剪輯成品的方法

觀眾來看電影並不是為了故事，而是為了得到情緒起伏，或者說，故事的目的是本來就是為了讓觀眾能產生情緒起伏。因此，電影從業人員千萬不能冷靜地檢視電影的成品。

剪輯電影成品的時候，電影從業人員是要扮演觀眾，讓自己情感澎湃，想像自己一口氣看了前面所有的場次，先前場次所累積的情感、經驗，都要想辦法用想像力累積起來。要像觀眾一

樣邊看、邊享受電影，用觀眾的角度去看，而不要用「**編審**」的角度去看，讓自己在每一次檢視的過程中，盡可能地產生情緒起伏，別忘了，你的目的不是為了做出電影這個文本而已，而是要透過電影來讓觀眾產生情緒起伏。

你要檢視的是情緒起伏的機制，最好的方式就是讓自己也把情感投入進去，投入電影、投入角色，不哭一次，怎麼能知道電影好不好哭呢？

# 10

## 多機拍攝的剪輯奧義

隨著電影製作預算的上升，越來越常遇到多機拍攝的劇組，雙機拍攝算常態，大場面則三到十台攝影機同時拍攝都有。又，數位電影時代，少了底片昂貴的成本壓力，「多鏡位」拍攝也早已是常態，平均一場戲會有五到十個鏡位，多鏡位敘事遇上多機攝影，鏡頭數量則是相乘的。

例如：六組鏡位×雙機攝影，剪輯師將在情節裡的每個剎那都有十二種選擇。初次遇到這種狀況的剪輯師難免會心慌，太多選擇反而不知如何是好，於是努力地把所有鏡位都看過一次，從頭審視、思考一次，詳細思考每個鏡位的設計理由，然後才開始剪輯。這個方法聽起來是理所當然，但在這個數位電影時代中是不切實際的。

如果只有十二個選擇或許可以用這種老方法勉強辦到吧，但如果你有五十個以上的選擇呢？而且這場戲只有三分鐘而已，真的不誇張喔，現在這個時代，很容易就會遇到這麼多鏡位！等到看完五十條表演鏡頭，早就忘記第一條的細節了！而且這樣要花上太多時間在看素材，工作效率奇差無比，在這個資訊爆炸的時代，影片製作的時程其實更加地短呢，為了因應時代的變化，所以需要新的方法才行。

## 超過十個鏡位，就不要思考了

在正規的情況下，銀幕同時只能呈現一個畫面，所以第一個要跟大家分享的觀念是，請把你的腦袋反轉過來，你不是要去思考用哪一個畫面，反而是要去思考「**不用大多數的畫面**」，如果有五十五個選擇，那麼有五十四個都會被你棄掉。如果只是思考用哪一個畫面，你就會左思右想，猶豫來猶豫去，但如果一開始就思考要丟棄五十四個畫面，那在選擇上就會更加迅速有效率。

原則上超過十個鏡位以上，你就什麼角度都有了。而在什麼角度都有的情況之下，你不再需要思考如何運用「**有限**」的素材來呈現劇情，你現在手上的素材超齊全的呀！基本上你要什麼就有什麼了！這個時候剪輯師的思緒應該更奔放、更自由，因為你的素材不是有限的，而是近乎無限的。剪輯師此時要更像一個作家，而不是拼接工人，你要像個作家，隨意地去撿取自己想要的字句，你有更大的自由來撰寫你想要的故事走向，從這個角度來思考，多機拍攝對剪輯師來說就不會是負擔，反而能夠更加地隨心所欲。

## 不要平均地讓每個鏡位輪番上陣

初學者在剪輯多機作業時常犯的錯誤，就是讓每個鏡位都平均地出現在銀幕上。造成這樣錯

誤有兩個思考盲點：

1. 覺得劇組拍攝很辛苦，所以每一個鏡位都要好好發揮。

2. 花太多心思看素材，導致自己選擇困難，想要把自己看素材時所花費的心思都用上。

其實在電影的敘事裡面，不同角度的鏡位就代表不同的**觀點**，若是平均地讓每個鏡位都用上，那只會造成觀點的大混亂，讓觀眾捉摸不到故事的切入點，不知道該認同哪一個角色，不知道故事的走向，反而完全看不懂。我們是在說故事，不是在分配預算，不需要做到公平！竭盡所能地去偏袒故事的主角，或是該場次的主要角色就好了，觀眾需要一個投入的角色，一個切入的觀點，就以他的觀點為主軸，來組建每一個鏡頭吧！

具體的做法是這樣的，必須擬定主要敘事的幾個鏡位（大約三到四個），以那幾個鏡位為主幹來打造敘事，大約有百分之六十到七十的時間都用這幾個少數鏡位即可，其餘的大量鏡位只會用來點綴、修飾，或是加強某個瞬間，大部分的鏡頭可能只會出現一次，也就是零到五秒鐘左右，哪怕拍了這麼多，也只出現這麼一瞬間，但卻讓觀眾印象深刻，這樣子就夠了。這才是多機作業的剪輯序列所呈現的常態。

另一種作法是，將場次裡的情節分段，大多時候分成二到三段，第一段的主要敘事鏡位是編號一到四的鏡位，佔據了第一段的百分之七十的時間，編號五到十二的鏡位作為點綴，只出

現一瞬間;第二段的主要敘事鏡位是第十三到第十五個鏡位,佔據百分之七十的時間,十六到二十的鏡位作為點綴,只出現一瞬間。像這樣子分配你手上的鏡位也是可以的。

## 呈現的是空間,而不是線性的東西

最後講一個比較深奧的,在多機拍攝的條件之下,剪輯師有大量的鏡位可以使用,而在不同的觀點交織之下,所呈現出來的戲劇空間不是線性的,而是十分廣闊而立體的,不再只是單一觀點的線性射出,而是可以容納大量觀點的立體空間。

無論是物理上的空間、心理上的空間,你可以生動呈現物理上的空間,讓觀眾彷彿親臨現場,感同身受。你也可以用這種方式讓觀眾更貼近主角,讓主角心理上的空間發生更細膩的變化(因為你有很多鏡位、很多層次可以呈現)。

例如:你有三個特寫,大小分別是75%、100%、110%,後兩個大小並沒有差太多,但你是不是能夠在主角講到最在意的那句台詞時,換上那個只大了10%的特寫呢?這樣是不是能夠更細膩的呈現主角心理的變化呢?

線性的概念就是「我跟你」,立體空間的概念就是「不同的我」跟「不同的你」,如果兩個角色都有這三種特寫,那麼我們就能夠呈現更立體的關係,這樣子講大家應該就能體會了。

除此之外,還能夠在場次裡容納不同角色的觀點,使得故事的內涵更經得起推敲,而不流於

片面膚淺，但要小心，雖有不同角色的觀點，仍要抓一個主軸來讓觀眾當成切入點，以免造成觀點過於混亂。

電影的風格、拍攝手法、劇組習慣，大概每隔五年就會有一次大轉變，現在這時代就是這樣，時代一直在進步，我們也得努力地去適應、學習。

# 11 我的十年剪輯攻略——化解令人出戲的解說性台詞

「阿晟，這個劇本有很多說明性的台詞，你覺得該怎麼辦？」

「放心，我為這個事情已經準備十年了，我有很多招！」

「解說性台詞」充斥在影視劇之中，舉凡任何需要用台詞解釋的狀況，都屬於這個範疇之內。

例如：解釋這個人是誰？解釋我剛剛在幹嘛？解釋搶銀行的計畫為何？解釋為什麼我愛你？名偵探解釋為什麼他就是兇手？這些都是「解說性台詞」。

解說性台詞如果處理得不好，就會讓觀眾感受到編劇的介入、敘事者的口吻，而讓觀眾出戲，無法將虛構的故事信以為真。解說性台詞如果處理得好，則能夠大幅簡短敘事的時間，並且讓觀眾被影響於無形之中，默默吃下很多設定。以下提出我研究多年所想到的幾種方法：

## 先遭遇再解說

用事件發生的順序提出疑問，不鋪陳，讓事件就像意外一樣直接發生，過程中觀眾跟主角一

樣感到疑問，為什麼會發生這種事？為什麼主角會遇到這種事？先讓觀眾產生疑問，主角也產生疑問。這種作法帶來的好處是，觀眾會跟主角處於同樣的疑問狀態，更加深觀眾跟主角的精神連結；再者，讓觀眾產生疑問，也會讓後續而來的解說更有必要性，而不至於讓觀眾產生厭煩。

這個做法最好的例子就是《復仇者聯盟3：無限之戰》，片子開場沒多久，外星人就入侵紐約，主角群只能因應這個攻擊做出反應，等到大戰結束，回到奇異博士的至聖所，再由從天而降的綠巨人浩克來解說這次的敵人到底是誰？其目的又為何？

## 用鏡頭順序來提出疑問

剪輯時利用懸疑的手法，刻意不讓觀眾看到畫面中敘事的重點，同時讓角色解說疑問，並隨著角色的解說，再剪輯敘事重點畫面來讓觀眾看清楚。另一種方法是，用「**因果倒置**」的原則來剪輯。例如：「小說的內頁，一個男人的手在翻著書頁，我們聽到男人啜泣的聲音，小說的內頁上滴著男人的淚珠」。看到這樣的剪輯序列，觀眾腦中一定會有幾個問題：第一，誰在看書？第二，他看的是什麼書？第三，他為什麼看到哭？當這三個問題都確立以後，這個時候可以讓故事繼續進行下去，例如：「女主角下班回家，發現她的男朋友看著書在啜泣，女主角趕忙去安撫男朋友，並詢問他怎麼了？男主角回應，沒事，只是書太好看，男主角開始解釋書的內容，以及他多崇拜小說的作者」。

只要利用鏡頭順序把疑問製造出來，觀眾就會很想知道疑問的解答，這個時候就可以大方安排角色與解說性台詞來滿足觀眾的疑問，如此一來，解說性台詞就不漫長也不沉悶，關鍵就在於要「製造疑問，來讓觀眾需要解說」，這是一個很重要的概念。

## 用角色提出疑問

也有一個簡單的方法，就是讓角色來提出疑問，簡單地用台詞讓角色發問「那是什麼？」「你是誰？」、「為什麼我在這裡？」，然後再由另一個角色來回答他。這雖然是一個相對簡單粗暴的方法，但總比一個角色莫名其妙，就叨叨不休地為觀眾講解情節來好得太多了。

## 邊做邊講

其實邊做事、邊講話，本來就是電影表演的一個基本功夫。因為在日常生活中，除非是特別嚴肅的事情，不然人們不會放下手邊的事，面對面互相對談；除了接受訓誡、離婚、或是嚴肅的溝通，不然我們通常都是會邊做事邊聊天、邊吃飯邊聊天，或是邊走路邊聊天，這才是人類的溝通模式。

在我們所討論的狀況中，你也可以讓主角邊做事邊講出解說性台詞，例如：「女主角帶著公

事包走進廚房，公事包還沒放下，她把咖啡杯拿起來，一飲而盡，一邊說著，今天要開一個很重要的會議，真的要快點出門，否則遲到一定完蛋」。像這樣子，你可以讓角色做的事情符合台詞裡面的內容，這樣子不只會讓台詞更加生動，還可以讓觀眾被解說性台詞影響在無形之中。

又或者是漫威電影常常看到的畫面，鋼鐵人東尼・史塔克一邊製造著全新的致命武器，一邊對其他人講解這次反派的弱點。動作跟內容不一定要完全相關，像這樣子稍微有點不一樣，畫面跟台詞反而會產生蒙太奇的效果，進而碰撞出新的意義。所有的觀眾都會理解成「鋼鐵人正在製造可以對抗反派的致命武器」，在蒙太奇效應的幫助下，你甚至連這句話都不用講，觀眾就心領神會了，這也是很棒的一個方法。

## 邊發洩情緒邊講

還有一個更好的方法，就是讓角色一邊發洩情緒，一邊講述講說性台詞。例如在《復仇者聯盟3：無限之戰》中，恢復人形的綠巨人浩克帶著絕望的情緒，驚魂未定的語調，講述著他在外太空所遭遇到的敵人薩諾斯有多麼可怕，這次的敵人絕非易與之輩。帶著情緒講述，一方面可以讓觀眾了解角色的內心情緒，另一方面則可以了解到角色之於解釋中的情境的際遇，可以更加生動地讓觀眾了解解說的內容，同時又讓觀眾享受在演員的表演中，並且以此推進故事。

## 同時發生別的事情

有的時候可以在講述解釋性台詞的過程中，同步發生其實不太相關的事情，如此一來，解說的內容以及同時呈現的情節，也能產生蒙太奇的效應。例如：「電視轉播棒球比賽，主持人解說著今天的比賽有多重要，同時鏡頭拍攝到球場中，幾組主要角色陸續到場觀賽」，一方面觀眾可以了解到比賽的背景資訊，另一方面，觀眾的眼睛也正在看著角色已經到場，並且期待著主要角色們會在重要球賽有何表現。

現代觀眾都有強大的吸收資訊能力，耳朵聽著一個資訊，眼睛看著另一個資訊，大腦在作用蒙太奇效應將這兩者拼湊起來，並且產生新的意義。這也是一個很好的方式，可以讓解說性台詞生動地展現，並且不讓觀眾感到沉悶，還可以快速地推動情節。

## 解說多少才夠？

最近又有一則新的體會，在電影的第一幕之中，總需要為觀眾介紹角色、場景、世界觀。但有一個思考重點必須牢記，觀眾關注的並不是這些角色、場景、世界觀的資訊，而是這些角色、場景、世界觀的資訊組合在一起之後，所引發的觀眾對劇情走向的「**期待**」。要解說多少才夠呢？只要能讓觀眾對劇情的走向產生「期待」就夠了。

例如：「一個痛恨貓的中年男子，因為船難漂流到日本的貓島，在貓島上貓比人多，且因為颱風的緣故，貓島早已關閉。因此，這是一個痛恨貓的中年男子ＶＳ五百隻貓的故事」。寫到這裡，你們是不是已經對情節可能會有的走向充滿期待了呢？只要這樣就夠了，再來就讓情節推動，讓劇情開展即可，不必再多說了。

說明台詞、說明資訊，解說性台詞存在的的意義就是為了**引發觀眾產生對於劇情走向之「可能性」與「期待」**，因此一旦達到這樣的目的，就可以不用再說明了。而發現講再多也無法達到這樣的目的，則要考慮刪除整段台詞，因為那都是對劇情推進無用的資訊。

二○○九年，我在北京電影學院附近的小書店找到了一本書《編劇大師班》，這本書訪談多位編劇，裡頭記載了編劇的種種難關、煩惱，以及解決方案。其中有一個最難解的題目就是解說性台詞，書裡每一個編劇都很難提出完整的解決辦法，而以上就是我花了十年每日思索而找到的方法，是我的十年攻略。

# 12

## 剪輯紀錄片如何挑選素材？

最近剛花了十五天剪完一部紀錄片電影長片，仰賴很多方法，而不是純靠感覺，有效率，而且頭腦清楚地完成了，得趕緊將方法寫下來，以免忘了。剪輯紀錄片時，我相信對各位來說，最頭痛的應該就是「素材這麼多，應該怎麼挑選呢？」

首先要釐清的概念是，你並不是先「看素材」，然後再看看「有什麼素材可用」，請不要這麼做。在數位電影的時代，紀錄片的影片素材近乎是無限的，以前帶子貴、底片貴，都會省著拍，現在則幾乎無限量，攝影機隨時都開著，如果你打算用古早時代的方法，把所有素材都看過再來剪輯，不熬夜加班的話，恐怕會花上一整年的時間，當然如果有人付你一整年份的薪水請你看素材就另當別論了。透過此次的經驗，我將自己的心得整理出幾種方法。

### 先確認導演想傳達的理念

面對近乎無限的素材量，你應該要做的是：

1. 先跟導演溝通他的中心思想，以及想要傳達的觀點與理念。

2. 之後詢問導演到底拍了哪些「事件」，有什麼印象深刻的事件。在這個階段，你們可以快速掃視、瀏覽影片素材的狀況。

3. 重點來了，在紀錄片的工作流程裡，剪輯師更接近 **編輯**，「編」是「編劇」的「編」。詳細紮實進行了前兩個階段之後，剪輯師要開始整理、思考，並編輯之前透過素材所蒐集到的訊息，然後可以先用文字整理出一個簡易的「剪輯腳本」。

## 用文字整理出「剪輯腳本」

剪輯腳本更適宜由導演與剪輯師共同進行，用討論、聊天，又或者是說把文書處理軟體打開，先以「事件」為單位，來編排事件在電影時間進行中的「順序」，這樣就可以先拉出一個基本的架構。

在這裡要強調的是電影的時間，而不是真實的時間；影片可以順序、倒敘、插敘、回溯、平行剪輯、蒙太奇，有著各種呈現方式，請先把**現實世界的時間順序**給拋掉，否則很容易變成編年史、流水帳，會很無聊的，而且也大大限制了你的想法框架。

如果不是現實世界的時間順序，那結構事件的依憑是什麼呢？答案是「三幕劇結構」。「三幕劇結構」是「戲劇結構」（詳見第三章）。剪輯師要將導演想要傳達的理念，根據三幕劇結構，將事件先鋪排在戲

劇結構之中。剪輯腳本就是這樣子進行的。

在剪輯進行的前三天、或是第一週裡，大多數的時間都是在跟導演討論，並且撰寫剪輯腳本。

我們會將更多的時間花費在文書處理軟體上，而不是剪輯軟體上，這個時候更像是在寫作，而不只是在操作電腦。

那事件要怎麼放在戲劇結構裡呢？要知道，我們所要呈現的並不是該事件的「活動紀錄」，而是藉由這個事件來傳達導演的理念，也就是說，我們不是在「呈現活動紀錄」，而是在「詮釋事件」，而為了順利詮釋事件，我們必須先理出「戲劇事件因果關係」。

## 整理出 「戲劇事件因果關係」

紀錄片裡真實的素材是這樣的：

↓
一整天裡，有著各式各樣的天氣，可能都會有清晨、白天、烈陽、陰日、黃昏、傍晚、下雨、黑夜。

↓
一整天裡，我們的被攝者主角有著各種情緒狀態，他有開心、有失望、有興奮、有期待、有低潮、有沮喪。

一整天的拍攝素材裡，可謂什麼都有，紀錄片剪輯師應當先決定一整部片裡的「**戲劇事件因果關係**」。在此為「戲劇事件因果關係來」舉一個例子：

小明工作表現不好，被上司罵→所以導致……

小明心情不好了，他回家不想理女朋友→於是演變成……

女友卻因為小明的冷漠而跟他吵架→於是演變成……

女友負氣離去，小明才發現今天是兩人的交往紀念日→因此結果……

小明雪上加霜，非常沮喪。

在紀錄片的真實素材裡，小明就算是被上司罵，也不可能對全世界所有人都不理不睬，他還是會需要去買飯吃，還是會需要跟人寒暄，甚至小明還是會滑手機看可愛寵物影片，直到看到女友才開始跟她鬧彆扭。但因為上述呈現出來的「戲劇事件因果關係」，真實事件跟銀幕上的戲劇事件是不一樣的，為了「戲劇事件因果關係」，我們只能將被上司罵完的小明，他內心的抑鬱、低潮的情緒盡可能地凸顯出來，為了這樣，可能有拍到小明在看可愛寵物影片的素材就必須要捨棄掉，不能剪了，那些寒暄、客套，也可以先暫時省略不看。以此類推，你要為「戲劇事件因果關係」排除掉枝微末節的繁瑣細節，只保留絕對因果關係的主線事件，才能夠為觀眾理清事件的發展原由。

## 剪出「推動事件的情感動力」

承上所述，你會發現推進情節的都不是外在的事件，而是內心的情緒衝突。（小明心情不好……所以導致……然後心情更不好……沒想到卻……），所以在挑選素材時，最重要的就是根據「戲劇事件因果關係」來挑選、並剪輯出足以推進情節的「情感動力」，也就是「**情緒**」。

所以究竟剪輯腳本應如何撰寫、編排，除了「戲劇事件因果關係」，更重要的就是編排每一個事件之後所產生的「情緒」。又，因為一天之內在不造假、不重現、不演出的狀態下，在很自然的狀態下，人在一天之中，本來就會有七情六慾、喜怒哀樂，各種情緒通通都有。因此對於剪輯師來說，我們並不是去「看看素材有什麼東西」，而是先決定「**我們要什麼東西**」，再從那「近乎無限」的素材裡面去挑選我們所需要的材料。面對近乎無限的素材量，請不要感到害怕，換個角度想，基本上要什麼就有什麼。紀錄片拍攝的是真實世界，這個世界是豐富的、多元的、自然的，只要眼光精準，手法熟練，一定能夠找到想呈現的情緒素材。

又倘若真的找不到心目中的材料，這個時候就要修改剪輯腳本，想辦法用另一種方式來呈現，又或是找到其他的事件來替代，除非拍攝的天數不足，素材量不足，不過不用擔心，拍攝素材過量才是紀錄片的常態。紀錄片的拍攝跟剪輯，就是在預想與實作之間不停地拉扯，最終找出一個平衡為止。

## 訪談素材的挑選

紀錄片影片素材大體可以分成三大類：**訪談素材、事件素材、環境素材**，我們先從訪談素材開始說起。

大部分的紀錄片拍攝，都會對受訪者進行長時間的訪談，交給剪輯師的訪談素材必須包含「訪談逐字稿」，其中詳細記錄了訪談的逐字內容。而訪談逐字稿上面，至少每隔三分鐘就要標上時間碼，才能方便剪輯師在長時間拍攝的檔案之中，快速地找到訪談的內容，以上是基本的條件。

接著，請導演跟剪輯師雙方都要詳細閱讀訪談逐字稿，剪輯師根據導演想要表達的意境與內容，先在訪談逐字稿上用螢光筆標記，並挑選出想要的訪談內容。我們會先就訪談逐字稿將文字挑出，進行「紙上剪輯」，使用的是文字編輯軟體，也就是先只用文字來做編輯，我們挑選、編排、組接同一段訪談裡不同時間講述的內容，並逐漸彙整出受訪者講述內容的中心主旨。

等紙上剪輯完成後，剪輯師再去剪輯軟體中，把剛剛標注出來的文字內容，從影片素材裡找出來，剪輯在一起，這個時候我們才能夠知道紙上剪輯文稿的確切時間長度，還有語氣是否相連，若太長，或是語氣不通順，剪輯師則會需要用剪輯軟體做更細緻的調整，這是一種方法。

還有一種方法則是大塊大塊地挑出受訪者講述的段落，每一個段落都用心地去看過一次，在這個時候，導演跟剪輯師要用「**看**」的，並不是「聽」受訪者所說的話，那些話語都已詳細記

載在訪談逐字稿了，我們要「看」的是受訪者的**「神情與姿態」**。同樣的話語配上不同的表情，就會代表不同的意義，這些表情唯有親眼觀看影片素材才能找到，因此這也是不可躲避的必要工作。

而在剪輯訪談的過程之中，剪輯師一定要了解到人在說話時，其「表情」與「話語」之間所產生的「蒙太奇效應」，那些剪在紀錄片裡的被攝者受訪畫面，我們要的都只是他的表情，而非話語。如果話語講得很好，表情卻沒有提供更多的資訊，通常我們就會找別的畫面蓋掉它，只留下訪談的話語，這樣子反而會更加地生動。

## 事件素材的挑選

事件素材就是導演與攝影師在現場跟拍，拍到的最真實的，充滿隨機性與突發性的影片素材，也是紀錄片電影最大的魅力所在。而這個類別通常會是最大量的素材，事件素材也很難能夠用逐字稿記下來，就算記下來了，那份逐字稿的頁數也會非常多，是一個很大的負擔。在此要分享的方法，無論有無逐字稿都能使用。

挑選事件素材這個類別時，一定要找到以下兩大元素：**對話與情緒**。無論有沒有逐字稿，剪輯師都要瀏覽素材，用鼠標快速滑過每一個影片，尋找是否有類似正在對話的畫面、聲音、或是聲波，找到了就聽聽看，看能不能用上，這種日常對話是最真實的，比訪談還要自然多了，

所以要先把每一段跟主要角色相關的對話挑出來。這些日常隨機對話的內容就是真實的人生、真實的戲劇；紀錄片跟新聞報導最大的差別，就在於**紀錄片追求戲劇性，而非客觀性**；因此把這些真實人生的劇碼先挑出來，是絕對至關重要的。

這些挑出來的幾段真實劇碼段落，可以像劇情片一樣，把鏡頭跟鏡頭，場次跟場次拼接在一起，因為「蒙太奇效應」，將其並置在一起就會產生因果關係，就會像是一齣真實人生的戲劇。

你也可以將這些你挑出來的段落，跟訪談的內容混剪在一起，一會兒是訪談說著：「我那時真的很緊張，不知道該怎麼辦」，然後下一個畫面就接你挑出來的「主角在後台被問到『會緊張嗎？』，主角卻回覆『還好啦，不會』，但我們卻看到他正在不停地搓揉著雙手……」。像這樣子剪輯，反而可以顯現出主角更加緊張的樣子，雖然事前事後的訪問內容前後不一，但更容易藉由這樣的對比，反映出主角真實的個性。

## 過長的事件素材如何挑選

如果在事件素材中，有一段很長很長的對話，那應該如何挑選呢？答案就是「尋找情緒、**蒐集情緒**」。前面有提到，撰寫剪輯腳本時，我們要用事件來造成人物的情緒，情緒才是推進故事的動力，因此在素材裡面找到情緒是最重要的事！

其實在日常生活中，很多話語、動作都是不斷地重複，在一個開會的影片素材裡面，你會發

現會中的人們花了一兩個小時，都在講差不多的事情。該如何從這些差不多的事情去挑選？就是要去找出帶有「濃烈情緒」的表情、話語。

雖然話語都是重複意思的，但有些時候就是會在一些特別的時刻流露出濃厚的情緒。例如，我剪輯過一支紀錄片長片，事件的內容是一場緊急會議，討論緊急事件的應對措施，會議剛開始時每個人都臉色凝重，每個人都背負著龐大的壓力，像這種素材就可以先挑起來；會議的前半段，大多數人都還籠罩在那樣的情緒之下，言語之間都帶著私情，有的人講話特別緊張，有的人講話特別衝，這也是很棒的情緒素材。可當會議繼續進行下去，大家開始緩和情緒，會議的氣氛也和平許多，雖然言語的內容還是差不多意思，後半段的素材就可以先忽略不看了，因為這些緩和下來的情緒就無法表現緊急會議的急迫性了。

而情緒基本上都是表現在臉上的，所以在尋找情緒時也不用完整地把素材看過，用滑鼠快速瀏覽，仔細觀察表情的變化，以及音量的變化，即可精準地找到那樣的畫面喔！

## 環境素材的挑選

環境素材指的是周邊環境的拍攝，或是一些天氣、遠景這類的。但以下的講述則把上面事件素材挑剩的畫面也算在這邊一起處理，因為在上一個段落，我們將事件素材裡有對話的、有情緒的都挑出來了，剩下的素材看起來也跟環境素材相差無幾。

挑選環境素材時，最重要的就是要知道這個段落、場次，在跟導演討論出來的剪輯腳本上，其中心主旨是什麼？例如上面提到的緊急會議例子，在剪輯腳本中，導演希望這場緊急會議可以反映出團體其實毫無向心力，他們看似團結，實則暗潮洶湧、分崩離析。

為了表達導演想要傳達的主旨，我就要去環境素材挑選那些可以表現「暗潮洶湧、分崩離析」的素材，例如說：「在多個光源的照映之下，單一角色的影子分散成多重的影子」，像這個畫面就很適合拿來隱喻分崩離析；這場關於「暗潮洶湧」的場次，又適合怎麼開場呢？難道是一個風光明媚的下午嗎？不太適合吧？既然是暗潮洶湧，是不是夏天午後的悶雷更加適合用來隱喻暗潮洶湧呢？

就像這個樣子，有著剪輯腳本的引導，你可以很容易就聯想到相應的畫面，並且從大量的素材裡去挑選你想要的畫面來拼貼剪輯，而不會被素材牽著鼻子走。

## 一次就把素材挑足

挑選素材還有一個祕訣在於，要盡可能花最多的時間與心力，一次性把素材挑足、挑夠，而不是漫不經心地進行好幾次的挑選。我在剪輯紀錄片時，習慣先花幾個小時的時間，依據剪輯腳本的指引，從大量的素材資料庫裡，去挑選出可以拿來呈現導演需求的影片素材，要盡可能做到毫無遺漏，之後都用你這一次挑選出來的畫面來剪輯，而不要反覆地在龐大的素材庫裡面猶

疑不決，那絕對是最浪費時間的作法。往往我挑選出來的大量畫面中，有百分之九十都不會被用上，但因為我只挑了一次，所以其實也沒浪費太多時間，剪輯效率還是非常地高。因為剪輯是長時間的室內工作，所以務必追求效率，否則很容易讓腦袋昏沉、迷失方向，並且喪失了觀眾的眼光，剪到完全沒感覺。在這些方法的指引之下，相信可以幫助到你們的剪輯效率，使自己可以長時間頭腦清楚、眼睛靈光，也不會喪失觀眾第一次觀看的感受，剪輯出更好的影片！

# 13 老實就輸了！
## 電影敘事的各種詐術、騙術、敲詐術

用電影的形式來說故事，要是只會使用很老實的辦法，常常會花上很多的時間去說明、去解釋、去鋪陳，並且努力地去修除邏輯上的謬誤；但卻又因為太平鋪直敘了，使得很容易預期到故事的走向，進而覺得掃興。用太老實的辦法平鋪直敘說故事，其實是一件吃力不討好的事情。

因此我覺得敘事技巧真的不能太老實，做電影又不是在學做人，善用**騙術**、善於**情緒勒索**、用強大的**氣勢**壓過去、或是讓一切都是**意外**，藉由以上技巧來矇騙、嚇唬觀眾、帶領觀眾，並且引導他們的腦袋運作，這種很像做奸犯科的人在做的事，才是電影敘事的常態。

## 善於騙術

善於欺騙就是善於「**運用懸疑**」，用各種「**延遲給出的資訊**」來挑起觀眾的好奇心，讓觀眾去猜，讓觀眾去參與，讓觀眾主動投入在電影裡頭，這是非常好用的技巧。

懸疑的時間掌握要是恰到好處，原本後面要揭露的是很爛的梗，觀眾也會因為太渴望得到答

## 善於情緒勒索

先讓觀眾預期，先讓觀眾想像，先讓觀眾以為他即將看到什麼東西，或直接跟觀眾說你即將看到什麼東西，讓觀眾自己捕風捉影，很多沒拍到的東西都被觀眾自己想像出來了！恐怖電影就很常使用這樣子的技巧，怕嚇到大家，先不用恐怖電影來舉例，舉別的例子：

女主角接到緊急電話，匆忙跑到醫院。打開病房的門，女主角看到男友死黨一臉死灰，女主角看到男友的母親泣不成聲，幾近崩潰。

看到這邊，觀眾一定都會覺得完蛋了，男友一定出事了，可其實觀眾根本還沒看到男友，就已經被這些情緒勒索引導而開始想像。接著⋯

案而願意接受。例如在推理劇之中，名偵探要公佈兇手是誰時，往往會拖上一陣子，不停地跳切旁人的反應，或讓旁人不停地插嘴，以延遲公佈答案的瞬間，而在公佈凶手的前一刻，則會盡可能地拖延，吊盡觀眾的胃口，養大觀眾心中的懸疑，讓觀眾想要知道答案的**渴望**大於觀眾的**理性**，這時再讓名偵探公佈真相，哪怕真相有點牽強，都還是能夠被大部分的觀眾所接受。

女主角拉開病床的簾子，我們看到男主角的腳裏著石膏，上面還有血跡，我們看到女主角的眼淚瞬間流下，女主角美麗的臉龐擠成一坨哭臉，透過女主角的背影，我們隱約可以看到男主角上半身的血跡，但因為攝影機失焦而看不清楚。

類似這樣子，雖然到最後我們還是沒看到男主角傷勢的全貌，但卻能夠透過影片拍攝到的局部線索，以及女主角的反應，去想像出一個更加淒慘的狀況，反而是更加生動的說故事技巧。

## 用強大的氣勢壓過去

美國電影在夏天推出的那種商業大片最常使用這招了，科幻大片、奇幻大片，往往有很多邏輯上的謬誤，而好萊塢的商業大片，為了能在固定的篇幅裡面塞入更多新奇有趣的情節，往往也無法花太多時間把故事邏輯講解得完善。

而每當要故事邏輯的謬誤要被觀眾察覺時，就會用突如其來的爆炸、意外、戰鬥場景來轉移注意力；或是用氣勢澎薄的配樂，精美華麗的大場面，來讓觀眾感到新奇，而將注意力從邏輯的謬誤中轉移。最新的漫威電影則是找到更好的方法，每次邏輯快要出現謬誤的時候，就讓電影裡的幾個角色開始講相聲段子，詼諧地演出搞笑橋段，來逗觀眾開心，講粗俗一點，我覺得漫威電影的編劇根本就是幹話王，超級會寫有趣的幹話，而且超級會用這樣的方式來轉移注意

力，而讓觀眾忽略了邏輯謬誤的部分。

透過以上各種方法來轉移觀眾的注意力，久而久之觀眾就會忘記那些差點露出破綻的邏輯謬誤，故事也就能夠順利進行了！漫威的每一部電影，或是DC超級英雄電影《水行俠》都是非常好的例子，有興趣的人可以找來看看！

## 意外，一切都是意外

這是我最近超級愛用的電影敘事技巧。觀眾其實很痛恨平鋪直敘的故事，他們更加喜愛劇情的「**神展開、神轉折**」，但基本上這「兩神」都有大量唬爛的成分，有著大量的邏輯謬誤，根本經不起觀眾理性的推敲。因此，為了又一次地欺騙觀眾的大腦，我們會提出一連串的驚奇情節，並讓這些驚奇情節用「**意外**」的方式發生，意外的發生本來就沒什麼邏輯，剛好遇上了，剛好發生了，人生不就是這嗎？真實的人生，真的是邏輯思考能通透的嗎？真實的世界難道就沒有謬誤嗎？

像是在《小丑》這部電影中，還沒有變成小丑的亞瑟，在地鐵上意外地碰上了三個醉漢在騷擾女生，女生用眼神向亞瑟求助，亞瑟卻轉過頭去不想理會，可好死不死，亞瑟那個會莫名大笑的病症卻在這個時候發作，車廂裡都是亞瑟大笑的聲音，三名醉漢以為亞瑟是在找碴，於是轉而騷擾、圍毆亞瑟。亞瑟在被圍毆的狀況下，又意外地掏出手槍，槍殺其中兩位醉漢……

亞瑟「意外」碰到醉漢，亞瑟「意外」在這種時候發病，亞瑟「意外」地掏出了槍，「意外」，一切都是「意外」！遭遇意外的人們完全無法思考，只能在驚恐與慌張的情緒之下去做反應，在這兩種情緒的影響下，任誰都容易做出錯誤的反應，而導致後續一連串事情的發生，引發更多更多的意外。但使用這個方法，要注意以下三點：

1. 發生意外的時候，主角是否已經處於低潮、傷心，或是容易導致不理智的情緒呢？在這類的情緒狀況下，心神不寧的主角本來就難以兼顧四周，所以更容易遇上意外的狀況而不自知，這樣子安排的話，觀眾將更容易信服劇情的走向。

2. 這個意外一定要對故事產生重大的影響，除了外在事件的影響，還要影響到主角的心境變化，否則意外發生的悲劇就對故事的推進沒有幫助，觀眾反而會責怪編劇亂編一通。

3. 如果劇情的發展沒有太多的意外，其實**只要把相關「鋪陳」刪除掉，就能夠成為很棒的意外**。例如：刪除在這個時間坐列車回家，很容易遇上醉漢的台詞設定；刪除可以看清楚亞瑟掏槍的動作；刪除亞瑟下定決心要掏槍的表情。從我舉的例子來看，你會發現，只要適當地刪除「鋪陳」，你就能夠讓原本平鋪直敘的故事變成意外了。本來讓人昏昏欲睡的情節進行，也能成為觀眾喜愛的神展開、神轉折了。

以上提到的都是一些奸詐的招數，電影敘事不能太過於老實，不然你講話只會讓人想要睡覺；但也不能完全只做這些奸詐的勾檔，還是要有真摯的情感，合情理的邏輯為基底，要是過度依賴，且只用本篇敘述的技巧來說故事，其實也很容易被觀眾看破手腳，變成一部大爛片。

但是擁有一個結構紮實的劇本，又恰當地使用這些招數來輔助，則能夠做出最好的電影！

# 3

chapter

戲劇結構——電影工作人的深層學

# 01

## 從三幕劇，到電影的戲劇結構十七個階段

基礎的剪輯技術包含不同畫面的組接、動作銜接的流暢、如何用對白與表情的「蒙太奇效應」來讓觀眾理解潛台詞，以及各種情緒的營造……等等，但以上所談到的剪輯技巧，其實都只限於單一場次的處理方法。

剪輯師的工作不只是在拼接各種畫面而已，而是要以「一部片」為單位來衡量：

電影裡每一個情節該如何編排？

場次的順序是否要調動？

事件該如何進行與推動？

每一個場次在特定的時間段裡，推進的速度是要快？還是要慢？

此時應當拋出懸疑？還是要平鋪直敘？

是要迎合觀眾的期待？還是故意讓他們落空呢？

若想要了解以上諸多問題，則必須更深入了解「電影的戲劇結構」這個編劇所需要的工作人員都相關，是面上看來這是在講編劇所需要的學問與方法，但實質上卻與電影裡所有的工作人員都相關，是不得不學、無法逃避的深層學問。

「電影的戲劇結構」，源自戲劇理論的「三幕劇結構」。關於電影劇情結構的理論，諸如「英雄旅程」、「救貓咪的十五個段落」、「故事策略的二十三個段落」……等等，其實都是對於三幕劇的補註，又或者說是將戲劇的三幕劇理論應用在電影形式上的說明。有的時候我覺得我跟他們一樣都是瞎子，我們都在摸著電影這一頭大象，瞎子摸象，我也是一個瞎子，透過多年來的摸索，希望和大家分享，關於電影的進行到底是怎麼一回事。

## 三幕劇結構的盲點

三幕劇結構的根源來自神話學理論，其研究歸納的樣本，乃是以西歐文化為中心，流傳至今膾炙人口的故事，其中包含了歷史故事、神話故事、童話故事、歌謠、小說、戲劇劇本……等等，試圖去找出這些膾炙人口故事中的敘事模組，因為記憶中這些故事好像都有照一個模式在走。因此在開始詳述三幕劇結構之前，從以上所述的前提之中，我們就可以看出三幕劇的兩個盲點：

盲點一：其研究的樣本是以西歐文化為中心，也就是源自於古希臘的戲劇，更多是悲劇英雄

的故事原型。而實際上許多非源自於西歐文化，同樣也自古流傳的故事，可能就不適用三幕劇結構，例如：中國流傳的許多故事裡，主角最終並沒有太大的改變，自始至終都實現一個如君子一般的理想人格。

盲點二：三幕劇結構揀選的樣本都是膾炙人口的故事，都是能夠經過歷史的洗禮，並且流傳下來的經典故事。不過在當代其實也有許多優秀的電影，它們不追求大眾化，反而更面向小眾，而在這個大數據的時代裡，精準地瞄準小群組的目標觀眾，其實也能夠創造出傲人的成績。所以在拿你的電影作品去適配三幕劇結構時，也要思考，目標是膾炙人口？是亙古流傳？如果不是的話，可能就不適用於三幕劇結構了。

那如何辨識怎樣才是膾炙人口的電影呢？我在研究電影的戲劇結構時，瞄準的都是「入圍、得獎」，或是「大賣」的電影案例。用這些電影去適配三幕劇結構，並去歸納、撰寫出更多的段落與補註說明，可以更通用地適配在當代幾乎所有**被認為是成功**的電影──意即能夠入圍、得獎，或是大賣的電影。

當然，並不代表只有這些電影才是好電影，如果你的創作理念、製作目標跟以上的方向沒有關聯，其實也不用被以下講述的內容所束縛；但如果你的想法跟我一致，想要製作入圍、得獎，或是大賣的電影，我相信接下來的內容會對你有很大的幫助。

## 電影的三幕劇結構

首先來講電影的三幕劇結構大致的樣貌，把一部電影等分成四個階段，如果是九十分鐘左右的電影，一個段落大約是二十二分鐘；如果是兩小時左右的電影，一個段落大約就是三十分鐘。第一個段落我們把它稱作第一幕，第二個段落是第二幕上半，第三個段落是第二幕下半，第四個段落是第三幕。

在第一幕裡，也就是電影的前四分之一，我們的主角還沒有展開冒險，我們將它視作一個「**日常的世界**」，或把它視為主角「**本來的樣子**」，經過三十分鐘左右，我們的主角將會遭遇一個「意外事件」，這個意外事件將導致主角脫離日常的世界，前往「**冒險的世界**」展開奇遇與冒險。

而在這之後幾乎所有的時間裡，主角都在冒險世界裡面，主角「本來的樣子」將會經歷冒險中的諸多磨難，進而開始產生改變，在這裡呈現的是「改變中的主角」，直到第三幕的大決戰結束，主角經歷精神上或是物理上的死亡而

| ACT1 | ACT2上 | ACT2下 | ACT3 |
|---|---|---|---|
| 主角本來的樣子 | 改變中的主角 | 改變中的主角 | 全新人格的主角 |
| 日常世界 | 冒險的世界 | 加劇的冒險的世界 | |
| 意外事件 | | 意外事件 | |
| 0min　　30min | 60min | 90min | 120min |

重生，成為「後來的樣子」，達到主角「**本質上的改變**」，成為一個全新的人格，故事就到此告一段落，迎來結局。

因此，在三幕劇結構的規範裡面，每一個故事都關於「**改變**」，而改變就是成長的本質，也可以說是關於成長的故事。但有些故事的改變不是正向的，所以這個改變也可以代表一個關於墮落的故事，就像是知名的電影《小丑》與《鳥人》那樣。

而故事的主角也可以不是一個角色，而是一個群體，就像是《寄生上流》，講述的是一家四口寄生上流的冒險，雖然他們是四個個體，但有太多相似的地方，所以他們更像一個群體，而不是分開獨立的四個個體；主角也可以不是人，是一個城市，是一個價值觀，是一個時代，就看怎麼活用這個結構來整理出一個讓觀眾更容易了解的故事內容。

## 從三幕劇到戲劇結構十七個階段

了解了三幕劇的大致準則之後，接下來的篇章，我們會將之拆解成十七個階段，來讓各位讀者能夠更清楚地明白，電影的每一個場次在這之中扮演了怎樣的敘事功能，敘事又如何在這些細節裡去運作，以下先條列這十七個階段，為各位提供一個索引，在閱讀之後的篇章時，可以隨時翻頁過來查看。

## 第一幕

30min

階段一：「序場」

階段二：「介紹日常世界」

階段三：「冒險召喚」

階段四：「危險！」

階段五：「契機」

階段六：「冒險意外展開」

## 第二幕上半

30min

階段七：「在冒險世界」

階段八：「接近問題核心」

階段九：「苦難（轉折）」

## 第二幕下半

30min

階段十：「追殺，危機連接爆發！」

階段十一：「死局」

階段十二：「覺醒」

## 第三幕

30min

階段十三：「決定挑戰」

階段十四：「數次挑戰」

階段十五：「犧牲、重生（墮落）、成聖（魔）」

階段十六：「結局」

## 謝幕

階段十七：「片尾彩蛋」

# 02 第一幕（人物）：
## 將主角從平靜日常推向火坑的 6 階段

電影的第一幕，也就是電影的前四分之一篇幅，應該要以主角為主要講述觀點，我們要呈現的是主角在未開始冒險之前「本來的樣子」，主角在原先的日常世界裡，就像大家一樣安然平安無事地生活在日常世界裡，但內心總有沒被滿足的地方，而這些不滿足則可以視為主角內心的缺口，他很想要滿足這些缺口，卻始終找不到激發他展開行動的動力，也始終懼怕踏上冒險之路可能會遇到的危險。

所以第一幕的講述重點，應該放在「呈現主角的不滿足」，提點出主角的內在問題，只要提點就好了，不需要將內在問題完整講述；只要能夠吸引觀眾繼續看下去就好了，之後隨著故事的進行再把線索慢慢丟出來，所以我們應該讓觀眾直到**最後一刻**才完整地了解電影敘事內容，而不是在一開始就讓觀眾知道，畢竟我們還有一整部電影的篇幅可以使用。要是在一開始就急著把故事講完，後續的時間就只是看著已經知道的資訊重複上演，觀眾會覺得很無聊的！而這是很容易犯下的錯誤。

提點出主角的內在問題之後，第一幕的第二個重點，就是「逼迫主角展開冒險」。我們會用

許多事件的發生，讓主角在他日常的世界裡面所發生的事件，可以都跟外在問題有所關聯。「呈現主角的不滿足」和「逼迫主角展開冒險」，以這兩個重點為主幹，開始鋪排第一幕的情節編排，讓其他的角色，諸如配角、反派……等，都隨著這個過程一個個以「戲劇結構功能性」的方式登場，這樣就能以主角為主，同時又能介紹其他角色，以及世界觀……等相關資訊來完成第一幕的敘事。

## 內在問題、外在問題

在電影的三幕劇結構規範中，我們的主角一開始就有內在問題，並著隨著外在問題的爆發而前往冒險。而隨著電影的進行，在電影的第三幕開始之前，也就是演了四分之三的片長之後，我們的主角經歷絕望與反省，克服大部分的內在問題，並且在第三幕的大反攻裡，也就是電影最後四分之一的篇幅，去展現他反省之後的轉變。

而直到面對外在問題、解決外在問題的最後一刻，主角才會克服剩下一點點那最關鍵的內在問題，去展現自己「本質上的改變」，並以此為動力，將剩餘的外在問題給解決完畢。也就是說在好的狀況下，主角的內在問題與外在問題，是在冒險的最後一刻一口氣解決雙邊的，如此一來就能夠帶給觀眾更暢快的感受。

以《即刻救援》為例，布萊恩曾是戰績輝煌的美國情報局探員，但他退休已久，這些都已成過往雲煙，直到他的寶貝女兒遭到綁架……

布萊恩的外在問題很明顯易見，就是要找出綁匪、擊退綁匪，並且拯救被綁架的女兒。而布萊恩的內在問題則源自於他的家庭問題，布萊恩的老婆後來改嫁給富豪老公，他原本一家之主的地位岌岌可危。於是我們就可以整理出《即刻救援》裡主角布萊恩的「外在問題」：找出綁匪、擊退綁匪，並拯救女兒；「內在問題」：布萊恩想要提升自己的家庭地位，證明自己仍然是不可或缺的父親，那個比富豪繼父更有用、更有尊嚴的好父親。而這兩個問題將隨著他把女兒拯救出來一併解決。

接著，我們就來講述第一幕的細節處理，也就是「電影的戲劇結構十七個階段」裡的前六個階段。

## 第一幕：階段一 「序場」

電影的第一個場次我們稱為「序場」。

很多人會以為序場的功能性是前情提要、歷史時代說明，或是世界觀的解說，但其實序場的功能性遠大過以上三個做法，序場更重要的功能性，則是要為電影訂下「基本調性」，也就是「基調」。電影的「基調」其功能在於**暗示觀眾故事即將會有的走向**。序場更像是一部電影的濃

# 第一幕

縮樣貌，點出故事的主題，引導觀眾的期待，也可以說序場就像是給予觀眾的有色眼鏡一般，提供觀眾切入故事的觀點。

例如：我們要講述一個關於第二次世界大戰的故事。

我們的序場可以是兩位少年在山坡上奔跑，他們兩個玩著英雄遊戲，期許自己有一天也能像幻想中的英雄一樣拯救世界。這個序場所提供的觀點就隱藏著關於「青少年成長」，以及「什麼樣的人才是英雄」，又或是「夢想能否成真」這三個同一方向的主題。緊接著序場結束，直接將鏡頭帶到戰火紛飛的歐洲戰場，盟軍正在進行扭轉二戰局勢的奧馬哈搶灘行動。

又或者，我們的序場可以像《搶救雷恩大兵》那樣，老人來到了二戰陣亡軍人公墓，向死去的同胞戰友們致敬，老人哭了，說他不應該活下來。緊接著序場結束，鏡頭帶到戰火紛飛的歐洲戰場，盟軍正在進行扭轉二戰局勢的奧馬哈搶灘行動。換成這樣子的序場，觀眾就會想要了解老人的懺悔從何而來？為什麼他說自己不應該

活下來？這樣子主題就會變成關於「懺悔」、「回憶」、「懷舊」，又或者說是「緬懷」與「紀念」了，哪怕是後面接續的奧馬哈搶灘行動的場次一點都沒有改變，也能夠大幅度地改變觀眾的期待，以及故事的主題喔！

## 第一幕：階段二「介紹日常世界」

序場通常不會太長，大約一到三分鐘之間，這二十年來也很流行從片頭發行商的商標開始，就配上序場的配樂或音效，又或者是讓發行商的商標配合序場的調性改變設計風格。當然也有時間比較長，但是也很優秀的序場，例如《黑暗騎士》這部電影，就用了將近六分鐘的篇幅，很寫實地去呈現小丑帶領手下搶劫高譚市銀行的過程，這個序場就給予了《黑暗騎士》這部片寫實調性，而非後續場次蝙蝠俠進行超級英雄日常的打擊犯罪任務那樣的奇幻感受。

也因此在很多時候，剪輯電影的最終階段才會決定序場的樣貌，我們可能會根據最終定剪的版本，再來改變序場的呈現手法，又或者是調動其他更適合代表電影基本調性的場次，來成為電影最終版本的序場。

這個階段的一開始可以不用跟序場發生的事件緊緊相連，直到「介紹日常世界」才戲說從頭，反而是更常見的手法。也就是說「序場」更像是一個獨立的段落，一個針對整部片主題提點的段落，「序場」結束以後整部片才正式開始。

「介紹日常世界」被認為是最難處理的段落，在九十分鐘的片長裡面，大約佔五到十分鐘不等，在此要強調的是，千萬不要用「鋪陳」這兩個字來理解這個階段，我們也不只是在「介紹」、「講述」關於主角以及他所處環境的資訊，在這短短的五到十分鐘之內，我們要以主角為中心，讓他去遭遇各式各樣的事件，以「行動」為主要的展示手法，而非「解釋」或「講述」。

再多的千言萬語都不如親眼所見，我們在日常生活中也不會太去相信一個人的片面之詞，而更相信我們看到一個人面對各種事件所做出的**反應**。因此，介紹主角最好的方式就是透過主角遭遇事件的「**行動和反應**」。

例如電影《寄生上流》，這部電影有四個主角，也就是窮人家庭金家四口，要在短時間內介紹四個角色是很困難的，編劇暨導演奉俊昊卻在「介紹日常世界」這個階段，只花了三分半鐘就辦到了：

（反應一）金家四口在半地下室的狹小客廳中，圍坐在一起摺比薩紙盒，然而他們都沒有按照工法來做，而是亂折一通。

（反應二）突然，外頭噴灑的殺蟲劑從窗戶飄入家中，金家爸爸卻下令維持開窗，讓家裡順便消毒，全家人在煙霧中邊咳嗽邊摺比薩盒。

緊接著下一場戲：

（反應三）比薩公司的人將這些比薩盒全部退貨，媽媽怒不可遏，兄妹則用伶牙俐齒討價還價，爸爸卻只敢躲在窗後，一聲不吭。

（反應四）金家拿到工作酬勞後，便買了啤酒與零食在家中聚餐，大肆慶祝。

（反應五）突然有個醉漢在他們家窗戶外面撒尿，金家爸爸與哥哥都不敢去阻止。

從《寄生上流》這個例子中你會發現，編劇並沒有花費篇幅講述角色的生平經歷，也沒有讓他們透過對白來自我陳述，反而用這些接連而來的**「危機事件」**，讓觀眾可以透過金家四口面對這些危機的應對與反應，來認識主角群的性格與為人準則，讓電影能夠生動而且快速地推進敘事。

長久以來最讓觀眾感受到不耐的，就是電影一開始的漫長鋪陳，甚至有觀眾會覺得看電影遲到沒有關係，反正前面都很無聊，不看也無所謂。所以為了解決這個問題，越是近代的電影，在處理「介紹日常世界」這個段落時，更傾向於以下兩個做法：

## 1．**快速地換場**

近代電影對於戲劇結構的詮釋，不再用漫長的主要場次來講述單一情緒狀態，而是用更多、更碎、更頻繁的遭遇事件，來呈現角色的單一情緒狀態。

例如：電影《雲端情人》在這個階段裡，就用了八個場次來交代主角西奧多下班的過程，總

共才歷時兩分五十一秒，平均一個場次只有二十一秒鐘，內容都是在講西奧多有多孤單。雖然兩分五十一秒都在講孤單這件事情，但因為頻繁地換場次，改變場地、燈光、氣氛、構圖、事件，換場次的速度也很快，所以也能為觀眾呈現一個相對更為生動有趣的描述。（《雲端情人》後續的編排，讓西奧多經歷了一段空虛難耐的網路性愛，歷時四分零四秒，整個「介紹日常世界」的階段長度約七分鐘。）

## 2・冒險者的日常

在續集電影的影響之下，近代電影的第一幕更傾向呈現「冒險者的日常世界」，而不只是「平凡人的日常世界」。現代觀眾不再喜歡「普通人變成戰士」的故事，而是一個「戰士遭遇了前所未有的大冒險」。最顯著的例子就是漫威電影的風格變化，他們不再像《鋼鐵人》那樣，講述一個平凡人變成超級英雄的故事，而是像《蜘蛛人：返校日》那樣，一開始就是一個超級英雄，故事則關於超級英雄遭遇了前所未有的冒險。

另外一個更好的例子則是《地心引力》，在這部電影裡面，主角史東博士一開始就在外太空執行任務了，外太空就是他的日常世界，而之後遭遇的太空垃圾襲擊，以至於太空船擊毀，使得史東博士與同伴落難在外太空，這個時候才開啟她的冒險。像這樣子的故事編排，在一開始就能夠讓觀眾看到「奇觀」，也能在一開始就為觀眾呈現「類型特色場次」（詳見第294頁〈娛樂／商業電影的敘事模式〉），讓觀眾有冒險提前展開的錯覺。

## 第一幕：階段三「冒險召喚」

一個突如其來的訊息被主角接收到，這個訊息可以是一則新聞、一個廣告、一個邀約，或者是路邊隨意所見。從「冒險召喚」開始，我們正式要為後續關於外在問題的冒險進行鋪陳，也因為「**冒險召喚」本身就是鋪陳的功能**，因此千萬不要去解釋為什麼會有這個召喚，只要合理地出現在故事裡頭就好了。

「冒險召喚」是突如其來的，它撩動的是主角內心的渴望，也和整部電影的外在冒險有直接關聯。

《雲端情人》中，情感空虛的主角在看到AI系統「OS1」的廣告後，便萌生了「或許跟AI也能談戀愛」的念頭；《寄生上流》主角一家一貧如洗渾噩度日，直到學長捎來一張能進入富貴人家當家教的門票，「寄生」的欲望也開始在這家人之間擴散；《王牌冤家》原本在車內睡覺的主角，突被陌生人敲車窗：「你怎麼會出現在這裡？」正是這個令人摸不著頭緒的問候，悄悄召喚出主角「找回消失記憶」的內在渴望。

「冒險召喚」在大多數成功電影裡的篇幅長短不一，通常很短，只是一句話，或是一個景象，因為這只是一個關於冒險的開端，關於一段訊息的揭露，關於一個來自遠方對主角進行的冒險召喚，可以說一切的冒險都是從這個小小的階段開始的，有些時候也不需要把召喚說清楚，在這裡揭露的訊息只要能帶起懸疑，引起觀眾的好奇心就可以了。

# 第一幕：階段四「危險！」

「冒險召喚」往往只是一瞬間，或是不經意得到的訊息。一來，我們的主角對於「冒險召喚」並沒有採取應對的行動跟措施；二來，我們的主角不是不反應，而是還沒開始反應；三來，我們的主角作出了錯誤的反應，於是開啟了現在要進行的階段四「危險！」。但要注意「危險！」只是一個很單純的訊息。

這個階段裡發生的諸多事件，並不一定直接對應「冒險召喚」，很多時候「冒險召喚」只是一個很單純的訊息。

所有使人不舒服的危機與事件都會集中在「危險！」階段同時發生，目的是要逼迫主角離開舒適圈，離開日常世界，此時我們將再度看到主角應對危機的種種反應，讓觀眾能在之中看到更多主角早已潛藏的內在問題與內心缺陷，並去擔心主角是否做好準備展開追求目標的旅程？

更聰明的作法是讓配角、反派們初登場時帶著「戲劇結構階段的功能性」，隨著每一個階段的進行陸續登場，配角一號帶來「冒險召喚」，配角二號在「危險！」的階段跟主角吵架，同時反派也在「危險！」這個階段登場，為故事帶來災難的預兆，如此一來就能夠在敘事推進的過程中，陸續的讓其他角色一一登場了。

例如在《水行俠》中，海底王國的公主上岸找到身為混血王子的主角，盼他能回去拯救王國（冒險召喚）。起初主角不太相信海底王國的傳說，但在下一場次，反派黑蝠鱝登場，該反派與海底王國反叛勢力的勾結也隨之揭曉（危險一），緊接著，突如其來的大海嘯襲向主角居住

的小鎮，他的父親也被捲入其中（危險二）……

## 第一幕：階段五「契機」

當危機一個接著發生，此時主角將遭遇一個「契機」，提點前往冒險的重要性。「契機」的展現可以是一個角色的話語、一個物品（信件或是標語）、一段回憶、一個在路邊看到的小事件，或是開啟冒險的重要信物（地圖、鑰匙、神祕武器）。

更為傳統風格的電影尤其喜歡用一個特定角色的指引來展現「契機」，因此在過往的理論將這個階段稱為「導師」，那個特定角色就是指引主角前往冒險的導師。但是當代電影已經不流行這樣的做法，越來越少電影採用「導師」這樣的刻板角色，因此把此階段改叫成「契機」，我認為是會更加合適，也更容易理解。例如在《玩具總動員3》中，主人安弟已長大，玩具們將面臨被遺棄的命運，此時玩具女牛仔潔西表示，假設讓玩具們都能被捐到幼兒園，大伙就有一線生機。在此潔西的提議就是「契機」的展現，但不代表潔西就是主角的「導師」。

## 第一幕：階段六「冒險意外展開」

當主角得到「契機」後，此時若讓主角慢慢準備、妥善安排好後才讓主角展開冒險，那樣也

太無聊了。而短短二十分鐘的銀幕時間，卻又要讓主角跨出人生的關鍵一步，如何有說服力？

電影在此時必須突然「加速」，在這個階段，也就是第一幕要轉到第二幕的節點、轉折點，我們要讓主角遭遇一個「意外事件」，來讓「冒險意外展開」。讓主角尚未準備充分就展開冒險，這樣的安排也會帶來一個好處，使主角往後的冒險的**風險更大、更危險、更充滿懸念**。

有些電影會精心設計電影裡的第一個情感上的高潮，來讓一個突如其來的意外降臨，改變整個格局，其格局改變之大，就像是換了一個世界一樣（從日常世界變成冒險世界）。

在《瘋狂麥斯：憤怒道》中，「**日常世界**」是核災後的總總末世奇觀，主角麥斯在這無王法、充滿暴力賽車的沙漠世界過著俘虜生活；「**冒險召喚**」來自突如其來的出征行動，麥斯被綁在高速行駛的狂野賽車上；「**危險！**」是緊接著而來的暴力賽車戰；「**契機**」是光頭美女芙莉歐莎領頭的女子反叛軍，她們將麥斯從車頭鬆綁。「**意外事件**」是突然襲來的沙塵暴，芙莉歐莎開車衝進沙塵暴，成功擺脫了暴走族車隊，眾人的交通工具卻也因此毀壞，「**冒險意外展開**」，這個空無一人的大沙漠，就是主角即將展開一系列求生的「**冒險世界**」。

然而，如果你的電影預算沒有像《瘋狂麥斯：憤怒道》這麼巨大的話，又或者說你的電影也不是這樣澎薄的奇幻動作片，而只是發生在日常生活裡的事情，那怎麼辦呢？其實日常生活中也不乏諸多意外，我們先不要去想交通事故這種用到爛掉的老梗；突然被分手、確認老公外遇、意外被解僱、被迫與同事孤男寡女度過一夜、遭遇突如其來的霸凌與背叛，這些也都是日常生活會發生的事。如果你覺得這些例子聽起來還是太刻意，可以試試以下兩招：

## 1・隱蔽訊息

你可以用「隱蔽訊息」來製造意外，當被隱蔽的訊息揭露時，對觀眾來說也會是一個意外的展現。例如《雲端情人》在開始時，便以各種方式表現出主角西奧多的情感空虛，讓我們以為他一直以來都是孤單一人；當那封突如其來的離婚信，向觀眾揭露西奧多其實並非單身時，這便成了「意外事件」：原本以為的往日情在此時翻轉，原來他所回想的，是一段還在進行中的婚姻，我們原以為，西奧多最大的痛苦是單身，其實他是懊喪於「即將要單身」。

## 2・讓冒險的理由「整段消失」

假如把開展冒險的理由或是鋪陳都刪除掉，那麼對觀賞電影的觀眾而言也會是個意外。例如：在《魷魚遊戲》第二集第一幕，參賽者舉辦了一場投票，來決定是否能夠全體退出殺戮遊戲，最後以一票之差，眾人決定結束殺戮遊戲。你可能暫且預期一行人離開小島，重返正常生活，但《魷魚遊戲》的作法卻是：下一場戲直接切到了黑暗的山路，一台廂型車車門打開，兩個穿著內衣的人被丟下車，鏡頭切進去一看，原來是男主角和女主角。

省略了主角群如何被脫衣、綑綁、上車、催眠、上船等繁複過程，直接跳切一個黑暗的山路，讓觀眾「意外地」看到男女主角被丟下車。這樣子整理情節編排也是可以的，依然能夠達到我們上述的功能性，讓「冒險意外展開」，並讓敘事的速度在此突然加速。

## 兩次換幕的假象

現代資訊爆炸，因此現代人更傾向觀賞碎片化的視頻資訊，對於資訊的理解力變強，也越來越沒有耐心忍受漫長的鋪陳。除了可用階段二「介紹日常世界」中提到的「冒險者的日常」這個修正方法，也可以在「冒險召喚」這個階段，刻意地加強、放大「冒險召喚」的強度，又或者是讓「冒險召喚」用「意外事件」的方式來呈現，如此的做法會讓觀眾誤以為此時就進入第二幕，此時就開始大冒險。但實際上真正進入冒險，還在後面的階段。

例如《尚氣》在「冒險召喚」的階段，就讓主角遭遇了一大段公車上的激鬥，這裡就用「意外事件」的方式來呈現，讓觀眾以為從此進入大冒險；而實際上，電影的第二幕直到主角徐尚氣在澳門遭遇了父親之後，才真正進入電影關於父子衝突的核心故事。

## 第一幕尾聲，角色已經處理完成

你會發現，第一幕不只是在鋪陳與介紹，也不是讓觀眾被動地接受資訊，而是要讓觀眾去觀察主角面對危機的種種反應，藉由觀察，我們就能跟主角一起面對種種意外和危機，而參與在故事之中。

第一幕的主要內容是關於主角的內在缺陷、不滿足的地方，還有如何慢慢地逼迫主角前往冒

險。故事講到這裡就已經足夠了，不需要再多費唇舌，請放下你心中對於「這樣是不是沒有講得很完整」的顧慮，故事只有到最後一刻才會完整，第一幕的重點都是「角色」，我們在此只是起個頭，故事的主體，乃是接下來第二幕要進行的冒險「事件」。

# 03 | 第二幕（事件）：
## 讓主角經歷死去活來的6階段

因為三幕劇也切分成四個大段落，所以很多人會用一句老話**起、承、轉、合**來理解三幕劇，可我認為這是錯誤的，因為概念完全不一樣呢！第一幕不只是「起」，第二幕上半如果只有「承」，那前半部電影等於只是一個概念持續加深的講述，這樣充滿重複資訊會非常無聊的。

第二幕下半用「轉」來比擬，我覺得就挺契合的，而第三幕的重點根本不是「合」，我們是在做戲劇、做電影，不是在寫論說文啊！不需要有佔據影片最後四分之一片長的結論，觀眾並不是來享受這個的。

### 結構神髓──引、闖、轉×2、變

硬要用四個中文字來比擬三幕劇結構的精髓，我會這樣形容：**引、闖、轉×2、變**。第一幕不是「起」而已，以兩個小時的電影來說，這個段落會歷時半小時左右，半小時只起個頭，我覺得觀眾會悶死。先前講述的第一幕，更重要的概念是「**引**」，我們要引導觀眾進入電影的

世界；引導觀眾主動去觀察主角，並對虛構的劇情做出真實的評價；引導觀眾去猜想、預測，並且期待之後的發展。

第二幕上半如果只是「承」，那就不會有戲劇性的變化，只是承襲上一個概念持續深入討論而已。可第二幕上半不是這個樣子的，第一幕轉第二幕時，我們的主角終於被迫開展冒險，進入一個不同以往的**冒險世界**裡頭，在這裡充滿了前所未見的奇觀，主角要適應新的世界，並且努力往自己的目標前進。因此我覺得第二幕上半用「闖」這個字來比擬則更為適當。

第二幕下半，經歷故事中點「轉折（苦難）」這個階段之後，故事急轉直下，我們的主角將遭遇更為密集的痛苦與磨難，直到絕望與死亡之地，一切無法轉圜。這是第一個「轉」。緊接著，我們的主角在死亡之地將會覺醒、開悟，他會重拾冒險的初衷，也就是第一幕中的「契機」，修復內在問題，以至於邁向第三幕的改變，這是第二個層次的「轉」。所以我覺得用「轉」來形容是很合適的，只是要記得有**兩個層次的「轉」**喔！

第三幕絕對不是「合」，第三幕也佔據四分之一的片長，從兩個小時的電影來說就半小時了，誰能夠接受長達半小時的圓滿與結論？戲劇演出不到最後一刻是不會圓滿的，而且結局也不會佔這麼長的篇幅！先前提到，三幕劇結構——或說西方的戲劇理論——很重視角色的「改變」，而在第三幕的時候，我們要展現的就是角色的改變，角色態度的改變、行為的改變、本質的改變，因此我認為能夠代表第三幕的字就是「變」。

## 第二幕上半

階段七：「在冒險世界」

階段八：「接近問題核心」

階段九：「苦難（轉折）」

## 第二幕下半

階段十：「追殺，危機連接爆發！」

階段十一：「死局」

階段十二：「覺醒」

## 給一個盛大開場的第二幕上半

談到第二幕上半，也就是電影的第二個四分之一段落，我認為這是最好做的階段，不太容易失手，一般人看完電影留下最多的印象都在這個階段。在此主角終於展開冒險，進入一個截然不同的「冒險世界」，在這個階段，電影會展現種種**奇觀**來讓觀眾感到驚喜，電影預告片大部分揭露的畫面也幾乎都在這個階段。

我們也可以這樣子理解，第二幕上半就是電影類型、電影預告片給予觀眾的**承諾與保證**，經過了略嫌沉悶的第一幕，第二幕上半有著盛大的開場，精彩絕論的冒險，我們的主角將在這個冒險世界裡「直線地」往自己的目標前進，不拖泥帶水，十分爽快，但這個進程看似一切順利，其實蘊含著危機。這個危機主角沒有察覺，但是觀眾卻能觀察到蛛絲馬跡，就在這樣

的氣氛之下，主角將會在故事中點，也就是影片長度的最中間那一段，遭遇一個重大的失敗，這個重大的失敗將導致故事急轉直下，觀眾也會感到驚奇。

## 第二幕上半：階段七「在冒險世界」

「在冒險世界」是第二幕上半的第一個階段，這個階段大約進行十二到十五分鐘左右。緊接著第一幕，主角遭遇一個「意外事件」而被迫展開冒險，踏出那一步去尋求能夠填補內心缺陷的理想。在這個階段中，我們的主角需要學習冒險世界的種種，劇情會安排主角在冒險世界裡走馬看花，又或者是說有個**領路人**教導主角冒險世界的種種資訊，以及必要技能，同時也讓觀眾了解冒險世界裡的嶄新規則與特殊文化。

另外，在第一幕轉第二幕的時候，勢必要呈現一個「換幕的落差」，也就是說要有一個**明顯不同的轉場**。在大多數時候，會用空拍環境遠景的方式，來呈現出第二幕的盛大開場，例如《幸福綠皮書》中，當保鑣與鋼琴家正式上路，展開巡演之旅，在這裡就用空拍的方式，拍攝他們開車駛過一個又一個公路，呈現一個壯大的換幕與開場。

「在冒險世界」這個階段也未必一定要旅行到另一個地方，才有辦法呈現出**另一個世界**，有時候我們的主角遭遇的冒險未必需要旅行，而是在心理層面上的轉換。

例如《兔嘲男孩》中，整部片子的場景幾乎都發生在同一個小鎮，並沒有前往下一個地方冒

險，但在戲劇結構的這個階段上，我們的主角喬喬，他身為一個忠心愛國的納粹少年兵，卻在家中發現母親所暗藏庇護的猶太少女。《兔嘲男孩》整部片的冒險就在於喬喬發現猶太少女之後，心裡所產生的各種變化，對於愛國心的質疑、對於愛情的啟蒙……等等，並且基於上面所述的情懷而展開的種種行動與作為。因此場景的轉換並不是重點，**心理上的改變**才是對於「冒險」這個定義更重要的因素。

還有一個判斷的標準，則是在此階段故事不再過度專注於「角色」本身，而是會將「事件進行開展」，讓我們已經非常熟悉的主角遭遇新的事件，進入新的狀況，開始新的作為，自第二幕開始，敘事都關於**行動**，因此電影會在此時充滿動力，向前挺進，以上所述才是戲劇結構裡對於「冒險」的定義。

## 第二幕上半：階段八「接近問題核心」

因為第二幕上半會花更多篇幅與心力在「類型特色場次」以及畫面氣氛的呈現上，以滿足觀眾對於類型與宣傳的期待，因此**在第二幕上半裡，其實無法容納太多劇情轉折**。又或者說，在戲劇結構的分配中，劇情轉折是交給故事中點以後的後半部片來進行的，畢竟沒有順利進行，又何來急轉直下呢？因此第二幕上半中，我們的主角將直線地往他心中的目標前進。

然而這一切就在「接近問題核心」這個階段發生改變。「接近問題核心」這個階段的時長差

不多落在十到十五分鐘不等，一路順遂的冒險在此將會產生微微的變動，這個變動預示著主角即將在故事中點的「苦難（轉折）」遭遇失敗，但在此透露的只是蛛絲馬跡，可能展現主角性格的缺陷，又或是準備的不足，可能主角有點得意忘形，又或是反派的崛起，也有一種作法是讓觀眾警見陰謀運作的些微線索，大概就是這樣。

電影整體來說依然是維持第二幕上半爽朗的氣氛，但觀眾能在這個階段透露的些微線索中感覺到不安，在此時觀眾已經察覺到危險了，主角卻還沒察覺到危險，或是不知道危險的嚴重性。

例如《兔嘲男孩》的小納粹喬喬就在這個階段，與媽媽因政治理念不合起了口角；緊接他又迷戀上猶太少女，他的納粹理念開始動搖；而他的幻想朋友希特勒，此時也不再形影不離。故事表面上仍舊爽朗有趣，卻也瀰漫著濃濃不安的氣氛。

另外在《水行俠》中，主角亞瑟在被關進大牢後便進入了「接近問題核心」階段，亞瑟隨即提出決鬥請求，雖然節節勝利，但也顯露出得意忘形，漸漸步入反派規劃的陷阱中。

## 第二幕上半：階段九「苦難（轉折）」

雖然我們將「苦難（轉折）」列為第二幕上半的範疇，但實際上「苦難（轉折）」位於電影最中間的一段，介於第二幕上半跟第二幕下半之間，是為影片中間點最大的轉折。

在「接近問題核心」中，我們已經埋下了不安的因子，這個不安的因子是隱晦的，隱而不宣

的，更多時候觀眾還是被電影爽朗明快的氣氛所牽引著。主角在第一幕雖然有很多顧慮，但在「冒險意外展開」之後，主角也別無選擇，只能直線地往前進，這個目標就是故事中點的關卡。主角以為自己能夠順利地在這個關卡得到一直以來所欠缺的東西，沒想到卻遭遇苦難與失敗，意以為栽了個大跟頭，導致故事發生了急轉直下的轉折，主角在此也會喪失那個鼓勵他前往冒險的「契機」。

為了達到這樣的效果，「接近問題核心」的暗示不能過於明顯，但也不能完全不暗示，必須讓故事中點發生的「苦難（轉折）」成為合乎情理，卻是意料之外的災難。而這個出乎預料的轉折，將使得觀眾無法預期故事接下來的走向，使得影片的懸疑性大幅提升。大部分時候，在連續劇集，也就是影集裡面，**「苦難（轉折）」往往會是一集結束的絕佳破口**（連續劇集單集之中通常不會把戲劇結構完整走完）。

造成主角遭遇「苦難（轉折）」的原因，主要是主角在此仍未克服第一幕就存在的內在問題，而第二幕上半主要處理的又都是外在事件的進展，我們的主角**始終未正視**個性的缺陷，因而導致「苦難（轉折）」的產生。又，講述到這裡你會發現，從電影的一開始，也就是在第一幕中，我們都在處理主角的內在問題、個性缺陷，並且一步步地逼迫主角前往冒險，主角在第二幕上半則直線地前往核心去解決問題，電影的主題可以說是十分的一致，卻也顯得單調。觀眾的注意力在這將近一個小時的篇幅裡面，已經顯得有點渙散，此時就要發生觀眾意想不到的轉折，來讓觀眾提起精神，並且用這個轉折將故事引導到觀眾**未曾想像**的境地中。如此一來就能夠滿

足電影跟觀眾之間那個十分微妙的，既要滿足觀眾的期待，卻又要給予觀眾預期之外的驚喜。

在《楚門的世界》裡，主角楚門生活在一個大型實境秀中卻不自知，直到某天攝影棚佈景出現瑕疵，楚門的疑心才讓他開始「接近問題核心」，到了「苦難（轉折）」時，實境秀的幕後製作人現身解釋自己對這齣節目是如何精心規劃，強大氣場逼得楚門繼續活在他的掌握之中。

這是一個非常好的「苦難（轉折）」，編劇讓電影的反派正式登場，帶給觀眾強大的壓力，並且把故事的主題導向另一個全新的境界之中。

《寄生上流》中，「苦難（轉折）」就是金家四口與管家夫婦在「地下室」的初次交手。相信各位在看《寄生上流》時，一定對這個轉折印象深刻吧！原本以為金家四口已經完成了目標與夢想，沒想到卻殺出了程咬金，並且將故事的危機瞬間拉到最高，完全翻轉了故事的走向，觀眾也無法繼續預期故事的發展，進而完全投入在精心安排的懸疑故事之中。

## 處理內在問題的第二幕下半

而從第二幕下半開始，故事將進入觀眾無法預測的階段，也是最刺激、最扣人心弦的階段。

自此我們已經把電影的一半都講完了，第二幕乃是電影的主體，分成上下兩半，這上下兩半會相互呼應，呈現出不同的樣貌。若電影的第二幕上半專注處理外在事件，那麼第二幕下半半則會專注處理內在問題，雖然說大部分的電影都是這個樣子，但也是有例外，像是《地心引力》的

第二幕上半就是由史東博士講述女兒意外夭折，導致自己選擇上太空離群索居，《地心引力》的第二幕上半反而專注在內在問題的處理，其第二幕下半則更專注在外在問題如何解決。

又，如果說電影的第二幕上半主角是「屢戰屢勝」，一路順利地走向故事中點，那麼第二幕下半則會呈現出「屢戰屢敗」的樣貌。當然，也是有相反的狀況，同樣是《地心引力》，史東博士一開始是個外太空冒險的初學者，影片的前半段，史東博士遭遇各種危機與意外時的處理方式非常笨拙，可以說是「屢戰屢敗」；但在電影後半段，史東博士開始展現她所學習到的外太空求生技巧，呈現「屢戰屢勝」的樣貌，突破重重難關。

承繼著「苦難（轉折）」，故事急轉直下進入第二幕下半，主角的痛苦並未因此而終結，來自「苦難（轉折）」的影響將持續進行，就像是追殺而來的敵人一樣，接連爆發！階段，主角將持續遭受磨難，直到進入象徵絕望與死亡的「死局」之中，在危機接連爆發！此時我們的主角會得到意外的休息時間，並且產生「覺醒」，此時主角將面對自己的內在問題，修補自己的缺陷，他或許會得到意外的協助，或許會修補破碎的關係，或許只是一段休息的時間，或是得到打敗對手的祕密。

第一幕的重點是「角色」，第二幕上半的重點是「事件」，而在第二幕下半的重點則是事件給主角帶來的「情感衝擊」，第二幕下半裡頭「**情感的轉折**」是最重要的，可以說第二幕下半最重要的就是「情感」。

# 第二幕下半：階段十「追殺，危機接連爆發！」

第二幕下半分成三個階段，每一段長度大約落在八分鐘左右，但是大部分的場次都擠在「追殺！危機接連爆發」發生。所以在這個階段中，場次進行的速度要既快且短，許多動作的連續性、場次的連續性都可以盡量省略，要造成「連環爆」的錯覺。

「苦難（轉折）」之後，主角的磨難不只尚未結束，還將迎來一系列追殺。在動作電影裡面，此時就是一連串追殺，以及刺激的動作場景；而在比較文藝的劇情片中，則讓「苦難（轉折）」的巨大挫折與失敗產生劇烈的影響力，此時可以有三種做法：

1. 「苦難（轉折）」造成主角內心狀況的低潮，以至於引發更多連環衝突。

2. 「苦難（轉折）」影響主角周圍人們對他的看法，來造成主角內心更大的壓力。

3. 讓原本就存在於第一幕中，卻在第二幕上半被擱置不處理的種種矛盾，在此時屋漏偏逢連夜雨，恰巧也接連爆發了。

上一個階段「苦難（轉折）」的發生，其巨大的轉折已經讓觀眾喪失對劇情的預測能力，在此要在觀眾的腦袋還在驚訝之際，進一步**用更快速的推進方式，來讓觀眾喪失理性、冷靜的腦袋**，讓觀眾跟主角一樣遭遇一波又一波危機，而在那個情緒狀態下，觀眾跟主角一樣，面對突

如其來的危機只來得及**反應**，而來不及**思考**，我們就是用這個方式來瓦解觀眾的理性頭腦，後續「覺醒」的階段，我們才對觀眾動之以情，講述頓悟、奇蹟，或是一念之間可以改變萬物的硬道理。

總之「追殺！危機接連爆發」就是要持續地讓主角遭遇各式各樣的危機、磨難與失敗，並進一步地去凸現主角內在問題的缺失。

又，其實要在這麼短的時間內塑造一連串的危機，也不是每一個劇本都有條件能夠辦到，在此提供另一個更常見的辦法，那就是**單一危機細節最大化**。我們可以將一個單一危機裡的每一個細節都做到最大化，這樣子就能夠呈現重重危機接連爆發的錯覺。如《地心引力》：

（危機一）史東博士在此經歷了前半段影片的太空大冒險，終於躲到了一個安全的太空站之中，不料在此時太空站卻突然起火！

（危機二）史東博士拿起滅火器要滅火，卻被反作用力噴飛，後腦撞到牆壁而昏厥！

（危機三）當史東博士醒來，太空站有一半已經起火，零件到處噴射，危機四伏！

（危機四）突然！一個噴射的零件飛過來！差點擊中史東博士！

（危機五）史東博士閃身躲過零件，零件卻在她的身後引發爆炸！

（危機六）史東博士躲到閘門旁，閘門卻一時打不開！爆炸越來越逼近！

（危機七）好不容易打開閘門躲進去，滅火器卻卡住閘門，閘門關不起來了！爆炸要波及過

（危機八）史東博士排除滅火器後，終於把閘門關上，前去操作救生飛艇，救生飛艇顯示自動飛行還要四分鐘，史東博士表示：「沒時間了！改手動操作！」

（危機九）救生飛艇在史東博士的操作下脫離了冒火的太空站，但是飛艇卻被降落傘的繩索纏住了！

（危機十）史東博士費盡千辛萬苦，終於控制住失控的救生飛艇，使其靜止下來。於是史東博士走到太空中去拆除纏住飛艇的繩索，沒想到，成群的太空垃圾卻在此時砸了過來！

（危機十一）史東博士緊抓著飛艇，差點被太空垃圾砸到。

（危機十二）萬幸太空垃圾也將降落傘連著繩索一起帶走，史東博士回到救生飛艇，操作飛艇離開，沒想到！救生飛艇在此時燃料用盡！於是，這台原本用來逃生的飛艇，卻因為上述的十二道危機，變成了史東博士漂流在太空中的鋼鐵棺材……

我們看到以上《地心引力》在「追殺，危機接連爆發！」這個階段裡的內容，十二道危機，非常精彩，可實際上這並不是十二件不同的事情，而是將「逃離失火的太空站」這**單一危機裡發生的每一個細節最大化**，如此一來，就能在劇本構思的層面上，輕鬆地達成此階段的敘事功能了。

# 第二幕下半：階段十一「死局」

「死局」雖然位置不是在最中間，但是我認為「死局」才是電影敘事裡最承先啟後的關鍵階段。在此我們可以想像主角被逼到死巷子裡了，巷子裡沒有任何能夠逃生的道路，巷子口已經佈滿重重的追兵，這就是「死局」要給給觀眾的感受。

可就是這樣的一個局，雖然巷子口都是重重追兵，後面亦無活路，可只要我們的主角不要出去迎敵就沒事了，這個死局反而是一個寧靜、安詳的地方，在此主角一點危險都沒有，雖然他被濃濃的絕望氣息給籠罩，但有些心思在他的腦海中萌芽，一線生機也在此萌發。

「死局」處理得好，將會凸顯「苦難（轉折）」這個重大挫敗的影響力，而在「追殺！危機接連爆發」裡頭不斷反映、不斷凸顯的內在問題，也會顯得更為重要。在此創作者要狠得下心，把主角逼入完全充滿絕望與死亡氣息的「死局」之中，這個「死局」也將完全斬斷觀眾對於後續劇情的預測能力。

因為你呈現得很生動、很有說服力，觀眾完全相信主角已經徹底失敗，但看看時間，電影應該還沒到結束的時候，在這個時候，觀眾基於對主角的認同與同理心，引頸期盼電影將給出什麼樣的解方，才能幫助主角突破困境。這個時候宜長不宜短，宜拖不宜順，這是一個巨大的絕境，要很有耐心，很細膩地描寫主角的心境，而這也是電影的戲劇結構裡，難得可以有大量篇幅描寫單一心境的段落。

例如《意外》在死局階段，母親為替女兒伸冤而租下的那三塊用來罵警察的巨大廣告看板，就被支持警察的小鎮居民縱火；在漆黑無人的公路上，母親隻身一人拿著滅火器想滅看板上的火，她大叫，但卻無人援助；換場，三個廣告牌已經被燒掉了，也象徵著母親內心的希望被燃燒殆盡。母親神情絕望坐在救護車裡，警長挑釁地對她說：「其實我們也不用互相為敵，妳知道嗎？」

《意外》編排出非常生動的死局，很用心地用畫面與聲音去呈現出絕望與死亡的意境，完全瓦解觀眾對於電影後續發展的預測能力，觀眾好希望能夠看到主角脫離死局，必須要達到這樣的期盼才能夠罷手，或者說，只要達到這樣的期盼，你就可以推進到下一個階段「覺醒」。

## 第二幕下半：階段十二「覺醒」

主角在「死局」裡承受了徹底失敗的滋味，這個失敗帶給他濃濃的絕望，並且在畫面的呈現上暗示著死亡的氣息（精神上或肉體上的死亡）。在這個面臨死亡前的寧靜，主角將會反省自己，審視內在問題的根源，他將面對並克服大部分的內在問題，重拾他在「苦難（轉折）」這個階段失去的「契機」，主角將重新找回初衷，並且找到突圍的方法。

「覺醒」要能夠成立，要能夠說服得了觀眾，上一個階段的「死局」必須做到極致，讓觀眾也感受到那樣的絕望，並且期盼能夠有一線生機，創作者必須沉得住氣，細心地經營「死局」，

直到觀眾產生期盼為止。

在比較文藝的電影中，主角會在「覺醒」中審視自己過往的錯誤，會反省自己的錯誤決策或行為，他會在面臨死亡之際面對內在問題，但要是我們的主角心思沒有那麼細膩呢？要是我們的主角的人物設定就是一個肌肉量大於腦容量的莽漢呢？此時，在大多數的時候，像這樣的電影則會有以下三種處理方式：

1. 讓他跟隊友修補關係，在面臨死亡之前達到和解。

2. 讓他意外找到了打敗對手的祕密，例如解開了手上的祕密訊息，那個訊息上面記載了足以打敗對手的武器或是招式。

3. 一段休息的時間，一段寧靜的時間，讓主角可以稍微喘氣，恢復精神與氣力，這樣他就能重現往日風采。

例如《水行俠》主角亞瑟勇闖死亡之海失敗後，他的「覺醒」就是得到打敗對手的祕密⋯⋯擊敗大海怪取得海神三叉戟。

然而，在悲劇收場的電影裡面，此時主角內心所產生的「覺醒」則是負面的，主角在此產生道德上的錯誤覺醒，成為主角墮落成魔的開始。例如《小丑》主角亞瑟發現原來自己的病症與悲哀，都是發瘋的母親一手促成，此時他絕望地進入「死局」；翌日亞瑟平靜地拿起枕頭，悶

死母親，他接受了內心一直躁動的邪惡（覺醒），迎向窗邊陽光，好像獲得新生，令所有觀眾都感到不寒而慄。

《水行俠》與《小丑》這兩例都屬極端，更多時候則會像《雲端情人》那樣，主角西奧多與他的ＡＩ情人薩曼姍大吵一架之後（死局）得到啟示，原來人生苦短，只要好好愛過一場，其實可以跨越人與ＡＩ之間的種族隔閡，重點是愛過、開心過，西奧多在與此得到了「覺醒」。

不論如何，在「覺醒」裡獲得的啟示，都將成為主角在第三幕重新挑戰，展開大決戰、大反攻，面臨重重阻礙而不退讓的重要「情感動力」。要注意在此時，**我們要對觀眾動之以情，而不只是述之以理**，我們要用抒情的手段，讓觀眾也感受到那樣的「情感動力」，用配樂去烘托、用更細膩的拍攝手法，呈現主角的反省與轉變。要做到讓觀眾覺得主角之所以歷經九九八十一難，就是為了達到此時的精神淨化。

有別於「追殺！危機接連爆發」裡極短且急的場次推進，「死局」與「覺醒」的場次通常都會比較長、比較慢，可以更細心、細緻地處理主角的情感，才會是比較合適的作法。

## 第二幕尾聲，主角取得了面對的動力

從第二幕以後，每一個段落都環環相關，並且都必須要承先啟後。因為第一幕的鋪陳較長，所以第二幕開頭的「在冒險世界」必須要爽朗明快，盡可能地去滿足觀眾對於類型與宣傳的期

待；在爽朗明快的氣氛之下，我們在「接近問題核心」這個階段，讓觀眾意識到危險，而角色卻沒有（或是不在意），進而埋下不安的因子；到了故事的中間，我們用「苦難（轉折）」所發生的巨大挫敗，使劇情急轉直下，使觀眾感到無法預期後續的走向。

而正當觀眾感到驚奇時，不要慢下腳步，用「追殺！危機接連爆發」，快速地推進故事，讓危機接連而來，讓主角根本來不及思考，只能做出錯誤的反應，進而導致更多的衝突、更多的危機，逼迫主角必須去面對內在問題；最後來到「死局」，此時要狠得下心，讓主角瀰漫在絕望的氣氛之下面對死亡。這個階段只要做得夠生動，觀眾將完全喪失預測劇情走向的能力，而只能在心裡乞求能否天降神兵救助主角；於是來到了「覺醒」，主角在死前的寧靜，透過內心的反省，或是外力的幫助下獲得了啟示，在這裡要動之以情，而非述之以理，讓主角跟觀眾都得到面對第三幕重重挑戰的「情感動力」。

接著他就要展現自己的成長與改變，來完成電影最後四分之一的篇幅，也就是第三幕。

# 04 第三幕（重生）：逼主角硬起來的 4 階段，以及彩蛋

電影的第三幕，也就是最後四分之一的篇幅，乃是電影最精彩的篇章。自此主角已經解決了大部分的內在問題，他得到了精神上的提升，以及強烈的情感動力，現在他只剩下外在事件需要解決了。

第三幕其實更像一場秀，整個第三幕都在展現主角修正自己、改變自己後的樣貌，在此主角可以說是有了嶄新的人格，他將用全新的行動、行為作風，來解決先前遇到的所有困難。第三幕是最爽快、最大快人心的，千萬不要拖到第三幕還在鋪陳、還在介紹新事件、還在情感糾結，之所以分階段，就是要分批處理主題，上一個階段必須要完成的事情，千萬不要拖到下一個階段，更何況第三幕之後就沒有篇幅了！這是最後一幕，再不將劇情收線，電影就要結束了！

我們說第一幕最重要的是「角色」，第二幕上半最重要的是「情感」，第二幕下半最重要的是「展現」，展現什麼呢？展現主角的「改變」。

主角在整個第二幕之中，歷經了各種磨難，在「死局」這個階段，他感受到濃濃的絕望與死亡的氣息，可以說是負面的影響，但在「覺醒」之後，我們的主角得

## 第三幕：階段十三「決定挑戰」

又一個「意外事件」的發生，導致第二幕結束、第三幕開始，在此的轉變其實和第一幕轉第二幕時很相似，一個好的故事就像一個圓、一個循環，很多時候人的命運也像是這個樣子。只不過在第一幕轉第二幕

到正面的影響力，無論他要踏上的是成聖、或是成魔的道路。第三幕要呈現的就是他獲得正面影響力後的改變。

第三幕分成四個階段：「決定挑戰」、「數次挑戰」、「犧牲、重生（墮落）、成聖（魔）」、「結局」。前三個階段分別展現了主角**態度**的轉變、**行為**的轉變，以及最後的**本質**的轉變，「結局」呈現主角轉變以後的生活，電影花上最後四分之一的篇幅讓觀眾親眼見證這樣子的成長，並讓觀眾感受到成長帶來的滿足與成就。

時，我們的主角他還沒下定決心，就被迫前往冒險，而現在，我們的主角經歷了第二幕的種種磨難與歷練，並且經歷了第二幕結尾的「覺醒」，這一次面對意外事件，他將會面臨一個迫使他做出決定的時刻，而這個決定就是「決定挑戰」，這次主角不是單純被迫前往，而是下定決心前往挑戰。

在這裡我們讓主角用言語或是行動做出決定，又或是讓他在此時明確講出第三幕的挑戰計畫，在動作片中，可以是一個大反攻的詳細行動計畫；在愛情片裡，則會是小倆口和好後，再次確定彼此相愛的心意，以及往後相處的準則；在恐怖電影裡，則常常會是主角下定決心再闖鬼屋，救出同伴或是心愛的人。

在這個階段我們要向觀眾明確地展現主角的嶄新人格，展現出主角態度上的轉變。而我自己是用剪輯處理這個階段時，我會要我自己想像這已經是截然不同的主角，是進化版、加強版，**精神年齡至少成長十歲的主角**，他一定跟之前有所不同，所以我不能用先前對於主角的認知來呈現他，而是要把主角當成一個**新**的人來處理，才能給觀眾煥然一新的感覺。

然而若是像《小丑》或是《鳥人》這種最終主角墮落成魔的電影，此時要呈現的就是主角完敗於內心的心魔之後，那個徹底崩壞的全新人格，也就是成魔之後的主角。所以我們可以這樣子思考：在「決定挑戰」這個階段，我們是在為觀眾介紹主角的**全新面貌**，之後要呈現的都是這個新的主角了。

# 第三幕：階段十四 「數次挑戰」

「數次挑戰」是第三幕的主體，佔據的場次數量最多，篇幅也最久，約莫十五到二十分鐘這麼長。「數次挑戰」就是主角開始行動，動身前往解決外在問題的時候，在此將為觀眾呈現最精彩的「電影秀」，在娛樂電影中這一整段幾乎都會是「類型特色場次」，會是一大段連續的動作戲、一次最刺激的鬼屋探險、一段濃烈的愛情追求，或是親情交織最感動的時候。

但要知道「數次挑戰」意味著數次的失敗。

我們的主角在此會密集地遭遇數次的失敗，但因為他已經經過了「覺醒」，有了情感動力與精神上的提升，因此再多的困難他都能夠克服。我們在上一個階段「決定挑戰」看到了主角他態度上的改變，而此時我們就要讓主角用行為上的改變，來讓觀眾親眼見證他的不同。在製作上，我們要把每一次失敗的感受都做大、做重，這樣才能夠增加影片的懸念，也能夠揪著觀眾的心弦，並且讓主角在每一次化險為夷時，都讓觀眾在電影院裡發出驚呼，這就是製作上最關鍵的祕辛——**在「數次挑戰」裡強調失敗，而非成功。**

在這個階段裡，故事的舞台、佈景、場面都要有別以往，呈現得更加盛大，或是獨具特色，必須要有程度上的落差才行，才能夠凸顯電影的**最後一戰**之特別所在。也能夠讓觀眾在最後階段的觀影情緒飆高，以迸發出電影最後的高潮。

例如：《小丑》這部電影的「數次挑戰」，讓已經魔化的亞瑟在大街上被警察追逐，進入了

滿是人潮的電車裡，並且造成群眾暴動。接下來電影來到了現場直播的攝影棚，在碩大的攝影棚裡，亞瑟要面對他生命最後關頭的抉擇；當亞瑟在光天化日之下槍殺了節目主持人，整個城市都暴動了，瘋狂的人民上街放火、搶劫、砸車……這是《小丑》這部電影呈現的最終舞台，十分盛大。

《小丑》在「數次挑戰」階段想盡辦法在原先的戲劇世界架構之下，呈現出背景、佈景、事件都更為宏大的舞台，以烘托出後續主角做出最終抉擇之難能可貴。這就是電影的最後一刻了，此時不能夠再留手，也不能夠再保留，已經沒有必要再鋪陳，直接把所有壓箱寶都拿出來，盡可能地烘抬到最高點吧！

然而究竟能夠做到多大的舞台，其實跟電影的預算限制息息相關。

要是預算不足，想要多大的舞台也沒有辦法。不過還是可以提供一些思考，雖然整體的預算不夠，但要記得在「數次挑戰」這個階段，也就是大部分的第三幕，都應該分配到更多的預算來呈現場景，第三幕是電影最後的高潮，本就不應該，也真的不可以讓這裡的場次，跟先前的場次平均分配到一樣的預算，否則很難讓第三幕變得特別不同。盡可能在此分配更多的預算與時間來拍攝，才有辦法呈現出最好的效果，不然很容易淪為虎頭蛇尾、頭重腳輕，一切的努力都白費了。

「數次挑戰」在拍攝剪輯上的演繹也不同以往，先前的所有場次都是為了後續的場次而存在，每個場次結尾都要留有懸念，並且推動新的場次出現；但在此我們已經面臨電影的最後階

段了喔！後面的篇幅所剩無幾，因此作法要完全不同。

「數次挑戰」裡的每一次挑戰與失敗，都允許用更長的時間去交待完整，因為基本上在此都是「類型特色場次」，都是「電影秀」，因此觀眾並不會因為較長的時間篇幅而感到厭煩。反而實際在執行上，更為困難的是要如何在有限的預算裡，盡可能地拖長這一段精彩的挑戰，所以在此**拍攝的鏡頭可以更多、更完整，剪輯也不需要太多的省略與刪除**；同時呢，每一次的挑戰，都是在為劇情收線，我們已經沒有篇幅了，在「數次挑戰」的進行中，要漸漸地把開展出來的劇情線、情感線、故事線，一條一條地收束回來，也因為帶有這樣的意義，所以每一次的挑戰都可以較長、較完整，觀眾也依然能夠感到滿足。

# 第三幕：階段十五「犧牲、重生（墮落）、成聖（魔）」

終於到了，就是這裡了，這裡就是電影的最後關頭了，所有觀眾的情感都會在「犧牲、重生（墮落）、成聖（魔）」這個階段達到最高峰。主角在「決定挑戰」時展現態度上的改變，並且在「數次挑戰」用實際的行動讓觀眾見證主角行為上的改變，而當主角在電影的最終舞台上，處理外在事件的最終一刻，他即將面臨一個最重要的**抉擇**，這個抉擇將決定主角**本質上的改變**：他將無法回頭，我們在標題寫上了「犧牲」，他要冒著犧牲過去所有一切的風險，做出他認為是正確的選擇。

在大部分關於三幕劇結構的理論裡，都將這個階段稱作為「犧牲」，在過去的電影，尤其是在九〇年代，都會將「犧牲」這個命題做得很大、很明顯，可我發現大約在二〇一〇年代以後，「犧牲」好像就沒有這麼重要了。反而在當代的電影之中，會將「重生」的過程做到最大、最明顯。犧牲的目的其實也就是為了能讓主角重生。

這個犧牲時刻的抉擇將會導致奇蹟的發生，自此所有外在問題、內在問題都會一併解決，電影就在這個情感最高潮的時刻結束大部分的內容，來營造所有問題都被解決的錯覺（往往到了續集才會發現，其實還是很多問題沒有解決，但那些問題就留給續集來解決了）。

在實際的製作上還有一個小祕訣，就是做到讓全場觀眾在這一階段的每一個聲光展現之中，都能夠去回想到整部電影裡所有的細節，好像電影故事的鋪陳，主角命運的安排，都是為了這一刻而產生。主角的「重生」足以讓觀眾回想到電影裡過去發生的種種，好像冥冥之中一切都有安排，在因果的循環之下，才造就如今全新的主角。

例如《意外》中，想替慘死女兒申冤的母親蜜兒瑞德與處處找她碴的暴力警察狄克森，兩人很神奇地都參與了「覺醒」：當地警長死後，蜜兒瑞德逼迫警察辦案的手段變得更加瘋狂，而一直以來的反派擔當狄克森則從此改變自己以暴制暴的反制行為。

因此在《意外》的第三幕中，故事是以雙主角的方式來進行的：第二幕轉第三幕的「意外事件」，蜜兒瑞德向警局丟汽油彈縱火，而恰巧人在警局的狄克森狼狽逃出，還保住了她女兒的案件檔案。這一刻「決定挑戰」，兩人都產生了態度上的轉變。

「數次挑戰」中，蜜兒瑞德透過串供否認縱火，逐漸成魔；狄克森則變成一個溫和的人，去向過去施暴的對象道歉。狄克森為獲得辦案證據，故意被人一拳揍倒在地（迪克森的犧牲）；而與世界為敵、即將成魔的蜜兒瑞德，則原諒了阻止她追查兇手的前夫（蜜兒瑞德的犧牲）。

最後來到「重生、成聖」階段，狄克森登門向蜜兒瑞德道歉，安慰著整部片受盡傷害的蜜兒瑞德，本來互不對盤的兩人和解了，原本擔綱最大反派的狄克森，如今成了追查兇案最大的救星。看著兩人在屋外侃侃而談，觀眾眼中也似乎閃過整部電影兩人針鋒相對的那些過往，真的很感動！蜜兒瑞德內心的傷口被撫平了，故事也差不多至此告一段落，多好的電影啊！

## 第三幕：階段十六「結局」

雖然在前面十五個階段裡面，我們已經把故事所有的衝突都解開了，外在問題與內在問題也都解決了，但基於對角色的情感，觀眾仍會想要知道角色的後續發展，因此有了「結局」這一個階段。

「結局」不宜太長，而只要展現主角**全新人格的日常生活**即可。常見的手法是讓主角用全新的人格，再次面對先前的情節裡所遇過的狀況，但卻做出截然不同的反應，藉由這樣的對比來讓觀眾可以更明顯地察覺主角的改變。有的時候我們會看到那種結局演個沒完沒了的電影，這會讓觀眾感到不耐，因為所有的衝突都解決了，在這個階段的戲劇性是近乎於零的，因此不宜

拖太久。

為了避免這樣的狀況，在「數次挑戰」的時候就要好好地收線，把電影裡開展出來的故事線都好好地收束，而不是拖到「結局」這個時候才來作結。再者，如果你的電影從頭到尾都有鎖定主題，也就是關於主角（不一定是一個人）面對內在／外在問題，經過磨難而產生覺醒，進而轉變成全新的人格（成聖或成魔），最終這個階段只要展現這個全新的人格即可，其餘小角色的後續發展，都不會在這個主題的範圍裡，因此不宜多做描述。

在《兔嘲男孩》中，納粹喬喬最後釋放他所愛的猶太少女艾莎，並戰勝了幻想朋友元首希特勒（犧牲、重生、成聖）。在「結局」階段，重見天日的艾莎看著看著街道上的美軍，立馬識破喬喬先前「德軍戰勝」的謊言，打了喬喬一巴掌，但兩人也相視而笑、緩緩起舞，神情有著不同以往的風采。就像這樣子，展現主角嶄新的人格，世界嶄新的面貌，一部電影的故事只要能夠完整地呈現主角的「**改變**」，也就該告一段落了。

## 謝幕：階段十七 「片尾彩蛋」

在電影主要故事結束、「結局」也完整演繹完成之後，有些電影還會有新的片段繼續演出，這些接在「結局」之後演出的場次，我們把它稱作「片尾彩蛋」。「片尾彩蛋」有三種作法，前兩種已經蔚為風行，第三種則是最新的作法。

第一種「片尾彩蛋」是對觀眾宣告續集的「下集預告」，留下劇情的伏筆與懸念，以便之後發展續集。

第二種「片尾彩蛋」則像「回馬槍」似地，回頭對觀眾開一個小小的玩笑，讓觀眾都可以開心地離開電影院，增添對於電影的話題。

前兩種「片尾彩蛋」更多時候跟電影的主要敘事沒有太大關聯，但卻帶有更強烈的行銷宣傳意味，從二〇〇八年至今，這個做法由漫威系列電影發揚光大，已成為當今的主流作法。

而第三種「片尾彩蛋」的作法較為少見，此種做法不只有行銷宣傳上的意義，還具備敘事上的意義。像這樣的片段通常被安排在一個「不太令人滿足」的結局之後，利用具備全新敘事意義的「片尾彩蛋」開展新的局面，為觀眾提供新的觀點、新的寓意，使得電影的結論更加豐富。

例如紀錄片《美國工廠》的「結局」中，美國工人爭取工會失敗，開始服膺於中國工廠的文化，諷刺的是，這卻是民主選舉的結果。看到這樣的結局，所有觀眾都意志低迷，接受了沉重的結局；可下一場次的「片尾彩蛋」卻透露，中國老闆已大量添購自動化設備，不論中國工人、美國工人，都將面臨來自機械自動化的威脅。就像這樣子，一個嶄新的局面，洗刷了觀眾對於結局的不滿足，也帶來了新的寓意與想法，激發觀眾繼續思考、討論下去。

# 三幕劇的常見錯誤與活用

我們已經完整講述了電影的戲劇結構，這個時候你或許會想：「如果不按照戲劇結構來進行，那會怎麼樣呢？」，就像之前所說的，如果目標不是膾炙人口的電影，那其實不用太理會三幕劇結構，但我還是常在一些目標要大賣或是得獎的電影裡面，看到以下常見的錯誤。

## 1・第一幕就介紹所有角色

首先呢，在這些電影裡面，他們的第一幕會用來介紹所有角色，在這樣的電影裡面，觀眾會搞不清楚哪一個才是主角，就算觀眾知道哪一個是主角，也有可能會在幾乎均等的篇幅裡面去愛上主角以外的角色，如果是這樣的話，當第二幕的冒險開始，卻不是由觀眾喜歡的角色所開展，那麼觀眾就會感到失望了。

## 2・第二幕下半亂開支線＆同情反派

第二幕上半通常不太容易出狀況，大部分的電影都不會在這裡出錯，頂多就是第一幕拖太

長，而吃掉了第二幕本來應該展現類型特色的時間篇幅。但是電影在第二幕下半就很容易出錯了，大部分糟糕的電影都會在這裡出亂子，也就是在第二幕下半開啟支線，並且全力發展支線，這會導致主線故事的進行中斷，讓觀眾無所適從，然而經過了第二幕下半將近半小時的講述，如果你真的做得很好，觀眾也喜歡上支線故事以後，當第三幕切回主線時，觀眾又會感到無所適從了。

還有一種很糟糕的第二幕下半，則是帶領觀眾去了解反派的內心，花費半個小時對觀眾講說反派其實也不壞，試圖讓觀眾愛上反派，但問題又來了，要是第三幕的時候沒有繼承雙主角的模式去發展，又或者是說當主角與反派的爭鬥一定要分出勝負的話，那麼你就有很高的機率讓百分之五十的觀眾感到失望，因為不管他們支持哪一方，都將有一方被擊敗，所以這個也是很常見的錯誤。

當然，這個作法也有做得好的例子，例如《下女的誘惑》在到了故事中點以後，便開始講述反派大小姐玉子的內心故事，但很快地在第二幕下半，故事就轉換為雙主角的架構，也就是將大小姐與下女視為一個團隊，她們都是受男性霸權壓迫的可憐女性，她們將在第三幕的過程中合作，一起對抗一直壓迫他們的黑心叔父，以及風流大盜。像這樣子做就沒問題。但千萬不要在第二幕下半改變觀點開支線，卻在第三幕一開始又強行回到主線的單一觀點來講述，這樣就不行了。

## 3・第三幕太貧瘠＆收尾不乾脆

第三幕最容易犯的錯誤則是「數次挑戰」太短、太貧瘠，沒有嶄新的大舞台，而且快速就結束，另外也很容易在此讓主角「講述」自己的改變，而不是用「行為」作出改變，這會讓觀眾覺得電影又在喋喋不休地說教，而使觀眾產生反感。「結局」常見的錯誤則是篇幅太長，遲遲不結束，硬要把每個小角色都交代完才願意讓電影落幕。

## 活用戲劇結構十七個階段

在實際使用「電影的戲劇結構十七個階段」來製作電影時，不宜將此視為產生電影劇情的「公式」，依樣畫葫蘆地套用，用其作為生產情節的工具。這樣子很容易做出千遍一律，充滿老套、老梗的庸俗電影，這是最糟糕的狀況。反而應該將「電影的戲劇結構十七個階段」視為編輯情節的工具，把它視作一個形式、一個容器，或是一個尺標，拿來度量自己手中那些早已過度豐富的情節，利用「電影的戲劇結構十七個階段」來做編輯，就能夠知道哪邊的情節太長，哪邊又太短，哪邊離題了，哪邊則能算是完美無缺。

### 1・用在剪輯

我身為一個專業的電影剪輯師，在拿到劇本的時候，就會在劇本上標示我解讀出來的三幕劇

結構以及「電影的戲劇結構十七個階段」，這能夠幫助我去詮釋劇本裡的內容，哪邊應該要做大、做重？哪邊又其實已經超過篇幅，應當要做出適當的刪減與省略。實際剪輯時，「電影的戲劇結構十七個階段」對我來說就像一幅地圖，或是指南針，我可以很清楚地知道現在這一場戲，或是這一個大段落，將導致哪種情緒的發生，又是繼承自上一個階段哪一個情緒，讓我能更明白著手剪輯的場次之必要功能性。而在操作剪輯軟體時，我則會在時間軸上標記換幕的時間點，這樣一來我就能準確掌握電影的情節推進速度，才不會鋪陳太久，或是讓電影失速。

## 2・時間長度的控制

而雖然三幕劇結構的四個大段落，在理論上是切分成四個等分的片長，但實際處理上，不需要去追求完全工整的數字，那是沒有意義的，差一點點是沒關係的。如果差很多的話，則需要去整理與編輯，但如果卡在一個尷尬的數字，例如在一個一百分鐘的電影之中，等分的話應該是二十五分鐘一段，但是我的第一幕是二十二分鐘，這樣算不算太短呢？像這樣子的落差我覺得是沒關係的，雖然觀眾就會覺得稍短，但稍短也不是罪過啊，電影只要精彩好看就好了。

而在我的經驗之中，第一幕宜短不宜長，否則會鋪陳太久，遲遲不展開冒險；第二幕上半必須恰到好處，因為第二幕上半是直線進行的，拖太久會讓觀眾感受到呆板與重複；又第二幕上半承載的都是對於類型的承諾與保證，太短也是不行的。第二幕下半則是宜快不宜慢，才能夠呈現「追殺！危機接連爆發」的緊迫，且「死局」與「覺醒」雖然可以慢下腳步，細膩描述，

但一個失手就太長了，所以第二幕下半跟第一幕一樣也是宜短不宜長。第三幕則是越長越好，只要拍攝的素材越豐富，能夠撐住越長的情感高潮，讓觀眾盡情享受，這樣是再好不過的了。

## 故事好看才是重點

最後要提醒的是三幕劇結構是基礎中的基礎，基本功沒有練好，不要輕易地去打破規則，而更應該去學習優秀電影對於三幕劇的活用。例如《下女的誘惑》在第二幕下半轉變成雙主角，以及《意外》第三幕的時候才產生了第二個主角，這些都是很棒的活用方式，屬於高階技巧的例子。

而當你覺得你已經掌握了三幕劇結構的基礎，你就可以嘗試更加地活用三幕劇結構，找到一個特殊的套用模式，這樣就可以讓那些熟悉電影形式的影癡級觀眾，又或者是各大影展比賽的評審眼睛一亮，又或者是你也可以打破規則，在十七個階段裡面，讓兩、三個階段不符合戲劇結構，這樣子也能夠做出嶄新的電影作品。但不宜打破太多，規則是用來打破的，但是完全不按照規則，則容易流於「亂無章法」，像這樣子就不好了。

最後，三幕劇結構、「電影的戲劇結構十七個階段」都是編輯情節的工具，學習使用這樣的工具可以讓你的電影變得更加好看，但如果你發現你的電影在某些階段，不需要去符合「電影的戲劇結構十七個階段」，依然能夠得到觀眾的喝采，若是這樣的話，那麼就可以不用去理會

它了。畢竟我們用這個工具就是要讓電影好看，要是電影不這麼做就很好看了，真的就不需要去改它了，還是要保有這樣的認知，才不會變成死抱著學問規則的書蟲、書呆子，這樣對電影來說才是最好的事情！

# 戲劇結構如何運用在剪輯

電影剪輯完成「導演版」之後，原則上所有關於鏡頭與鏡頭之間的問題都已解決了，「導演版」會再經過監製、發行人、投資者……等多重檢視，又或者會舉辦若干試映場，來讓不同的觀眾提供反饋。看過「導演版」的人們會針對電影還存在的問題提出建議和看法，通常這個時候是最難修剪的，因為當「導演版」已經完成後，很多事情是牽一髮而動全身的。這個場次刪掉，觀眾對於事件的了解就會完全不同；這句台詞加回去，一個帥氣酷勁的主角，又變得囉唆了，而這個時候怎麼辦呢？

其實在這個時候，關於鏡頭與鏡頭之間的細微處理，已經幫不上電影剪輯師了。這個時候就要仰賴對於「戲劇結構」的了解，也就是在考驗電影剪輯師「編輯情節」的能力。以下提供快速兩招：

## 1・修剪序場

當你的電影受到質疑，並且需要被修改，如果你怎樣都想不到對症下藥的解決辦法，那麼就

可以試著修剪「序場」，或是將別的場次移來作為「序場」，甚至是考慮補拍一場「序場」。

你想不到對症下藥解決的是正片內容，而正片內容是「果」，「序場」則是「因」。「序場」能夠改變觀眾的**期待**，如果因為各種原因無法改變「果」，那就去改變「因」就好了！用「序場」來讓觀眾期待的事情，都能夠在正片得以滿足，如此一來就能解決艱深難解的剪輯問題。這是非常好用的方法，就我的經驗來說，一個修正完成的「序場」，其影響力能夠改變電影前半部的觀感，非常神奇！

## 2・片尾彩蛋

我們常常會因為劇本的限制，又或者是拍攝預算的問題，而無法在電影的第三幕中讓主角盡情展現自我，讓觀眾感覺到暢快淋漓的重生、以至於成聖的故事，這個時候就會需要一個**衍生結局意涵的片尾彩蛋**。這樣的「片尾彩蛋」可以展現結局之後的發展，讓觀眾意會到故事的圓並未閉合，故事還有發展的空間，可能會拍攝續集，又或者需要觀眾自行想像，來讓封閉的故事轉變成一個近似「寓言」的形式，進而影響觀眾自己的生活，讓觀眾自己來實現那個未盡人意的成長與改變。

這個做法和「開放式結局」類似，但卻又不同，因為「衍生結局意涵的片尾彩蛋」是接續在結局之後，而非結局本身。與「開放式結局」最大的不同，乃在於「片尾彩蛋」能帶給觀眾「驚喜」，這個差異雖然細微，但卻十分關鍵。**這個「驚喜」是彌補性的，是衍生性的，而不純然**

**是開放性的。**

最知名的例子，那就是王家衛的經典作品《阿飛正傳》了。當張國榮飾演的旭仔得到悲劇結局，觀眾都覺得感傷、遺憾，並感到略有不滿足之時，就在這個時候，電影繼續演下去，在世界的另一個角落，一個新的阿飛出現了！梁朝偉飾演的周慕雲瀟灑且優雅地打扮自己，準備踏上全新的旅程。是不是旭仔的悲劇故事又會一再上演呢？還是說新角色周慕雲能夠完成旭仔的未盡之事呢？還是電影想告訴我們這樣的阿飛到處都有，就在你我的身邊呢？在這樣的驚喜之下，觀眾都得到滿足了，而忘記了旭仔那令人略感不滿足的悲慘結局。

所以你也可以試著調整結局之後的場次，來讓它成為「衍生結局意涵的片尾彩蛋」，這樣也能大大解決關於第三幕的問題喔！就我的經驗，「衍生結局意涵的片尾彩蛋」能夠影響整個第三幕，也就是電影最後四分之一的篇幅，以及觀眾看完電影最直接的觀感與評論，這也是很好的解決剪輯問題的方法！

# 07

## 怎樣的主角才能全程吸引人？

在電影的前四分之一，也就是所謂「第一幕」的時候，最重要的並不是鋪陳資訊、介紹角色，而是要吸引觀眾**主動地**想要去關懷、了解主角。有些書本會用「讓主角討喜」來稱呼，初學者編劇看到這邊，就會絞盡腦汁地去讓主角做各種嘩眾取寵的事情，有的則會想辦法寫出一個完美的人格，可這樣的主角是不會讓觀眾喜歡的，反而會被評論為片面、表面、假假的、有點怪，更糟糕的是會完全扼殺角色在故事中的成長發展性。

每一部電影的主題都是關於改變，講環境的改變、社會的改變、價值觀的改變，又或者是主角人格的改變。主角人格的改變可分成兩大類：**成長**或是**墮落**，成長就是從不好變成好，墮落即是好變成不好，講到角色的發展性，從這個角度來看，成長性的本質就是**改變**。

所以在故事的最初，角色處於極端的好，或是極端的不好，其都越止了角色的成長性，使其只能往一個方向去進展（好變成不好，不好變成好）。而如果你寫了一個完美的人格來當主角，你又想要呈現這個人的成長，那更是不可能辦到的事情。一個完美的人格，不需要經過事件的歷練而成長，因為他一開始就很完美了，因此寫出這樣的主角，會使得所有情

節安排都變得毫無意義。

## 有缺點的主角

所以更好的選擇，是在故事的一開始為觀眾呈現一個更為中庸、平凡的主角，首要之務便是讓主角**有普遍性的缺點**。而且這個缺陷、缺點，恰巧跟我們所設定的目標觀眾有所關聯，可能觀眾恰巧也有這樣的缺點，又或者是觀眾在現實世界的朋友、親人、關心的人，剛好也有這樣的缺點，這樣就能讓觀眾引起共鳴，並且讓你虛構的主角更具現實性，也更加吸引人。

在故事的一開始與其讓主角大無畏，不如讓他有點害怕，因為大多數人是這個樣子的；與其讓主角一路順遂，不如讓他感到壓力；與其讓主角是個萬事通，不如讓他總是擔心自己做不到。這些「**基於軟弱而衍生出來的情緒**」，更容易打動大部分的觀眾，讓觀眾從主角身上找到共通點，以便將自己的情感投入在這個憑空虛構出來的角色之中。另外，人與人之間的情感往往誕生在「憐愛」之中，而非「崇拜」；哪怕一開始是「崇拜」，相處之後發現偶像也有軟弱的一面，這將會更令人疼惜，進而增生「憐愛」之心。

當我們發現對方的弱點、缺陷、軟弱的那一面，往往會更令我們心動。在現實生活中，這往往是戀愛的起點，一段關係的開始，這樣的情感邏輯也很適合放在觀眾跟角色之間。人是社會性的動物，我們被層層規矩、禮儀、禮貌給限制，我們被要求在眾人面前不能流露出軟弱，軟

弱的那一面只給信任的親人、愛人、朋友，我們是這樣子生活的。也因此，當主角在電影銀幕上，對觀眾流露出私底下才能顯現的軟弱，這會讓觀眾感覺到強烈的「被信任感」。如此一來，就能大大地加強觀眾跟角色之間的關係。

那，我們寫了一個有普遍性缺點的主角，在一開始的篇幅都強調這件事情，這樣爛爛的主角，要怎麼討觀眾喜歡呢？要怎麼更吸引觀眾呢？我整理出下幾點辦法：

### 1・孩子氣的主角

讓主角帶點孩子氣的性格，以讓主角更吸引人，這是常見的技法。一來是因為**童年**能夠涵蓋所有的觀眾群，每個人都擁有過童年，因此孩子氣的性格更容易讓大部分的觀眾共鳴，但一拿捏不好就是幼稚而已了。再者，孩子氣的性格雖然莽撞、無禮又無知，但因為孩子都是有可塑性的，或許此時此刻的主角沒那麼優秀，或是擁有各種缺點，但只要主角願意學習、願意改變，那將來仍舊大有可為。漫威系列電影幾乎每一個主角都有這樣的特質，影集《魷魚遊戲》的主角成奇勳也是這樣子的形象特色。

### 2・對弱勢生命友好的主角

許多電影都會在第一幕安排這樣的情節，不管這個情節安排得有多刻意，都會被觀眾認為很自然，而且不留痕跡地影響觀眾去喜歡上主角，這種情節就是「讓主角對弱勢生命友好」。

在電影《意外》之中，女主角是個總是氣沖沖，不怕槓上整個小鎮的警察，也要為自己女兒伸冤的超級鐵人。女主角在一開始的故事篇幅裡，對任何人的態度都非常強硬兇狠，你很難喜歡上這個角色，可編劇就安排女主角意外地發現窗邊有一隻甲蟲上下顛倒，難以靠自己的力量翻身，女主角此時對甲蟲露出憐愛的眼神，並且伸出手指幫助牠翻身。

《魷魚遊戲》的主角成奇勳在第一集時，經歷了偷媽媽的錢去賭博，然後被黑道脅迫簽下本票，並且給女兒過了一個最糟糕的生日之後，成奇勳幾乎有了最糟糕的一天，當然，他也幾乎可以說是最糟糕的人。就在這個時候，成奇勳經過小巷子，看到一隻可愛的流浪貓向他乞食，成奇勳拿起自己僅剩的晚餐分給流浪貓，並且用關愛的眼神照料小貓，就在這一刻，觀眾也深深地被成奇勳所吸引。

「讓主角對弱勢生命友好」，不論是小動物、小植物，或者是小孩，這觸及了人性最基本的善念，幫助弱勢、關懷弱勢，不管主角有多少缺點，又或者他一開始是多壞的人，只要主角還保有這基本的善念，這個主角就還有教化的空間。**萬惡之中留有一善**，在黑暗中的這一小點光芒會吸引觀眾，也為後續主角的改變留下最基本的情感動力。

## 3・加害變成被害的主角

有些時候，我們的主角一開始會做一些很糟糕的事情，這件事情是無法抹滅的，但不做這些事情，又無法凸顯主角一開始的壞，主角不夠壞，後面就沒有成長性，那這個時候該怎麼辦呢？

答案就是**讓主角在同一件事情上，從加害者變成被害者。**

例如最常見、老套的，一個殺人不眨眼的殺手主角，卻在金盆洗手的最後一戰中，受到了組織的背叛，而成為全城黑幫追殺的對象。像這樣的故事，大部分的觀眾都會同仇敵愾，為落難的主角加油喝采，而忘記片子一開始主角那殺人不眨眼的神情。

又或者是如電影《雲端情人》中，我們的主角中年男子西奧多，在故事的一開始為了排遣寂寞，他登入了線上性愛聊天室。《雲端情人》是一部愛情電影，男主角一開始做這種事情是非常糟糕的，可就在編劇的安排之下，西奧多碰到的線上性愛聊天室對象遠比他想像的還要瘋狂，西奧多根本沒有從這個悖德的行為中得到歡愉，反而只是一味地配合對方奇怪的性癖好，他一點都不享受，甚至覺得十分空虛，我們都從他的眼神中看到了痛苦。在同一件事情上，西奧多從共犯變成被害者，像這樣的轉折更容易引起觀眾的同情與憐愛。

綜合以上所述，你會發現我們在故事一開始要寫的是**軟弱，而非堅強；缺點，而非優點**，這些都能更加地吸引觀眾主動想要關懷角色，並主動參與在故事當中。我們要引發的是觀眾的憐愛之心，而不是一味地崇拜主角。而在萬惡中必要有一善，這個善念則可以從孩子氣的性格展現，或是讓主角有這麼一刻去關懷弱勢。

在我們華人社會的經典故事之中，總是講著「君子」、「忠臣」、「孝子」這類的理想人格，這些人總是為了崇高的理想而去遭受各種磨難，過程都不吭一聲，好像一個理想的人不應該存

在軟弱與缺陷似的。又，在台灣的教育裡面，電影圈的編劇、導演、主創人員們時常以「知識分子」、「文化人」自居，他們很容易寫出「知識分子自以為的人」，也就是儒家思想裡的翩翩「君子」，可那樣的人非人，只是不存在於現實中的理想，這樣非人的角色，當然會讓觀眾覺得奇怪，而且難以共情、代入了。

我時常鼓勵創作者講述「自己的故事」，然而只要是自己講述自己，肯定都會帶有私心，隱惡揚善，把自己的缺點都刪除掉，只留下那個虛假的完美形象。這兩相影響之下，將導致我們的電影主角大多缺乏發展性，因為自始自終他都很完美。主角過於強大，導致事件的設計很難發生影響力，主角缺乏成長、墮落與改變，也使得戲劇性無法彰顯，觀眾也很難能得到感動了。

所以不用怕寫一個有缺點的主角，甚至是一個糟糕的主角。一個糟糕的人，經歷種種事件與情節，最後痛定思痛對自己做出改變，而使得人格成長了。觀眾看這種主角的故事，也被這樣的故事影響，跟著主角一起成長。讓觀眾看電影除了娛樂之外，還可以從故事中去得到啟示，學到對一生有所幫助的理念，這不正是電影給我們最大的感動嗎？

先前講述了三幕劇適配於電影形式上的「電影的戲劇結構十七個階段」，而這樣的結構又將如何應用在當代最流行的連續劇集，也就是所謂的「影集」上呢？

## 過去風行的「週播連續劇」

首先必須要了解的是，當代風行的連續劇集播映形式，跟過往的播映形式是截然不同的。在過去，連續劇集於電視上播映，採取每週播一集的形式，我們在此把它稱為「週播連續劇」。「週播連續劇」每週只播出一集，若要看下一集，則要再經過整整七天的時間才能看得到；又，以往的播映形式只分成首播跟重播，要是這兩個時段都錯過的話，就很有可能再也看不到該集的內容了。

因應上述的兩種狀況，「週播連續劇」會穿插許多類似前情提要的對話，或是直接插入回憶的畫面，來為錯過播出集數的觀眾補充缺失的資訊，這樣漏看個一兩集，也不會失去追劇的樂

＊每週播出、有廣告破口的電視連續劇

過往的走法

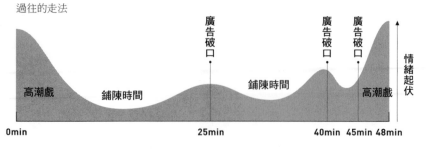

高潮戲　　　鋪陳時間　　　廣告破口　　鋪陳時間　　　廣告破口　廣告破口　　高潮戲

情緒起伏

0min　　　　　　　25min　　　　　　40min 45min 48min

＊串流平台、一次上架一季

現在的走法

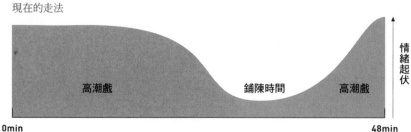

高潮戲　　　　　　　鋪陳時間　　　高潮戲

情緒起伏

0min　　　　　　　　　　　　　　　48min

趣，因此在過往「週播連續劇」的形式中，情節的推進相對會比較不緊湊一點。

又因為一週才能看一集，所以「週播連續劇」很注重片子的末段一定要有強烈的懸念，每集的一開頭都會承接上一集結尾強烈的懸念，接著則會稍微在台詞上給觀眾一點前情提要，在幾段推進劇情後，又開始為了片尾的懸念做鋪陳，直到又達到另一個片尾懸念的高潮為止，一集「週播連續劇」的主要形式大概是這個樣子。

另外，以往的「週播連續劇」都會有電視廣告破口，也會針對每個廣告破口去鋪排懸念，讓觀

眾都能過撐過電視廣告播送的時間，並盡可能地不讓觀眾轉台，讓他們能夠守在電視機前面，乖乖地把廣告看完，等著連續劇節目繼續播放，這樣才能確保電視台的廣告收益。

## 現今風行的 OTT 連續影集

然而在現在的時代中，「週播連續劇」的形式已經沒有往日那般風行，現在的觀眾更熱愛的是 OTT 平台推出的連續劇，我們也把它稱作「影集」。

現代觀眾的收視習慣已經和往日有很大的不同，OTT 平台的節目上架以後，會經過很長的時間，才會從節目單上下架，因此觀眾可以選擇自己喜歡的時間，隨時隨意地收看影集，而不用擔心會漏看集數。另外現代觀眾的收視習慣也很不一樣，他們更喜歡一口氣連看數集，甚至是一口氣看完一整季的影集；NETFLIX 等國際 OTT 平台也因應這樣的習慣，不再遵守每週上架一集的習慣，而是會一口氣上架一季的內容提供給觀眾觀賞。也因為這樣子，如今連續劇集的劇情編排形式，已經跟過往的「週播連續劇」有很大的不同了！

## 吊人胃口的序場

首先，最大的不同點在於，吸引觀眾繼續觀看影集的決勝點，不再只是片尾的懸念高潮而已，

反而是影片的前段內容。

為什麼這麼說呢？因為在如今，當觀眾看完片尾的懸念時，他可以立馬點播下一集繼續觀看，然後還可以在任意時間點決定要不要繼續看，因此片尾懸念只會吸引觀眾快速地收看下一集，卻無法保證觀眾會不會棄劇，或是一直收看下去，所以下一集的影片前段的內容，反而變得更重要了！那才會是吸引觀眾繼續看下去的關鍵決勝點！

影片的前段不能再像以往「週播連續劇」那樣快速地解決懸念、滿足懸念，然後還插入前情提要的內容，反而應該要**延宕懸念**，甚至是**加強懸念**，才能讓觀眾觀看影片的熱情持續升溫，而對影片產生足夠的**黏性**。

當然，每一集的結尾依然要充滿懸念，讓人感到意猶未盡，來吸引觀眾快速地點播下一集，到了下一集，便是決定觀眾「黏性」的關鍵「序場」。以下提供三種作法：

## 1・延續懸念

這個做法的重點在於「延續懸念」，而非「滿足懸念」，你可以將上一集未完結的懸念事件延續，但切記要盡可能地不要在此將懸念事件完結，否則當你的觀眾看完序場，他就很可能會在這個時間點，按下空白鍵暫停播放，關上電腦，直接睡覺去了。

懸念事件要繼續，但是依然未完結，來讓懸念持續延伸，直到新的、更大的懸念取代它，舊的懸念才能夠結束，並且被觀眾遺忘。而當新的懸念開始時，觀眾的心思又被勾住了，如此一

來觀眾的眼球就離不開你的影集，很容易一口氣將影集看完，並且在這個狂熱之下，讓口碑快速地在網路上流傳開來。

## 2 · 延宕懸念

當觀眾看完下一集，滿懷期待地想看到事件的延續，於是快速地再點播下一集，可當他們打開下一集，卻發現事件沒有延續下去，映入眼簾的場次反而是「懸念事件發生之後」，講述該事件對於主角群以及周圍環境的影響；我們不讓觀眾看到事件的經過，反而讓觀眾看到事件之後的影響；我們不去延續懸念，反而「延宕懸念」，這樣子就能夠在原先的懸念上去疊加更強烈的懸念。

觀眾會很想看到「究竟發生了什麼事！」、「究竟錯過了什麼事！」，這股強烈的懸念與期待，則會推動觀眾繼續看下去，不過這個延宕的過程不宜過長，以免觀眾失去耐性，就棄劇了，必須在恰當的時候用「回溯（回憶）」的方式來滿足觀眾的期待，來讓他們一睹究竟發生過什麼事情。

像這樣的做法，特別適合剪輯師面對劇本開頭就「快速被完結懸念」的場次，我們可以對這樣的場次做順序調換，將其往後調動，使觀眾的懸念不會快速被滿足，而是被「延宕」了，如此一來，就能妥善利用手邊的情節素材，並且用剪輯的方式大幅度地加強懸念。

當然，你也可以在第一點提到的「延續懸念的場次」，也做這樣子的處理，這樣就能強上加

強，並且做出更高層次的懸念。

### 3・製造懸念

有的時候我們也會遇到片頭沒有懸念的素材，這個時候就要想辦法用剪輯的方式去「製造懸念」。你可以將本集位於中段之後的精彩場次，往前調動到最開頭，並使其發展到一半就戛然而止，製造出懸念以後，再回到劇本剛開始的場次來戲說重頭，這樣子處理就能夠製造出懸念，給予觀眾繼續追劇的動力。而有的時候我們也會用類似剪輯「本集預告」的方式，讓影集開始的序場變得像是這一集精彩畫面的集錦，快速抓住觀眾的眼球，並且勾引觀眾繼續把影集追下去，用這樣的方式製造懸念也是可以的。

## OTT 連續影集的戲劇結構

如果你問一個外行人：「影集跟電視連續劇有什麼不同？」他有很高的機率會這樣回覆你：「影集比較像電影，電視劇不像電影」，這樣的回答除了反映在製作預算的不同之外，其實也反映在影集對於「電影的戲劇結構十七個階段」與「三幕劇結構」的高度契合上。

影集在「電影的戲劇結構十七個階段」有著更高的靈活度。首先，一整季的影集也會符合三幕劇結構，只不過在很多時候會經歷「兩個冒險世界」，展開兩個方向不同的冒險。例如以十

集的篇幅來說，第一集、第二集是整季的第一幕；第三集、第四集是整季的第二幕上半；第五集、第六集是整季的第二幕下半；可是在第六集的結尾主角經過了「覺醒」之後，下定決心挑戰，**卻挑戰錯了方向**，於是在第七集時，進入了第二個冒險世界，是第二次的第二幕上半；第八集是第二次的第二幕下半，第九集、第十集則是整季的第三幕大決戰，像這樣子的活用也是可以的！

上面只是舉例，並不是一定要這樣做，影集的篇幅相對自由很多，一季的集數沒有一定的規範，每一集的長度也沒有規定的時長，其篇幅又可以允許真正意義上的多主角各自展開故事線（而非像電影一樣，須將多位角色視作一個群體），因此可以很自由地套用三幕劇結構，當然也是因為這樣，OTT平台的連續影集往往能帶給觀眾更多的驚奇，也比電影更受年輕一代的觀眾歡迎。

我們剛剛講的是一整季的狀況，而在每一集裡頭，其實也有屬於該集獨立的三幕劇結構，你可以將平均大約四十五分鐘的影集單集片長，切分成四個段落，讓一整集就跑完一個三幕劇結構，這樣是沒問題的。但其實這樣的作法相對比較少見，因為一旦將十七個階段都走完，那麼故事就圓滿了，也就沒有必要繼續追下一集了。因此這樣子的作法比較常見於影集的第一集，而影集的第一集也往往是「試播集」（pilot），所以更會需要一個完整的故事結構。

更常見的狀況則是每一集都「沒有走完十七個階段」，沒有走完才是常態，但關鍵的是「**要結束在哪裡才會有懸念？**」，如果這一集結束在「介紹日常世界」這個階段，那一定會無聊透

頂的，因為你等於給觀眾看了將近一個小時的鋪陳，這是很常見的錯誤。那如果結束在第三幕的一開始「決定挑戰」呢？還不錯，觀眾會很想知道主角群後續的挑戰狀況為何，這個有辦法吸引觀眾繼續看下去。但是最常見的集數破口則是以下幾個階段：「冒險意外展開」、「苦難（轉折）」、「死局」，其中「苦難（轉折）」和「死局」留下的懸念最強，因此大多數的案例都會停在這一刻。

然而，影集對於「電影的戲劇結構十七個階段」的活用其實還有一個狀況，**你不用走完，也不用從頭開始**，影集的集數破口讓每一集都可以是一個全新的開始。雖然說上一集結束在「苦難（轉折）」，但是下一集不一定要從「追殺！危機接連爆發」接著演下去，你也可以讓下一集從「序場」、「介紹日常世界」開始演，好像這一集的主角們已經把這樣的苦難視為日常。例如：在《魷魚遊戲》這齣風靡全球的影集裡面，幾乎每一集都結束在殺戮遊戲末段的慘狀，血流成河、屍橫片野，主角們全都意志消沉。然而到了下一集，卻又從參賽者寢室的日常開始，好像他們已經習慣了這樣殺戮的日常，只不過每一集的日常所承載的情緒都不一樣，而且一集比一集還要絕望。

而你也不用每一集都以「序場」、「介紹日常世界」重新開啟新局面，就像前面的例子提到的，我們的主角群已經走到第二幕下半的「覺醒」，他們下定決心要展開挑戰，原本應該是第二幕轉第三幕，可沒想到他們下定決心走的方向是錯誤的，因此在結構上，就轉到另一個第二幕的上半，主角群此時的「覺醒」將會類似第一幕時候的「契機」，他們雖然展開冒險了，但因為

依然還有內在問題未解決，所以將會再一次地到新的「冒險世界」經歷重重磨難，直到有更新的體悟，直到主角群真的面對、並解決內在問題，才會真正地邁向第三幕。

而雖然說可以「不用走完」，也可以「不從頭開始」，但就算是在去頭去尾的狀況下，該集裡頭的「電影的戲劇結構十七個階段」也會是按照順序在進行的，並不會有完全打散、任意組接的狀況，那樣子還是會讓觀眾摸不著頭緒，感到毫無章法的。唯一的例外就是「序場」，影集的每一集都可以有一個獨立的「序場」來為該集數定下基本調性，「序場」可以跟本篇故事相關，也可以完全無關，更像是一個充滿寓意的寓言，來隱喻一整集將會有的走向。「序場」之後則不一定要接「介紹日常世界」，而能夠從故事的任一階段開始。

正是影集這種「電影的戲劇結構十七個階段」的敘事方式，才會讓觀眾覺得影集比較像電影，而像電影也不代表比較高級、優越，只不過在OTT平台的播映模式下，當代觀眾更喜歡這樣子的敘事方式，所以我們必須要學習這樣的形式，才能讓自己的事業更上一層樓。

大概就是這樣子，影集以一季為單位，來讓故事中的主角群、環境或是價值觀完成一個巨大的改變，但在過程中可能會經過數個三幕劇結構，來呈現巨大改變中的細微變化。影集相較於電影，其篇幅更巨大、更自由，能夠承載更多的細節，以及更多的角色故事線，因此套用「電影的戲劇結構十七個階段」與「三幕劇結構」時也更為複雜。

不過對於專業的老手來說，這反而是更自由自在的事情，限制沒有那麼多，影集的藝術形式

美學也持續地在茁壯、發展，尚未發展出像電影的戲劇結構那樣封閉式的理論。不過大家可以先從現有的理論來觀察、套用，並且學習最新、最流行的影集作法，或許哪天你也能自行觀察、整理出屬於影集的全新敘事理論，屆時應該就是影集發展最成熟的時候了！

# 電影短片也要戲劇結構

世界各大電影節都會有「電影短片」的觀摩或是競賽單元，用來培育新導演，或是讓電影行業發掘新人才。我想「電影短片」的領域也是電影人最快、最容易遭遇到的戰場。一般短片大約十到二十分鐘內一定能夠講完，但若要講得生動，仍有值得需要注意的幾個地方：

## 1・篇幅限制

製作電影短片有幾個常見的錯誤，首先要談到的就是「篇幅限制」。大多數學習電影製作的學生，他們看過的電影長片（電影院線放的電影）都比電影短片還要多，學校老師上課也多用電影長片來指導學生；因此第一個容易犯的錯誤，就是**妄想在短片的篇幅裡面，呈現電影長片的豐富程度**，這是不可能辦到的。

電影短片製作者應該要明白電影短片的篇幅限制，理想的片長大約只有十到二十分鐘之間，不要妄想能夠在這麼迷你的篇幅裡，塞下電影長片完整或是濃縮的內容。在比較糟糕的狀況下，電影短片會被拍攝成長片的前面一點點，這樣真的很慘，電影還在鋪陳的時候，就差不多

要結束了，根本來不及進入高潮，觀眾很難得到滿足。另一種也很糟糕的情況，就是把電影短片拍成電影長片的「片花」，也就是精彩集錦，這會使得你電影短片的故事進程毫無邏輯，看起來更像是一個大型預告片，很難跟其他結構完整、情感濃厚的優質電影短片一較高下。

## 2．自溺

雖然說電影短片就像是電影導演的第一個履歷，也像是代表新導演的名片一樣，正式向電影行業介紹新導演，但千萬不要過度「自溺」地講述自己，而不太在乎他人的看法。要知道電影的本質就是做給別人看的，你是用你的電影短片向電影行業介紹你自己，推薦你自己，而不是在「相親」啊！誰想了解你這麼多啊！你是在**推薦你自己身為導演的工作能力**，把你長期關注的題材、對於世界的特殊見解，以及拿手的拍攝風格推薦給電影行業，而不只是在介紹你自己，身為一個新導演，你不是這個社會的名人，沒有人想了解你私底下是什麼樣子，並不是說自溺的題材不好，而是真的很不適合新導演拿來推薦自己，這是我的見解。

## 3．抄襲

美其名是「致敬」，但實際上是「抄襲」。別忘了前面所說的，電影行業透過電影節的短片單元或是競賽，目的是要發掘新導演。他們要找行業裡沒有的全新風格；要找能夠代表新世代年輕人的聲音與見解；他們要找行業裡的導演都不會拍的東西。他們是基於上述三大需求才

## 電影短片的戲劇結構

找新導演的，而要是你的短片都在重現行業裡的導演們已經有的風格，那他們幹嘛找你？直接去找那些專業導演就好了，是吧！不過也不宜過度標新立異，基本的風格跟技法還是要拿手純熟，但必須找到特別屬於該短片的亮點，才能夠讓你在電影節的短片單元或競賽中脫穎而出！

一直以來在講戲劇結構的課程時，一定都會被學生問到：「老師，那電影短片的戲劇結構呢？還是會分成十七個階段嗎？」通常我都不想仔細回答，因為電影短片的戲劇結構其實很簡單，就是更為單純的三幕劇結構而已。電影短片依然是三幕劇結構，但不需要分成十七個階段。

十五到二十分鐘左右的電影短片，還要切分十七個階段，實在沒有多大的意義，更何況「電影」的戲劇結構十七個階段」其實也是三幕劇結構的補充說明而已，所以說當片子很短的時候，只要分成三幕劇的**四個階段**就夠了！

和三幕劇結構一樣，將電影的片長等分成四個段落，而通常短片是二十分鐘上下，所以一段是五分鐘左右，要知道現代電影平均一個場次的長度是六十秒到九十秒之間（劇本篇幅大約二分之一頁到一頁），因此我們有了以下所列的大致結構與篇幅：

第一幕（五分鐘，三到五場戲，劇本約二點五頁）

第二幕上半（五分鐘，三到五場戲，劇本約二點五頁）

第二幕下半（五分鐘，三到五場戲，劇本約二點五頁）

第三幕（五分鐘，三到五場戲，劇本約二點五頁）

## 第一幕：角色！角色！角色！

扣掉奠定基調的序場之後，你大概只剩下四分鐘左右的時間，在剩下的篇幅裡面，你只能利用兩到三個事件的篇幅來為觀眾介紹「冒險之前」的角色。在此你不需要為觀眾介紹角色，你沒有那麼多篇幅！你只要安排主角去遭遇兩到三個事件，觀眾自然會透過主角遭遇那些事件所產生的「反應」來認識主角，趕快讓行動開始吧！

然而只有認識主角是不夠的，第一幕更重要的是要讓觀眾去「喜歡」主角，而觀眾喜歡角色的時候，更多的是發自於「憐愛」，而不是「崇拜」。因此綜合以上兩點，你只需要讓你的主角去遭遇二到三個「磨難」，並且讓主角針對該「磨難」相應作出的反應，去展現他的人格特質，自然地觀眾就會憐愛他。這個時候主角拙拙的沒有關係，心想事不成也沒有關係，性格上有點缺陷也沒關係，觀眾基於對角色的憐愛，而期待角色在之後的情節能夠成長、改變，並且得到相應的回報，這是電影敘事最大的驅動力之一。

最後要提醒的是，在這個階段，也就是第一幕中，事件的邏輯、創作者的哲學理念都不會，

也不該是重點，**唯有「角色」才是最大的重點**。一開始只要讓觀眾被角色吸引著即可，短片作者們必須珍惜頭五分鐘的篇幅（真的很短啊！），趕快讓觀眾憐愛角色。

## 第二幕上半：專心講事件，然後急轉直下

故事演出五分鐘後，就進入第二幕上半了，在此故事的「主要事件」展開了，主要事件也就是一般人說的「主線劇情」，主角將在這裡遭遇一件事情，並且因此而展開行動。以電影短片《神算》（二○一六公共電視學生劇展）來舉例的話，就是讓觀眾發現「主角小雅上課時偷偷寫著情書」，主線劇情即「小雅要跟學長告白」的這條故事線從此開展。

又因為我們第一幕都專注在講著角色，所以一進入第二幕上半就別再浪費篇幅講述角色了！在這邊要趕快跟觀眾說清楚事件進展的邏輯，讓主要事件快點發展起來，別拖啊，第二幕上半裡你也只有五分鐘啊！電影的敘事都是**分階段講述**的，這樣觀眾才會有強烈的「故事推進」的感受。你不能在第一幕講角色又講事件，第二幕上半同樣講角色又講事件，這樣子觀眾只會覺得你一樣的主題講了好久好久。反而是你第一幕只講角色，第二幕上半只講事件，一樣的篇幅、一樣的資訊量，但是在分階段、依主題分別講述之後，觀眾就會有「故事快速推進」的錯覺了，電影敘事都是這樣的。

然而在第二幕上半快要結束的時候，我們必須讓主要事件進行不順利。迎來一個強烈的「轉

折」，也就是「電影的戲劇結構十七個階段」中「苦難（轉折）」的部分，這個轉折將導致主線劇情急轉直下！原本想往東邊走，現在卻往得西邊走，原本準備要去告白，現在卻得先在宮廟服務完才能離開。故事中點的「轉折」是必須的，從這個點開始，觀眾就脫離了「故事簡介」與「預告片」給予的期待，讓故事朝向無法預測的方向去走，也才能夠滿足看電影的觀眾喔！

## 第二幕下半：更多困難與阻礙，然後休息一下

基於故事中點的轉折，讓主要事件急轉直下，我們的主角心情也會備受影響。在此請盡可能地在篇幅內安排更多的阻礙給主角，在這邊阻礙的安排更沒清楚的邏輯、更混亂、更不需要鋪陳，而讓這些阻礙看起來更像是一場又一場的「意外」，更像是天上掉下來的災難，來讓主要事件的進展「完全失控」，進而使得觀眾無法預期故事之後的走向。

這樣會讓觀眾更加地投入劇情，將電影信以為真，而忘了這其實只是虛構的故事，來為第三幕造成的感動鋪路。以《神算》來舉例的話，第二幕下半小雅在宮廟服務，今天的香客卻比之前還要多，而且更無理取鬧，小雅好不容易把所有香客的問題都解決了，終於可以去跟學長告白了，沒想到此時卻來了一組流氓鬧事，講也講不聽，管也管不動，一定要迫使小雅問神明找到醫好董事長老婆的方法，小雅在情急之下，只好假裝起乩通靈才安然度過危機。

而在第二幕下半的尾聲，則是角色與觀眾的「休息時間」，在此失速的步調終於緩了下來，

我們的主角面對剛剛發生一連串的災難時，只能倉促作出反應，根本來不及思考，在這個緩下來的時間裡，我們的主角才能針對剛才發生的事情做出更深層的情緒反應。

在此觀眾將第一次看到主角最深層的心事，看到他最深層的心理、情緒；同時觀眾也跟主角一樣，在觀賞電影時第一次緩下來，能夠好好地去思考電影發展到現在的深層意義，這裡可以說是**觀眾跟角色最接近的時候**。於是，我們的主角好像下定決心了！下定決心要幹嘛呢？這個階段就結束在這裡。

以短片的篇幅來說，你只有五分鐘左右的時間可以進行上述的一切，請珍惜每一秒鐘！

## 第三幕：主角的最終決定&大場面

第三幕的重點就很簡單了，主角在上一個階段尾聲作出什麼決定，此時你就得展現出因應的後果與影響。大致可分為三種方向：

1・主角決定反撲、挑戰、挽回、衝回去

主角決定讓偏離方向的主要事件導回正軌，要在第三幕展現全新的人格，他已歷經磨難、改變、成長，第三幕的所有時間是為觀眾展現全新的主角。

2・主角決定不作為，因此繼續沉淪

主角歷經種種磨難，他已無力再戰，這樣的走向將會讓整個第三幕都充滿悲劇的色彩，濃濃的悲傷、無奈、壓抑的痛苦，以至於讓觀眾接受現實的殘酷。

3．主角決定要走主要事件完全相反的方向

主角經歷磨難、改變、成長，他接受這就是自己，錯都錯在目標設錯，我們的主角對原本的目標放棄了！他不想反撲、挑戰、挽回，反而順著事情發展，並且做到極致，以至於最後的墮落、成魔。

電影短片的第三幕，基本上就是展現第二幕上下半所發生的種種事情之於主角所造成的深層影響，這個深層的影響足以改變主角的性情與個性，足以改變主角的行為與作風，而使他成為一個更好的人，或是更壞的人。

在這裡要提醒的是，所謂的「成長」、「進展」，其本質在於「改變」。一個事情能造成最大的「改變」，那就是改變一個人的性情、個性、行為、作風，而這也是主角這個角色被寫出來的意義，「被改變」。你要是太寵愛虛構的角色，而捨不得他改變的話，這樣將會拖累整部電影，使得電影沉悶沒進展，或是被評為拖沓、不知所云。

另外，第三幕必須展現電影的場面，無論這個場面是物理上的，還是心理上、情緒上的，在此電影的各種強度都被推到最高峰，當然，突然的寧靜也是另一種極致的高峰，總之必須做出落差，才能夠呈現電影短片最後的情感高潮，來讓觀眾得到滿足。

## 在短片競賽中突圍：緩慢的開場，以及強烈的餘韻

電影短片不同於電影長片的播映形式，大多數的電影節都會將好幾部電影短片串連在一起，在一個場次裡連續播映。說實在的，這樣的播映形式，其實會讓一起播映的短片互相干擾，你的電影短片會被上一部電影影響、干擾，當然你的電影短片同樣也會如此影響下一部作品。但為了讓你的電影短片能夠在這樣的遊戲規則裡拔得頭籌，在此跟各位提供兩個我很常用的訣竅與方法。

為了讓觀眾洗掉上一支片子的感受，我會在我剪輯的電影短片中，讓故事的開頭進行較為緩慢的開場，我會利用長達五到十秒鐘全黑的畫面、寂靜的聲音，營造一個嚴肅的氣氛，讓戲院裡的觀眾能夠整理一下自己的心情，或是消化上一部短片的感受。緊接著，我會讓聲音先淡入，觀眾聽到聲音之後，下意識地就會去猜想、去尋找聲音的來源，「是誰在講話呢？」、「發生了什麼事情呢？」，藉由這樣的方式，慢慢地引導觀眾，小心地喚起他們的好奇心，將注意力放在正在播映的這支短片之中。接下來才讓畫面亮相，可以直接用卡接的，觀眾的眼睛已經習慣了漆黑的電影院，突然亮相的畫面，會讓觀眾感到有點刺眼，但也能夠很暴力地搶走他們全部的專注力；當然也能溫柔一點，讓畫面慢慢地淡入，引導觀眾進入現在正要講述的故事裡頭。

另外一個訣竅則放在故事的尾巴，在電影短片的最後一場戲，或是最後幾個鏡頭，一定要讓故事留下強烈的餘韻，讓觀眾去猜想、讓觀眾去思考、讓觀眾去回味，引發觀眾的無限遐想。

這個強烈的餘韻必須很沒有公德心地去影響同場播映的其他電影短片，讓觀眾在看下一部片時，還想著你的片；讓評審在連續看了幾十部電影短片時，還忘不了你的電影短片。所以你的故事不能夠完整地收起來，就算故事結局了、故事說完了，還是要設計一個強烈的餘韻來讓觀眾繼續去思考你的電影短片。

以《神算》來舉例的話，在這部電影短片的最後，小雅放棄跟學長告白了，並且作出最撫慰人心的法會。回家時小雅巧遇學長，雖然她沒有告白，但還是把生日禮物送給學長，並且還意外得到一個友誼的擁抱。影片的最後，小雅熬夜讀書，她把原本要跟學長告白用的情書藏在抽屜的深處。緊接著換場，小雅走上天台，對著皎潔的月光練習揮棒，月光下努力不懈的她看起來好像很不甘心，但又好像一直努力著，青春，大概就是這樣吧！電影短片《神算》的最後留下這樣的餘韻。

# 4

---

chapter

我最喜歡製作娛樂／商業電影了！

# 01

## 不要輕視娛樂電影

這幾年網路上永遠都有一些文章在討論「為什麼台灣拍不出《ＸＸＸＸ》」，而這最新的版本是「為什麼台灣拍不出《魷魚遊戲》」。很多人都提出很多原因，資金啦、經驗啦、產業習慣啦，都對，因為我們就是這麼菜啊，每個都不足，每個都需要加強，但我覺得還有一個最重要的事情都沒有人提到，那就是**目前的台灣影視產業過度輕視娛樂。**

文藝掛的不喜歡娛樂，斥之為下流，真的讓文藝掛的人做娛樂片，他們會想辦法改變娛樂片的本質，讓其視為下流的東西變得更高級一點，更文藝一點，更深究挖掘角色的內心問題，更多深層的情緒變化與哲學思考，這樣子做反而會變成四不像，兩邊都不討好；而比較商業掛的又把娛樂看得太輕浮了，以為只要有那些過時的元素隨意拼貼在一起就好了，戲劇的本質、人性的隱喻通通裝做沒這回事，而做出一個超級膚淺，真的可謂之輕浮的電影。

所以我覺得「過度輕視娛樂」也是一個很嚴重的問題呢！可以說是最嚴重的吧！這點要是沒搞定，有再多的預算也很容易搞砸。而講到娛樂呢，需要注意的有以下四點：

## 1 · 紓解煩惱與壓力

娛樂是拿來紓解、調劑的，娛樂要是沒有對應觀眾的**內心黑暗面**，就容易變得輕浮、放縱。只要對應到觀眾的內心黑暗面，一來故事深度就能拉出，二來對應的部分越是黑暗深沉，越能讓那些血腥、暴力、背德的電影賣點，變得更能讓觀眾接受。

## 2 · 以觀眾為中心的感官刺激

感官刺激不是只有視聽效果，在敘事上更要以觀眾為中心。所有實質存在的情緒，都在觀眾腦海中激發，而電影主角只是觀眾的載體，所以鏡頭設計更多時候要仰賴觀點的營造，讓觀眾親身經歷故事，而不只是被動地觀看故事。

## 3 · 流行性

娛樂電影是不能過度崇拜經典的，流行性相對更重要。曾經最酷的拍法，經過十年也會變得老派過時，例如在兩千年左右，全世界的娛樂動作大片都要刻意吊鋼絲給觀眾看，而且是很假的那種，當年看起來很酷炫，可現在回頭看，不知道為什麼只覺得可笑，這就是流行性的殘酷。

## 4 · 性與性感

性與性感不全然只談交媾、交配這類的事，只要能引起觀眾的生理反應即可。就算是宮崎駿

的動畫電影也充斥性與性感，例如他電影中那些看起來很好吃的食物、主角一生氣就會膨脹起來的胸膛、興子一來動不動就跳下山谷飛翔。

華人知識分子是不談性的，但非常注重事情的邏輯發展。台灣電影導演自詡為知識分子，非常在意故事與情感的邏輯，可有時情感是沒道理的。因此有時不過度依賴邏輯來推演，而更多用感性、沒道理的方式，讓觀眾感到興奮、感動、刺激、開心，讓觀眾感覺到性與性感，那些不合邏輯的地方也就可以過去了。宮崎駿的電影，每一部不是都這樣嗎？其實他的電影常常沒什麼邏輯呢！

不要過度輕視娛樂，否則台灣不可能拍出優質的娛樂影視劇。娛樂不下流、不輕浮，裡面蘊涵很多理念與做法，還能幫觀眾紓解壓力，帶來正面想法，以面對更殘酷的真實世界。

# 娛樂電影都在做假，所以必須有所本

娛樂電影片的「類型特色場次」幾乎都是在做假，動作片也好、愛情片也好，喜劇片也好，裡頭為人稱道的「類型特色場次」大多都是「奇觀」，大多都是觀眾在日常生活中極端不可能出現的事情。但也因此我們才愛看嘛！去電影院體驗那些自己生活中不會發生的事情。

例如「壯年葉問一個人打倒十個日本軍人」，這在現實中是不可能的，這就是我所謂的做假，可偏偏就是因為「假」，因為「不可能」，觀眾才更想看到奇蹟在大銀幕上展現，這就是娛樂電影的魅力，我們是在做假，但也是在造夢，夢是虛幻的，卻如此引人嚮往。

這麼假的東西、這麼虛幻的夢境，如果想要觀眾信服，就必須有所本。觀眾究竟基於什麼樣的壓抑、壓迫、痛苦，或是無奈，所以才會想看，才會需要看這樣的夢呢？這是娛樂電影製作人員必須考量的。所有那些夢幻背後，都指向一個真正發生中的，最沉痛的無奈與悲傷。

例如《鬼滅之刃》，這部動漫之所以大獲成功，絕對不只是因為故事裡的戰鬥體系「呼吸法」有多酷炫，也不只是因為那幾集燒光經費的華麗動畫特效。《鬼滅之刃》這個「假」到不行的東西所指向的「真正的事情」，除了那些早已成為日本動漫陳腔濫調主旋律的「友情」與「師徒傳承」，最特別的就是「兄妹、兄弟、姊妹、姊弟」這些手足之間的情感了。

不知為何，全球已開發國家都面臨少子化危機，普遍生育率低落。新世代青少年大多是獨生子，他們渴望著手足間的親情，而這樣的情感幾乎貫穿了《鬼滅之刃》全劇。幾乎所有重要的角色，不管正派、反派，都有與「兄弟姊妹」生離死別的感情戲，這樣的設計就能夠滿足大

多數目標觀眾內心的空虛和無奈。

第二，《鬼滅之刃》中的重要角色幾乎都是「問題兒童」、「問題青少年」。在《鬼滅之刃》的故事設定中，大部分的討鬼劍客都活不過二十五歲，所以劇中的許多能人、強者，大多都只有國高中生年紀，他們個頭也都非常矮小。這些角色設定正好符合該劇鎖定的目標觀眾族群，同為學生年紀的孩子們，在這部動漫裡能找到很多代入感，也很容易能夠與角色產生共情。

第三，《鬼滅之刃》中的每一青少年劍客，都有著悲慘的身世與人物設定，正反雙方許多角色都遭到家庭暴力，內心有很多創傷，因此才加入了各自正義與邪惡的聯盟，因為他們的遭遇過於悲慘，又都無法控制情緒，因此當他們訴諸暴力解決問題時，更能夠讓觀眾認同那些暴力行為。這樣的設定的確美化了暴力行為，但也因此能夠為觀眾呈現更華麗的武打動作，

呈現一場更加令人滿足的「電影秀」。

娛樂電影這樣用華麗的包裝來處理痛苦，給予觀眾一個虛假的故事設定，虛假的正邪對立，虛假的武功招式系統，但背後都指向一個真實存在的痛苦，既娛樂又療癒，也能讓人更了解與同理弱勢，我覺得這樣子是很好的。比起《醉生夢死》、《陽光普照》這些極為優秀的台灣電影，他們讓觀眾直視痛苦，面對痛苦，了解痛苦，立意良好，結果也很棒！都是很好看的電影！但過程中我個人覺得對觀眾來說的確是有點殘忍。娛樂電影用虛假來包裝，來承載痛苦，好像一個善意的謊言，我覺得這樣是很溫柔的，也更能將一個寶貴的理念推廣給只是想要尋求娛樂的廣大民眾。

所以我覺得娛樂電影一點兒也不膚淺的，很值得用很嚴肅的態度去鑽研、去研究作法，而這也是我一直以來努力的方向。

## 娛樂電影標配的「中二表現形式」

　　2D 動畫很難有真人般的細膩表情，為讓觀眾能感受到角色的心境變化，會讓角色更直白地使用台詞，彷彿演說般表述內心心境，有時還會搭配誇張的肢體表演。2D 動畫也難以表現撞擊力道，所以需要更多特效呈現衝擊，因此動畫角色旁邊總是有氣勁、火光、飛沙走石，為了讓這樣的效果更明顯，還會讓角色蓄長髮、穿長袍，或是披風。

　　以上這些風格，都有一種濃濃的「動漫中二熱血燃燒感」。其實很多時候，特殊風格的呈現，一開始都只是為了**解決限制**而誕生的。

　　近年來，日本動漫的風格已經廣為全世界接受，以漫威為首的英雄動作電影，也大量採用這樣的風格來製作電影，在真人演出的電影中，中二的表現形式作為輔助，搭配本來真人細膩的表情演出，就會更生動活潑，並且帶給觀眾嶄新的感受。

　　近來因為剪輯了《素還真》這齣布袋戲電影，我發現霹靂布袋戲也大量地使用這樣的表現手法，當然，布袋戲跟平面動畫面臨的難處是一樣的，木偶沒辦法有生動的表情，所以採用相同的方式來解決問題，也能夠達到同樣的精彩。

293　剪故事

# 娛樂／商業電影的敘事模式

電影的形式與類型是很多元的，但大體可以分成兩類，第一種是以美國電影為主導的「娛樂電影（俗稱商業電影）」，第二種則是以歐洲三大影展為主導的「藝文電影（俗稱藝術電影）」，當然其中還有很多模糊地帶，但我們先就這兩類的對比來說明。

「娛樂電影」鎖定的是更廣大的族群，基本上以大眾為目標，並希望能夠獲取最大化的票房利潤。這樣的電影大多在城市鬧區的最中心播放，或是百貨公司的最頂樓層。觀眾為了看電影，必須穿過整個鬧區，或是一整間百貨公司的樓層，在這個過程中難免會被街區喧鬧的氣氛所影響，因此在娛樂電影的領域裡面，很多時候能夠符合觀眾約會、逛街需求的電影，就能更容易地獲取更高的票房。

而「藝文電影」的走向可以說是完全相反，藝文電影最好的播放場所就是藝術電影院，或是文創中心、電影節之類的地方。藝術電影院通常座落在城市裡相對比較安靜的地方，有點類似圖書館或是美術館，藝文電影提供的是更有深度的內容，適合更成年的觀眾觀賞，或是想要將假日時間花在藝文洗禮的觀眾族群。

## 類型電影

娛樂電影的敘事美學與銷售行為離不開「類型電影」的分項，類型電影指的就是大家耳熟能詳的動作電影、恐怖電影、喜劇電影、愛情電影，類似這樣的分類。在此所謂的「類型」指的不只是題材，類型電影在長久的發展之中，每一個類別都產生了專屬於該類型的特殊敘事模式。例如：所謂的「西部電影」已經不只限於發生在美國西部拓荒時期的故事，西部電影在長久的發展中，不約而同地都講述了關於「蠻荒 VS 文明」、「自由 VS 法治」的單一主題，所以像是發生在中國西北的《雙旗鎮刀客》，題材雖然是中國的武俠，但是故事內核卻和西部電影相符合，所以也會被歸類為西部電影。星際大戰的延伸影集《曼達洛人》發生在遙遠的銀河系，講述一個賞金獵人拿著光槍，開著太空船到處冒險的故事，他來到各個蠻荒的星球，仰賴槍桿子來說話，也會被視為西部電影，而不是放在科幻電影的領域來談論。

長久以來，全球的電影市場就是這兩大類別的電影在支撐著，但由於美國好萊塢製作的電影過度強勢了，所以才會顯得娛樂電影好像一家獨大，但其實世界各國的本土娛樂電影，在其本土市場依然佔有一席之地。而藝文電影的領域裡面，則以歐洲三大影展為中心，呈現更多元的電影樣貌。接下來的描述，我們將會專注在娛樂電影的敘事模式上。

## 類型的形成

那麼，類型電影是怎麼形成的呢？其實是這樣的，有一部電影在票房與評價上得到成功，引起行業內其他公司的跟風與模仿，又或是該公司自己拍攝了相同主題的連續系列，然後這些電影都得到了普遍的成功，在這種情況之下，這樣的電影就會被歸成一類，成為一個類型，並繼續發展下去。所以我說類型電影的形成有兩個關鍵的階段，**一是跟風與模仿，二是得到普遍的成功。**

就台灣電影來舉例的話，二〇一五年《紅衣小女孩》在票房與評價上獲得成功之後，該電影公司便把握時機繼續開拍續集《紅衣小女孩2》，緊接著其後繼者《粽邪》也跟著上映，這三部電影都獲得了普遍的成功，於是我們可以說「台灣恐怖電影」這個類型成形了，果不其然後續《紅衣小女孩3》以及《粽邪：粽邪2》也都獲得了不俗的票房成績，《返校》《第九分局》、《女鬼橋》、《咒》這些同類型的電影，也接連獲得了票房上的成功。細究這些電影，你會發現這些電影的共通點，不只擁有相同的題材，它們還共享了差不多的故事主題，以及類似的敘事風格。所以才說類型電影不是只有題材相同，而是會在發展中產生更多專屬於該類型的特殊敘事模式。

而類型電影包含「題材」以及上述的特殊「敘事模式」，則會成為電影對於觀眾的「承諾與保證」，讓觀眾在「不能知道詳細劇情」的狀況下，仍能了解自己即將花費時間與金錢購買的

電影，大致上會有哪些內容。所以我們可以說，類型電影基本上就是在「同中求異」、「舊瓶裝新酒」，既向觀眾保證了一定規範內的情節內容，又能夠給予觀眾額外的驚喜。

基於以上對類型電影的認識，每一次我聽到有人說「我想要拍『不一樣的』類型電影」，我都會覺得對方是不是對類型電影有點誤會？類型電影就是要一樣，同中求異、舊瓶新酒，循序漸進地發展；很多時候那些「想要做『不一樣的』類型電影」的想法，只取皮，不取其骨肉，只拿那個外表的包裝跟噱頭，而不給觀眾預期的內容，這樣的做法往往會失敗，並且拖累整個類型給予觀眾的承諾跟信用呢！

## 類型特色場次

娛樂電影最特殊的敘事模式就是「類型特色場次」，在此不會使用太艱深難懂的詞彙來說明，概念其實很簡單，例如，恐怖片的類型特色場次，就是那些嚇人的橋段；動作片的類型特色場次，就是那些武打、飛車、搞破壞；喜劇片的類型特色場次，就是那些令人捧腹大笑的故事段落，其實非常好理解。

「類型特色場次」即為類型電影「同中求異」裡的「同」，也就是類型片向觀眾承諾一定會有的內容。比起其他情節精心設計的台詞，妥善安排的角色情感變化，類型特色場次其實更像是「一場秀」。在前面提到，觀眾是穿越整個鬧區，一路逛街約會，直到電影開演時間到了，

才會準時出現在電影院觀賞一場娛樂電影。而娛樂電影有什麼樣的特質可以滿足觀眾逛街約會的要求呢？答案就是「秀」，娛樂電影呈現的就是一場華麗又高級的「電影秀」。

可以說類型電影所有的情節，都是為了催生「類型特色場次」，都是為了催生這場「電影秀」而存在的。為了一場驚天動地的武打場景，為了那個最恐怖的穿越墓穴的觀落陰；為了呈現情人大雪紛飛中的生離死別。在我的研究與經驗裡，類型特色場次至少要佔全片片長**百分之六十的時間**，這樣觀眾才會感到滿意與滿足。

## 暫時停滯，是為大幅推動後續劇情

而事實上，幾乎每個「類型特色場次」進行的時候，故事推進都是停滯的。例如一場八分鐘的追逐戲，唯有在追逐結束，並分出勝負的時候，觀眾才會知道主角有沒有逃出生天，追逐的過程中故事的進展其實停滯下來了。然而類型電影裡有百分之六十以上的時間都是「類型特色場次」，所以說在類型電影有百分之六十的時間裡，故事都是停滯的。可為什麼我們會覺得娛樂電影往往節奏明快、緊張刺激，藝文電影擁有百分之百的敘事時間，卻反而會顯得較為沉悶呢？

是這樣的，「類型特色場次」的內容，大多是觀眾日常生活不會出現的「奇觀」、「奇遇」，用比較好理解的詞彙來說明，對劇中角色來說，每一場「類型特色場次」都是一個「意外」。

試想，你每天的日常就是上班通勤，下班休息，日復一日，年復一年，可如果我們安排一個

「類型特色場次」，也就是「意外」在你的日常生活裡面，你依然上班通勤，但就在你下班回家的路上，你遭遇了連環車禍！連環車禍造成的混亂與爆炸，將隧道的出入口都堵住了，而且只要三個小時，隧道裡的所有人都將會缺氧死亡！

意外發生了！而這個意外將會使得你的人生從此變了樣！原本你的故事就像是「1、2、3、4、5、6、7⋯⋯」這樣子慢慢地數下去，十分平靜，日復一日，年復一年。但是現在發生了意外，雖然連環車禍以及一連串的災難，在銀幕上持續進行了四分鐘，這四分鐘的故事推進幾乎是停滯的，你的故事變成這樣子走「1、2、3、3、3、3、3⋯⋯」，在3這個數字停滯了很久，但在發生意外過後，你的故事會是從3接到4嗎？不，你的人生將因為這個意外一切都亂了套，你的人生從此變了樣！再也無法回到從前的安逸生活了！所以你的故事會變成「1、2、3、3、3、3、41、42、43⋯⋯」，直接從3大幅度跳到41！意外能導致劇情大幅度地推進！

所以說，類型電影的情節發展，就是以「類型特色場次」，也就是「意外」、「電影秀」作為「節點」，然後這個節點之後大幅度地推動劇情的進展。而這也是「類型特色場次」的處理要點，因為「類型特色場次」的內容都是很浮誇的「電影秀」，所以一**定要讓其對角色與故事情節造成巨大的影響力，並大幅度地推動劇情的進展，這場「電影秀」才會有敘事上的意義**，也才不會顯得過於浮誇和膚淺表面。

# 要如何達到全片百分之六十？

「類型特色場次」要佔百分之六十以上的篇幅，聽起來很誇張，但其實做起來並沒有那麼困難。在娛樂電影的第三幕，也就是後四分之一，這將近百分之二十五的篇幅都會是滿滿的「類型特色場次」，因為第三幕是關於主角的改變，在這個階段角色的許多內在問題都已經解決，只要盡情地展現主角的改變，演出主角的反攻，或是跟反派之間的大決戰就好了。

好的，以一百分鐘來計算的話，要達到六十分鐘長的類型特色，扣掉第三幕總共二十五分鐘的「類型特色場次」，我們現在只剩下三十五分鐘要解決了。電影的序場也會展現類型特色，所以又扣掉兩到三分鐘，而第一幕至少要有一到兩場類型特色場次，否則觀眾無法耐得住性子看這麼長的鋪陳，所以再扣掉五分鐘左右，現在還有二十七分鐘。第二幕一開始，主角便進入冒險世界展開冒險，此時會有大量的類型特色場次，我們估算大約十二分鐘的長度吧，佔第二幕上半大約二分之一的長度，所以我們剩下的十五分鐘，就全部分配在第二幕下半的時間裡，主角在經過苦難以後，被危機與反派重重追殺，這段時間都可以是「類型特色場次」，直到絕望時刻來臨。

就這樣，我們完成了六成以上的「類型特色場次」的分配，我們在第一幕用了八分鐘；第二幕上半用了十二分鐘；第二幕下半花了十五分鐘；第三幕花了二十五分鐘。「類型特色場次」隨著電影的進行，變得越來越長，越來越多，並且越來越頻繁地出現，光從數字分量的增加來看，就覺得這部片真的是越來越精彩了！

転第三幕遭遇的
意外事件

| ACT1 | ACT2上 | ACT2下 | ACT3 |
|---|---|---|---|
| 序場 / 介紹日常世界 / 冒險召喚 / 危險‧契機 / 冒險意外展開 | 在冒險世界 / 接近問題核心 | 苦難 / 追殺‧危機接連爆發 / 死局 / 覺醒 | 決定挑戰 / 數次挑戰 / 犧牲‧重生‧成聖 / 結局 / 片尾彩蛋 |
| 25min | 25min | 25min | 25min |

■類型特色場次 60%
□敘事鋪陳場次 40%

## 娛樂電影敘事剪輯

在剪輯實際的處理上，我的作法是這樣：剪輯娛樂電影時，首先一定要清楚地去辨認，或是定義該電影的「類型」。

不要逃避這個問題，而給出「我這部電影是奇幻＋愛情＋鬼片＋冒險＋喜劇」這樣的模糊定義，對於準備要買票觀影的觀眾來說，類型是給觀眾的承諾，所以一定要先去選出最強而有力的單一類型。混類型不是不可以，但不宜超過兩種，超過兩種以上的混類型，其實都稀釋很多了，很難滿足觀眾的需求。

一旦決定了類型，就要努力地去放大該類型的特色，如果是愛情電影，就把談戀愛的過程做到最濃烈精彩，如果這部愛情片裡也有冒險、也有搞笑，就不

要做得太大，以免喧賓奪主，對於到時電影上映前的行銷會更有幫助，也能幫助電影獲得更好的票房。

## 先剪輯類型特色場次

再來，如果時間與流程可以允許的話，請先處理剪輯「類型特色場次」。就像前面講的，觀眾是基於對類型的信任才選擇購買電影票，又，「類型特色場次」本來就要佔百分之六十以上的時間，所以最好的作法，就是先處理剪輯「類型特色場次」，先確立「類型特色場次」的時間長度，並且用你最完整的體力，把「類型特色場次」做好、做滿，做到最大，並盡可能地，毫無保留地去呈現最精彩的內容。

但要注意一個小小的祕訣，電影一定要越來越好看，前面發生的場次不宜比後面的場次更精彩，以免頭重腳輕，要循序漸進地進行，有層次地安排觀眾對於電影滿足的程度。所以如果可以的話，我不只會先剪輯「類型特色場次」，我還會先從最後一場「類型特色場次」開始剪，而在娛樂電影裡面，指的就是第三幕發生的大決戰、大反攻這類的戲碼。觀眾都快看到大結局了，此時一定要毫無保留地為觀眾呈現最精彩的內容，先把情緒張力最高點制訂出來，也才能夠安排前面場次循序漸進的精彩程度。

而當你把所有的「類型特色場次」剪完以後，原則上你就可以開始算片長了，如果目前的場次都留下來，一點都不刪減的話，你就能推估現在的片長除以百分之六十，來算出電影的時間。

如果目前的內容除以百分之六十，超過一般的片長太多，就代表你還要再修剪，都可以再更快一點、更緊湊一點。

且當你完成所有「類型特色場次」的剪輯，你就擁有了整部電影在敘事結構上的各個重要的「節點」，每一個類型特色場次對於劇中角色來說，都是一個特殊的事件，一旦你將這些節點都完成以後，在剪輯「節點與節點」中間的「鋪陳段落」，或是「抒情情節」時，你將會更知道該如何去疏導情緒，並且鋪排事件發生的細節邏輯，以避免敘事混亂的情況發生。

先將類型特色場次剪輯完成，除了可以去推估片長以外，還可以去估算出「鋪陳段落」與「抒情情節」剩下僅有的百分之四十的時間。這樣子就能夠避免娛樂電影最忌諱的敘事沉悶、鋪陳過長，要知道娛樂電影觀眾是為了具備類型特色的電影秀才購票的，所以「節點與節點」中間的內容，只要能夠引起下一個「類型特色場次」合理地發生，其餘的內容都可以被視為多餘的，而大方刪除掉。

## 求同是基本，求異才是重點

要記得娛樂電影、類型電影是「同中求異」，有了「同」就有了品質保證，但要「求異」才能夠出類拔萃。所以雖然前面花了大量的篇幅來講述佔片長百分之六十以上的類型特色有多重要，但實際上真正的決勝點，反而是剩下的**百分之四十**，也就是上述所謂的**鋪陳段落**與**抒情情節**。「鋪陳段落」處理得好，就能夠編排出合乎情理，預料之外的發展；「抒情情節」。

處理得好，則能夠在剩下的百分之四十時間裡，給予觀眾不亞於藝文電影的深厚情感，並帶領觀眾去理解哲學思考，使你的電影更加豐富。

我們只剩下百分之四十的時間來進行故事推進。

「效率」是很重要的，在這裡要強調的是「效率」，而不只是一味地「快」。

很多人會以為在網路視頻的影響之下，觀眾已經失去耐心，所以電影的進行越快越好，但是過度快速推進的情節，很容易就讓觀眾看得一頭霧水，或是導致神經緊張。在此提供幾個我常用的方法：

1・善用「刻板印象」，並由此開始

我們沒有那麼多時間可以細說從頭來講解每一個人物的起源，但我們可以利用觀眾的「刻板印象」。這個刻板印象可以來自文化之中，也可以來自銀幕形象。例如：

影片的第二個場次裡，我們看到一個酗酒的警探，他在暗巷的車上數著鈔票，他喃喃自語：

「髒錢，髒錢」，背景的聲音中，我們聽到女人在哭泣。

我並沒有花費太多篇幅去跟你講述我們的主角警探個性為何，我也沒有讓警探做出太多事情來讓你能夠觀察他，我利用的是「壞警察」的刻板印象。

這個刻板印象是來自於電影文化中的壞警察形象、酗酒、暗巷、數鈔票、讓女人哭泣，這些都是刻板印象。利用「刻板印象」出發，可以節省大量的時間，就能夠讓觀眾進入狀況，但可別讓整部電影都落於俗套，通篇都是刻板印象啊！我們只是讓觀眾以為這個警察好像是那種壞警察，但他可能不是，我可以在後續的場次中向你解釋這件事情，並且讓你大開眼界，對情節的發展感到驚奇。

又或者說，我就是在講一個壞警察變成好警察的故事，所以借用了這個刻板印象作為開始。

或許這個刻板印象有點老套，沒有新意，但其實觀眾對於故事的前提沒有太大的興趣，只要能讓他們快速進入狀況就好了，畢竟我們都只能用已知的學問，來了解未知的世界，在觀眾了解電影敘事的範疇裡也是如此的。

2・善用「不連戲」的剪輯技巧

為了更有效率地講述故事，我們可以大膽地使用動作不連戲來忽略那些沒有必要的動作。如果你要剪輯「主角騎著重型機車『慌張地』趕到現場，並且快速衝上樓」，你不需要保留他的每一個動作：

騎著車、手按煞車、腳落地、打開安全帽扣子、拿起安全帽、整理一下頭髮、立好重機腳架、腳站穩、下車、把安全帽安置好、拔鑰匙、東張西望找到大樓路口、起身跑步衝進樓梯。

若要保留這些完整的動作，你就無法表達出「慌張」這個情緒，而且我估計這樣剪輯，可能要大約一分鐘才演得完。

反而為了呈現慌張，你只需要這樣剪輯：

手按煞車、腳落地、拿起安全帽、起身跑步衝進樓梯。

這樣子就可以了，這樣子跳動的剪輯是不是更容易讓觀眾感受到「慌張」呢？而且大約五秒鐘就能夠演完囉！

另外，場次跟場次之間也能夠不連戲，試著刪除場次的最前跟最後吧，很多時候那都是沒有必要的鋪排，省略掉之後，場次跟場次之間的空缺，反倒能夠造成「蒙太奇效應」，而讓觀眾有更生動的聯想喔！就這個層面來說，恰巧和下一個重點雷同，我們繼續看下去。

**3‧台詞的精煉與省略**

要知道台詞跟台詞之間也不需要平鋪直敘，因為台詞跟台詞之間也有「蒙太奇效應」。我們人與人透過語言在溝通的時候，也時常言不及義，話語之間其實沒有太多連貫，很多時候搭配對方的表情，就能夠迅速明白對方的意思。例如，完整的話語可以是這樣子：

「你餓不餓？要不要出去吃宵夜？去吃那家新開的清粥小菜怎麼樣？聽說很好吃！」

「好啊，可以啊，怎麼去？」

「我騎車載你啊，走啦」

「好啦」

像這樣的話語，我們可以刪減不必要的台詞，剪輯成這樣：

「要不要出去吃宵夜？」

搭配著男主角爽朗的表情，接著我們挑選女主角比較羞澀的表演，讓她說出：

「可以啊，怎麼去？」

接著就換場，我們看到女主角羞澀地坐在機車後座，從男女主角的表情之中，我們就能知道兩人現在的關係為何，觀眾看到他們正在騎機車，也就一目了然了；又，只要下一場戲桌上的食物是一盤清粥小菜，觀眾也就能夠知道這樣的資訊了，根本不需要提前說明機車以及清粥小菜的台詞資訊。

**不要讓角色把意圖都說完，再讓角色去執行其意圖**，這樣子是重複的資訊，容易讓觀眾感到沉悶無趣，反而讓話語講一半，起個頭，帶來一絲懸疑，後續反而能夠給觀眾帶來驚喜。在我們的例子裡，當女主角羞澀地說出「可以啊，怎麼去？」，我們不讓男主角回答，也等於是不給觀眾知道答案，直接換場，給觀眾看到女主角更羞澀地坐在機車後座，這個畫面的呈現就代表了千言萬語，根本無須贅述。

把完整的台詞精煉與省略成「問句」，利用這些**沒講完的話語**造成「懸疑」，反而可以促進觀眾的意識跟電影產生互動，而造成更強烈的「蒙太奇效應」，也能夠更生動地為觀眾提供電影敘事，省下大量的篇幅與時間喔！

## 別怕「不連戲」

剪輯的初學者通常不敢讓動作不連戲，因為在最基本的剪輯課程裡這是被禁止的行為，可實際上不連戲的剪輯技巧早已普遍存在於現代電影之中。我都不太好意思說這是進階的技術，因為這是很普遍的技術，只要你能丟掉你在基本課程裡學到的那些皮毛。

早從上世紀的六○年代，法國電影新浪潮就開始對「動作連戲」這個鐵則提出質疑，並嘗試了多種方法來挑戰它，而在我寫書的如今已經二○二二年，又六十年過去了，「動作連戲」早就不是鐵則，甚至只是皮毛，只是基本，要是不嘗試與學習「動作不連戲」的剪輯技巧，那麼你的剪輯招式會少非常多。

堅持動作一定要連戲的人，會說動作要是沒有連戲，觀眾就會覺得「跳一下」，所以動作應該要連戲，為觀眾提供平穩滑順的敘事。這點說得一點也沒錯，因為動作不連戲要捕捉的

重點，就是觀眾感受到的那個「跳一下」。你可以去想想，在日常生活中，有什麼類似的情緒是「跳一下」的呢？驚嚇的時候，你會不會感覺跳一下？焦慮的時候，你的內心是不是跳得更快？焦慮的跳動之快，更接近是在晃動、震動了，在人的七情六慾裡面又有哪個情緒是平穩滑順的？喜怒哀樂之中，除了喜悅以外，憤怒、憂鬱、悲傷、狂喜都稱不上平穩滑順，七情六慾裡面好像鮮少有平穩滑順的，不是嗎？

所以其實在電影敘事裡面，大部分時候動作都是可以不連戲的喔！只是不要讓觀眾去察覺到客觀的不連戲，而是應該用不同畫面的並置，也就是剪輯所產生的「蒙太奇效應」來讓觀眾去感覺到你想呈現的情緒。「動作不連戲」的剪輯技巧使用，往往能給觀眾帶來驚奇、碰撞、衝突、暴力、衝擊的感受，而你有沒有發現，因為戲劇性來自於衝突，電影大部分的時候，我們的主角都由負面情緒來驅動，所以適時的動作不連戲，其實更適合電影敘事呢！

「角色」與「情感」，「故事的內在意涵」可以說是文藝電影最核心的內容，塑造角色形象，處理角色內心的情感流動，並且使觀眾產生共鳴，進而了解故事的內在意涵，是文藝電影得花很多時間去處理的事。可娛樂電影就不太一樣了，娛樂電影除了「角色」與「情感」之外，還有更多的核心概念需要去處理。例如：非現實世界的「世界觀（規則）」、純粹為類型服務的「類型特色場次」、跳過角色，讓觀眾直接觀賞面對的「電影秀」等。

娛樂電影在跟文藝電影一樣的篇幅中，卻必須塞入更多核心內容，必須更豐富、而非更深入，如何在這些截然不同的核心內容中取得平衡，是娛樂電影處理起來更為困難之處。而為取得平衡，**製作娛樂電影就必須更為理性**才行。娛樂電影製作者對於影片的結構必須更為清楚，什麼時候介紹世界觀？什麼時候塑造角色？什麼時候又該為觀眾服務，上演一場「電影秀」？因為要講的事情太多，又必須取得平衡，所以絕對不能自溺，任由單一核心內容深掘、暴走。

因為再來就該進行下一個階段了，所以這個時候就算拍得再好，也都得忍痛捨去，如果捨不得的話，就必須用更有效率的方法來敘事，刪減多餘的台詞、拋棄動作連戲；用影像講述太花

時間的話，就多仰賴配樂來幫忙，因為捨不得，所以必須花更多力氣讓它留下來，而不是花費更多時間。

娛樂電影的內容雖然豐富，但跟文藝電影的篇幅也是差不多長的，又，在單一主題花費太多時間的話，一旦觀眾跟製作者一樣愛上了這個單一主題，下個階段換了主題，觀眾反而會產生排斥心理，所以**為多元的核心內容來做取捨平衡**，是娛樂電影製作者必要有的態度。

娛樂電影製作者必須時時為大局著想，在娛樂電影的領域裡，為大局著想就是為「票房」著想；為票房著想，就是為「觀眾」著想。我們像一個演員一樣去「演觀眾」，想像自己就是第一次看片的觀眾，想像自己是個看完片子還要繼續約會、逛街的觀眾，什麼樣的片子可以幫助到觀眾約會呢？什麼樣的片子可以讓觀眾在電影之後的飯局有更多更好的話題呢？什麼樣的片子可以為觀眾留下一輩子的回憶呢？為觀眾而做片子，而不是為自己做片子。娛樂電影製作者請拋開自己的偏好與自滿，電影播映的本質就是給別人看，不是嗎？

娛樂電影的行銷、宣傳、電影預告片在在都向觀眾展現了一個電影類型來向觀眾保證即將會有的內容，以此為跟觀眾之間的信用，誠摯地邀請觀眾買票進場觀賞電影。因此符合，並且能夠展現該類型的「類型特色場次」一個也不能少。**該有的不能少，如果可以給觀眾更多，那更好。**

同中求異、舊瓶新酒，其中的「求異」跟「新酒」才是重點。千萬別想做「不一樣的類型片」，都說是不一樣了，還能算是同類嗎？如果我做一個不一樣的鬼片，裡面的鬼一點都不嚇

人，也不恐怖，你覺得它還符合類型給觀眾的承諾嗎？不如把目標放在我要做出「更好的類型片」吧！我覺得這樣才對！

不要只透過角色來講述，而是讓觀眾自己去觀察、去發現、去面對，用現代電影慣用的主觀鏡頭、手持鏡頭，搭配傳統的技法，來讓觀眾跳過角色，進而變成角色，又或者是在重要的段落沒有角色，而只有觀眾自己來去面對電影給予的各種情緒，開心、悲傷、刺激、驚嚇、恐懼、惶恐，別再讓角色帶領觀眾。你該讓觀眾活在電影的世界之中。

用「世界觀」帶出角色，不同環境之下成長的人，自然就會有其特殊的個性，以及適應環境的方式。讓角色遭遇「意外」，讓觀眾跟角色一同經歷「意外」引發的冒險患難。「意外」不但和大多數的類型特色場次不謀而合，可以很順理成章地為觀眾上演「電影秀」；「意外」也毀掉了主角原先的習慣的世界，並且激發災後的情感反應。在意外之中，人都很難保持理性思考，因此很容易做出錯誤的反應，而這個錯誤的行為將導致更大的衝突，進而造成更大的「意外」，戲劇性也就源源不絕地湧現出來了。

以上都是我自己在工作經驗中累積的想法與知識，也是先前幾篇更為精簡的整理與解說，與各位分享！接下來幾篇，將各別進到我所擅長的電影類型：恐怖電影、動作電影、喜劇電影。

# 04 關於恐怖電影，是這樣的……

近年來台灣電影興起了「恐怖電影」這個類型，也就是俗稱的「鬼片」，拍攝這個類型的電影，票房大多都還不錯，因此類型也就成形了，而我有幸參與其中，剪輯了《屍憶（短片版）》、《紅衣小女孩》、《粽邪》、《馗降：粽邪2》，並且擔任《女鬼橋》的剪輯顧問，也算得上是有經驗了，因此特地寫這一個篇章，來跟各位分享恐怖電影的敘事原理。

恐怖電影的敘事與製作有許多獨一無二的地方，許多作法相對於其他類型電影都算是獨樹一幟，要是不了解恐怖電影的敘事原理，恐怕只會覺得那些作法標新立異、特別奇怪。所以在了解這些獨特的作法之前，我們得先來談談**恐怖電影的觀眾**。恐怖電影觀眾特殊的心理狀態，才是造成恐怖電影作法如此獨特的最根本原因。

## 恐怖電影的觀眾

恐怖電影的觀眾大體上可以分成兩類。

第一類恐怖電影觀眾我們把它稱作「恐怖電影重度粉絲」。這樣的觀眾是恐怖電影最死忠的粉絲，他們幾乎每一部恐怖電影都會觀賞，但他們對於電影的想法很不一樣，這樣的觀眾會在每一部恐怖電影中，去尋找一個能夠超越他人生中「處女驚嚇」的恐怖橋段，在此指的「處女驚嚇」是這些觀眾人生第一次，或是最印象深刻的恐怖電影驚嚇體驗。因此「恐怖電影重度粉絲」在觀賞電影的時候，是帶著「比較的心態」在觀賞的。他們又有點像是專業人士在「檢查遊戲機關」一樣，每次一到了恐怖橋段，這些觀眾就會聚精會神，用比較以及檢查的心態在觀賞恐怖電影。這類的觀眾不算大眾，但是評論裡的**主流意見**都會出自於他們。

第二類恐怖電影觀眾則是平常不看恐怖電影，卻因為各種原因進場觀賞恐怖電影的觀眾，在此我們輕鬆一點，把它們稱做「驚恐觀眾」。這樣的觀眾在觀賞恐怖電影的過程中，處於驚恐狀態的他們總會說服自己「電影是假的！」、「鬼是人演的！」、「科學證明沒有鬼！」，這樣的思緒在他們的腦海裡不斷盤旋，「驚恐觀眾」與恐怖電影進行著理性與感性的激辯：理性很知道電影是假的，可是電影的畫面與聲音氣氛，卻又讓他們的感性感到害怕，更甚者則會在觀賞電影的時候，用雙手遮蔽住雙眼，又或者是在恐怖的當下頭看手機，但若你觀察他們的背影，你會發現即使他們目光不在銀幕上，仍會在驚嚇的時刻身軀一震。大多數的恐怖電影觀眾都是屬於這一類別，而恐怖電影的**好評論**也時常出自於他們的口中。

然而，不論是第一類「恐怖電影重度粉絲」還是第二類「驚恐觀眾」，他們都跟其他類型電影的觀眾有很大的兩點不同，這兩點不同便是恐怖電影的敘事方式獨樹一幟的原因：

第一、恐怖電影的觀眾「不相信有鬼」。

第二、恐怖電影的觀眾「不在乎角色的安危死活」。

## 觀眾不相信有鬼，也不在乎角色的安危死活

由上所述兩類觀眾觀影的心理狀態，第一類「恐怖電影重度粉絲」他們在觀賞電影的時候，比較接近是在檢查遊戲機關，他們鍾情的是恐怖橋段的精密設計，到底是否相信有鬼，我覺得並不會擺在第一層次的思考上。當然劇情的設計也在他們的關注之中，不過「角色」就不一定了，因為他們更在意的是**自己內心的驚嚇能否超越心目中的處女驚嚇**，角色的安危死活？對他們來說只是造成驚嚇效果的必備佐料。

而「驚恐觀眾」並不只是單純地不在乎角色的安危死活，而是**比起角色的安危死活，「驚恐觀眾」更在乎自己的安危死活**，他們很擔心自己會被嚇破膽，很擔心恐怖電影帶來的後遺症會影響今夜的安眠。而如同上述，「驚恐觀眾」不停地在腦內說服自己電影是假的，以便拿來提振自己的勇氣，與一般的電影觀眾的觀賞體驗很不一樣。

當然觀眾都知道電影是假的，是虛構的，但觀眾能不能在觀影的期間去「相信」虛構框架裡的真實，往往是電影能否叫好叫座的決勝點。試想你觀賞一部愛情電影，但你根本不相信愛情，那你能夠從愛情電影裡得到滿足嗎？恐怖電影也一樣，因此最重要的就是讓觀眾去「相信」，

尤其我們的主要兩類觀眾都傾向於**不相信**，如何讓觀眾在觀影的過程中相信鬼怪靈體、相信因果報應，相信生死輪迴，相信神祕事件，這就是製作恐怖電影第一個會遇到的最大難題。

## 恐怖電影前半段：讓觀眾相信有鬼

因應上述所提到的狀況，恐怖電影的前半段故事，可以說是完全為了讓觀眾「相信」而量身定做的情節編排。恐怖電影的前半段都會安排大量的恐怖橋段，而且這些恐怖橋段在電影時間比較前面的時候，都會傾向使用「長鏡頭」來做拍攝，也就是盡可能地不去剪輯，情節推進的速度也會相對比較慢一些，目的就是要讓觀眾「眼見為憑」，讓鐵齒的觀眾親眼、親身去碰上那些神祕、恐怖、見鬼的事件。為了讓觀眾慢慢地產生「移情」的效應，此時剪輯的手腳不宜過於明顯，看起來要更像一個紀錄式的影片，這樣更容易讓觀眾相信眼前的巨大真實。

而在故事前半段發生的恐怖橋段裡，其電影語言與鏡頭的設計上，安排觀眾親眼、親身去見鬼，會在很多時候採取「觀點鏡頭」，也就是俗稱的第一人稱視角。在這個時候，角色只是觀眾的載體，觀眾將會透過角色的雙眼目睹神祕的鬼怪現象。又或者是像溫子仁導演在《厲陰宅》系列所採取的作法一樣，他將攝影機視作一個「虛擬的角色」，形體不存在於劇中，但是有著獨立存在的感知，而觀眾恰巧就是扮演著這個「虛擬的角色」，也就是攝影機這個視角，也就是攝影師的第一人稱。

溫子仁導演讓攝影機（攝影師）跟在角色的背後，隨著角色前往鬼屋探險，觀眾在大多數時候看到的都是劇中角色的背，以及被角色的背部所遮擋住的有限視線，而被遮擋住的就是角色前方的無垠黑暗。觀眾就像是攝影師一樣，跟在角色的背後去探險，在位置上觀眾就已經弱角色一大截，因為觀眾膽小地躲在角色的背後，而不是站在最前面去面對黑暗，一旦一直擋在觀眾前方的角色遇難，此時就是觀眾（也就是攝影機、虛擬的角色）獨自面對黑暗、鬼怪的時候，這樣更能夠讓恐怖進一步地升級。

我們甚至可以說**在恐怖電影的前半段中，觀眾才是故事的主角**，我們會用大量的恐怖場景，來讓觀眾眼見為憑、親身見鬼，用精巧的拍攝剪輯、細膩的音樂音效氣氛，來讓觀眾去相信鬼怪、相信神祕、懼怕無形。

隨著電影的時間慢慢推進，我們一步一步加強恐怖的力道，慢慢地讓觀眾相信有鬼，直到嚇破膽的程度。而最恐怖的時候要落在故事的**中間點**，恰巧正值「電影的戲劇結構十七個階段」中「苦難（轉折）」這個階段，我們用前半段的恐怖橋段不只讓觀眾相信有鬼，也在故事的中間點讓觀眾徹底嚇破膽，並且感到恐怖帶來的巨大苦難。

## 恐怖電影後半段：必須回歸一般電影操作

經歷將近一個小時的驚嚇，戲院裡的觀眾想必都已經卸下心防，沉浸在你用恐怖鋪墊出來的

虛構故事裡頭。如果你在此時已讓觀眾達到苦難級的恐怖，再繼續推擠觀眾直到極端的情緒，將會導致觀眾的反感，以及出現排斥電影的情緒。因此在恐怖電影的後半段中，我們將回到一般電影的操作，讓觀眾去好奇主角該如何逃脫出目前的困境，讓觀眾去期待主角能夠帶領我們逃離目前的恐怖狀態，而這也是沉浸在故事中的觀眾唯一能脫離鬼怪的方法，原本不太在乎角色的觀眾們，此時在精神層面上就要很依賴主角了！

恐怖電影的後半段是關於主角如何去找到解決鬼怪事件的外在方法，釐清自己為何捲入可怕的事件之中；他也將去面對自己性格上的缺陷，也就是試圖去了解並解決內在問題。在幾次的嘗試之中，我們的主角將會再逢險境，再次遇到鬼怪帶來的恐怖事件，但是此時宜讓觀眾與主角共同承擔那些驚嚇，讓觀眾更在意主角，而非是自己。我們已經花了一半的時間讓觀眾相信鬼怪了，剩下僅存一半的時間，一定要在第二幕下半之中，趕緊建立觀眾與主角之間的聯繫。

而恐怖電影的第三幕，就讓主角帶著僅存的勇氣去面對問題的根源，一個盛大的驅邪儀式，又或者是一次最驚險的鬼屋歷險，都會是恐怖電影在第三幕中常見到的主題。而最終我們的主角將面對終極的選擇，做出自己最終極的改變，觀眾也隨著主角的成長，終於能逃離電影所塑造的恐怖氣氛。

# 05

## 恐怖橋段的製作手法

「恐怖橋段」是恐怖電影的「類型特色場次」，意思就是那些讓觀眾感到恐懼、驚嚇，甚至會讓他們尖叫出來的見鬼場次，也是恐怖電影觀眾最享受的醍醐味。

很多人會誤以為恐怖電影的精髓來自於鬼怪的造型；身為反派的鬼怪看起來要多恐怖、多噁心，他們花很多心力在這個層面上，但我覺得這樣都用錯力了。恐怖電影與驚悚電影的差別在於：**恐怖電影的反派是無形的，而驚悚電影的反派是有形的**，因此兩者在鋪陳故事、展開困難、解決危機的手法上都會產生不一樣的作法。要是只花費心力在製作鬼怪的造型，而不在其他層面努力的話，就會讓故事設定上本應無形的鬼怪，反而變得十分具體，而使得劇情的鋪排無法說服觀眾了。

在製作恐怖橋段時，無論你是負責編劇、導演、攝影、表演，抑或是剪輯，在準備製作之前，一定要先去思考正要經手的恐怖橋段之「原生恐懼」為何？究竟是先有鬼，之後才感覺到恐懼？還是先有恐懼，之後才看到鬼的呢？在恐怖電影之中，我覺得是後者，若是前者，則很容易做成恐龍片、怪物片那樣的感受，**恐怖電影是先有恐懼，然後再讓恐懼匯聚形成鬼怪的形體**。

也就是說，恐怖電影裡的鬼怪承載的是**觀眾的恐懼**，所以必須先營造恐懼，鬼怪在電影裡面才能夠成立，而我把這稱作「原生恐懼」。

## 原生恐懼

電影《紅衣小女孩》講述的是台灣的鄉野奇譚，傳說只要在山裡犯了禁忌，「魔神仔‧紅衣小女孩」就會到你的家中誘拐老人或是小孩，失蹤的老人或是小孩則會在深山中被尋獲，電影也講述了落難在山裡時的各種奇異現象。

其實像這樣的故事，「原生恐懼」便來自於老人或是小孩的失蹤，又或者是在山中迷路、落難的恐懼。因此在剪輯《紅衣小女孩》的時候，我花費很多心思在營造的都是迷路，或是山難求生時的恐懼感受，我認為應該先讓觀眾感受到日常熟悉的焦慮、不安，但在恐怖電影故事的前提下，**鬼怪作祟**則是導致這些焦慮、不安的最大元兇。另外，比起不容易被相信的鬼怪，「原生恐懼」是最容易渲染的情緒，其實恐怖電影的敘事原理，只是把人類都會感受到的原始恐懼，隨著劇情的鋪排，通通歸咎給鬼怪罷了，也可以說是鬼怪承載著「原生恐懼」而成形。

又例如《厲陰宅》，其「原生恐懼」來自於媽媽得一個人在異鄉守護五個調皮女兒。電影的種種恐怖橋段裡，媽媽遭遇靈異事件的初期反應，都像是害怕匪徒，而非是害怕鬼怪，媽媽雖然害怕闖空門的匪徒，依然必須挺身而出，查明詭異聲響的源頭，慢慢地媽媽就走進了鬼怪的

陷阱之中……

所以在製作恐怖橋段的時候，一定要先去思考「原生恐懼」為何，為什麼恐怖電影總是喜歡拍攝窗外傳來詭異的聲響？我們真的害怕奇怪的聲音嗎？在日常生活中，我們真的第一時間會聯想到鬼怪嗎？更多時候是害怕來自窗外的危機吧？無論是匪徒，或是強風吹來的樹枝都會帶來危險，而在我們去查探窗戶的時候，如果查到的結果竟是一個更加恐怖的東西（鬼怪）呢？這樣是不是就能夠讓恐懼加乘了呢？

因為鬼怪至今無法用科學來驗證，而觀眾的心裡也普遍在一開始**處於防衛的狀態**，觀眾會讓自己盡可能地不去相信鬼怪，所以我們才要從「原生恐懼」去下手，然後慢慢地讓恐懼升級，進而讓這些加乘堆疊的恐懼化成鬼怪的實體，這樣從「原生恐懼」去誕生的鬼怪才會讓觀眾嚇破膽！

能夠運用的「原生恐懼」則非常多，就算沒有鬼怪，我們人在日常生活中，太容易遭遇到讓自己害怕的場合了，我們害怕黑暗，我們害怕幽閉，我們害怕被孤立，我們害怕被霸凌，我們害怕巨大的壓力，我們害怕情緒勒索，我們害怕過於緊密的人際關係，我們害怕被責怪，我們害怕受傷、死亡，我們害怕老、醜、病、痛，我們害怕罪惡感，害怕內疚，我們害怕的東西太多了，你的鬼怪究竟是以上哪些三「原生恐懼」加乘而成形的呢？善用「原生恐懼」不只可以讓觀眾更加相信你塑造的鬼怪，還更容易突破文化、習俗的藩籬，而讓你的恐怖電影達到國際性的成功喔！

# 鬼從哪裡來？

除了「原生恐懼」外，比起鬼怪本體，其實我們更害怕的是──鬼可能會出現的「空間」，我們最害怕的其實是「充滿危機的空間」。我們最害怕的不是鬼怪，而是「鬼會從哪裡來」。

你有沒有過這樣的經驗，你來到餐廳底下的陰暗地下室，你從樓梯一走下來就感到渾身不對勁，心裡感覺害怕，覺得毛毛的，於是你趕緊離開那間地下室，而民俗的說法就會跟你說那個地下室磁場不好，像這樣的空間就很適合拿來拍攝恐怖場景。我並不是說一定要找磁場不好的地方拍攝恐怖電影，而是那個空間恰巧符合「充滿危機的空間」，所以才會讓人感到不自在。

我整理自身的經驗，還有研究過大量的恐怖電影後發現，這樣的地方都符合同樣的空間結構：

「一個充滿各式通道的封閉空間」，這樣的空間是最可怕的。

這或許源自人類穴居時代的遠古記憶：我們為過冬而找到一處洞穴，卻發現洞穴角落有個通往黑暗的通道，最深處可能有隻冬眠的未知猛獸。我們難道踏入了猛獸巢穴？還是這只是膽想，我們安全得很？或是猛獸要在黑夜才會出來咬食我的家人？我們要不要先鑽進去撲殺？

而像這樣「充滿各式通道的封閉空間」，在現代人的生活中俯拾皆是，我們都住在這樣的空間裡面。你的臥室是不是一個封閉的空間呢？窗戶就是一個通往其他空間的通道；你的床底下又藏著什麼呢？你的桌子底下，被椅子擋住的那個地方，是不是也像是另一個黑暗的通道？你的櫃子的門後還有一個空間；鏡子呢？鏡子是不是又通往另一個地方？小夜燈照射下的拉長影子

裡，是否也蘊藏著另一個空間？

而這樣的原理，恰巧跟「風水」有很多相似的地方，鏡子不能對著床，否則你就會睡在鏡子這個通道的對面；傢俱都要靠牆放，否則傢俱跟牆之間就會有一個狹小的通道，會讓人感到不安；床也不能對著窗戶放，否則窗外可能會有路過的靈體踐踏你的身體。我們似乎天生就會對這樣的空間佈置感到不安、害怕，所以恐怖電影就時常在這些「充滿各式通道的封閉空間」大做文章。我時常覺得製作恐怖橋段，與其說是在設計鬼怪如何嚇人，倒不如說是在精心規劃一**個到處都可以藏鬼的躲貓貓賽場。**

幾乎所有的見鬼場景都是運用這樣的原理來製作，像公廁也是常見的經典場景，廁所門框並沒有跟天花板與地板相連，如廁時，你會害怕從門板頂端看到一個過於高大的古怪人類，也會害怕從門板底下看到一雙染血的赤腳，要是電燈突然閃爍起來，那就更令人不安了，每一次突然暗掉就彷彿進入一個全新的空間；有時也會安排角色用上下顛倒的角度，觀看傢俱底下的隙縫，好像用顛倒角度觀看，就有可能把地底下的東西帶來陽間……

## 恐怖電影中的空間「通道」

**窗戶：**窗戶時常是開啟的，容易聯想到窗外就是另一個空間，半開的窗戶也更引人遐想，就算安置窗簾，也時常使用透光窗簾。有時恐怖電影裡的透光窗簾，其透明度已經到了完全不遮

光、沒有遮蔽性的程度，這並不是日常生活中能找到的窗簾，而是為了加強窗戶的通道性質而特地找尋的布料。

**鏡子：**框起來的是另一端的現實，暗示著角色的陰暗面，也隱喻表面的現實之下，還有見不得光的事情正在發生，鬼怪也即將從鏡子中穿越而來。

**畫框：**框起來的則是一股濃烈的情緒，繪畫是藝術家投注自己的精神與情感，透過顏料與筆刷繪製而成的，因此畫框裡的繪畫，也時常用來比喻一個被囚禁的靈魂。

**相框：**放置的是陳年的照片，用來隱喻一段被隱藏的過往。照片表面上的微笑，實際背後又隱藏了什麼樣的故事呢？幽靈、靈魂都是逝去的人類，照片也象徵著他們過往的生活痕跡，因此幽靈類鬼怪時常從照片裡爬出來作祟。

**傢俱的隙縫：**傢俱與牆壁、地板之間的隙縫，是常生活中最不容易注意到的微小空間，當中可以藏污納垢，是細菌孳生溫床，也可以躲藏老鼠、蟑螂，若是有歹徒闖入家中，這裡也可供躲藏。我們原生就排斥、厭惡、害怕這樣的地方，因此很適合用來發揮「原生恐懼」，將此地作為鬼怪穿越的地點。

**黑暗：**一個純粹的黑暗，是世界各大宗教流傳的惡魔孳生地。恐怖電影中，則時常用「陰影」來表達。恐怖電影裡的「陰影」時常利用後期調色，將灰階的層次壓暗，直至呈現一股純粹的黑色色塊，這樣的黑色色塊看起來會是一個獨立的空間，一個專屬於惡魔的深邃黑暗空間。因此每當恐怖電影中的鬼怪開始作祟時，哪怕是白天，空間裡也會充滿各式各樣的「陰影」，使

觀眾異常不安。

## 恐怖橋段製作技巧

恐怖橋段最讓觀眾享受的過程，就是明知鬼怪已經來到，卻不知道鬼怪藏在哪裡的時候了，這個時候觀眾處於最緊繃的張力之中，感覺到非常不安、非常緊張，這種時候是最恐怖的，我把它稱作「跟鬼玩躲貓貓」。大部分的恐怖橋段都是在進行這樣的過程。

### 1．情緒勒索

恐怖故事常會對觀眾先進行「情緒勒索」，例如：

現在是凌晨三點，根據當地的民俗說法，此時就是陰氣最盛的時候，而今天是死者過世第四十九天，有人警告我今晚最好別睡，否則死者的鬼魂會過來尋仇。

有了這樣的故事前提，只要在凌晨三點過後，任何風吹草動都會被觀眾視為鬼來尋仇的跡象，如此一來，我們就已經把觀眾的思緒困在一個特定的範圍之內了，也就是「風吹草動皆鬼怪」的這個範圍裡，這樣觀眾就會捕風捉影皆是鬼了。

## 2‧鬼從哪裡來？

再來，就開始進行「跟鬼玩躲貓貓」的階段，已經凌晨三點了，觀眾知道鬼怪即將前來尋仇，觀眾知道鬼怪即將前來尋仇，永遠都讓只是不知道什麼**時候**會出現？又到底會從**哪裡**出現？這是製作恐怖橋段的重點所在，永遠都讓你的謎底有兩個以上的維度影響（時間、空間）。若是只有單一維度，觀眾就會很容易猜測到鬼出現的時機，而只要觀眾的預測成真，他們就不會感到驚嚇了，因此要特別注意，一定要有兩個以上的維度影響，什麼時候會出現？從哪裡出現？甚至是這次是「哪一隻鬼」？又或者是「用什麼樣的方式出現」？如此一來，甚至可以有四個維度的影響，這樣就有更大機率能嚇到每一個觀眾了。

例如先讓觀眾的注意力放在一扇本來不應該被打開的窗戶，並且在窗戶的後面放上類似鬼影的搖晃樹梢，讓觀眾以為鬼已經打開窗戶這個通道，而鬼怪將透過窗戶從另一個世界穿越到陽間。但就在觀眾們都這麼認為的時候，此時卻讓敲門的聲音突然響起！這個敲門聲會讓觀眾的注意力馬上轉移到門口的地方，觀眾已經在跟鬼玩躲貓貓了，我們在猜測鬼到底會從哪裡來！是窗戶呢？還是門口呢？空間的維度已經建立起來，而且有兩個可能會出現的空間！

敲門聲音持續，鬼到底會敲到什麼時候呢？鬼到底什麼時候會進來呢？現在我們則建立起時間的維度了！而一個聰明的導演一定會在鏡頭的邊緣放進剛剛觀眾所注意的窗戶，來讓觀眾誤以為敲門聲只是障眼法，鬼還是很有可能會從窗戶進來，所以在此時觀眾陷入多重危機帶來的緊張與不安之中。正要揭曉謎底的時候，沒想到角色卻躲進棉被裡頭了！正要揭曉謎底的

時候，卻開始賣關子了！此時宜用角色的主觀鏡頭來拍攝，讓觀眾的眼前幾乎是棉被裡的一片黑暗，我們把懸疑跟緊張的張力繼續拉伸，持續緊繃！

## 3・讓觀眾去想像無形

開門的聲音，赤腳走路的聲音，女子哭泣的聲音。

此時觀眾跟主角一起躲在棉被裡頭，眼前一片黑暗，因此我們用**聲音**來讓觀眾想像鬼的登場與形象，以及可能會有的動態，而這也是恐怖橋段製作的另一個重點——「讓觀眾去想像」。

恐怖電影跟驚悚電影的差別，乃在於要對抗的反派是無形的，然而無形的東西是拍不出來的，因此我們只能用各種聲音或是影像的線索，來讓觀眾去想像無形的存在，更何況**你永遠拍不出比觀眾想像還恐怖的形象**，這也是恐怖電影為何如此重視聲音表現的原因。

接下來的段落，則都是讓觀眾去想像女鬼如何走過房間，來到隔壁的儲藏室，在這個階段也是以聲音來引導觀眾的想像為主，但因為時間過長，所以還得輔以窺視視角拍攝隔壁儲藏室的局部特寫，用來表現主角透過聲音所想像到的畫面。不過因為我們主要是要引導觀眾的想像，因此拍攝的是鬼怪的局部特寫，而非完整的身體樣貌；會使用窺視的方式來拍攝，也是為了表現主角此時躲在被窩裡偷聽的想像，在畫面上可將攝影機躲在儲藏室的任何東西後面。

## 4・觀眾既是獵人也是獵物

「跟鬼玩躲貓貓」很有趣的地方在於：搜尋者跟躲藏者可以隨時互換，觀眾可以是搜尋者，我們一下子看窗戶，一下子看門口，我們在搜尋、猜測鬼出現的時機跟空間。可當女鬼進入房門時，故事又安排觀眾變成躲藏者，我們要躲起來不能被女鬼發現，可同時我們又透過聲音，以及少數的畫面線索讓觀眾去猜測鬼現在走到哪裡了？又在那邊做什麼？我們雖然躲著，卻也用意念在搜尋鬼怪。同時是躲藏者與搜索者，像這樣的做法也是可以的。

## 5・讓觀眾的防衛落空

女人的淒慘哭聲，哭聲漸弱，躲在被窩裡的我看著手機，時間一點一滴過去，時辰快過去了，女人的淒慘哭聲也消失了，我鬆了一口氣。

恐怖橋段的營造，得時刻去注意觀眾在每一刻的「期待」，驚嚇勢必得**出其不意**，要是觀眾猜測到鬼怪出現的時機、空間，這樣就嚇不到他們。但還有一個狀況是，觀眾雖然猜不到鬼怪出現的時空，但觀眾知道自己一定會被嚇到，這樣也是不行的！這樣子也算是被觀眾預測到了！所以在上面例子，我會先讓女人的哭聲消失，並且將故事的關注重點來到時辰即將過去，讓觀眾了解到危機即將解除，甚至是認為危機已經解除，藉此來卸下觀眾的防衛心，目的是要

造成接下來的驚嚇。正當主角跟觀眾都鬆了一口氣，突然來個**巨大的驚嚇音效**，這之後的情節安排，就會變成突如其來的意外！

女鬼突然奪門而入，口裡叨念著肇事者內心最大的罪惡感：

「為什麼要開車撞我？為什麼要開車撞我？」

此時要訴諸的是「原生恐懼」，要表現的是痛苦、悲傷跟罪惡感，一定要一直記得，鬼怪承載著原生恐懼，是恐懼感的聚合體、怨念的聚合體，是無形的產物，而不是生物、怪物。女鬼登場時，著力在表現罪惡感「原生恐懼」，才能夠展現出無形的鬼怪最恐怖的地方。

## 6.讓鬼怪更鬼怪的動態修飾

如何在「驚嚇點」讓觀眾感到驚嚇，甚至是尖叫出來，在此我可以跟各位分享我自己的一些小技巧。首先呢，盡可能地讓鬼怪朝攝影機，也就是銀幕的方向衝過來，關鍵的想法在於，我們是要讓觀眾親身見鬼，**讓鬼怪撲向觀眾，而不是撲向主角**。因為主角只是觀眾的載體，或者是引領觀眾前去見鬼的引子而已，別忘了，在恐怖橋段裡面，觀眾才是主角。

又，鬼怪撲向觀眾的時候，還可以剪掉動作中的特定幀數，也就是用「抽格」的方式，來讓鬼怪的動作有著詭異的斷裂，使鬼怪的動作更不自然、更不像像人類。我還會在抽格的剪輯

點之後，放大畫面的尺寸，來讓鬼怪用極為不自然的動態突然逼近觀眾（越靠近攝影機就會越大，放大畫面尺寸，可以讓觀眾誤以為鬼怪突然逼近）。還有一種方式是用剪輯軟體做出類似 Zoom in 的動態放大，也可以在程度上讓鬼怪撲向觀眾的速度不自然地變快。當然，直接調整影片播放的速度也是一種方法。以上幾個方法都可根據拍攝的狀況混合使用。

## 7．讓觀眾叫出聲的關鍵一刻⋯Jump Scare 的剪輯邏輯

「驚嚇點」，也就是所謂的「Jump Scare（彈跳式驚嚇）」，意指恐怖電影裡常有的那種，鬼怪突然撲向鏡頭、突然放超級大聲的聲響，藉此來讓觀眾產生生理性的驚嚇。在處理「Jump Scare（彈跳式驚嚇）」的時候，請務必依照以下的順序來進行，在短短一到兩秒鐘之間⋯

1・鬼怪撲向鏡頭
2・巨大的驚嚇音效
3・讓觀眾尖叫
4・角色最後才尖叫

這四個順序會在一兩秒之間快速進行，請務必要這樣做。在觀眾的思維邏輯上「1・鬼怪撲向鏡頭」，此時你要讓觀眾自己看到這件事情，而不是被音效提醒，讓觀眾親眼所見，親身見

鬼，這是最重要的事情。「2．巨大的驚嚇音效」，這個音效不是拿來嚇觀眾的，而是要讓驚嚇音效跟觀眾內心的悸動同步響起，你要拿捏觀眾內心突然升起的跳動，用驚嚇音效同步去放大觀眾內心的跳動，放大內心的恐懼。「3．讓觀眾尖叫」，這是最容易被人忽略的環節，你要留時間讓全場的觀眾尖叫，時間大約是半秒到一秒之間，讓觀眾的恐懼宣洩出來，而當戲院裡全場的觀眾都在叫時，則更容易讓恐懼蔓延開來。「4．角色最後才尖叫」，角色是最不重要的，角色只是載體、只是引子，而且我們要讓觀眾孤身見鬼，而不是在角色的陪伴之下見鬼，所以角色不能伴隨觀眾一起尖叫，而是要晚一拍再讓角色叫出來，角色的尖叫聲將延續觀眾的恐懼感，並且將故事的鋪陳繼續向前推進。

常見到比較糟糕的做法則是以下的順序，在短短一到兩秒鐘之間：

1．巨大的驚嚇音效
2．角色尖叫
3．鬼怪撲面而來

我覺得這樣的作法並不會讓觀眾嚇到，反而會讓觀眾覺得厭煩：「1．巨大的驚嚇音效」，觀眾會被音效嚇到沒錯，但不是被故事裡的鬼怪，被音效嚇到只會感覺很吵而已，那只會令觀眾產生厭煩、覺得惱人，而不是恐懼。緊接著「2．角色尖叫」，讓觀眾先看到，或是聽到角

色被嚇到，那就是跟觀眾去宣告鬼怪撲面而來的對象不是觀眾，而是角色，這樣處理會讓觀眾變成旁觀者，而不是受攻擊的對象，這樣的剪輯順序反而會讓觀眾感到安心。也因此最後的「3．鬼怪撲面而來」，當觀眾覺得惱人，又處於旁觀，在這樣的情況下看到鬼怪撲面而來，所產生的效果就會大打折扣了。

## 8．數秒間經歷極端恐懼與極端放鬆

最優秀的恐怖橋段，就是能讓觀眾的情緒在數秒之間，擺盪在極端的恐懼以及完全的放鬆之間，進而帶給觀眾在日常生活中從未有過的體驗，而這也是恐怖電影歷久不衰的原因。

「為什麼要開車撞我？為什麼要開車撞我？」女鬼邊哭邊朝我的棉被走來，我用棉被把自己裏得更緊。手機鬧鐘突然響起，非常大聲！上頭寫著「時辰已過」，空氣中只剩下鬧鐘的聲音。

我把棉被打開，房間空無一人。

當觀眾被女鬼撲面而來時，恐懼感達到最高潮，此時突然響起超大聲的鬧鐘聲，作為第二層次的「Jump Scare（彈跳式驚嚇）」。然而當觀眾被鬧鐘聲嚇到的時候，聲音卻又突然轉弱，畫面的氣氛也不一樣了，女鬼突然消失不見，一切的危機在最高潮的時候突然化消，這樣奇蹟般的轉折，帶領觀眾經歷九死一生的境界，死裡逃生的快感。手機上顯示「時辰已過」，也給了

一個合理的理由，來讓觀眾相信危機確切已經解除了，這時候的觀眾已經感到絕對的心安。

然而就在這個時候，主角發現手機突然不在手上了，出現了奇異的狀況，手機竟出現在桌子上，主角感到困惑，觀眾當然也對這不合邏輯的景象感到困惑。電影進行中，只要觀眾跟主角在同一時間達到相同的感受，我們可以說觀眾跟主角就合而為一了，「以假亂真」的境界就已經達到了，這個時候觀眾會覺得自己就是主角，電影裡虛構出來的世界變成真實了！

## 9‧夢境好用，但容易搞砸

再來，畫面切到主角突然驚醒，原來剛才只是夢一場，本不該在桌上的手機現在也變得合理。

夢境幾乎可解釋一切不合理的故事，但這樣的解決手法也常讓觀眾反感，因為你等於是跟觀眾宣告，之前所相信的一切都只是謊言。但因為這個恐怖橋段的故事前提，在一開始給觀眾情緒勒索，也就是「見鬼的規則」之中，就與「不可以睡著」有所關聯。作夢則是熟睡的關鍵證據，因此用夢境來解釋不合理的故事，在此就與故事中大多數的元素完全契合了。主角睡著了，他就犯了見鬼的禁忌，鬼將會前來尋仇。不只如此，故事裡，還可著重表達主角的「自責」……

一眨眼，我醒了。手機鬧鐘持續響著，我趕快拿起桌上的手機，已經過了凌晨三點，現在是三點零四分，上頭寫著「千萬別睡」，我睡著了，我竟然睡著了！我的視線上方出現又髒又濕的長髮……

自責也是「原生恐懼」，本來就會讓人感到不舒服的，在女鬼再次出現之前，先用自責來讓觀眾感覺到不適，可以大幅增加女鬼再次出現的驚恐程度喔！「原生恐懼」真的是一個很好用的招數！

## 10 ‧ 驚嚇的手法不能重複

我的視線上方出現又髒又濕的長髮，我抬頭看，女鬼站在我床邊，近距離、低頭看著我，女子張嘴尖叫，她的嘴裡一片漆黑，女子尖叫聲！巨大驚嚇音效！男子的慘叫聲！鏡頭拉遠，男子的慘叫聲飄蕩在空蕩蕩的屋子裡⋯⋯

先前我們已經讓女鬼登場，嚷嚷著「為什麼要開車撞我」，然後衝向觀眾，這是一個挺強烈的表現手法，當第二次女鬼登場的時候，請務必注意兩個重點：

1. 手法不能重複
2. 造成的情緒反應一定要強過上一次

所以我們不能讓女鬼再次撲向鏡頭，而且還得讓女鬼這次的登場更強烈！因此我想到一個

「原生恐懼」。如果說女鬼不是像上次那樣偷偷摸摸開門，反而是早就出現在房間，而且站在床前監視主角睡眠好久好久了呢？睡覺的姿態是生物最無防備的時候，也是最脆弱的時候，臥室必須是最讓人感到安心的地方。我不讓女鬼有登場的動作，而是讓女鬼好像一直都站在主角的床邊，只是主角未曾察覺，這就帶來一個「原生恐懼」。原來最安心的臥室早就被人闖入，原來自己一直睡在有敵人監視的地方，原來自己早就是甕中之鱉，既然如此，怎麼掙扎也沒有用了，這樣可以讓觀眾伴隨著主角一起陷入最深的絕望之中。

## 恐怖電影為何這麼愛「Zoom in」？

溫子仁親自導演的《陰兒房》系列與《厲陰宅》系列無疑是恐怖電影裡最好看的經典之一，而我在研究溫子仁導演恐怖電影的手法中，發現他大量使用了「Zoom in」技巧：用可變焦距的攝影鏡頭，讓畫面持續放大，而用後期的手段也達到這樣的效果。

在研究的過程我發現到，關於「驚嚇」的表演，其實並**不是漸進式的，而是爆發性的**，如果說尖叫是最高點的「嚇我一大跳」，那在這之前的「嚇我一小跳」、「嚇我一中跳」通常是怎麼表演？又該如何透過電影來呈現呢？其實驚嚇在宣洩出來，也就是在尖叫之前，其表演的方式都是壓抑的。驚嚇跟憤怒不一樣，憤怒可以是漸進式的，講話越來越大聲，語氣越來越快速，用詞也越來越尖銳；可驚嚇並不是這樣，總不能尖叫越大聲吧！那看起來是很可笑的。

大多數人在經歷驚嚇的時候，反而會讓臉色一沉，肩膀、全身的肌肉都緊繃起來，我們面對驚嚇的時候反而更不敢表達自己，反而更收斂、更內斂，在最高點，也就是尖叫之前，都是極其細微的，諸如眉頭微微一皺，眼神些微的轉變，或只是表情些微的變化。為讓觀眾在廣大的銀幕中，看得到演員這樣微小的表演，恐怖電影時常使用「Zoom in」技巧，往演員些微動作的方向去放大。「Zoom in」也能夠放大情感，所以就能用來表現尖叫之前的驚嚇表演。

我們也可以透過「Zoom in」引導觀眾去觀察那些可能會有鬼怪出現的地方，例如：演員面對攝影機，他看著前方，也就是觀眾的方向，他好像看到了什麼東西，可是攝影機卻不是往演員的眼睛去「Zoom in」，反而是往演員右邊肩膀後面的方向去「Zoom in」。此時，聲音設計出現了鬼的細語聲，恐怖的旋律也出現，低頻的聲音轟鳴，攝影機持續往演員右邊肩膀後面的方向去「Zoom in」，此時觀眾就能夠意會到，其實無形的鬼怪已經在演員的身後成形，我們的演員已經危在旦夕。攝影機持續「Zoom in」，我們才發現演員的右邊肩膀出現一隻蒼白削瘦的鬼手，手指慢慢爬上演員肩膀……

# 「跟鬼玩躲貓貓」的電影美學

「跟鬼玩躲貓貓」一開始需要一個故事前提，用來情緒勒索觀眾，來讓觀眾確切知道鬼怪會在此時此刻出現，也建立了**鬼怪作祟的規則**，一旦有了這樣的故事前提，觀眾就會處於緊張與不安的情緒之中，之後便捕風捉影都是鬼。

緊接著則是讓動態的攝影機鏡頭掃視空間，並且經過每一個有可能躲藏著鬼怪的通道之中，也就是「窗戶」、「鏡子」、「畫框」、「相框」、「傢俱的隙縫」、「黑暗陰影」之類的，來讓觀眾親身去查找鬼怪可能躲藏之處。

## 攝影機不要對太準！

執行這樣的拍攝時，要小心注意，切勿拍得過於準確，每一個時候都要讓攝影機的景框裡面，充滿**兩個以上**可以供鬼躲藏的通道空間，

我們要讓觀眾相信有鬼，所以要讓他親身見鬼，為了讓觀眾親身見鬼，我們必須讓觀眾自己去看、自己去找，而非將資訊精準餵養給觀眾。

我們要讓電影院裡的觀眾用眼球在銀幕上遊走、查找，來模擬實際親身遊走在鬼屋裡的感受，所以恐怖電影的攝影構圖，相較於其他電影類型的攝影構圖是獨樹一幟的。

## 利用「聲音」讓觀眾找鬼

不只是攝影機運動，聲音設計也會引導觀眾的視覺軌跡，觀眾習慣於根據現實中的邏輯去尋找聲音的出處，觀眾聽到敲門聲，就會往門的方向去看；聽到風吹樹葉的聲音，就會往樹上去看；哪怕畫面中水流的構圖比例只有一點點，觀眾一聽到水聲，也會馬上關注到畫面角落的那一點點水流。而同樣地，聲音設計時也要引導觀眾的視覺軌跡，使其視覺軌跡能夠掃

視、經過那些可能躲藏鬼怪之處，這樣也能使得觀眾更加容易感到緊張與不安的情緒。

## 超級慢的攝影機運動

為讓觀眾的眼球能在銀幕上遊走、查找，恐怖電影的攝影機運動也相對緩慢，哪怕是角色的觀點鏡頭，也就是模擬角色視覺的第一人稱鏡頭，也會慢慢地移動，目的也是要讓所有的觀眾都能盡情地查找銀幕上關於鬼的種種線索。

這也是為什麼恐怖電影裡的經典橋段——「主角回頭看到身後的鬼怪」拍攝都會讓主角用極其不自然的緩慢動作，慢～慢～慢地轉頭。

我們不只要讓觀眾主動地去查找鬼怪，我們還要留「時間」和「空間」讓觀眾自己去看。

## 遠景／全景拍攝不能曝露鬼怪行蹤

戲劇拍攝的鏡頭中，不免需要一個可以看清楚所有空間與人物動作的「遠景」或是「全景」，一旦觀眾看到了這個遠景，豈不是一口氣把所有的線索、通道、可以躲藏鬼的空間都一覽無遺了嗎？絕大多數優秀恐怖電影，在拍攝「遠景」或是「全景」時，都會採取「窺視」手法，也就是讓攝影師假裝自己在偷窺，躲在什麼東西後面，手持攝影偷拍般地把「遠景」或是「全景」拍攝下來。

因為即使是在「遠景」或是「全景」之下，也依然是可以有個躲藏鬼怪的地方，那就是「攝影機後面」，絕了吧！所以拍攝恐怖電影的「遠景」或是「全景」時，攝影師扮演的其實是鬼怪本人，像個獵食者一樣，偷偷摸摸地躲在什麼東西後面，盯著眼前的獵物慢慢地走進佈下的陷阱之中。

# 06

## 恐怖電影的轉型

在《厲陰宅》系列的票房欲振乏力之後，恐怖電影這幾年悄悄地正在轉型當中，上一波的主流恐怖電影美學以《厲陰宅》為首，其承繼自《七夜怪談》為主的恐怖哲學。故事內容大多講述一個怨靈、惡魔因為某種原因，化作醜陋的人形型態，神出鬼沒在室內空間裡，以惡作劇的心態頻繁地對觀眾使出 Jump Scare，讓觀眾在巨大的聲響中透過尖叫，喊出內心的恐懼，直到主角們直接或是間接地透過宗教手段，抑或是用溫情化解怨靈的怨念，恐怖故事才會落幕。

台灣電影的這一波恐怖片風潮，也承襲這樣的主流美學，《厲陰宅》二○一二年驚艷全球後，《屍憶》、《紅衣小女孩》即在二○一五年推出了（《屍憶》更接近《七夜怪談》；《紅衣小女孩》則更向《厲陰宅》靠攏），此後不論是《粽邪》、《女鬼橋》……等，都走在這個主流美學的康莊大道上，而這一切直到今年二○二二年的《咒》上映後達到最高峰。

然而有看過《咒》的人應該都會明顯感受到這部片的氣氛、拍法、故事邏輯與思想，已經明顯不同於《厲陰宅》了吧！其原因就在於恐怖電影這個類型正在悄悄地轉型中。

我認為再來的恐怖電影將會跳脫出「鬼片」的範疇，「鬼」將不再是重點，因為沒有了「鬼」，

故事不再專注於「鬼」生前受的冤屈，與之對應的宗教解決手段也將不復存在，未來恐怖電影的主流美學，將更接近《女巫》、《燈塔》、《午夜彌撒》，或準確一點說，會接近「克蘇魯神話」體系的故事。

恐怖電影的反派形象不再是「鬼怪」後，將會像上述的幾部電影一樣，專注在「不可名狀的恐怖」，也就是「無形」裡頭。

這類的恐怖電影專注於直接呈現「原生恐懼」，怕死、怕痛、怕黑、怕被孤立、怕不被愛、怕罪惡感，我們人的生活裡就算沒有鬼，每天也承受不同的壓力，我們每天付出最多的努力，都是為了將這些「原生恐懼」驅趕出自己的生活，就像原始人靠火焰驅逐黑暗、驅逐未知一樣。

上述提到的幾部電影，所呈現的就是人類的「原生恐懼」，用恐怖片的手段，拍攝人與人的疏離、排擠、背叛。

所以在《咒》這部電影裡最可怕的都不是鬼，而是莫名其妙的迷信、對於陌生人夫家的恐懼、母親害怕養不好孩子的壓力、以及對於年少犯錯的負罪感，而這些「不可名狀的恐怖」才是形塑最後大黑佛母型態的感情基礎。

然而這個新型態的恐怖電影美學，又和「心理驚悚」這個類型有幾分相似，在製作上我們要刻意地製造懸疑，提供正確或錯誤的訊息引導觀眾思考，但又在關鍵的時候，停止提供訊息，讓觀眾被引導到思考的陷阱裡頭，卻戛然而止。

看完整部電影，觀眾得到的都是破碎的線索，但卻能依稀拼湊出一個大概的樣貌，其餘的都

是電影不明說，但卻**細思極恐**的可怕故事。

我最近完成了這樣的短片，應該有機會能再做兩次這種風格的長片，現在正是轉型的時候，還在摸索、還在觀察、還在研究，暫時只能說到這裡，但自己的心裡還是很開心，好像找到一條嶄新的道路。

# 07

## 關於動作電影，是這樣的……

在「動作電影」這兩個篇章，我會更多專注在動作電影的「類型特色場次」，也就是涵蓋武打、追逐、奔跑、飛車等「動作戲」呈現。

### 動作戲的真實

在開始談論動作戲細節的處理手法之前，我們要先要來破除一個迷思，那就是「沒有真正的拳拳到肉，動作戲一定都是演的」。有許多非專業人士喜歡在動作戲裡追求真實性，可實際上動作戲的那些華麗武鬥場面，在現實生活裡面是不可能發生的，拍攝時也絕對不可能讓兩位演員進行真槍實彈的武打格鬥，因為實在太危險了。

人的肉體根本不耐長時間攻擊，也無法長時間進行無氧運動，哪怕是極為健壯的人，要害被挨上一拳，也會馬上倒地，更何況電影是一個鏡頭、一個鏡頭分開拍的，演員的臉要是腫起來，那就不連戲了！

## 暴力美學

觀眾去欣賞動作電影，追求的並不是客觀真實的血腥暴力，而是受到強權的壓迫，然後反抗強權、擊退強權的快感，這才是「暴力美學」的真諦。

在主角展開那些動作戲的暴力行為之前，劇本會專注在主角遭受的壓迫與痛苦，此時電影的表現力，要能強力地讓觀眾感受到**主角內心的痛苦**，在這之後也才能夠理解與認同主角以暴制暴的行為。所以在剪輯主角，或是主角這一方的暴力行為時，我們會挑選許多他們的臉部特寫，先讓觀眾看到臉部特寫，了解主角一行人的強烈主觀情緒，讓觀眾籠罩在這樣的情緒之下，才讓他出招攻擊或閃避。

如果用**主觀的觀點**來剪輯主角，就能夠讓觀眾化身為主角，去面對眼前的重重困難與壓迫，

所以在動作片裡的真實，並不是現實世界的真實，而是專屬於觀影過程中，屬於想像中的真實。必須讓觀眾在觀影的過程中，處於「強烈的主觀情緒」之下，才能夠讓他們去相信電影呈現出的過於誇張、華麗、不合理，但卻又讓人感到血脈賁張、刺激萬分，並且覺得大快人心的動作場景，我們更像是在呈現一場華麗的秀，呈現一個現實世界看不到的「奇觀」，呈現幻想裡的真實。所以製作動作電影**千萬不能過於較真**，若呈現出客觀、真實的動作場景，反而會讓觀眾只感受到單純的血腥暴力，看了只會覺得殘忍萬分，而不忍直視了。

把觀眾放在這樣的觀點裡，主角的暴力行為，其實就只是為了生存而做的反抗；相對地，在處理反派一黨人的暴力行為時，則適合用更加**旁觀、客觀的觀點**來剪輯，這樣能夠毫無修飾地呈現暴力行為的真實性，讓觀眾對暴力反感，而顯得反派一黨人更為殘暴，哪怕正反雙方的暴力行為其實沒有多大的差別。

除了觀點的選擇之外，剪輯時也可以在**反應鏡頭的比重分配**上進行美化暴力。「反應鏡頭」在動作戲裡面，就是指被攻擊方的畫面、被追逐方的畫面；我們會分配更多時間比重的「反應鏡頭」給主角，而不是給反派一黨人；我們也會讓觀眾感受到主角遭受到的痛楚，而盡可能地不讓觀眾感受反派一黨人的痛楚。在動作戲裡，要強力地把觀眾的觀點鎖在主角身上，讓觀眾只關心主角，而不是關心被主角用暴力擊退、擊傷，甚至是擊殺的敵方角色。如此一來，就能夠讓觀眾安心感受主角突破難關，擊退強權的快感，而不是讓觀眾客觀地認知到其實主角才是整部片的殺人魔王。

## 為什麼我們喜歡暴力美學？

「暴力美學」的邏輯其實不只存在於電影之中，各個民族文化流傳的歷史、傳說，都有講述英雄、騎士、武士、俠客持刀拿劍，行俠仗義，擊退惡徒，或是屠殺惡龍，為民除害的故事。

或許是在我們真實的人生裡面，太容易遭受到強權的迫害，我們的心中都渴望能有位英雄能夠

前來拯救我們。不只如此，我們還進一步地希望這位英雄能夠**以暴制暴**，以其人之「暴」，還治其人之身，讓反派也一嚐被暴力對待的痛楚，才能一解我們心中的委屈與恨意，使我們達到精神上的療癒。

動作電影的情趣就是從這樣的**負面情感**而來的，觀眾能在動作電影裡頭紓解日常生活中所積累的怨氣，讓銀幕上的英雄主角，用我們不能使用的暴力方式，在虛構的幻想之中，讓我們感受到淋漓暢快的復仇滋味；又或是帶領我們前往祕境探險，與未知的生物、民族展開搏鬥，激發人類最原始的慾望，開拓、征服、挑戰與生存。

# 08 動作電影的
敘事性與戲劇性

動作戲所呈現的電影秀不需要較真，反而應該要針對劇情中主角的**心理情緒**，相應做出不同程度的抒發與展現，我們要把那些激動人心的武打、追逐、駕駛飛車，當作是**主角意志的延伸**，而不只是單純的特技展現，我們要去思考主角現在的心情，然後讓他的意志，透過那些暴力行為彰顯出來。因此，拍攝動作戲不能只有華麗的特技行動，還必須讓動作場景裡的所有元素，都能夠呈現主角的意志，才不會拍出一個華麗但空泛，精彩卻俗套的無聊作品。

## 「動作不連戲」的動作修飾

「動作不連戲」可以說是剪輯動作戲時最根本的思想，我們可以透過調整動作的連續性，來加強動作的力道。以下提供兩個方法：

## 1・動作省略（抽格）：強調攻擊方

剪輯師可以將數個鏡頭的單一連續動作進行省略，也就是剪掉動作連續中的格數，俗稱是「抽格」。此舉能夠讓觀眾產生「速度變快」的錯覺，揮過來的拳頭變快了，同時也好像力道變強了。例如一個連續動作的完整格數是：「1、2、3、4、5、6、7、8」，我們可以抽除中間的格數，來讓觀眾產生速度變快的錯覺：「1、2、3、6、8」，行進中的動作，從「3」這個位置，一下子就跳到了「6」，於是就有加速的錯覺，好像角色展現出了攝影機無法捕捉的速度，其實只是被我們剪掉了。

用「動作省略」的方式，比起直接用剪輯軟體將動作做「變速效果」，顯得更加地俐落與狂野，更加地不受控制，那樣的加速更像是「失速」，顯得更加地危險與瘋狂。在單一個鏡頭裡可以這樣子處理，在兩個鏡頭中間的 in／out 點也是可以這樣處理的。

而在表現情感的邏輯上，「動作省略」通常拿來讓觀眾感受「攻擊」，我們加強的是「攻擊的力道」，所以會讓觀眾更加注意到**攻擊的那一方**，而不是受攻擊的那一方。

## 2・動作重複：強調被攻擊方

剪輯師也可以將數個鏡頭拍攝的單一動作，在剪輯點的前後，將動作重複數次，在這裡稱作「動作重複」。在比較老的電影裡，「動作重複」的幅度會很大，例如：讓主角從高樓跌落，但是給觀眾看三次完整的跌落過程；又或是肥皂劇常見到的打巴掌三次那種表現手法。如今這

樣大幅度的「動作重複」已顯得過氣和老派，所以在現今流行的電影風格裡，「動作重複」只會在數格之間（一秒共二十四格），也就是在八分之一到六分之一秒之間而已。

我們會利用「動作重複」的手法，讓動作在剪輯點之間重複數格，大多時候，時機是在「物體與物體撞擊的瞬間」。例如：「當拳頭擊中湯姆的下巴，湯姆頭往後仰」。湯姆頭往後仰的幅度，可以讓觀眾感受到這一拳的威力，如果往後仰的幅度很大，就代表這一拳的力道真的很強！所以我們會利用「動作重複」去延長湯姆頭往後仰的時間，在鏡頭一的 out 點，湯姆的頭已經往後仰了，在鏡頭二的 in 點，再讓湯姆的頭往後仰一次。由於使用的時機是物體與物體撞擊的「瞬間」，只是一瞬間而已，重複兩次其實不會讓觀眾察覺到，但卻能夠影響觀眾的認知，以為湯姆受到這一拳，頭真的往後仰了這麼大的幅度，藉此就可以調整力道的強弱。

除了攻擊與反應，「動作重複」也很常使用在「物體碎裂的瞬間」，因為物體碎裂的速度實在是太快了，不用高速攝影機慢動作呈現，真的不太會在觀眾的腦海中留下印象，可是使用慢動作來呈現，又會大幅地影響影片敘事的順暢度。因此，我們也會用「動作重複」來處理，諸如：「玻璃碎裂、門板被撞破、汽車撞倒電線桿」這類橋段，「動作重複」可以讓因為撞擊、碎裂產生的碎片反覆潑灑，產生「玻璃碎片噴得到處都是」的錯覺，而實際上剪輯師只是把好幾次的玻璃碎片剪在一瞬間，而使觀眾產生了這樣的錯覺。

「動作重複」還可以讓觀眾產生「晃動」的錯覺，就像第一個例子，「當拳頭擊中湯姆的下巴，湯姆頭往後仰」，我們用「動作重複」來處理剪輯點，讓湯姆的頭重複往後仰了兩次，可

在這一瞬間對觀眾來說，湯姆的頭不只是往後仰，而是拳頭力道之大，讓湯姆的頭反覆地晃動，好像湯姆的頭往後仰到了極限，因為力道太強又彈回來，又往後仰了一次。

所以我們也可以為了這個「晃動」的錯覺來執行「動作重複」的剪輯手法。不只是格鬥，也可以用在撞擊，又或者是追逐的時候，也不只能夠用在動作力道的調節上，還能夠拿來處理角色內心的情緒，很適合用來呈現不知所措，或是惶恐、焦慮的心理狀態，冒冒失失的角色也很適合用「動作重複」來修飾他的動作細節，可以更生動地呈現角色的性格。

「動作重複」這個手法，影響觀眾了解的不是「攻擊」的部分，而是「衝擊」的強弱，在兩人對打的狀況中，使用這樣的手法，觀眾則會在意的是**被攻擊的那一方、受到衝擊的那一方**。

「動作不連戲」是進階的剪輯技巧，透過不連續的動作，我們可以創造許多錯覺，來修飾力道的強弱、衝擊的大小，除此之外還能用來表現角色的心理狀態，甚至是觀點的營造（「動作省略」→攻擊的那方；「動作重複」→被攻擊的那方）。

## 改變速度的目的是增加戲劇性

處理動作場景時，剪輯師時常需要靠改變影片的速度來調整力道的強弱，有的時候要加快，有的時候要減慢，而要是沒有使用高格攝影來拍攝，沒有足夠的影格可以使用，硬是用軟體做

慢動作的話，動作就會顯得頓頓的；因此要是拍攝時沒有拍高格（慢動作），那麼剪輯師就無法將速度變慢，而只有加快一途了。這樣一來方法會減少很多，喪失很多可能性，也很容易被觀眾辨識出變速的時機點，會很可惜。

所以開始講述調整速度的方法之前，一定要呼籲大家，**拍攝動作戲的時候，請全程使用高格攝影**，剪輯師才能夠有足夠的空間施展剪輯的魔法，時而加快、時而變慢，觀眾也不會過度意識到剪輯的手段，而能盡情享受動作戲帶來的刺激與快感之中。

剪輯動作場景時，並不是隨心所欲地改變速度，當然也不是「憑感覺」，怎麼漂亮怎麼剪，而是要根據劇情的情感邏輯，根據既有的動作設計，安排一個連環攻擊裡的強弱迭起，藉此增強動作場景的戲劇性與敘事性，使其不只是互毆而已，還有強烈的戲劇邏輯在裡面。例如：

拳、拳、拳、拳、拳

如果是這樣，就會非常無聊，像是老頭子在打拍子一樣，但如果改成這樣：

強拳！拳拳拳拳，注意了！超！強！拳！

這樣子**連環攻擊裡就有敘事性了**，第一個「強拳！」是出乎意料的攻擊，所以可以使用「加

速」的方法來呈現受攻擊者被突襲的心理狀態。而接下來的連環四拳，因為要呈現超快的速度，所以會用「動作省略」的剪輯手法，來快速跳接四個攻擊出拳的畫面，使演員達到人體所不能及的速度，同時這也是受攻擊者觀點下「體感的心理速度」。

「注意了！」，這可不是用旁白喊出來的，而是可以在這個剎那變成超慢動作，突然慢下來的動作，突然安靜的聲音，會讓觀眾下意識地專注精神，做好準備迎接之後的驚喜。

「超！強！拳！」這個必殺技等級的一拳，可以在剛剛的超慢速度之後，瞬間回復正常速度，並且在幾個鏡頭之間重複動作 2 — 6 格，使這一拳的時間內，受攻擊者卻產生 2 — 3 次的頭部晃動（「動作重複」），而在受攻擊者倒下時，可以再用超慢動作，強調「勝負分出的那一瞬間」，接著再用慢動作呈現攻擊者的表情，也用慢動作呈現倒下者落地瞬間的表情，目的是讓觀眾同時看到勝負雙方的心理狀態。如此一來，你的動作設計就會有很強烈的敘事性了！

## 請一定要拍攝臉部特寫

動作戲不只是在展現動作而已，最重要的還是戲劇性，所有的動作編排之於角色來說，都是一場意外、一個磨難、一個難關，觀眾在意的是角色陷入難關時的心情變化，以及情感衝突，還有角色將如何突破難關。觀眾在意的還是角色本身，哪怕是角色主動出擊，那些動作編排也只是角色「意志」的展現，因此能夠表現角色「意圖」的臉部表情特寫是至關重要的。

戰鬥中如果沒有拍攝臉部特寫，觀眾將會不知道戰鬥中雙方的「意圖」，再華麗的動作編排，對關心角色的觀眾來說都是花拳繡腿，華而不實，搔不到癢處。

而雖然激烈動作中的臉部特寫其實會晃來晃去看不大清楚，攝影機也不太容易對到焦點，但請不用擔心，哪怕只有三分之一秒的時間，也就是差不多十個影格的時間長度，就可以讓觀眾了解戰鬥雙方的意圖了。

若是沒有臉部表情，只有華麗的動作編排，我們將得到以下的剪輯序列：

反派揮來一拳→主角閃開→反派踢來一腳→主角閃開，並在同一時間反擊，順勢一個迴旋踢

→全景，反派被踢飛

這樣的剪輯序列極度缺乏戲劇性，更像是一個華麗的體操編排，非常可惜。而如果在之中插入臉部表情特寫，剪輯師就可以輕易地創造戲劇性。例如：

**主角放鬆**→反派揮來一拳→**主角吃驚**→主角閃開→反派踢來一腳→**反派兇狠的眼神**→**主角專注的眼神**→主角閃開，並在同一時間反擊，順勢一個迴旋踢→**反派臉部特寫，被腳踢中**→全景，反派被踢飛→**主角正氣凜然的表情**

是吧，這樣是不是就塑造出戲劇性了呢？反派跟主角的意圖與情緒，好像都可以讓觀眾接受到了呢。

## 盡可能使用大片幅來拍攝

激烈動作中的演員很難用攝影機精準捕捉，所以其實很需要靠後期的手段，來精準調整構圖的大小，以控制影像語言的精確度。

而只要你用大片幅來拍攝，就能在後期階段自由地去調整構圖，不用擔心像素被放大而變模糊，以此去細微調整每一個攻擊、衝擊的畫面呈現。剪輯師也能夠微調攝影機運動，讓畫面再往指定的方向多移動一點，來讓觀眾更容易看到動作中演員的肢體。更甚者，大片幅的一鏡到底打鬥，可以輕易地透過持續調整構圖大小，來達成《金牌特務》那樣的運鏡效果，鏡頭好像在飛一樣，其實都是後期輔助才做得到的。

**大片幅給予後期人員極大的自由**，讓剪輯師足以用更多手段與方法修整影片的風貌，而且有的時候還可以透過同一個畫面素材，在撞擊時突然改變構圖大小來呈現撞擊力道。例如：角色衝向鏡頭前的玻璃，可以在玻璃破裂的瞬間放大約120％左右，直接跳剪就好了。只要再配上逼真的音效，就會有很強烈的衝擊感囉！

## 動作場景的人數安排

對動作電影來說，與其設計主角到一個大廳跟二十個人對打六分鐘，還不如讓主角分批遇上這二十個人。一次對打二十個人，那只是一個大場面，雖然一口氣打了六分鐘，但故事的推進停滯在那邊，持續往來的你一拳我一腳，資訊過於重複，也會讓觀眾感到昏昏欲睡。

相對地，讓主角分批遇上不同組人，或是讓主角在幾個小房間裡面闖關，遇到的對手一個比一個還強，每一個關卡一次比一次還艱難，有層次地加強危機之下，動作電影的戲劇性將會得到更好的加強。

第一個房間遇到一個人，小打一番，主角不敵落跑。主角連一個人都打不贏了，卻在第二個房間遇到兩個人，危機大幅增加，就在這個時候，第一個房間的追兵追上來了，現在主角必須在第二個房間一打三，沒有退路！

一番惡戰後，主角艱難地打倒三個人，進入第三個房間，一開門傻眼，第三個房間裡一共有七個人，這一看就是打不贏的了，主角棄戰轉頭就跑，七個人追在主角的後面。奔跑的過程中，左右兩翼又各跑來兩個惡棍，現在變成十一人追著主角一人，最終主角出一個妙計，一口氣擺平、或是擺脫這十一個人的追逐，動作場景結束。

你們聽起來或許覺得，這樣還不如在一個房間打二十個人，拍攝難度還比較簡單。錯錯錯，在單一場景，單純的拳打腳踢，要想出六分鐘不重複的伎倆與花招，這難度其實是更高的！而

且二十個人都要很會打，這個訓練難度更高。而在我的提案中，其實只會用上十四個人，但因為安排他們接連登場，一次比一次還要多，觀眾的觀感就比二十個人還要多，處境也更艱難。

而這十四個人中，只有前三個人會打就夠了，剩下追逐的那十一個人絕大多數只要長相兇惡、會跑步、會罵髒話就好了，其中二到三位就要找特技演員，來讓他們執行跌倒、碰撞的部分。原本需要二十位會武術的演員，現在只需要三個資深武行，三個會摔就可以的動作特技演員，其餘找八個會跑步的壯漢臨演即可。如此一來可以省下大量預算，電影也會變得更好看。

其實大多數娛樂電影都用很取巧的方式，來讓觀眾產生主角度過重重難關的錯覺，在成本有限的情況下，不需要真的弄出大場面，只要越來越多、越來越難，有層級地加強即可。

## 動作電影的美學更迭

千萬不要試圖重現十年以上的動作電影風格，那會讓你的電影看起來十分老派，不要在二〇二二年追求上世紀九〇年代風靡全球的「香港新派武打」，雖然名曰「新派」，但也是三十年前的事情了。在新派武打風靡全球之後，動作片的風格還經歷過以《駭客任務》、《英雄》、《十面埋伏》為代表的那種，強調超慢動作的畫面呈現打法。下一個階段則是《神鬼認證》為代表的，那種用搖晃鏡頭、重複剪輯來營造的紀實性動作風格。以上提到的各種風格的迭代，每一個風格都是最優秀的，但只要出現在錯誤的時間，就會被觀眾嫌棄老派、過氣，會很吃虧的，

所以一定要了解動做做動作電影的風格迭代，敏銳地感受到流行性才行啊！

而在目前最新潮流的動作美學，就是以《金牌特務》、漫威系列電影、《鬼滅之刃：無限列車篇》為代表的作法。這些電影在動作戲的呈現上，有以下四個共通點：

1. 背景音樂不放悲壯的音樂，而是派對的音樂
2. 背景或器具，充滿如霓虹燈般彩色發光物體（氣功、火焰、氣勁也算）
3. 大量的變速，以及構圖位移
4. 用大幅度的抽格表現衝擊

從第一、二點來看，其實最新的武打風格所呈現的動作場景不是「死鬥」的氛圍，而是「派對」的氣氛，而就算劇情是「死鬥」，也會在畫面跟聲音上呈現「派對」的氣氛。對觀眾來說，那像是一場華麗的動作電影秀，又或者是如同電子遊戲一般，一旦打鬥開始，那就是遊戲行為的開始。

而第三點則要好好解析，大量的變速已經是慣用的手法，但在最新型態使用這種風格的武打戲中，調整變速的方法不太一樣，不是「加快」動作，而是「慢動作」的使用時機。

前兩個時期，也就是在二〇〇〇年左右，由《駭客任務》帶起的慢動作「子彈時間」風潮，在那樣的風格裡，會將慢動作用在撞擊的瞬間，或是在動作最大、肢體最伸展的時候。不過因

為已經是二十年前開始氾濫的流行，從《神鬼認證》開始，這樣的風格早就變得浮誇而過氣。

在最新型態的武打戲剪輯上，慢動作會放在「撞擊的瞬間」，以及「大動作之前」，但不是把慢動作放在物體撞擊的特寫，反而是放在「主角的臉部表情」上，又或者是手往後伸，準備揮拳的時候，目的是用來提醒觀眾要注意接下來的時刻。在這樣的邏輯之中，慢動作表現的不是體操動作的美感，而是角色的「心理狀態」，而這就是這種風格最大的特色。

這種風格的武打戲，會需要全程用高格數來拍攝，以便剪輯師隨時都能夠調整速度；也會需要演員臉部表情的大特寫，來讓觀眾能了解鬥毆者的心理狀態；另外，也需要拍攝大片幅的檔案格式，方便剪輯師隨時調整構圖大小，剪輯師能夠利用快速的後期 Zoom in、Zoom out 來表現速度感，更能預測模擬觀眾的視覺軌跡，讓觀眾能迅速地在視線裡看到重點，還能夠利用「圖形連戲」（註1）的方法做出像《金牌特務》那樣的「假一鏡到底」打鬥風格。另外，在移動中的鏡頭，持續地放大、縮小調整構圖中心，則會讓觀眾感受到「飛行」與「飄浮」的感受，這也是這種風格的一大特色。

接著說說第四點，剪輯師可以在撞擊的瞬間，抽掉 2─6 格的畫面，來讓衝擊的感受變強，哪怕演員瞬間位移都沒關係，現代觀眾會誤認為那是一種「炸出來」的感覺。

綜合以上幾點，在派對的氣氛之下互毆，並在每一回合的打擊之後，都要讓角色受傷、受創。並且在回合跟回合之間的休息時間，大力地展現角色受傷、受創後的心理狀態，來作為下一回合打鬥的情感動力。重複數回合之後，打到雙方受傷的程度已至生死一瞬，一輪又一輪累積下

來情感動力，也會讓張力繃到極限，接著用慢動作呈現這個瞬間，然後放出主題曲，旋律越強越好，在這個狀態下來剪輯最後一回合的連環攻擊，如此就能呈現出如同《鬼滅之刃》、《金牌特務》那樣風格的戰鬥了。

## 編劇與動作編排請善用「回合制」

人只有兩手兩腳，能做出的動作真的很有限。時間一長，觀眾就會感覺到招式重複，故事停止推進，太長時間的對打只會讓觀眾感官疲勞。但是因為類型電影的限制，打鬥時間不夠長又不行，那怎麼辦呢？解決的辦法就是「回合制」。就算是長達十分鐘的打鬥，也可以切分出回合，讓每個回合之間的動作設計、影像風格皆有所不同，角色的心理狀態也會因應著改變，而呈現不同的風貌，讓回合跟回合之間有進程式的變化。例如：

第一回合：六十秒，突如其來的攻擊，主角勉強擋下，勢均力敵。

第二回合：一百二十秒，四十秒的對話後，主角逃跑，兩人追逐、拉扯三十秒後，主角被飛踢擊中，飛出去、倒下。

第三回合：六十秒，主角倒地痛苦，對手各種嘲弄主角，主角勉強起身。

第四回合：九十秒，對手對已受傷的主角展開接連的進擊，主角受攻擊得好慘。

第五回合：四十秒，對手準備了結主角的性命。

第六回合：八十秒，主角奮起，巧妙利用偶然得到的武器，一波連環攻擊反攻對手，這裡可以多用慢動作強調這個讓觀眾欣喜的高光時刻。

第七回合：六十秒，對手不是省油的燈，被暴打八十秒後，還能夠反擊，在這一分鐘裡，受傷的雙方勢力力敵。

第八回合：四十秒，主角與對手都開始必殺技互相攻擊，勝負就在這一瞬間了！

第九回合：九十秒，大約用十秒鐘分出勝負，剩下的時間來交代勝負雙方的狀態。

十分半鐘，九個回合，故事因為切分出回合而有了進程，以及強烈的敘事性、戲劇性，就是這麼好用的方法！

## 註解

1 · **圖形連戲**——兩個不同畫面裡的主要物體，其形狀、顏色、明暗度看起來差不多，這樣兩個不同的鏡頭即使接在一起，觀眾也不會覺得跳動或突兀，有時還會誤以為畫面沒有被剪輯過，時常用在「假一鏡到底」的手法中。

## 關於飛車戲

我在剪輯飛車戲的時候，觀察劇組拍攝的影片素材，首先我遇到的困難就是，不論哪種車子在高速行駛的時候，其實都非常平穩。再來，娛樂電影都會安排主角駕駛高級名車競速，但這些名車就更穩、更順了！而自己在過程中找到了幾個突破方法：

### 車子的每個部位，都是駕駛意志的延伸

雖然高級名車跑得又順又穩，但是坐在裡面駕駛的主角可是膽戰心驚！為了追求戲劇性，你應該要以主角的心情為中心來剪輯、來編排故事的進行，你必須把車子每一個零件所展現的動作，都當成是駕駛者意志的延伸。主角的每一個心情變化，都會反映在他的肢體，也就是跟他連接在一起的車子上面。

也就是把輪胎當作主角的手腳：「主角專注的眼神→車子輪胎快速轉動」、「主角眉頭一緊→右手換檔，左手轉方向盤，腳踩下油門」、「主角眼神堅定，身形一晃→遠景，車身晃動，在極小差距下，避開擦撞」，主角只要有一個意圖，車子就會動起來，主角手一晃，車就轉，腳一踩，車就動。「主角的車子衝向攝影機，對手驚慌失措」，這是一個車子與人的對剪反應鏡頭，在此就是把車子變成主角的外在形象，主角穿上了鋼鐵盔甲奔向敵人，顯得氣勢萬鈞，人如其車，車如其人，人狠車就狠。如此一來，沒有生命、沒有情緒的機械，看起來就會像猛獸一般兇狠了。

### 奔放的肌肉，扭動的車殼

車子在高速行駛時雖然很穩，但車子的構造是在裝滿引擎、座位、輪胎的底盤上罩一個鐵

殼，也就是車身。車身與輪胎之間則有避震懸吊系統，有點類似彈簧的效果，因此在轉彎，或是突然加速的時候，車身會因為懸吊系統的避震作用而產生慣性的晃動。

剪輯師必須專注挑選這些慣性的晃動，並且想像追逐中的兩台跑車就像是兩頭猛獸一樣，你要用**猛獸的動物性**來想像車子，哪怕是這個加速看起來很穩，你都夠去挑選出一兩個慣性的晃動特寫，來強調猛獸的情緒。竭盡所能地，用車子的晃動動作來表演猛獸的型態，如此一來車子就不會太平穩，而能夠更詩意地呈現汽車追逐之間的衝擊力道了。

## 會車的速度感

車子開再快也沒有高鐵跟飛機快，遠看高鐵跟飛機的時候，那個觀感其實是很慢的。但是坐在車子裡面的感覺卻完全不一樣，所以，我

們要帶給觀眾「**車上**」的感受，而不是「**遠觀車子**」的感受。

在視覺上，可多借鑑「會車」時的視聽印象：坐高鐵雖然又平又穩，但兩輛高鐵在會車時，則會產生「颼颼颼」的大音量風壓，這是聽覺的印象；而在視覺的印象，則是火車窗外那快速閃過的列車窗戶，一格又一格窗戶快速掃過，雖然都是模糊的畫面，但是速度感驚人。

因此，我們可以選取拍攝素材中，有窗外景物快速掃過的畫面，例如路燈快速掃過，行道樹快速掃過，這些都能夠讓觀眾感覺到速度感。又或者是主角駕駛車輛的車燈不停地從攝影機前面掃過，哪怕是開得不夠快，觀眾都能夠從這些快速掃過的景物中感受到速度感。當然，聲音的部分就是要配上大音量的風壓，以及引擎聲，這樣就能夠給觀眾身歷其境的感受了。

# 關於追逐戲

追逐戲的戲劇邏輯跟飛車戲差不多，只不過追逐的雙方不是汽車，是兩方的人馬，動作細節的修飾上，與本篇所述的動作戲差不多，但有幾個額外的重點須注意：

1. 讓觀眾體會到奔跑的感受。不只要讓觀眾感到奔波、勞累，還要讓觀眾感受到追趕者與被追逐者的心理狀態，也就是「獵人與獵物」各自的心理狀態，追到會有什麼獎勵？被追到會有什麼懲罰？這也是在追逐之前就必須讓觀眾了解的必要資訊，才不會使得追逐戲看起來只是像在賽跑而已。

2. 請安排各種阻礙，干涉雙方追逐的進度。如果追逐之中沒有各種阻礙，干涉雙方的體力，以及跑步的技巧而已，這樣會看起來很像是一個賽跑比賽，而不是生死拼搏的追逐戲碼。因此，編劇與動作設計要安排各種阻礙來干涉追逐的進度，突如其來的路障、改變的地貌、被車或是路人阻擋等，都能夠加強追逐戲的娛樂性與趣味性。

3. 善用主觀鏡頭。善用追逐過程中可以用到的各種觀點的主觀鏡頭。使用追趕者的主觀鏡頭，就能夠讓觀眾了解到獵殺的嗜血渴望；使用被追逐者的主觀鏡頭，尤其安排被追逐者一直回頭望向追趕者，就能夠讓觀眾感受到節節進逼的死亡威脅；使用旁觀者的主觀鏡頭，則能幫助觀眾客觀地了解到現在追逐雙方位置的差距，又能夠持續地鎖在緊張刺激的氣氛之中。我們甚至可以在一場追逐戲裡，只用到主觀鏡頭來拍攝、剪輯，這樣更能將緊張刺激的氣氛推到最高峰。

# 09

## 喜劇電影的敘事原理

近年來在台灣的影視圈環境中，能做到喜劇的機會其實並不多，而放眼到國際中，喜劇電影的確在這些年衰微了，其原因來自於網路媒體的興起：

1. 串流媒體讓觀眾可以在任何地方，使用任何裝置，享受首輪發行的各種電影，導致院線片票房逐漸集中在能夠發揮大銀幕及環繞音響優勢的動作片、科幻片、英雄片⋯⋯等。

2. 社群媒體與 Youtube 讓人人都能即時上傳各種有趣影片，以往要到電影院才能觀賞到的喜劇橋段，現在只要拿起手機，就能找到無以計數的搞笑影片，即使只有碎片時間，仍能一口氣看上好幾則，一口氣笑個過癮。

但這並不表示製作喜劇電影的諸多手法就不需要學習了，因為喜劇的敘事原理，使得喜劇能夠跟 **幾乎所有類型結合**，動作喜劇、恐怖喜劇、浪漫喜劇、諜報喜劇、懸疑喜劇，甚至是推理喜劇，幾乎沒有一個類型能像喜劇片這樣具有百搭的能力；又，「幽默」在敘事的功能性中，

能夠發揮各式各樣的效果來幫助敘事的順暢度，因此喜劇仍然有學習的必要性。

其實在敘事的原理上，喜劇電影跟恐怖電影有諸多的相似性，甚至可以說是一體兩面，因此我特地將喜劇電影篇章安排在恐怖電影後面，讓各位能更有所體會喔！

## 喜劇電影的戲劇性

喜劇電影與滑稽幽默的搞笑秀之間，最大的差別就在於喜劇電影仍然跟其他電影一樣追求**戲劇性**，而不是單純引人發笑而已。戲劇性根源於**衝突**，我們的主角仍然要像三幕劇結構裡的所有主角一樣，歷經九九八十一難，並且經過九死一生的險境，之後才領悟到成長的必須性，並完成終極的改變（成長或墮落）。

喜劇電影裡的情節，主角所遭遇到的事件，其實都跟其他類型電影差不了太多，只不過喜劇電影將主角遇難、逃難、奮鬥的過程，呈現得非常滑稽且有趣，讓觀眾在觀影的過程中可以開懷大笑，如此而已。

## 正經嚴肅的鋪陳 × 出乎意料的反應

喜劇電影的敘事可以分成兩大部分：「鋪陳」與「反應」。「鋪陳」的階段就像一般電影的進

行，鋪陳足夠的資訊來讓情節能夠向前推進，直到遇到了衝突、意外、之後才激發「類型特色場次」，也就是喜劇的橋段發生。

在喜劇電影裡面，衝突跟意外皆和「出乎意料的反應」有關。喜劇笑料的根源其實來自「出乎意料的反應」，反應越誇張，反差越大，越出乎意料，觀眾則越會覺得好笑。而越是「正經嚴肅的鋪陳」，則會使得後續的「出乎意料的反應」反差更大，這就是喜劇電影的敘事方程式：「正經嚴肅的鋪陳×出乎意料的反應」。喜劇電影的劇本就是反覆在這兩個模式裡跳來跳去，觀眾以為要正經的時候，冷不防又出現笑料，笑著笑著故事繼續推進，笑累了，正經看故事吧，然後又被戳中笑點了。

若是把「正經嚴肅的鋪陳」的部分刪除，只留「出乎意料的反應」的話，那就只會淪於插科打諢、無理取鬧的地步，觀眾也會看到審美疲勞，本來好笑的梗也變得不好笑了。

例如喜劇橋段一開始：「約翰為了告白，把自己的外形整得乾淨又漂亮」，在此是屬於「正經嚴肅的鋪陳」，拍攝的過程不宜搞笑，為了要達到「反差」，正經嚴肅的正向鋪陳必須做好、做滿、做足才行。接著「約翰舉起了誇張巨大的玫瑰花束，花束的分量實在太誇張的巨大了」，明明前面是很正經的，現在卻像卡通一樣了，這個反差會讓觀眾會心一笑。

笑料的鋪陳可以是很有層次的，當觀眾會心一笑以後，則要開始繼續進攻：「約翰為了捧好巨大花束，走路顯得特別滑稽」這符合劇情邏輯，也展現約翰純真憨直的一面，此時他就好像卡通人物，這裡又讓觀眾笑出來了。一個巨大的玫瑰花束引起的連鎖反應也就此展開。

「巨型玫瑰花束擋在眼前，約翰走路橫衝直撞，一路撞到很多路人各種麻煩，但在這個時候，請讓約翰的神情專注在戀愛中的模樣吧！原本用來作為「正經嚴肅的鋪陳（約翰認真想談戀愛）」，此時卻成了「出乎意料的反應（都什麼時候了，還只想談戀愛啊！）」。

「約翰從巨型玫瑰花束的隙縫之中發現安妮的人影」此時導演應專注在戀愛電影的氣氛之中，或許可以用慢動作來拍攝，好像空氣都凝結了，背景是愛情老歌。雖然約翰先前搞出一團混亂，但就在這混亂之中，兩人之間沒有半點阻礙，約翰深情而專注，緊張但又心意已決，終於他直直上前，獻花並告白。

這一段用愛情電影拍攝手法來呈現的喜劇橋段，一定能讓觀眾開懷大笑，在此也展現喜劇電影「混類型」的特色，正符合了「正經嚴肅的鋪陳（愛情電影的拍法）」與「出乎意料的反應（喜劇電影的內容）」的敘事模式。也可以反過來思考，套用敘事模式的方法反而是「正經嚴肅的鋪陳（觀眾以為只是純喜劇）」與「出乎意料的反應（沒想到卻用愛情電影的拍法來呈現）」。

在這個混搭呈現中，我們是以「出乎意料的反應」來讓觀眾笑開懷的，可對接下來即將發生的笑料來說，這段也是「正經嚴肅的鋪陳」。也就是每段笑料都可以是下一段笑料的鋪陳。雖然我們剛剛笑得半死，但的確為觀眾鋪陳了約翰真心一意要送花告白的資訊，那麼然後呢？為讓下一段戲成功再讓觀眾大笑，在此最好讓故事的進行稍微停頓一下，**正經一下，讓觀眾以為**

搞笑到此為止了，我們把鏡頭分別停在安妮的身影，以及約翰緊張的神情之上，把懸疑的氣氛提出來，讓觀眾去猜測、去期待約翰告白的結果為何。

「此時觀眾才發現，約翰不是獻花給安妮，而是身形相似的辣妹，安妮在旁目睹一切，負氣離開」這個「出乎意料的反應」再次讓觀眾笑出聲來，沒想到約翰搞錯人了，而且安妮還目睹一切，負氣離開。這一場戲就停留在這個巨大的懸念裡頭。

## 讓觀眾扮演旁觀者

試想那些經典的喜劇橋段，主角傻傻走在路上卻踩到香蕉皮跌倒；喝醉了不小心走到池塘裡頭；以為是可樂，卻不小心喝到汙水。這些經典的喜劇橋段單獨拿出來看，都是惡劣的**霸凌跟嘲笑**，雖然這有違道德倫理，但卻是喜劇最核心的情感運作，另外如果能夠讓觀眾看主角所面臨的困境，那麼現實生活中所遭遇的困境好像也能夠一笑置之，喜劇片有著這樣另類的療癒效果。而為了讓觀眾們能夠拋棄道德的約束，到電影院裡去享受背德的快感，**拍攝喜劇橋段的時候，就要正視霸凌與嘲笑的本質。**

為了達到這點，往往會運用鏡頭語言，來讓觀眾扮演「旁觀者」或是「旁觀霸凌者」，而不是像大多數的電影一樣，讓觀眾去扮演主角；試想，如果我們只讓觀眾去體會主角的一切感受，那麼主角走在大街上，卻踩到香蕉皮跌倒了，這個時候觀眾跟主角一樣只會感覺到跌倒帶

來的「痛楚」，以及緊接而來的「羞愧」，痛苦跟羞愧肯定不是喜劇電影觀眾所追求的吧！

因此，往往會在笑點要爆發的時候，刻意地將攝影機放遠，用比較旁觀的角度來拍攝，有的時候還會在前景放上路人的背影，讓觀眾好像只是無意瞥見一個滑稽的行為。這樣子就能夠讓觀眾規避道德的約束，讓觀眾扮演一個旁觀霸凌的人，扮演一個沒有直接道德責任的人，讓觀眾可以順應自己的天性，看到滑稽的行為就笑出聲來。就這點來說，跟其他類型的電影往往在越強烈的情緒中，剪入越近的鏡頭很不一樣。

## 喜劇電影的剪輯重點

對於剪輯師來說，當你拿到影片素材時，劇本、表演都已經確定了，也就是說「出乎意料的反應」已經成為定論，你沒有辦法透過剪輯的手段去加強它，因此剪輯喜劇的手段就會將重點全部擺在「正經嚴肅的鋪陳」這個段落。

我在剪輯喜劇的時候，習慣先把表演都看過一次。如果光看素材就覺得好笑，則不需要太多的剪輯，因為剪輯的行為是會引導觀眾的思考；反而都不剪輯，也就是用一鏡到底的方式來呈現的話，觀眾得到的引導會比較少、得到的資訊也比較少，那他就會處於一個不知道該期待什麼的狀況，就看著單一鏡頭的表演持續進行，有的時候不要給觀眾太多的期待，反而才能帶來「出乎意料的反應」。

但如果我在觀看表演的時候，總感覺喜劇的效果不夠，又或者說導演希望能夠進一步加強喜劇效果，我則會把心思放在「正經嚴肅的鋪陳」之中。我會用正在發生中的情節，帶領觀眾去聯想各種關於情節發展的期待，而為了要達到「出乎意料的反應」，必須努力地讓觀眾完全聯想不到這場戲的後半段會是搞笑的結果。

我會讓觀眾去聯想搞笑以外的事情；讓觀眾去猜測故事進展的方向；讓觀眾去想著兩人該如何破鏡重圓；主角如何逃離困境；讓觀眾去期待角色跟角色之間的進展跟火花；又或者讓觀眾去憐惜、同理主角的心情。總之我會讓觀眾覺得**這場戲並沒有要搞笑，而是要正經講故事了。**

把樓蓋得越正，後面歪樓的效果才會夠強。而有的時候也可以將「正經嚴肅的鋪陳」的階段拉長，讓每個鏡頭都長一點，緩緩地講述故事，讓觀眾去想「嗯，沒錯，氣氛變沉重了，現在應該沒有要搞笑了」，這樣就能讓緊接而來的搞笑橋段反差更大，變得更好笑，此時丟個「出乎意料的反應」，必能讓觀眾捧腹大笑。

最好的例子就是知名 Youtuber 團體「反正我很閒」。「樂咖」這個總是苦瓜臉的角色，就是負責「正經嚴肅的鋪陳」的部分，每次都是由「樂咖」來推進故事，交代懸疑，展現情感，再由「鍾佳播」這個諧星角色來做「出乎意料的反應」，讓觀眾捧腹大笑，也因此他們才會是這麼棒的喜劇雙人組合。

剪輯喜劇片的感覺其實很像在衝浪，當你察覺這裡的「正經嚴肅的鋪陳」已經鋪陳到極點了，好像太嚴肅了，太正經了，太不像喜劇片了，這個時候就要讓喜劇的大浪衝起來，讓「出乎意

料的反應」出現，逗觀眾開心。然而浪的高潮，也就是笑點都是一下子而已，接著要細心經營退潮的時候，再讓故事正經嚴肅起來，**退潮得越低，接下來的浪就越高潮，越正經，後面就越好笑**。但要小心，浪不能永遠都是高的，一定要潮起潮落，一波推一波，累積好幾個像是小山谷的波鋒，而且一個波鋒比另一個波鋒還要高，這樣就能讓觀眾覺得越來越好笑。

而有的時候會遇到「笑料來得太硬」的狀況，可能是觀眾早就知道要搞笑，也有可能是觀眾覺得不應該在這個時候搞笑，此時就要妥善運用觀點的轉移，去塑造觀眾的未知，使得之後的笑點反應不在觀眾的預測之中，這樣也能夠達到爆笑、無厘頭的效果。

還有一種比較不容易做到的方法，就是盡可能地使用「反應鏡頭」來做剪輯；用一個簡單的說法來解釋「反應鏡頭」，就是讓觀眾去扮演「聽話者」，而不是「說話者」。在耍嘴子的台詞出現時，若剪輯說話者的表情，那就是讓觀眾去參與霸凌，甚至是主導霸凌；反倒是剪輯「反應鏡頭」，或是更加旁觀的鏡頭，則更能夠讓觀眾笑出聲來。若選擇的「反應鏡頭」是誇張、出乎意料的反應，就能夠製造更大笑料。除非對手的回話內容也屬於「出乎意料的反應」，那當然要將鏡頭放在回話的人上面了。

## 喜劇角色的性格

喜劇電影的主角，又或者是其他類型電影裡負責搞笑的角色，他們的性格必須塑造成適合做

出「出乎意料的反應」的個性，如此才能取信觀眾。以下五種性格的人，都容易做出令人出乎意料的反應：

1・不懂禮儀、不熟悉當地文化的人
2・性格大咧咧、粗線條，天生少根筋的人
3・性格比較孩子氣、比較幼稚的人
4・容易情緒化的人
5・天生狂野的人

各位可以回想一下，許多喜劇電影的主角，或是專門搞笑的角色，是不是都符合上述講到的特質呢？當然不只有這五種性格，你們也可以想想在日常生活中，究竟是什麼樣的人容易做出「出乎意料的反應」呢？如果能夠找到這樣性格的人來描寫角色，就不會讓觀眾覺得電影總是為了搞笑而搞笑喔！

## 喜劇電影跟恐怖電影意外相似

恐怖電影的觀眾不在乎角色的死活，而只在乎自己的死活，因此恐怖電影在前半段中，總是

會讓角色遭遇各種恐怖的場景，來讓觀眾在電影的前半段盡可能地享受「類型特色場次」，而到了電影的中間點，觀眾則會開始同理角色、關懷角色，後續的故事則把其「類型特色場次」，也就是「恐怖橋段」視作角色必須面對的困境，電影的後半段中，觀眾則開始期待主角如何面對困境、逃出困境。

而喜劇電影也有相似的戲劇結構，觀眾自始至終都從一個旁觀的角度在嘲笑主角，看著主角面對各種困境的滑稽好笑模樣，用霸凌、嘲笑的方式在開懷大笑。對觀眾來說喜劇電影裡的主角就像是一場秀裡的一個小丑，他遭遇各種衰事，但卻非常好笑，**觀眾不在乎角色的死活，只在乎這場秀好不好笑**。可當電影來到中段，當情節的堆疊讓主角陷入一個無法逃脫的困境，觀眾則會開始在乎角色該如何面對困境？如何逃出困境？往往在電影的第三幕，主角開始反攻的時候，反派則會變成被惡整的小丑，讓我們跟著主角一起嘲笑反派的慘狀，並且一同感受勝利的滋味。

又，恐怖電影在達到驚嚇點之前，總是會運用各種情緒勒索，加上聲音表現得裝神弄鬼，來引導觀眾的想像，讓觀眾覺得各種日常生活中就會出現的異象，其實乃是鬼怪作祟造成。在我剪輯的時候，我發現我會花費大量的心神，用鏡頭去引導觀眾往鬼怪作祟的方向去思考，只是到了驚嚇點，鬼怪必須從觀眾意想不到的地方、或是時機點出現，才能夠讓觀眾驚嚇，並且**叫**出聲來。

這點就和喜劇電影的剪輯邏輯很像，喜劇電影的前半段也是盡可能地引導觀眾，只不過**我們**

引導觀眾往一本正經的方向去想，**我們要讓觀眾覺得這場戲的目的不是為了搞笑**，要正經八百到讓觀眾認真地觀看劇情，甚至還會去期待劇情的推進，然後在觀眾最認真的時候，讓「出乎意料的反應」，也就是那些滑稽搞笑的行為或是反應出現，這樣才能夠讓觀眾覺得好笑，並且笑出聲來。

恐怖電影跟喜劇電影，驚嚇跟歡樂，這兩個不管怎麼看都是相反的情緒，沒想到竟然是用差不多的手法製造出來的，這點讓我覺得十分有趣！也或許是因為這樣，恐怖電影跟喜劇電影的混搭類型「恐怖喜劇」，往往才能夠結合得天衣無縫吧！

## 其實所有的喜劇都是悲劇

「其實所有的喜劇都是悲劇」，我認為這是一句廢話，因為所有的戲劇都是悲劇，所有的恐怖片都是悲劇，所有的動作片也都是悲劇啊！戲劇性的根源是衝突，幾乎所有追求戲劇性的作品，都是關於角色受苦受難的故事，無論是實際前往歷險，或只是角色鬱悶心情差，追求戲劇性的作品幾乎都是讓人類去欣賞其他人類受苦受難的過程。

人類真的很奇怪，我們喜歡付費欣賞人類同胞受苦受難，並且從中感到刺激；從中學習到智慧；從中經歷感動並且落淚；獲得療癒和鼓勵；甚至還能看著這樣的場景開懷大笑。做戲劇越久，我越覺得這樣的行為真的很怪異，但戲劇就是如此神奇，我們就是如此喜歡戲劇。

## 喜劇電影的困境與突圍

喜劇電影的困境，除了網路媒體的競爭，其本身敘事原理、類型風格的發展也到了一個極端，陷入一個死局當中。

在上世紀九〇年代的時候，喜劇電影將「霸凌、嘲笑」的作法發展到一個極致，那個極端的喜劇風格被稱作「屎屁尿喜劇」：即讓主角遇到更加極端、慘烈的事情，誠如其名，動不動就讓主角被排泄物噴滿全身，被踐踏生殖器，甚至是將精液當成髮膠抹在頭上。「屎屁尿喜劇」讓主角更難堪、更困窘、更加無地自容，讓觀眾更加用力地去嘲笑主角。

這曾經是那個年代喜劇電影的主流做法，但時過境遷，「屎屁尿喜劇」已經不見容於當代觀眾了。太過分了！太殘忍了！太下流了！這反而是更常見的觀眾反應，可「屎屁尿喜劇」已經將喜劇的表現力道發揮到最強了，後續的喜劇應該怎麼做呢？總不能依循這個邏輯，但做出表現力稍弱，比較不過分，比較不殘忍，比較不下流的電影吧，那只是更弱的電影而已，不是更好的方式。

這些問題曾經困擾我好久，有一次我遇到了一位擅長喜劇漫畫的作者，她的漫畫走的不是「屎屁尿喜劇」風格，但卻依然讓我看得捧腹大笑，我向她請教，並且與她交流喜劇的敘事模式，我終於找到了解答。

她是這樣說的：

「喜劇的敘事模式大致上都跟你說的一樣，但是屎屁尿喜劇真的太殘忍了，所以我的作法是這樣的，我給主角一個『大家都想要的東西』，但是主角一點都不想要，甚至超級排斥那個東西，我用這樣的做法來製造喜劇效果。因為是大家都想要的東西，所以觀眾看了會很羨慕的，也不會覺得殘忍或下流，但因為主角一點都不想要，他反而會覺得自己很慘，觀眾看了就會覺得很滑稽。如此一來就能夠避免屎屁尿喜劇那樣殘忍的人身攻擊，或是過度的霸凌了！」。

# 幽默的敘事功能性

「幽默」不同於搞笑，搞笑是讓觀眾內心的愉悅跟歡樂達到極點，並且笑出聲來；而很多時候幽默只會讓觀眾微笑、會心一笑，又或者是讓觀眾對於情節或是人物產生好感。幽默不會只出現在喜劇電影，也不會只出現在搞笑橋段之中，各種類型的電影都會善用幽默的元素，來讓敘事變得更加順暢。以下列舉幾個幽默的敘事功能性：

## 一、討喜

角色的性格如果有幽默的特質，則更容易讓觀眾對其產生好感，我們往往會把這樣的性格特質放在一個比較不起眼，或是容易討人厭的角色之中。例如：《哈利波特》系列的榮恩及《鋼鐵人》的東尼・史塔克，前者很不起眼，後者很討人厭，但編劇都賦予他們幽默感，讓觀眾得以關注甚至喜愛這些角色。

## 二、自嘲

類型電影時常為了展現類型特色，而必須開展那些已經演過好幾次，但是又必須讓觀眾看到的「類型特色場次」。有的時候觀眾已經看穿這些固定橋段的設計，有的時候這些固定橋段也充滿了不合理、不合邏輯的事情。這個時候如果讓角色發揮幽默感，挖苦自己，甚至是挖苦特定的類型特色場次，例如讓角色說：「為什麼每次鬼出現之前都要關燈！」，又或者是「你們當偵探的一定要戴帽子嗎？」，或是讓角色抗拒：「雖然我是英雄，但我絕對不要那件紅披風」，類似這種打破第四面牆的挖苦、自嘲，反而能夠讓觀眾去接受那些不合理，卻又一定要有的設定。

## 三、舒緩審美疲勞

一個持續上升的高潮戲容易讓觀眾感到審美疲勞；越來越刺激、越來越緊繃的氣氛，也容易讓觀眾覺得疲累、麻痺。此時最適合插入幽默的台詞或是橋段，例如：《黑暗騎士》小丑與蝙蝠俠那場刺激且為時不短的飛車追逐中，插入了一場幽默橋段：廢棄車上，一名小孩假裝自己在開飛機，當他假裝自己按下飛彈發射鍵，沒想到前方真的爆炸了！原來是小丑發射的火箭砲！小孩探出車外，看著追逐中的蝙蝠俠，露出羨慕表情。這段戲也發揮了「自嘲」的敘事功能性，好像超級英雄電影其實就是小孩的遊戲夢想成真而已。

## 四、作為解釋性台詞

「幽默」還可以作為一個有趣的引子，為觀

眾塞入難以入口的解釋性台詞。例如：黑社會老大小心拿起桌上的精密炸彈，接著對小弟說道：『你不要看這兩顆珠珠比你的睪丸還要小，只要一顆就能夠引爆一條街！哪像你那兩顆，一點用也沒有！』比起引用科學原理講述它那與體積相反的超強殺傷力，這種方式更能讓觀眾快速理解，也能夠讓觀眾留下深刻印象。

幽默很難用中文去解釋，因為幽默這個概念不存在於華人的傳統儒家思想裡頭，所以我們很容易去忽視幽默的重要性。在華人的社會裡，滑稽、搞笑、幽默，都被視為同類，而且很容易被認為是低俗、下流的，但從前面列舉的敘事功能性來看，你會發現其實幽默對於敘事的流暢性來說，有著很大的幫助。

# 10 大聲告訴大家，我喜歡製作娛樂電影！

記得以前還在藝術大學當文青的時候，我聽到有人跟我說：「我最想做的就是爆米花電影」，當時的我覺得這個人一定是北七，甚至覺得有點低俗，那個想法到現在我還印象猶新、記憶深刻。可在進入這個行業至今十五年後的現在，我的想法在這個過程中有很大的轉變。我現在可以大聲的說出：「我想要製作娛樂電影！」，而且「我喜歡製作娛樂電影！」。前幾週有機會跟大學生聊聊天，我問他們想做哪種類型的電影呢？是娛樂電影？還是藝術電影？每個人都避之唯恐不及地回答說：「藝術電影，當然是做藝術電影」，好像遇到洪水猛獸一樣！哎呀，怎麼會這樣呢！是不是因為在行業裡，很少人敢大聲講出來喜歡製作娛樂電影，所以沒有一個例子可以參考呢？不如讓我來講講我喜歡製作娛樂電影的理由吧！

## 一、保留文化，讓更多人知道

我覺得台灣大部分的電影從業人員，都還是有身為文化人的自覺，我也是這樣子的。那為什

麼一個有文化人自覺的人，卻立志做看似低俗的娛樂電影呢？我是這樣覺得，文化要得以留存下來，或說你覺得有一個很重要的理念、議題必須要讓人知道，那就必須要盡可能讓更多數的人接觸、了解，而不是留存檔案，束之高閣。

所以為了要保留文化、傳達理念、議題，其實更應該選一個能夠影響眾人的形式與媒介，哪怕娛樂電影的形式不能講得太深刻，但若觀眾看完簡易版本的介紹之後，會因為這部電影，而對即將消逝的文化提起興趣，進而使他們在看完電影之後回去查閱更深刻、有內容的相關文化資料，我覺得也是很有意義的。

做完《紅衣小女孩》、《粽邪》系列、《月老》、《素還真》這些電影，兩個鬼片、一個愛情片、一個動作武俠大片，都讓我覺得有盡到保留文化一責。雖然都是娛樂的形式，但卻讓更多的年輕人去談論魔神仔、山中的禁忌、送肉粽的意義、道教的神明信仰、生死輪迴，以及布袋戲文化，我覺得這樣子很棒！這些電影的製作人員都是！

## 二、療癒人心

「看完就覺得是一部爽片」，如果有人看完我剪輯的電影這樣說，我覺得我真的有達到心目中的最高境界了。

很多人很鄙視「爽片」這個說法，好像電影很低俗、下流、不入流，但我覺得能夠讓處於疫

情危機、高房價、高通膨、低薪又過勞，跟我一樣處於水深火熱，像是活在地獄中的人們，能夠讓這些人們在看電影時，徹底忘卻煩惱，並且看完還覺得身心暢快，我覺得這是一件很了不起的事情啊！

娛樂電影會讓人笑、讓人感動、讓人覺得爽快、刺激，在達到這樣的境界之前都要先讓觀眾忘卻煩惱，但是要讓觀眾忘卻煩惱是很困難的。前一刻手機才發來老闆的工作簡訊，下一秒就要轉念開始看電影，到底怎麼辦到的呢？其實娛樂電影所達到的那些正面能量的情感，都是很精準地瞄準觀眾的負能量情緒去對症下藥的，為其提供一個如夢似幻的冒險，讓他能在電影的冒險之中重新相信人性的善、相信愛情、相信努力就能成功、相信上天有好生之德、相信團結力量大、相信希望、相信奇蹟，**相信看完電影自己就能得到力量，繼續堅強地活著。**

比起那些點醒觀眾人生有多困難，並且希望觀眾能夠直面痛苦的電影，我覺得像娛樂電影這樣子療癒，並且鼓勵觀眾，我比較喜歡這樣溫柔的方式呢！

## 三、創造文化

因為影響了更多的人，所以每個時代最優秀的娛樂電影總能掀起一波波風潮，進而去創造屬於那個時代的文化。服裝、打扮、流行用語、戀愛、家庭的價值觀，甚至到影響科技的發展。娛樂電影總能給觀眾一個願景，讓人們按照那樣的方式去生活，娛樂電影不只能夠保留文化，還

能夠創造文化，這點也讓我非常喜歡！

## 四、社交性，附帶人與人的回憶

娛樂電影的「社交性」也是我很喜歡的一點，想要追求伴侶的時候，往往會約會看電影；跟老朋友相聚的時候，一部超級英雄電影也可以是很好的聚會藉口；慶祝小孩考試成績優秀，就帶他去看電影；過年過節的時候，舉家一起去看電影。看電影的行程也不只是電影，因為電影院通常都在鬧區的中心，或是百貨公司的頂樓，所以往往還會附帶逛街吃飯的行程，所以讓看電影不只是去欣賞藝術作品，還能帶來一整天份的快樂回憶。

看電影已經不只是人跟電影之間的關係，更是人與人之間的關係。而娛樂電影的社交性我覺得是最強烈的，幾十年來看了幾百部電影，我都還能記得哪部電影是跟哪個時期的同學、朋友去看的，附加了很多回憶，你的父母是不是也常跟你說他們第一次約會是看哪部電影的呢？

喔！我真的非常喜歡娛樂電影！因為以上四點讓我覺得娛樂電影的形式是最好的電影形式！我也很喜歡製作娛樂電影，而且製作娛樂電影反而讓我覺得很有使命感呢！何樂而不為啊！提供這樣個人的看法給各位參考囉！

# 後記

寫完了！將近四百頁！毫無保留地全部都寫出來了。這本書記載了我出道至今十四年，學習電影剪輯的心得總彙，讀完這本書的你，對剪輯有沒有更深一層的了解呢？是不是還想要繼續學習、繼續深掘電影的學問呢？

難道電影就只是這樣子嗎？一定是這樣子嗎？

肯定不是的，電影美學將隨著時代的變遷而繼續改變、進化，電影將持續滿足每一個當代的觀眾，並隨著人們生活方式的改變，而不停地演進。不要過度崇拜經典的電影，以及那些經典的技法，所有曾經流行的作法，都將會過氣；也不要死抱著讀過的書籍，認為學問是永恆不變的，新的時代會有新的作法，一定要時刻更新自己的學問才行。

學習電影的路是永無止盡的喔！要持續地去觀察當代的人們，以人為本來講述每一個故事；也要持續地去觀賞最新的電影，看最新、最好的電影如何用新的方式去療癒當代的人們，然後想辦法學起來，並且用在工作上，我認為這才是學習電影的不二法門！

這本書的完成，要感謝原點出版的詹雅蘭、劉鈞倫兩位編輯，是他們的努力，才讓我拙劣

的文筆變成通順、易讀；也要感謝我的經紀人陳寶旭，謝謝她鼓勵我寫完這本書；謝謝分鏡師鄭嘉的幫忙，讓這本書有了精美的插圖；最後則要感謝所有我教過的學生們，「剪輯的逐格研究」、「戲劇結構研究」的同學們啊！是我們每週一起的研究電影的成果，才讓這本書有了這麼豐富的內容，真的感謝你們在每一期課程中的認真跟努力！

我還是會持續地學習、鑽研、分析電影，也會努力地用工作去實踐所學，為台灣電影帶來新的風貌，如果你看完這本書，還想要關注我的學習心得筆記的話，可以在FB跟IG上追蹤我：「阿晟聊剪輯」，也可以加入FB社團：「工作人的電影研究」，就可以看到我最新的學習心得喔！

謝謝讀完這本書的你們，感謝！

高鳴晟，寫於二〇二二年八月一日，台北

國家圖書館出版品預行編目資料

剪故事：金獎剪輯師的電影深層學！從電影敘事、17階段戲
劇結構，到類型電影心法攻略 / 高鳴晟著. – 初版. -- 新北市：
原點出版：大雁文化事業股份有限公司發行, 2022.08
384面；14.8×21公分
ISBN 978-626-7084-39-7（平裝）

1. 電影  2. 剪輯技術

987.47                                                    111012632

# 剪故事：

金獎剪輯師的電影深層學！從電影敘事、17階段戲劇結構，到類型電影心法攻略

作者　　　高鳴晟
封面設計　白日設計
內文排版　黃雅藍
分鏡繪製　鄭嘉
執行編輯　劉鈞倫
責任編輯　詹雅蘭

行銷企劃　王綬晨、邱紹溢、蔡佳妘
總編輯　　葛雅茜
發行人　　蘇拾平
出版　　　原點出版 Uni-Books
　　　　　Email  uni-books@andbooks.com.tw
　　　　　電話：（02）8913-1005　傳真：（02）8913-1056
發行　　　大雁文化事業股份有限公司
　　　　　新北市新店區北新路三段 207-3 號 5 樓
　　　　　www.andbooks.com.tw
　　　　　24小時傳真服務（02）8913-1056
　　　　　讀者服務信箱 Email: andbooks@andbooks.com.tw
　　　　　劃撥帳號：19983379
　　　　　戶名：大雁文化事業股份有限公司

ISBN  978-626-7084-39-7（平裝）
ISBN  978-626-7084-40-3（EPUB）

初版四刷  2024 年 8 月
初版一刷  2022 年 8 月
定價  480 元